U0104226

博雅茶藝

至善入門

泡茶是工夫，喝茶是學問
工夫須熟練，學問常探索

陳筱寶——著

林序

新發茶藝姻緣

　　未學於二〇一一年調任新發國小。新發國小地處六龜區，是一山區特偏學校，社區素有茶產業經濟特色。未學向來秉持偏鄉學校是社區文化的推展中心，推動「學校社區化、社區學校化」的辦學理念，乃融入社區發展特色，規劃茶藝課程之推展，讓學生於行茶應對進退中，學習生活禮儀，落實品德教育生活化。規劃過程中，感恩時任新上國小家長會長楊銘欽先生捐贈提供茶藝課程所使用之多套茶具組（由陶藝家黃俊憲先生手作）及茶盤等多項用具，並引薦茶藝老師林稼宜女士；感謝書法家高燕雪老師引薦多位朋友規劃布置茶藝教室，營造學習情境之文化氛圍。幸得多位貴人之鼎力相助，新發國小茶藝課程伊始推動。

　　實施茶藝課程第二年，在陶藝家黃俊憲先生引介、稼宜老師推薦下得與筱寶老師結緣，並獲其首肯，特撥冗每週一天蒞校指導茶藝課程。筱寶老師時任勞工中心茶道課程老師，以往互動對象均是成年人，雖至學校指導，面對一群天真好動、尚待啟蒙的一至六年級學生，其循循善誘、游刃有餘。學童在其指導學習下，一反平日好動個性，展現出循序漸進、沉著有禮之小小茶藝師之氣度風範。為落實茶藝融入社區生活，營造社區產業之茶文化，結合社區發展協會推動辦理「六龜社區茶藝文化深耕課程」，由陳筱寶老師主講、殷銘洲老師擔任助教。在長期推展茶藝課程教學期間，筱寶老師亦常參

與並指導辦理各項茶藝展演活動，譬如：校內各項活動茶藝展、六龜「龜王文化祭」茶藝展暨無我茶會、二〇一二年新發社區健康茶香自行車慢活之旅茶藝展暨無我茶會、二〇一三年美國波特蘭姊妹市協會暨玫瑰皇后參訪六龜扇平茶事品茗活動、二〇一三年高雄市兒童藝術教育節藝術體驗活動、二〇一四年高雄市兒童藝術教育節茶席藝術體驗展、指導新發學童參加二〇一四年世界茶葉博覽會千人茶席活動等，助益新發學童拓展視野及茶鄉茶文化藝術之推展，不遺餘力。

新發種茶原以金萱、烏龍為主，八〇年代因樹齡老化、產量少、品質降低；加以開放大陸茶產品進口等大環境的改變與衝擊下，新發茶業發展受到許多客觀因素影響，已面臨瓶頸。惟當時全國野生山茶以經濟性人工培植與商品化出售，主要集中於六龜新發地區。此係因於茶葉採摘、收成、送至製茶區製茶，其距離僅此區域最為適中，遂為全臺最主要山茶知名產地。因此，為重振新發茶產業，唯有形塑山茶之意象，助益行銷與增長價值盈餘，方能活絡在地經濟脈絡，建立社區共識，營造茶香社區之特色願景。為此，乃結合新發社區發展協會，在當時任職六龜區公所王鵬宇課長的協助指導下，提出「新發現好茶」六龜茶產業深耕計畫、高雄市「茶香茶鄉新紀元」六龜茶產業文化推展實施計畫等方案。其中多次邀集六龜地區茶產業者與茶農座談會中，曾討論六龜山茶之定名，在考量近二、三十年來早有農民栽種山茶，且近年更大量種植；為與森林裡自然生長的野生山茶有所分別，乃建立共識，稱品種源自野生山茶，而由人工栽種之山茶樹為「六龜原生山茶」。並與區公所合辦二〇一四年「高雄市原生山茶」評鑑分級活動，協助社區特有茶產業之推展。於計畫執行過程中，感謝筱寶老師的多方參與指導與建議，並擔任評鑑分級評審、「以茶會友」藉茶藝品茗活動引介同好進入

偏遠山區參與活動，推廣六龜茶產特色。

　　筱寶老師於新發茶藝教學期間，除自編教材指導泡茶知識技能，並融入古人茶道文化，引導學生應對進退之生活禮儀暨茶席美感藝術營造，更深入瞭解在地山茶特性及全臺茶產特色，於社區茶藝課程中與在地業者及學員分析討論。為瞭解各種茶品產區、產量、烘焙及沖泡之差異與特性，更常親涖全省茶區造訪，「以茶會友」瞭解臺茶的現況脈動。筱寶老師親身體驗分析茶性特色，從其著作中更可窺見其用心，無私分享之教學風範，更是朋友間茶餘飯後之率性美言。感謝筱寶老師惠予末學機會，得以藉此回顧推展新發茶藝之歷程，並感恩筱寶老師伉儷一路相挺陪伴。雖然末學已退休離開教職，但陳老師的新發茶藝姻緣猶延續不斷。

<div style="text-align: right">

前新發國民小學校長

林敏婷　謹誌

二〇二二年六月三十日

</div>

茶不只是茶，更能聯繫出整個文化

俗話說：「開門七件事：柴、米、油、鹽、醬、醋、茶。」對於小時候家境貧寒如我，到無米下鍋的人來說，「茶」的確是排在最末的。記憶中，「茶」常在兩種情境下出現：一是「拜拜敬神」時，另一是父親偶然有點餘錢，帶我們小孩大清早到廣東式的茶樓（早午餐廳）「飲茶」，吃較油膩的點心，要喝杯茶。因為買茶葉（縱然是最差的）也要花錢，所以，除了必須的活動，我家沒有喝茶的習慣。

稍長之後，因為喜歡運動，都只喝白開水。後來當大學老師，我都告訴學生，上午可以幫我備茶，下午就只能喝溫開水，因為下午喝茶會晚上睡不好。如是者很多年，直至內人透過引薦，接觸了「茶藝」，認識了陳筱寶老師，也喚起了她童年在新竹北埔對「膨風茶」的深層記憶。在欣賞過有意境的「茶席」擺設，品嚐過各種臺灣的「好茶」滋味，參加了溫馨愉悅的「茶會」活動，內人終於成為陳筱寶老師的學生，開始學習「茶藝」。

家有學茶人的結果，就是家裡頓時出現了各式各樣的茶葉，也開始逛茶博、茶具店，也由各管道選購不同茶席需要的茶器，從地攤貨到有署名的，愈收愈多。學茶就得親自泡茶，泡茶了就得有人品嚐，家裡小孩都長大外出工作生活，我就成為責無旁貸的「粉絲」，有茶必喝，無論時地。所以，現在我已經練就隨時喝茶的能力。也因此參加很多茶藝活動，耳濡目染了不少

茶的相關知識、訊息，對於茶也有了一些品賞的體會。

因為陳筱寶老師不單只對「茶藝」有深厚的功力，更對「茶文化」有著任重道遠的理念。所以，他入學攻讀高雄師大經學研究所碩士班，冀望能從傳統文獻、經典思想中汲取更深層的文化內涵，以與茶藝、茶道結合，讓茶藝、茶道能融通於中華文化之中，同根連氣，並盛共榮。

筱寶老師本來就對傳統文化有相當的接觸與瞭解，又經過經學研究所碩士班的鍛鍊與研探，將他原來的理解，連接起傳統文化的大動脈，並架構成一個完成的體系，由我擔任論文指導教授，協助完成了他的碩士論文《「中華茶道」蘊含儒家義理思想研究》。可以說將「茶」重新裝置入文化傳統的大脈絡中，又順著這脈絡，周流整個文化。

我很鼓勵筱寶老師能將他的碩士論文整理後出版，以饗讀者。不過，筱寶老師則以為推廣茶藝應該有更宏觀的思維，碩士論文終究比較學術，讀者的範圍不太廣。所以，他倒願意先推出一本能適合廣大讀者的「茶藝」讀本：《博雅茶藝　至善入門》。

從這本書的名稱，就可以看出筱寶老師的宏願：透過「茶藝」的接觸與品賞，以達到廣博理性的人生觀和端正典雅的價值觀，並且以此來作為由「明明德」、「親民」、「止於至善」的「下學上達」入門工夫。

「筱寶老師」我都是那樣稱呼他的，雖然我是他研究所的老師，也是他的論文指導老師，他稱我為「老師」那是正常的；不過他的年紀比我長，他先當我內人的茶藝老師，所以我在他就讀經學所之前，就跟著內人稱他為「筱寶老師」。就「茶」而論，他當然可以當我的「老師」，所謂「聞道有先後，術業有專攻」，而我經常是筱寶老師論茶說茗的旁聽生。

筱寶老師不單能「茶」，還能「書」法，這又跟我有相同的藝脈，也經

常交流。這本書裡，也能看到筱寶老師的書法造詣；也承蒙採用了一些我拙
筆書寫的作品來當做說明內容，讓我的書法能附驥尾，隨書流傳。筱寶老師
常說：「茶不只是茶，因茶而能聯繫出整個文化」。至少，「好茶四藝——
書、樂、花、茶」是經常共同呈現在我的生活中的，這也是託了筱寶老師的
福氣。

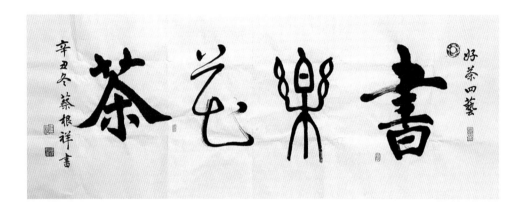

<div align="right">

高雄師範大學經學研究所教授

蔡根祥　序于社松書室

二〇二二年七月二十日

</div>

林序

PREFACE

文人永遠是茶藝最佳傳播者

認識筱寶老師是在一次偶然茶會的演講中，聽到他對「紅烏龍特色茶與紅水烏龍茶品的區別」分析，覺得一位非屬專業的人員，居然能剖析得如此鉅細靡遺，實為難能可貴，自此印象非常的深刻；第二次接觸於二〇二〇年，受其邀請參加高雄餐旅大學所舉辦第十七屆茶文化研討會，筱寶老師會中發表一篇「茶道美學」論文，更讓個人加深記憶，後續彼此也因茶緣之故，對其日益瞭解，甚至知悉他已屆耳順之年，仍以優秀成績畢業於高師大經學研究所，更令人深感敬佩。

此後多年的相處，對筱寶老師在茶藝圈的教學點滴，如高雄勞工大學、六龜社區、大、中、小學校的教學等，十年如一日，風雨無阻，專業認真，從不間斷。並且輔導高雄四維、成立好茶，二大優質茶會不遺餘力，真可以說是桃李滿天下，盡數在高屏。

如今，個人雖已卸公職，榮幸受託向我索序，經得讀其初稿，皇皇大作中，對臺灣茶園、茶山的瞭解，無一掛漏，且更親自於信義鄉玉山茶區學習栽種與製作，由此即可知其對茶藝的堅持與執著。從能寫、能說、能做，可以說是一位全職茶人，將此經驗與歷練，以「言之有物、立意有據」，著書立說。預期此書將對傳統茶藝愛好的初學者，作為啟發學習興趣，奠基茶學基礎的必備寶典。乃欣然應允，特援筆為之薦序。

本書之取名，前為「博雅」，後為「至善」，相信讀者已了然其義。「博雅」者，乃通識之意；「至善」代表兩種意義，一為最佳、最好解釋，另一種是說明習茶可修身從善，化育自我，陶冶心性，舒心雅志等，最具品味的文化技藝，可以徹底扭轉「文章、風水、茶，真識無幾個」的看法，讓習茶人士藉以瞭解茶性後，能對飲茶一事會有所改變。內文共計十章，包羅所有與茶相關，從文化的初識、學習的認知、茶藝的技能、禮節的風範等，詳述清晰，通曉明白；尤其將泡茶之事，當作商品美學設計的邏輯思考。個人認為這是一本對傳統茶文化，以現代茶藝思維重新定位的啟端。是對釐清習茶在認知觀念上的好書。

筱寶老師非為我之輩，也非商賈之流，為何能對茶藝有如此熱衷的研究？在首章「茶的初識」中有解答；自古以來，對茶能如此深入瞭解、多識，進而酷愛痴狂的人，都不是茶農或商賈，皆是文人雅士、樵隱道僧，也才是中華「茶藝」真正的傳播者。尤其文人茶情更是在茶藝的普及上，作出茶文化上不朽貢獻。雖然本書，對認識茶的溯源方面，有較類似歷史的傳述。但筱寶老師說：「歷史在鏡子裡的情境可以讓學習者接近事實，是尋找經驗的法則。」又說：「惟有瞭解茶在文化中的脈動，學習既有存在的事實，方能創造與改變經驗的法則，茶文化才能賡續發展。」拜讀書文後，個人非常同意這種觀念。要學好茶藝，必須先從茶的文化底蘊去充實、瞭解與醞釀，方能詮釋茶之所以能成「王道之飲」，以及值得畢生學習的人文技藝，本書終於可揭曉其原因之所在。

您是一位茶藝愛好者，或是嗜茶卻不解茶之至善風情者嗎？您是對茶藝文化好奇，卻求知無門嗎？本書可以邀請您進入「博雅茶藝　至善入門」的殿堂，提供您所想要瞭解的內容，也可以從書中自學和鑑賞。

全國農業金庫業務發展顧問

林木連　序於二〇二二年七月二十三日

茶是臺灣最在地化的文化和產業

　　「茶」作為文化的載體以及物質與精神文明的總和，特別能體現《中庸》：「致中和，天地位焉，萬物育焉。」這句話。「中」是「不偏不倚，無過無不及」；「和」是「發而皆中節」。即時間、空間皆合於「度」。「和」的意象特別能彰顯「茶」文化的精神。

　　筱寶老師為人謙和，是最能體現茶文化「和」的精神意象的茶人之一。與其相處多年，每次見面都覺得如「惠風和暢」，是令人敬重的長者前輩。雖已頭髮斑白，但仍然神采奕奕，尤其與師母鶼鰈情深，同進同出，更能看到其深情的一面，令人羨慕。為了溯源臺灣茶文化，筱寶老師深入各地茶產區，對臺灣茶研究，從源頭山區開始的。跑遍各地，其中多有重山峻嶺，雖驚險萬分，也依然前往。直至茶藝、茶文化、茶精神、茶德、茶道，全面貫通。對「茶」的研究，真是既執著且深刻，奉獻及探索精神令人敬佩。

　　為推廣茶文化，筱寶老師擔任茶藝老師及茶會的理事長多年。盡心盡力，深受愛戴。今出版《博雅茶藝　至善入門》一書，分「溯源」、「認知」、「識茶」、「識水」、「識器」、「茶湯」、「泡法」、「茶席」、「茶禮」、「茶會」共十篇。層次清晰、觀念明確，深入淺出，非常有脈絡的介紹茶藝需要具備的知識。拜讀後，更覺其文如凌雲健筆，既有學術價值，又更適合茶藝實際運用，對於何謂「茶」、「茶」之衍說、飲茶的發展與影響、臺灣茶藝

的開枝傳承、茶文化中的茶藝，逐一解說。將「茶」之傳承、文化、哲理作有效的脈絡分析，並進一步針對茶藝的必要知識，如「茶」、「水」、「器」、「湯」詳細介紹，對茶的「泡法」，「茶席」、「茶禮」、「茶會」都作了深入淺出的說明。看似是「入門」，卻藏有許多的文化與哲理。這些理論知識系統，對技術操作上有實質的幫助。但其背後深厚的哲學概念與邏輯思想都支配茶藝至善的運用，使茶界的專家及一般讀者，都能很快的透過這本書，進入茶的「博雅茶藝至善」之門，是一部非常優秀的茶藝代表性讀物。

面對愈來愈國際化的世界，我們更需要瞭解自身，推廣自己美好的文化，並且自覺的正視「在地」文化的優異價值。因為「最國際化就是最在地化；最在地化就是最國際化」。在國際化的同時，必須要自覺的認識自己的文化優點，臺灣茶無疑是「最在地化」的產業之一，其孕育的文化，更是深遠流長。敝人在高雄餐旅大學通識中心擔任教授及主任多年，主辦多次茶文化研討會，也是以深耕「在地」茶文化的優異價值為導向。今能為筱寶老師新書《博雅茶藝　至善入門》作序，是我的榮幸。祝願茶文化「潤物細無聲」的意境，以及「和」的精神意象，能透過這本書進一步得到體現和發揚。

高雄餐旅大學通識教育中心教授兼主任

張忠明　謹誌

二〇二二年七月二十八日

鄭序

「茶藝」是一種優雅的生活品味！

　　以往「茶」對我而言，僅是比開水更有味，更清香，更提神的民俗飲料而已。雖然同事中也有知茶、喝茶的高手，但我總覺得「茶就是茶嘛！」有的濃，有的淡，不就是止渴提神嘛！管它紅茶、綠茶、烏龍茶，什麼龍井，什麼大紅袍，不都是「茶」！雖然，「金萱茶」喝起來好像有些奶香味，其他好像都是苦苦的、澀澀的，有的喝起來喉嚨還緊緊的！大概從小到大，舉凡到親戚朋友家，都是大口大碗地喝老人茶聊天，而且重點在聊天談事，哪記得什麼茶啊！

　　一九八三年我到日本京都旅遊，體驗了一次「日本茶道」。從司茶者拉開茶室的木門，跪著一鞠躬，進來闔上木門，又是跪著一鞠躬，就司茶位又一鞠躬，奉上茶又一鞠躬，好多好多的鞠躬。我雖然很有禮貌的一一回禮，等到舉起茶碗、微轉茶碗啜飲「御手前」的一口抹茶時，跪在榻榻米上的雙腳已經「跪」得發麻了！什麼要欣賞壁龕上的畫卷，要品味花藝的擺設，什麼茶道的四大精神「和、敬、清、寂」，我真的一點也記不得。腳麻得讓我難以入戲，整個活動下來，站都站不起來。不曉得鞠了多少躬，更不知道茶是什麼味道。只記得糕餅好甜好甜哦，但吃什麼碗糕都不知道！當時雖然裝得很斯文，但是現在回想起來，也許缺乏「入境隨俗」的這份「儀式化」的雅致吧！

中國人造「茶」這個字，就蘊藏著「人在天地艸木間」的極品佳飲。茶是多年生常綠灌木，茶葉只要經過加工，即可成為茶湯飲用。種子可榨油，秋末開白花，所以說「開到荼蘼春已盡」，荼蘼就是一種茶花；不論是茶葉、種子、抑是茶花，都是具有高尚普世的價值，也是推動文化中不可缺少的自然物品，更可視為飲食文明進化中的巨人。

　　筱寶老師在二〇一六年秋考上了高雄師範大學經學研究所，他的社會經驗豐富，為人謙和風趣，思慮敏銳，奮發進取，潛心研究茶文化，廣泛涉獵中國文史哲典籍；其言論思維，條理清晰，好學深思，常有獨到見解，且頗富個人之創見；其書法行雲流水，豪邁中兼具飄逸；其歌聲清晰宏亮，情韻婉約，他熱心於公益事務，又樂於協助友朋，與同儕相處深得忘年之和樂。

　　從其豐富的學經歷上，深知筱寶老師對茶文化之傳承有著強烈的使命感。其從二〇一九年開始，協辦高雄餐旅大學所舉行茶文化研討會。至二〇二二年舉辦第十九屆，因個人每屆屢屢受邀，更瞭解他對於擬定文教活動之策劃及文書編撰、檔案資料蒐輯等事務，不僅熟練，也引介甚多茶界德高望重，學術淵博的產、官、學人士，分享、討論，以提升和推動目前臺灣茶文化的現況。對茶文化的推廣，可謂不遺餘力。

　　雖然筱寶老師年近古稀樂齡，個人忝為其師長，但筱寶老師對系所老師皆恭敬有禮。每次上課必定「泡好茶」、「奉佳茗」分享眾師友。間接也讓我滋長了許多茶藝知識。由於他經常地解說茶品，如數家珍地介紹全臺茶廠、茶農的特色，讓我漸次地愛上飲茶！二〇二〇年筱寶老師畢業後，就將上課司茶的「堂倌」責任，繼續傳承給李麗華、張郁岑及邵漢武等學弟妹。我很慶幸自從認識筱寶老師之後，依舊每堂課，除了沒改牛飲一大壺之習慣外，口口都是佳茗飄香、精神矍鑠。

筱寶老師畢業後，凡是逢年過節，或從馬祖訪親回臺，都會攜回馬祖陳高或雲津新茶給我嚐鮮，亦師亦友的情緣，真是一位重情守節的「茶君子」。半個月前，筱寶老師送來了一本新作《博雅茶藝　至善入門》，請我狗尾續貂，索序於余。在仔細拜讀後，深覺此書，內容豐富，深入淺出，見解創新，組織嚴謹；AI 科技時代的生活環境中，與慢活農工時代的生活步調大不相同，於品茗藝術中景物、茶品、操作與情境上，皆要與傳統有所變化與精進，才能提升當代人的品質需求。本書以符合當前茶藝的狀況思考為主軸，以鑑古融新，符合現代觀念的邏輯，將適宜今人品茗茶藝的合情合理方式作展現。依茶藝內容的性質，建構「現代茶藝」十個範疇廣泛的面向，系統一貫，體裁兼備的呈現給讀者；全書觀點正確，章節比率，分量恰當，取材豐富，組織嚴謹，條理分明。對「茶」相關資料的掌握頗為嫻熟，論證多有學理依據，其內容能幫助初學茶藝者對「茶」的基礎認識，亦可供愛茶者對茶文化領域的提升做參考，值得加以推廣，乃吾懇切之序言。

　　「茶」是人類的知心伴侶！「茶藝」是優雅的生活品味！

一冬飄霜催綠茵，半碗浮塵郁香醇。
微苦淡澀潤喉韻，山泉江水回甘飲。

高雄師範大學經學研究所教授
鄭卜五　書於不厭倦齋
二〇二二年歲次壬寅農六月廿四日

自序

茶，永遠無法以網路取代的文明基因

　　「茶藝」顧名思義就是飲茶的技能與藝術，是一種飲茶品味生活與禮儀文化的美感藝術；也是我們華人數千年來的古老高度文明基因的密碼，演繹至今，生生不息。

　　「茶藝」原本多為文人的風雅嗜好，在「四般閒事」中，盡顯生活上的美事，可充實內在涵養與修為。有朋而來，當泡一壺好茶，款待來客，以茶敘誼；倫常居家，也能怡心養性，滌心除煩，促進人際關係與親情和諧。彼等皆可帶來不少生活樂趣，更是中國人的一種傳統日常生活習慣，可以說是令人雅俗共賞的樂事。

　　九〇年代臺灣因生活型態的改變及休閒需求的提昇，「茶藝」脫離傳統的侷限，跳脫原有的風格，呈現出不同的創意與文化內涵。從原有泡茶觀念的提昇和呈現、品茗用具的搭配與創作、對環境藝術的更進一步講究，以及茶葉相關的研製與欣賞等，如雨後春筍般的掘起，代表臺灣茶藝文化進入了火紅的時代。

　　筆者在一次偶然接觸茶文化特展時，對於展出的茶器具、茶書畫等，深感內容豐富，令人賞心悅目。在審美意識觸動下，開啟了對中國這項傳統文化的興趣，並開始接受多位資深茶界前輩的啟蒙和指導。在長期勤奮學習中，收穫頗豐，惟仍覺末學膚受，尚有不足和模糊之感。究其原因，最主要

是茶的邊緣文化的傳承。知之者漸行漸遠，日漸凋零；相關資料，立意籠統，各有說法；認知領域也有不同，欠缺正規模式可以遵循。

　　為彌補及落實「識茶基礎技能」的不足，筆者開始規劃從臺灣各茶區，逐一拜訪，瞭解茶況。包括：品種、栽種、製作、展示、比賽、銷售等。經過茶改場提供相關資料，詢問、蒐羅、比對，並參加地區茶公會舉辦的專業課程。對臺茶的發展與現況，在輪廓方面才略有初步提昇；在此基礎上，再拜訪茶區內相關茶農，藉此瞭解實際操作與經驗分享。感謝這些為臺茶付出，不遺餘力，身藏在艱苦深山中的茶人朋友們的不吝賜教。我對「茶」的因緣，開始每日逐頁地鏨刻在腦海裡。遂以多年之經驗，開始執教於高雄勞工大學、大專院校和各社團。也將多年心得，嘗試撰寫相關工具書及講義，並將經驗告訴同學。習茶的心態，要與茶作好友、作知己，藉以瞭解茶性，更從快樂中學習成長。從常泡常喝中累積經驗，不僅藉飲茶化育自我，也影響他人。

　　在茶藝教學的路上，感謝數十年來的茶界道友及學生的支持與肯定，給予筆者充分舞臺的發揮。具體來說，這種類屬社團性的教學，其帶來的成果雖為豐碩，卻非專業。不可否認，多年來所參與上課的數百位同學，來自社會各階層。從「習茶、品茶」的聚會，學習與茶敘的情誼中，長期接受茶文化之浸潤，彼此多能修身養性、增進情感，心也有所歸屬。為社會帶來正面而有意義的健康禮儀與生活雅好；也為學習者帶來正向思想與感情交融，從而促使社會安定和諧，這正是古賢人所說：「群居相切磋」中「群」的詮釋與道理。這是網路科技始終無法取代人性的原因，也因茶得緣，遂成立「高雄市好茶生活茶會」人民團體，忝為創會理事長。惟個人覺得在專業上，仍有所欠缺與不足，實有愧職守。雖然不定時向茶改場專家及前輩就教請益，仍覺當今社會與學界對於人文茶學系統的認識相對薄弱。尤其對茶文化之區塊，在臺灣仍屬一般性民俗技藝，尚未廣受學府授業認定與專才培育。目

前，全臺僅二、三所學府設有相關茶學系及通識教育，師資大都分屬於兼任性質。最符合專業者，亦僅見於茶改場對識茶方面設立專班進行教學，也算聊備一格。究其主因，一是茶學系非屬熱門科系；二是畢業後就業管道不夠通暢之故。或許臺灣茶教育及茶文化這是不容易進入正規教育體系的原因。

檢視目前茶農的種、植、摘、製人才等，茶產業傳承，逐漸凋零。能經營者，也在大環境中，奮力發展求生。加以九〇年後，歐風漸至，年青一輩以至青壯年者，嚮往「咖啡」者日增；或是多飲市售瓶裝飲料，倍覺方便。對來自中華優雅茶文化，認知上更逐漸退位，或不知其然；如同清明祭祖、端節包粽、秋節吃餅，多數人已少了對年節、習俗、信仰與祭祀儀式的精神與追念，更遑論對茶的相關傳統民俗、禮儀文化及人文課題等，可以說是日漸式微，殊為可惜。

綜觀之餘，筆者嘗試推出一本「博雅茶藝」專書，以供熱愛茶藝者，能撥冗自我學習與瞭解。本書所取「博雅」，意為「通識、通才、普世」教育，內容過於專業及研究部分，均不在文中表述。書中所陳述者皆為「應知、須知、皆知」的知識，文字不艱澀，詞句易通俗，可列為工具或參考書閱讀與查詢，適合入門初識者作為基礎教材使用。而「茶藝」書名的取用，仍是按照蔡榮章先生在其《現代茶道思想》中所說：

> 在發展茶文化時，大家經常爭論著是用「茶藝」好呢，還是用「茶道」，事實上，這兩個名詞可以通用，但如果另有強調之處，則偏重有形者時稱「茶藝」，強調包含了無形的部分時稱「茶道」。[1]

其實筆者認為：「茶藝」與「茶道」都是茶文化中的茶事，既有重疊之基

1　摘錄蔡榮章：〈茶道境界篇〉《現代茶道思想》，（臺北市，臺灣商務印書館，2014 年），頁 72。

礎，更有「下學而上達」形而上境界超然的涵義。但是，本書相關景、物、事之內容，多偏向實質性的認知介紹，故書名直取「茶藝」為尚。「博雅茶藝」一詞，也順理成章讓讀者能明白自己所需要閱讀的內容與資料。

由於時代進步，生活及環境均大有不同。茶藝之中相關的物景、成品、操作等，在品質及使用上皆有變化與改善。所以，目前茶藝內容，筆者以符合當前的狀況思考作撰。本書所云，當以「鑑古融新」的方式來敘寫，適宜今人，以符合當下觀念，合情合理，名實相符，表裡相稱。惟能如此，書中所訂的規範及原則，方不變成僵固的教條，合乎國人飲茶的常態與隨興的特色。全書臺茶現況，建構「現代茶藝」。從溯源、認知、識茶、識水、識器、茶湯、茶法、茶席、茶禮、茶會等共計十篇為主幹篇章，盼能建立入門者基礎的茶認識。

最後，要誠摯感謝農委會茶業改良場，同意提供本書刊登及摘錄相關的茶葉資料，和專業學者的意見，並為臺茶文化貢獻的延續與發展，提供本書有力而正確的論述作依據。本書粗疏之處，盼請識者方家不吝指正，提供補苴罅漏之高見，以便日後改進，讓臺茶文化賡續且擴及全民。

好茶生活茶會創會會長
陳筱寶謹序於高雄仁武
二〇二二年七月一日

目錄

Contents

壹　溯源篇

貳　認知篇

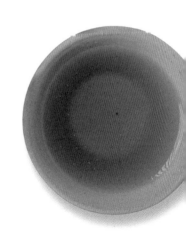

識茶篇

肆

識水篇

伍

識器篇

壹 — 溯源篇

第一章
「茶」的初識

　　「茶」在古往今來，一直都是「土裡生、火中焙、用水勻」的作法，其最終目的無非是成就一杯好茶湯。而我們卻希望能從習茶、識茶、賞茶的過程之中，透過一杯茶湯裡的內容，瞭解這杯東方藝術作品的品味與文化；以及華人數千年來，古老卻又高度文明的「王道飲料」所具備的歷史與背景。俾利作為因時代演進對「習茶認知」的依據。

　　茶被視為文明的產物，《禮記》〈禮運〉記載極其清楚：「夫禮之初，始諸飲食。」[1]茶既然是飲食，在生活上扮演著人際間「敬、奉」之禮，而「禮」即是人類異於禽獸的最大文明辨別，《禮記》〈曲禮〉又說：「是故聖人作為禮以教人，使人以有禮，知自別於禽獸。」[2]所以，茶之為飲，必因其「禮」，自然扮演在教化上的重要之因子，使人因飲茶致禮後，透過教化成禮、成俗，以創造茶在生活中的普世價值。

　　茶雖屬飲食藝類，卻能使「教以效化」成禮，「民以風化」成俗，使人性趨善、體魄健康、近仁立義、舒心養志，能成良善之佳飲與尚好的民風民俗，此即茶至高無上之目的，亦是茶能從藝以為道，創造出其普世價值「止於至善」的原因之一。

1　〔東漢〕鄭玄注，孔穎達疏：《禮記注疏》卷 21〈禮運第九〉，《十三經注疏》（臺北市：東昇出版事業公司）第 5 冊，頁 416；（以下引用《十三經注疏》，皆用此本，不復贅版本資料）。
2　〔東漢〕鄭玄注，孔穎達疏：《禮記注疏》卷 1〈曲禮上〉，頁 15。

之所以將茶視為一種高度文明的「王道飲料」，是因為茶在生活上可以創造「止於至善」的普世價值。「王道」是一種精神，一種文化，源自於東方文化的傳統思維，兼顧「顯性」和「無形」的二種價值和「創造價值、利益平衡、永續發展」的三種精神[3]；茶雖經過數千年的考驗、歷練與不斷嬗遞衍變。但在古往今來歷史核心價值的地位上，「茶」始終不變其「性」與「質」。

因此，要談「茶」之事，不論是藝、是道、是文化，總得回到歷史的儀軌裡。歷史是一面鏡子，可以反射文化裡的生活方式。縱然不能回到過去，但是歷史在鏡子裡的情境，可以讓「學習者接近事實，尋找經驗的法則。」從過去瞭解現在，從現在瞭解過去茶的狀況。[4]幾乎都能直接或間接地觀察到「茶」在我們生活當中，所呈現的不同足跡。因此，惟有瞭解茶在文化中的脈動，學習既有存在的事實，方能創造與改變經驗的法則，茶文化才能賡續發展。

第一節　何謂「茶」

「茶」貴為中國華夏民生「飲」食之大物，「開門七件事，文化論八雅」，無一不是華夏千年民生文化的特色。故飲茶之一事，不止在生活上具獨特性，文化上更具豐富性。有道是：「泡茶是一門工夫，喝茶卻是一種學問」。

3　摘錄施振榮：〈王道領導哲學與實踐〉於 2020 年 12 月 11 日科技管理學會年會 30 週年的演講。
4　轉引周重林、太俊林合著：《茶葉戰爭・茶葉與天朝的興衰》，（臺北市：遠流出版公司，2013 年 7 月），首頁。

因此，首先要知道什麼是真正的「茶」，才能對「茶」的工夫與學問透澈瞭解。嚴格地說：「具兒茶素者，方能稱之為茶。」兒茶素是茶多酚中最重要一項物質，一種天然苯酚和抗氧化劑。是具保健功能與價值的主要成分。所以，茶

飲被評為一種健康飲料。雖然兒茶素具苦、澀之味，但若能將其拿捏，恰到好處，隱藏適當苦、澀，呈現耐人尋味的韻致好感，才是主導數千年「泡、飲」茶方式不斷衍變的主因。小則讓文人啟思、僧者不眠、善好者緣聚；影響至鉅或如清代士人陳元龍（1652-1736）所說：「是山林草木之葉而關係國家大經。」[5]這些成因，能讓嗜者生活感覺幸福，或者讓經營者，達到某種目標的期許和重要性。故無此二者，茶非茶也。缺乏茶為茶之本質者，皆不能以「茶」視之。

第二節 「茶」之為飲物及其衍說

約在八世紀時，傳統的中國誕生一項「以茶為飲」的文明飲食。這個飲食的誕生，幾乎可用人類「飲料產業革命」[6]來形容。它不僅席捲東方華夏，

5 〔清〕陳元龍：《格致鏡原》卷 21〈飲食類：茶〉，收入《景印文淵閣四庫全書》（臺北市：臺灣商務印書館，1986 年），第 1031 冊，頁 283。（以下引用《景印文淵閣四庫全書》，皆用此本，不復贅版本資料）。

6 黃清連：《茶酒文化》（臺北市：中華飲食文化基金會，2009 年 10 月），頁 2。

更改變世界口飲之文明，迄今仍歷久不衰。在中國飲食文化裡，我們更稱之為生活上的一種「茶雅文化」，這項文化的基本元素的核心就是「茶葉」，我們簡稱為「茶」。

對「茶」而言，「茶」僅是一種飲品，惟對愛其風雅之人說「茶」，則是自有另一番心情。然卻有人釋「茶」實為一種樸實的生活，也有人認為「茶」是心靈解放之雅物。如同王維在〈終南別業〉裡的意境：「行到水窮處，坐看雲起時。偶然值林叟，笑談無還期。」[7]不見水，不見窮，雲無起，亦無落，卻有片寧靜幽香，那不是世俗的濁香，而是能意志專一、心領神會、無物無我、一切無礙、與道合一的氣韻茶香，樸實心靜，怡然自樂，寧靜忘我的山林閒趣。但是對生活嚴謹者，卻能從溢滿的茶中，體悟出《尚書》所載，自我修身的看法——「謙受益、滿招損，時乃天道。」[8]也可通解為能「以茶修道」的極致表現。生活快意者，在一遍遍反覆的品飲過程中，逐漸認知了茶的本色、茶的秉性、茶的風範。直到生活充滿體驗，融進人文情懷，品味點亮心靈，走進富有詩情畫意的天地，以及清靜無濁之世界。值此「善飲」，皇室貴族愛茶，文人墨客也愛茶，販夫走卒無茶不歡，皆不可一日無茶。只要愛茶之人，無論是種茶、製茶、鬻茶還是喝茶；也無論是何許人、何方家；也無論是真風流或是附庸風雅，甚至是柴米油鹽生活必需品，琴棋書畫的文化精神糧食，時刻都離不開茶，無茶不歡，咸受其益。如此之「雅物」，讓好奇的我們必須從最原始的「茶」字說起。

陸羽《茶經》之前，「茶」之史料甚少。「茶」一切的滋味，乃飲者當時的感覺。飲後，既不復存在，也不可傳說，今人又無法實境體會。為能確

7 摘錄〔清〕徐倬編：《全唐詩錄》卷 13〈終南別業〉，（上海市：上海古籍出版社，1993 年 11 月），頁 1472-217。

8 〔西漢〕孔安國注，孔穎達疏：《尚書注疏》卷 4〈大禹謨第三〉，頁 58。「自滿者人損之，自謙者人益之，是天之常道。」

實瞭解「茶」的前身與發展過程，最基本方法就是用文字、書畫或器皿去還原舉證，作為溯源考據之用。瞭解「茶」在中國文化中的史事儀軌與脈動。

一 「茶」字義的衍變

目前發現最早刻有「茶」字銘文的青瓷印紋四系茶罍之貯茶甕，現收藏於浙江湖州博物館，為中國茶文化研究提供有力的實物佐證（如圖下所示）。應是最早為「茶」字提供了有力的實物佐證[9]；也證明此甕在東漢末至三國時期時，湖州地區的製茶、飲茶和貯茶之茶藝技術已經有相當規模。

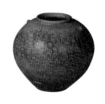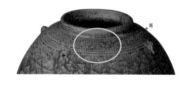

青瓷印紋四系茶罍及「茶」字樣圖

「茶」依歷史的律動軌跡而衍變，是舊物新字，先秦之前並無此字。元代農學家王禎（1271-1368）所著的《農書》上說：「六經中無茶字，蓋茶即荼也。」[10]說明「荼」，即是「茶」的古字。以西元一○○年成書的《說文解

9 摘錄沈冬梅：《茶與宋代生活》（北京市：中國社會出版社，2007 年），頁 2；沈冬梅指出 1990 年在浙江湖州一座東漢晚期墓中發現一只完整的青瓷貯茶甕，肩部有一「茶」字，提供了飲茶的有力實物佐證。此東漢末至三國之青瓷印紋四系茶字罍，所屬年代為漢朝，現藏於浙江省湖州博物館。

10 〔元〕王禎：《王氏農書》卷 10，收入《景印文淵閣四庫全書》，第 730 冊，頁 402。

字》中，亦無「茶」字記載，若通其字義，其舊詞義應為「荼」字，本義為茶樹。即唐代陸羽《茶經》所稱：「茶者南方之嘉木也。」三國時期曹魏經學家張揖（?-?）所編的《廣雅》也有記載：「荊巴間炙粳苦荼之葉，加入菽、薑、橘子等為茗而飲之。」[11]「荼」與「茶」間的涵義與用途，加上「青瓷印紋茶罍」字型，其考辨，顯然已清楚呈現。

「茶」字最早見於《詩經》，但《詩經》在不少詩篇中所說的「荼」並不一定是指「茶」。在各部典籍中，開始以「荼」字明確地包含「茶」字本義的文獻，應是《爾雅注疏》〈釋草〉所示「荼，苦菜」[12]，及〈釋木〉所示「檟，苦荼」[13]。晉代郭璞（276-324）對此作出更詳細的注解：

> 樹小如梔子，冬生，葉可煮作羹飲。今呼早采者為荼，晚取者為茗。一名荈，蜀人名之苦荼。[14]

這已是清楚說明「荼」就是當時常見的茶樹，也是第一個對茶樹的特徵、特性做出詳細描述，而且闡明茶因採摘早晚時機之狀況，而有不同稱呼的記載，如同現今對茶葉不同之稱呼：老葉，嫩葉、芽葉，黃葉等，其意略同。

11 〔明〕曹學佺：《蜀中廣記》卷 65〈方物記〉第 7，收入《景印文淵閣四庫全書》，第 591 冊，頁 92。《廣雅》：「荊巴間，採茶作餅成，以米膏和之。欲煮飲，先炙，令色赤，擣末置瓷器中，以湯燒覆之；用葱、薑芼之，即茶之始說也。按：今蜀人飲擂茶，是其遺制。」

12 〔晉〕郭璞注，邢昺疏：《爾雅注疏》卷 8〈釋草十三〉，頁 135。

13 〔晉〕郭璞注，邢昺疏：《爾雅注疏》卷 9〈釋木十四〉，頁 160。

14 〔晉〕郭璞注，邢昺疏：《爾雅注疏》卷 9〈釋木十四〉，頁 160。吳覺農主編《茶經述評》（北京市：中國農業出版社，2005 年 3 月），頁 1。此意指茶應原屬灌木或喬木（山茶科），〔晉〕郭璞注：《爾雅注疏》〈釋草第十三〉：「荼，苦菜也」。苦菜為田野自生之多年生草本，菊科。〔東漢〕鄭玄《周官》注云：「荼，茅秀」，茅秀是茅草種子上所附生的白芒。上述之「荼」一般認為是指白色的茅秀，引申之義。故而詩篇中所說的「荼」並不一定是「茶」，「茶」也非指「荼」。

東漢經學家許慎（58-148）撰《說文解字》，經清代段玉裁（1735-1815）注云：「荼，苦荼也。」「茶」字則經北宋徐鉉（916-991）等在該書校注中曰：「此即今之茶字」[15]。

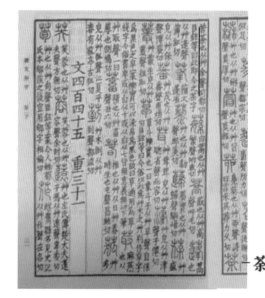

「荼，苦荼也。从竹余聲。同都切。臣鉉等曰：此即茶字。」右圖為徐鉉《說文解字校注》「茶來自荼」之書影。

漢唐時期，「茶」之名，實不經傳，與「荼」有兼併通用之例。《三國志》記曰：

> 曜素飲酒不過二升，初見禮異時，常為裁減，或密賜「茶荈」以當酒。[16]

15 〔東漢〕許慎撰，徐鉉校定：《說文解字注》卷 1 下，（北京市：中華書局，1985 年），頁 30-31。
16 〔晉〕陳壽撰，〔宋〕裴松之注：新校本《三國志注》〈韋曜傳〉，（臺北市：鼎文書局，1980 年 3 月），第 2 冊，頁 1462。

故飲茶應始於三國，「茶」即「荼」之俗字。此書明確記載，非至陸羽等之後始易「荼」為「茶」。可見古無「茶」字，其原本應來自於「荼」，乃無庸置疑。而這種習慣的改變，雖然各家說法兼有不同，大凡都是接受了唐代陸羽《茶經》的影響。而且開宗明義：

> 茶者，南方之嘉木也。……其字，或从草，或从木，或草木并。其名，一曰茶，二曰檟，三曰蔎，四曰茗，五曰荈。[17]

雖然「茶」名在相關的陳述中，誰先誰後，孰是孰非，實未能完全有定讞之說。但若以字源推論，當屬唐代為依據。而以器物之證，則應為東漢末至三國時期之青瓷印紋四系茶罍「茶」字樣為憑，較屬明確。

二　「茶」用途的遞嬗

　　茶的文化歷史甚久，源遠流長。用茶、食茶、飲茶的日常生活、風俗習慣，以及各種食飲改變，從《茶經》所載：「茶之為飲，發乎神農氏，聞於魯周公。」[18]可知，用茶或飲茶從西周開始，以至漢、唐、宋、清到現在。依歷史的演進，我們可從最早的貢品開始後，再有祭祀、藥飲、食物、飲品等方面的延續與發展，歸納如下：

▇ 朝貢之用

　　晉代史學家常璩（291-361）於西元三五〇年左右，在《華陽國志》〈巴志〉中記載的茶事裡曾說：

17 摘錄吳覺農主編：〈第一章：茶的起源〉《茶經評述》，頁 1。
18 摘錄吳覺農主編：〈第六章：茶的飲用〉《茶經評述》，頁 164。

> 周武王伐紂，……絺，魚、鹽、銅、鐵，丹、漆、茶、蜜、靈龜、巨犀、山雞、白雉、黃潤、鮮粉，皆納貢之。其果實之珍者，樹有荔支，蔓有辛蒟，園有方蒻、香茗，給客橙葵，其藥物之異者……。[19]

表明在西周武王伐紂時，巴蜀已有「荼」與其他珍貴產品納貢與周武王。記載中的「荼」雖不一定是「茶」，但是「香茗」一詞，很清楚的和郭璞所說的「今呼早采者為荼，晚取者為茗」一致，應可認為就是現在的「茶」。

▌二 祭祀之用

　　用茶作祭，古已有之。先秦祭禮雖然大都以酒為之，惟以茶祭禮早在周朝時就有「掌荼」的記載：「掌以時聚荼以共喪事。」[20]。中國以茶為祭，經西周、春秋、戰國、秦漢後等，逐漸演化發展，至南北朝時開始興旺。連稗官野史亦有記載：

> 餘姚人虞洪入山採茗，遇一道士，牽三青牛。引洪至了瀑布山曰：吾予丘子也，聞子善具飲，常思見惠。山中有大茗可以相給，祈子他日有甌蟻之餘，乞相遺也。[21]

虞洪就因為經常用茶來禮祭丹丘子，並獲好報，後來經常叫人家進山，果然採到大茗，並請求祭禮莫要中斷。雖是異聞傳說，但說明以茶祭禮則成為善

19 〔晉〕常璩：《華陽國志》卷 1〈巴志〉（臺北市：臺灣商務印書館，1965 年），頁 3。本書撰寫於晉代，是最早記述中國西南方風土民情的著作。
20 〔東漢〕鄭玄注，賈公彥疏：《周禮注疏》卷 16，頁 250。
21 〔清〕陳元龍：《格致鏡原》卷 21〈飲食‧茶〉，收入《景印文淵閣四庫全書》，第 1031 冊，頁 284。

必有好報之意。諸如此類軼聞之事，均廣為流傳。

陸羽《茶經》也有傳述，宗廟上以茶祭禮之用，應始於南齊世祖武皇帝蕭頤的遺詔上所說：

> 我靈座上慎勿以牲為祭，唯設餅、茶飲、干飯、酒脯而已，天下貴賤，咸同此制。[22]

開後世帝王以茶祭天、祭神、祭山，用茶作為祭品之先河與紀錄，以致品茶文化普及之後，各種民間祭禮也跟隨用以「茶」作為祭品。

而在宗教上，以「麻姑茶」供奉神明也是其一。據載，臺灣種茶始於清代，製茶師傅多從福建聘請，春來秋回，橫渡黑水溝（臺灣海峽），行船風險極高。所以，都用茶拜神、謝神，祈求媽祖保佑，並將媽祖香火帶回臺灣，奉祀於「茶郊」[23]永和興的回春所內，秋季再回鄉供奉。爾後，從臺灣回去的媽祖，當地稱為「茶郊媽祖」或尊稱為「茶郊聖母」。每年九月二十三日，據傳是茶聖陸羽的生日，閩、臺茶人共同祭拜「茶郊媽祖」的習俗，至今依然存在。

另外，在民間習俗上，仍有逢年過節，信神拜佛，歲時茶祭。這種民間吉日、慎終追遠、祈神保佑等事宜，常用「清茶四果」或「三杯茶、六杯酒」，祭天謝神，用茶敬神，以最大虔誠，期望能得到神靈保佑。

以上列舉，僅屬部分通俗知曉之大端。總之，用「茶」與「祭天祀神」，在中國許多民族地區，都有此習俗，期盼天下太平，五穀豐收，國泰民安，是為最主要的祈願，卻也反映出其祈祝盛世之期望。

22 摘錄吳覺農主編：〈第七章：茶的史料〉《茶經評述》，頁 201。
23 臺灣早期的「郊」，即是現在「同業公會」的稱呼。而「茶郊」就是指「茶業同業公會」。

「茶」與葬禮之關係，歷史早已存在。由湖南長沙馬王堆所出土的文物，已記載二千一百多年前，先人便以「茶」作為喪事的隨葬物，在中國不少地區多有發現。此種習俗，可能是長輩、故人，生前愛茶，往生後就用茶作為隨葬，以告慰天靈。另一種習俗說法，認為茶為「潔淨之物」。研究發現茶，可吸收及除異味，如同香、紙帛一樣，淨化空氣，以利大體保存和避免空汙。《周禮》〈掌茶〉的記載：「掌以時聚茶，以共喪事」[24]注，引《儀禮》〈既夕禮〉曰：「茵著，用茶，實綏澤焉。」[25]茵為緇布縫製而成的布袋，內容填充茅花及香草，以禦潮濕，作為下葬墊棺之用。而茶即是茶之變異前字，其使用也一直延續至今。又根據法門寺博物館研究員梁子所寫的〈《中國唐宋茶道》考察紀事〉，從法門寺出土唐僖宗供奉的茶具，可看出雙重涵義。即：「以茶供事」、「以茶敬祖」所以，文物為證，以茶作為葬物，追思、慰藉、憑弔、淨化、環保之作用，其意是多元性的。但現代化葬禮之處理，為求大地的淨化與環保，可能因漸趨不用而失傳。

三 藥飲使用

嚴格地說，茶的起源已不可考。普遍對於「約三、四千年前，古人已開始發現茶的妙用」，這句話是透過《神農本草經》在沒有學術為依據的傳說下作為引證。惟不論杜撰或演義，我們不可否認，陸羽《茶經》已確立「神農茶祖」權威的地位。對自古靠天吃飯的中國農業社會人們，可說是深植人心，屹立不搖。陸羽《茶經》說：「茶之為飲，發乎神農、聞於魯周公」。

24 〔東漢〕鄭玄注，賈公彥疏：《周禮注疏》卷16〈地官·掌茶〉，頁250。

25 〔東漢〕鄭玄注，賈公彥疏：《儀禮注疏》卷41，頁485。《儀禮》〈既夕禮〉上記載注：「茶，茅秀也。綏，廉薑也。澤，澤蘭也。皆取其香，且御濕。」疏：「茵內非直用茅秀，兼實綏澤，取其香。知且御濕者，以其在棺下，須御濕之物，故與茶皆所以御濕。」

神農氏遍嚐百草，被尊稱為醫藥之祖，發現草本的茶（即「茶」之謂），曾記載著：

> 茗，苦茶，味甘苦，微寒，無毒，主瘻瘡，利小便，去痰，渴熱，令人少睡。秋採之苦，主下氣消食。[26]

以茶治病，茶開始從食物的屬性中分離。此階段的「茶」就被視為「藥」的存在。從《神農食經》記載：「茶茗久服，令人有力，悅志。」就是茶在藥用價值的相關記錄。[27]

從上述記載中瞭解，「茶」可療癒，可解毒、治病、醒神。「茶」更可提升生活安全的基本養生、保健之保障。從古至今，數千年來為多數人所承認。現在更被目前醫界發現其功效，不可置疑，「茶」應為世人所公認的食療大物。

四 羹食所用

以茶作為食物，最早在《詩經》就有各種記載：「採茶薪樗，食我農夫[28]」、「誰謂茶苦？其甘如薺[29]」、「周原膴膴，堇茶如飴[30]」等等，詩文中

26 摘錄吳覺農主編：〈第七章：茶的史料〉《茶經評述》，頁 202。

27 同上註，頁 198。《神農食經》說：「茶茗久服，令人有力悅志。」陸羽《茶經》認為：「茶之為用，味至寒，為飲最宜，精行儉德之人，若熱渴凝悶、腦痛目澀、四肢煩、百節不舒，聊四五啜，與醍醐甘露抗衡也。」李時珍《本草綱目》記述：「茶苦而寒，最能降火，火為百病，火降則上清矣。」關於茶的傳統用法的功效，不但在歷代茶醫藥三大文獻中多有述及，而且在經史子集四部典籍中也散見不少，近人文章也每有論之。根據陳宗懋主編《中國茶經》述及的茶的傳統用法的功效，有如下：「令人少睡；現代稱為提神。安神；清心神、徐煩。」的說法。

28 〔西漢〕毛亨傳，鄭玄箋，孔穎達疏：《毛詩注疏》卷 8 之 1〈豳風・七月〉，頁 285。

29 〔西漢〕毛亨傳，鄭玄箋，孔穎達疏：《毛詩注疏》卷 2 之 2〈邶風・谷風〉，頁 90。

30 〔西漢〕毛亨傳，鄭玄箋，孔穎達疏：《毛詩注疏》卷 16 之 1，頁 547。

的「荼」就是現在的「茶」，惟大都指向的是一種「苦菜」而言。

三國時期魏國張揖所編的《廣雅》曾經也有段記載：

> 荊巴間炙粳苦茶之葉，加入菽、薑、橘子等為茗而飲之。[31]

晉代郭璞也有詳細對茶葉選擇食用的說法：「樹小如梔子，冬生，葉可煮作羹飲。」這時茶以被人發現可煮而食之。所謂「羹」，乃粥狀食物，煮食時加入調味酚料。古人常藥、食不分，苦荼為苦菜，以「食補多苦」作養生與療病之觀念。所以，茶的用途演變，也常藥食與食藥同源。如華陀的《食論》：「苦茶久食，益意思。」[32]除了是表明茶的藥理功能外，也包含了增進健康的意思。

五 飲品廣用

茶從西周成貢品，以至先秦到兩漢，茶葉從藥用、羹食、祭禮（品）發展成為飲品，大約起於戰國，始於巴蜀，而後由西向東，由南至北，逐漸擴散、傳播至長江中、下游和淮河流域，藥用之茶逐漸變成日常生活飲料，正如郭璞在《爾雅注疏》中提到：「葉可煮作羹飲。」這時茶已成羹食之用，不能謂之「飲」。雖然清朝學者顧炎武（1613-1682）在《日知錄》一書中說：「自秦人取蜀以後，始有茗飲之事」[33]；是指西元三一六年「司馬錯伐蜀，滅之」，即所謂「秦人取蜀」之後。在多次戰爭和其他原因，人口遷徙

31 〔明〕曹學佺：《蜀中廣記》卷 65〈方物記〉第 7，收入《景印文淵閣四庫全書》，第 591 冊，頁 92。《廣雅》云：「巴間，採茶作餅成，以米膏和之。欲煮飲，先炙，令色赤，擣末置瓷器中，以湯燒覆之；用蔥、薑芼之，即茶之始也。按：今蜀人飲擂茶，是其遺制。」

32 摘錄吳覺農主編：《茶經評述》〈第七章：茶的史料〉，頁 216。

33 〔清〕顧炎武：《日知錄》卷 7〈茶〉，收入《景印文淵閣四庫全書》，第 858 冊，頁 557。

最大危險莫不是天災與疾病。「茶」的藥食功效，似乎可解決甚多民生問題。也顯見中原已經有茗飲之事，才能傳入巴蜀。依此可以肯定：「茶」不論是「藥、食、飲」已經是被認同在民生上不可缺少之物。

但是「茶飲」真正被印證的記載，應是追溯在漢唐中世紀之時。西漢時，中國人已極善於飲茶。從西漢辭賦家王褒（西元前九〇-五一）所撰《僮約》中所述：「膾魚炰鱉，烹茶盡具」、「武陽買茶，楊氏擔荷」[34]對飲茶在日常生活上有了初步詳載。

至盛唐之時，喝茶之舉，幾乎是五步一飲，十步設店。京都街上處處皆有投錢買茶之地，猶如現在各地的茶飲店，當時僅是水路要道附近，就出現甚多茶肆的店鋪，專門售茶給過往的客商；唐朝封演對當時盛況頗有一番清楚的描述：

> 自鄒、齊、滄、棣漸至京邑，城市多開店鋪，煎茶賣之，不問道俗，投錢取飲。其茶自江淮而 ，舟車相繼，所在山積，色額甚多。[35]

這應是世界上關於買茶和飲茶蓬勃發展，極盛一時的最早文獻。後續陸羽出現後，對中國茶事的改變、搜集、彙整，使茶之飲快速提升成為一種文化、一種藝術、一種精神，功不可沒。亦使茶成為具有時代性，文化和文明兼具的生活風尚。也開創東方獨具、迄今屹立不搖的風雅文化。

34 漢宣帝時，王褒著《僮約》，內容：「膾魚炰鱉，烹茶盡具」、「武陽買茶，楊氏擔荷」，可見西漢時的武陽（今四川省彭山縣）已是茶貨集散地，從作品中可看到西漢貴族社會已有飲茶習慣。王褒之前可能已有茶文獻等，均收於陳彬藩主編：《中國茶文化經典》（北京市：光明日報出版社，1999 年），頁3-4。

35 〔唐〕封演：《封氏聞見記》卷 6〈飲茶〉（北京市：中華書局出版社，1985 年，新一版），頁 73。

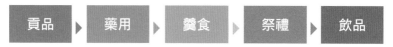

「茶」的用途遞嬗與演進

第三節 飲茶的發展與影響

　　飲茶一事的發展與影響，從秦漢傳至西晉，興於唐、盛於宋、廣於明清，以至目前。和民生息息相關，並逐漸擴大。且與可可、咖啡並稱為當今世界上三大飲料。可以說是始料未及，且將其階段性發展與影響簡述以下。

一　秦代巴蜀：茶飲楔子之說

　　明末顧炎武推斷，茶的「藥、食」（飲）用交融的形成，西元三一六年記載：「司馬錯伐蜀，滅之」。在多次戰爭中，把從茶樹的原產（生）地西南地區傳播到偏向華中、華東等地之間，並相互流傳，逐漸擴展至各個茶區。是很自然，也是必然的傳播方式。茶飲在茶化、文俗、醫療、經濟等不同的領域中，逐漸崛起，而泛用於各個階層，也是人類另一種文化的發展和影響。

二　秦漢至西晉：飲茶始萌芽

一 南方官員宴客：「以茶代酒」[36]

　　史書中，《三國志》〈韋曜傳〉：「或密賜茶荈以當酒」。既然是密賜茶

36 同註 16。

荈以當酒，就是「以茶代酒」的意思，這也說明三國時期的茶，已漸漸成為人際之間單純的生活飲料。

二 北方貴族家亦有飲茶習慣：《僮約》

西漢王褒《僮約》：「膾魚炰鱉，烹茶盡具」、「武陽買茶，楊氏擔荷」等一文中，充分證明為最初飲茶的習慣，是在西漢時期開始萌芽。

三 佛教僧侶倡「茶佛一家」坐禪飲茶首創於巴蜀

西元五十二年吳理真，在四川蒙頂山種茶，開創人工植株茶葉之先河，並親煮茶湯普濟世人，袪疾去病，被敬為茶祖，脫髮修行的他，亦佛亦茶，後被尊為「甘露禪師」[37]。

四 三國的孔明以茶治邊的南進

《雲南史料叢刊》曾轉載〈滇海虞衡志〉：「……茶山有茶王樹，較五茶山獨大，本武侯遺種，今夷民猶祀之。」[38]〈後出師表〉也記述；「五月渡瀘，深入不毛。」是諸葛亮為雲南茶區多民族共同遵奉的茶祖之佐證。每年七月二十三日為孔明誕辰日，茶山諸村寨聚會，稱為「茶祖會」。

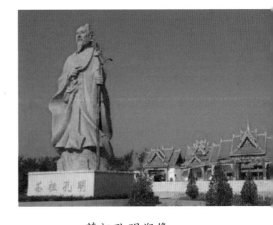

茶祖孔明塑像

37 摘錄吳覺農主編：〈第六章：茶的飲用〉《茶經評述》，頁 180。
38 摘錄方國瑜主編：《雲南史料叢刊》（昆明市：雲南大學出版社，1998 年），第 12 卷，頁 529。

　　南朝王肅喜歡飲茶，到北魏時，未曾改變嗜好，也好北食的酪漿。有人問起茗和酪時，王肅的意思是茶的口味並不在乳酪之下。《後魏錄》記述：

> 琅琊王肅，仕南朝，好茗飲、蒓羹。及還北地，又好羊肉、酪漿。
> 人問之：「茗何如酪？」肅曰：「茗不堪與酪為奴。」[39]

六 西晉杜育：〈荈賦〉

　　為中國茶葉史上，最早記載茶文學的作品，「惟茲初成，沫成華浮，煥如積雪，曄若春敷。」[40]初證茶藝開始萌芽……

三　興於唐：構築純飲料和系統性的發展

　　盛唐出現茶學經典之作——陸羽《茶經》，此書約成於唐肅宗至唐代宗年間（760-780）。後人對陸羽的《茶經》給予相當高的評價，他被視為中國茶學之祖。陸羽《茶經》的誕生，不僅把茶從藥、食之飲中剝離出來，而且單獨構築一套與茶有關的系統學問。陸羽《茶經》問世之後，「茶事」大行其道，根據唐代《封氏

陸羽《茶經》書影

39 摘錄吳覺農主編：〈第七章：茶的史料〉《茶經評述》，頁 201。
40 摘錄吳覺農主編：〈第五章：茶的烤煮〉《茶經評述》，頁 140。

聞見記》的記載：

> 楚人陸鴻漸為《茶論》，說茶之功效並煎茶炙茶之法，造茶具二十四
> 事，以「都統籠」貯之。遠近傾慕，好事者家藏一副。有常伯熊者，
> 又因鴻漸之論廣潤色之。於是「茶道」大行，王公朝士無不飲者。[41]

飲茶風俗大肆在唐流行，飲茶風尚之盛，在《舊唐書》裡有此一說：

> 茶為食物，無異米鹽，於人所資，遠近同俗。既祛竭乏，難捨斯
> 須，田閭之間，嗜好尤切。[42]

在當時的普及與需求程度，和柴米油鹽生活必需品，列為等同重要的食物，
可見其景盛之茂。在當時甚至還影響周邊少數民族。在《封氏聞見記》又
載：

> 按此，古人亦飲茶耳，但不如今人溺之甚，窮日盡夜，殆成風俗。
> 始自中地，流於塞外，往年回鶻入朝，大驅名馬，市茶而歸，亦足
> 怪焉。[43]

由此可知飲茶之風的盛行，說明茶在唐代之時被喜好程度；飲茶能在唐興
起，陸羽《茶經》可謂成一推動最大的助力，影響如下：

41 〔唐〕封演：《封氏聞見記》卷 6〈飲茶〉，頁 71。
42 〔五代〕劉昫：《新校本舊唐書》卷 173〈列傳一百二十三〉，（臺北市：鼎文書局，1987 年），頁
 4503-4504。
43 〔唐〕封演：《封氏聞見記》卷 6〈飲茶〉，頁 73。

一、總結唐以前茶的知識。

二、開啟後人對茶文化的興趣。

三、各地開始獻茶給朝廷：貢茶。

四、茶葉專賣制，朝廷開始課稅：榷茶[44]。

五、茶馬互市貿易：以馬易茶，以茶換馬[45]。

六、文成公主下嫁西藏陪嫁物：和親[46]。

四 盛於宋：極盛王期，舉國皆飲，文創豐沛

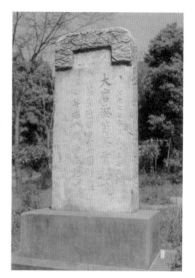

史學家陳寅恪（1890-1969）稱：「華夏民族之文化，歷數千載之演進，造極於趙宋之世。」[47]從這句話中可以充分反映，飲茶的文化藝術已是宋代全國普遍的生活；又宋人蔡絛《鐵圍山叢談》也曾記載：「茶之尚，蓋自唐人始，至本朝為盛，而本朝又至祐陵時益窮新出。」[48]吳自牧《夢粱錄》更說：「人家每日不可闕者，柴、米、油、鹽、醬、醋、茶。」[49]宋代飲茶在文化上的重要發展陳述以下：

上圖為顧渚貢茶院遺址，位於中國浙江顧渚山南麓，建於唐代宗大曆五年（770），該院負責管理、製作進貢茶業的事務。

44 「榷茶」始於唐，是中國唐代以後各朝代所實行的一種茶葉專賣制度。

45 同註 43。起源唐、宋時期，是中國西部歷史上漢藏民族之間的一種傳統，以茶易馬或馬換茶為中心內容的貿易往來。

46 文成公主原是唐室支宗室女，於西元六四〇年奉唐太宗之命和親吐蕃，由江夏王李道宗奉敕送其入藏。

47 摘錄陳寅恪：《金明館叢二編》，（北京市：三聯書店，2009 年），頁 277；引用《鄧廣銘宋史・職官志考證序》。

48 摘錄〔宋〕蔡絛：《鐵圍山叢談》卷 6，收入《景印文淵閣四庫全書》，第 1037 冊，頁 621。

49 〔宋〕吳自牧：《夢粱錄》卷 16〈鯗鋪〉，收入《景印文淵閣四庫全書》，第 590 冊，頁 134。

一、與邊族（西夏、吐蕃）貿易的籌碼（茶馬互市）。

二、飲茶習慣擴及民間：已成生活「開門七件事」之一。

三、茶風茶俗逐漸形成。[50]

四、透過徑山茶宴，東傳日本。[51]

五、相關茶著、茶書大量出現。蔡襄《茶錄》、黃儒《品茶要錄》、宋徽宗趙佶《大觀茶論》、審安老人《茶具圖贊》、陶穀《茗荈錄》、葉清臣《述煮茶品泉》，熊蕃《宣和北苑貢茶錄》，趙汝礪《北苑別錄》、唐庚《鬥茶記》等茶作。

重要茶書帖（按：茲以宋代成就最高的四大書法家蘇、黃、米、蔡之作，略為介紹一、二，不足者可逕至臺北故宮博物院參賞典藏。）

六、此時期飲茶發展的三大特色：

（一）從餅茶走向團茶形式（龍鳳貢茶）。

（二）由傳統的煮（烹）茶轉向「點茶」法。可參見元朝趙孟頫所繪〈鬥茶圖〉。

（三）民間茶館、茶樓普設：因製茶技術、品茶風格等，皆有所改變，象徵中國特色茶製作的萌芽，且飲茶風尚已由「貴族」擴及「庶民」，「朱門」走向「柴戶」。

七、日本僧生來華學習，把飲茶文化傳回日本，開創出日本的茶道文化之先河，重要人物有：

50 「茶禮」盛於宋，進入宋後，飲茶全面繁榮，茶因此被列為聘禮中的重要且不可或缺之信物。在民間稱送聘禮為「下茶」、「行茶禮」或「茶禮」。女方受聘，謂之「吃茶」或「受茶」。所謂三茶，就是訂婚的「下茶」，結婚的「定茶」，洞房得「合茶」。此後宋代盛行的所訂「茶禮」規矩，即為日後各朝代所因循承襲。

51 日本國學大師山岡俊明編纂的《類聚名物考》第四卷中曾記載著：「茶宴之起，正元年中（1259 年，宋理宗開慶年間），駐前國崇福寺開山南浦紹明入唐，時宋世也，到徑山寺謁虛堂，而傳其法而皈。」這一史料明確記載日本茶道源於中國「徑山茶宴」之鐵證。

（一）榮西禪師（1141-1215）於一一六八年及一一八七年二度入宋禪
　　　法東傳，兼把茶籽帶回日本，並撰有《喫茶養生記》。

（二）南浦紹明禪師（1235-1308）於一二五九年入宋求學，曾到浙江
　　　徑山寺學習把茶宴儀式傳入日本。

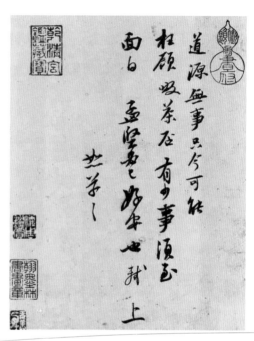

右圖為北宋・蘇軾〈啜茶帖〉
譯文：「道源無事，只今可能枉顧啜茶
否？有少事須至面白。孟堅必已好安也。
蘇軾上恕草草。」（臺北故宮博物院藏）

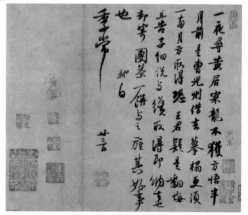

右圖為北宋・蘇軾〈一夜帖〉
譯文：「一夜尋黃居寀龍不獲。方悟半月
前是曹光州借去摹搨。更須一兩月方取
得。恐王君疑是翻悔。且告子細說與。纔
取得。即納去也。卻寄團茶一餅與之。旌
其好事也。軾白。季常。廿三日。」（臺
北故宮博物院藏）

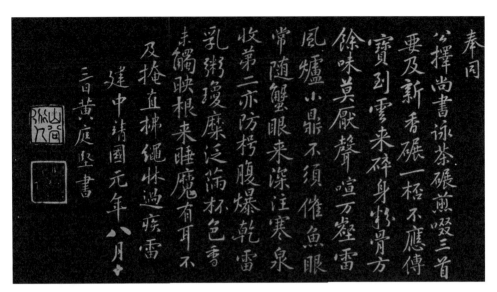

上圖為北宋‧黃庭堅〈奉同公擇尚書詠茶碾煎啜三首〉

作品是北宋徽宗時期所書之詩，其內容譯文：「奉同公擇尚書詠茶碾煎啜三首：要及新香碾一杯，不應傳寶到雲來。碎身粉骨方餘味，莫厭聲喧萬壑雷。風爐小鼎不須催，魚眼常隨蟹眼來。深注寒泉收第二，亦防枯腹爆乾雷。乳粥瓊糜泛滿杯，色香味觸映根來。睡魔有耳不及掩，直拂繩牀過疾雷。建中靖國元年八月十三日黃庭堅書」

右圖為北宋‧米芾〈道林帖〉

譯文：「道林：樓閣鳴明丹堊，杉松振老髯。僧迎方擁帚，茶細旋探簷。」（北京故宮博物院藏）

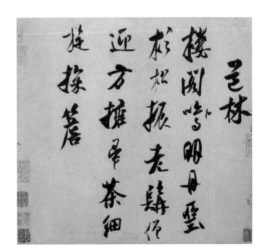

右圖為北宋・蔡襄《茶錄》（拓本）
譯文：「榮幸之至謹敘上篇論茶色茶色貴
白而餅茶多以珍膏油去聲其面故有青黃紫
黑之異善別茶者正如相工之際人氣色也
隱然察之於內以肉理實潤者為上既……」
（上海圖書館藏）

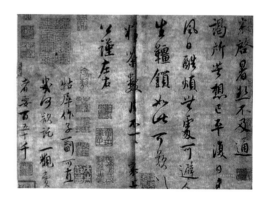

右圖為北宋・蔡襄〈精茶帖〉
譯文：「襄啟，暑熱不及通謁，所苦想已
平復。日夕風日酷煩，無處可避。人生韁
鎖如此，可嘆可嘆。精茶數片，不一一，
襄上。公謹左右。」（臺北故宮博物院藏）

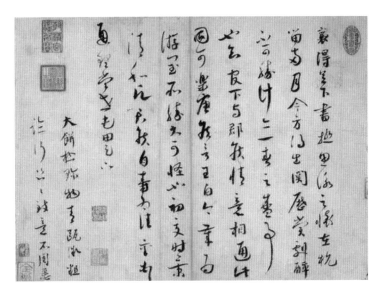

上圖為北宋‧蔡襄〈思詠帖〉

譯文：「襄得足下書，極思詠之懷。在杭留兩月，今方得出關，歷賞劇醉，不可勝計，亦一春之盛事也。知官下與郡侯情意相通，此固可樂。唐侯言：王白今歲為游閩所勝，大可怪也。初夏時景清和，願君侯自壽為佳。襄頓首。通理當世足下，大餅極珍物，青甌微粗。臨行匆匆致意，不周悉。」（臺北故宮博物院藏）

宋人鬥（點）茶圖解

上圖左為元朝趙孟頫所繪〈鬥茶圖〉（臺北故宮博物院藏）圖示說明如上圖右。

右圖為北宋張擇端繪〈清
明上河圖〉
茶館景況描繪汴河旁茶館內
飲茶聊天的情景。（北京故
宮博物院藏）

上圖為《喫茶養生記》書影及榮西禪師像
日本第一本茶書專著，書中宣傳飲茶的益處，對日本日後飲茶普及頗
具影響

五　廣於明清：深根固本，傳承「以茶制夷」的觀念

明清時代由於正值封建社會漸趨衰弱，邊疆地區也出現危機，加上後來居上西方殖民勢力的入侵；對於飲茶另一種風尚的崛起，有了不乏觀念上的徹底改變。

■ 明代飲茶

一、沿襲宋代的茶馬貿易。漢以後之各朝最終乃植於「以茶制夷」的觀念與政策，作為鞏固邊疆、攏絡外夷、換取戰馬的籌碼。此思想與觀念，是唐宋的一貫治邊政策，政府設立「茶馬司」，其職責是「掌榷茶之利，以佐邦用」。最主要的是以制約外夷，又能獲得戰馬，解決軍需，強化國防，深具戰略意義。到了明朝更是被發揮透澈，咸認為只要控制茶葉，就能控制文化與疆土，而茶葉所到之處，也成為中土文化上的無形疆域。

二、散茶成為主要的茶品型態。宋明更迭，明太祖朱元璋（1328-1398）以庶人平定天下，登位掌政，以平民思想及平權意識，於洪武二十四年（1391）下令將龍鳳團茶，以因「太祖以其勞民，罷造，惟令採茶芽以進」[52]一詔，正式廢除進貢團茶[53]，開始另一種大眾化的飲茶方式。將宋朝昂貴又費時費工的茶餅改成散茶形式。當茶餅被淘汰，相對的泡茶方式中的煎茶和

52　〔清〕萬斯同：《明史》卷八十〈志第五十六‧食貨四〉：「其上供茶，……太祖以其勞民，罷造，惟令採茶芽以進，復上供戶五百家。凡貢茶，第按額以供，不具載。」；摘自 https://ctext.org.wiki《明史》。

53　據《福建通志》援引的有關古籍記載，它是一種餅狀茶團，屬片茶類，名稱「龍鳳團茶」，也被稱為「龍鳳茶」、「龍團」、「北苑茶」、「北苑貢茶」等；北苑是產地，在今建甌縣鳳凰山，當時製茶團的焙房面北開戶，名為「北苑」，又因所產茶葉供宮廷享用因稱「北苑茶焙」；《談苑》又說：「龍茶以供乘輿及賜執政，親王、長主、皇族、學士，將帥皆鳳茶。小龍團茶中，最精絕的稱為「密雲龍」，用黃袋包裝，專供皇帝使用；故而進貢團茶可稱為皇親國戚所專用。《七修彙》載：洪武二十四年，詔天下產茶之地，歲有定額，以建寧為上。茶名有四，探春、先春、次春、紫筍，不得碾揉為大、小龍團，視為散茶的開始。

點茶法必然式微，自然新的泡茶法則開始，接續而來的則是沖泡散茶的新文化茶藝。

三、飲茶品茗的風氣極盛，開始講究茶具的製作。散茶飲品之風，推廣普及，成為真正人人皆可享用的日常生活樂事，而非僅以貢茶、龍團等上等昂貴茶材，享用者唯有國親貴族自擁意識所能為之。不管是販夫俗子還是鐘鼎之家，大家小戶皆能以品茗自居。以一幅明代畫家文徵明所繪的〈惠山茶會圖〉，描繪清明時節與好友諸人，於無錫惠山品茗吟詩的情景。即可道盡當時一切「品茗友敘」的景致。

上圖為〔明〕文徵明所繪的〈惠山茶會圖〉（北京故宮博物院藏）

至明清以後，飲茶方式改變，傳統茶碗改成小壺及小杯具；茶杯（盞）出現釉色和彩繪，如永樂期間，以景德鎮青花瓷、白瓷、彩繪茶具最為凸出，製瓷工藝以臻化境，也使茶風有極大改變。

明代的散茶泡飲，以小壺為主，尤以紫砂最具代表，紫砂小壺很快風靡起來，以此泡茶成為風氣的主流，如「供春壺」、「時鵬壺」，其中「大彬壺」、「董翰壺」、「趙梁壺」、「元暢壺」等，號稱名壺四家。

上圖為明成祖時期打造青花瓷碗
上畫著蓮花、牡丹、菊花及石榴花圖樣，作工精細，直徑略超過六英吋（翻攝自蘇
富比官網）

右圖為明代「大彬」款紫砂方壺
時大彬（約明神宗 萬曆年間人）為當時
著名的製壺名家。使用紫砂壺泡茶可保茶
味不變質，茶香愈發醇郁芳香，有「世間
茶具之首」美稱。

　　四、茶書、茶畫質量俱佳：明代茶書、茶畫數量及內質甚佳，也較和當
前泡茶法近似；茶書著作列舉如下，著作較多者有朱權《茶譜》、許次紓
《茶疏》、張源《茶錄》、徐渭《煎茶七類》、夏樹芳《茶董》、陳繼儒《茶
董補》、馮可賓《岕茶》；書畫者如有書畫家徐渭的《煎茶七類》。

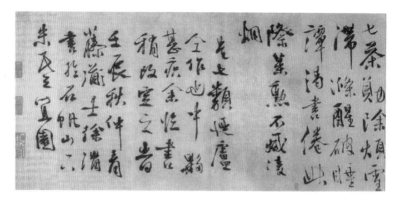

上圖 明‧徐渭（1521-1593）〈煎茶七類之七〉

譯文：「七、茶勛。除煩雪滯，滌醒破疾，譚渴書倦，此際策勛，不減凌烟。是七類迺盧仝作也，中�靘甚疾，余忙書稍改定之。時壬辰秋仲，青藤道士徐渭書於石帆山下朱氏三宜園。」

晚明飲茶活動的變化

一、飲茶禮儀趨精緻化，深具文人品味。

二、茶館大眾化，與商業文化活動熱絡。

　　▶經營庶民傾向，收費便宜。

　　▶成市民聽聞知識、收集情報。

　　▶為商業交易與打發時間的地方。

清代的飲茶

　　雖然清代的建立者來自滿州，但由於傳統治理上認為清承明制、明清不分，一般合稱「明清」。惟明清是中國封建社會轉型的重要時期，清代末年表現更趨明朗，如西風東漸、殖民勢力的入侵等。晚清雖因鴉片戰爭使「茶」走向衰亡，卻使「茶」悄然征服全球，改變世界無形的版圖。究其原因是「茶葉不僅僅是文化和經濟的消費品，還與民生、政治與民族認同有著

巨大的關係。」[54]所以，清代的茶風在趨勢表態上，不僅深耕普及到各階層，更確定中國有了茶葉的無形邊界和疆域的擴大。

一、茶館、茶樓更加普及，促進飲茶的多元化功能。

二、飲茶已成雅俗共賞與倫常（婚、喪、喜、祭）的生活禮儀習慣。

三、茶俗文化深入市井，普及化表現，逐漸取代茶雅文化。

四、壺泡飲器、用器之賞藏（紫砂壺、蓋碗），也講究審美工藝。

五、少許仍然承襲晚明文人品茗風格，但茶著、茶書、茶畫等，已不如前朝之盛，茶書畫還算豐有；茶雅文化轉向另一種藝術發展。

六、改變泡茶法，藉此在閩、粵潮汕工夫茶上，茶風更異軍突起，奠定現代茶藝基礎與發展。

清道光年間花卉款梨形紫砂壺
（臺北故宮博物院館藏）

清朝青玉雕花蓋碗
（臺北故宮博物院館藏）

54 轉引周重林、太俊林合著：《茶葉戰爭‧茶葉與天朝的興衰》，頁 163。

潮汕工夫茶

　　「潮汕工夫茶」乃承襲中國閩南地區之傳統飲茶風俗與觀念，是中國唐宋期間飲茶之道的繼承和代表[55]，起源於宋代的品茶藝術的傳承與發展；其道統和日本之煎茶道，兩者均有甚久歷史之背景，具有異曲同工之處，是華夏民族民間傳統茶風之衍續，工法最早成形於唐[56]，盛於宋，完善於明清，是流傳於潮汕和福建等地的一項品茶風尚，至今仍盛行於閩、粵、臺沿海一帶。

　　「工夫茶」之承襲，目前已是烏龍茶特有的泡茶方式，呈現出濃郁的人文韻味，是中國傳統獨門茶藝中的一顆明珠。因其飲茶（烹茶、品茶）方式特別講究，故又稱之「工夫茶」[57]。在中國凡所謂「工夫」者，蓋為對事物的品味、素養之讚語，也是對一種理想追求極致、嚮往永恆的過程，猶見中華茶道之高尚，茶事技藝達到高度自由之境界。

55 摘錄〔清〕俞蛟著：《夢廠雜著》卷 9：「工夫茶，烹治之法，本諸陸羽《茶經》，而器具更為精緻。……」。https://ctext.org.wiki 維基百科：夢廠雜著。

56 參考陳香白：《潮州工夫茶》，（新北市：水星文化事業出版社，2017 年 8 月），頁 24、25。「潮汕工夫茶」盛行千餘年，是晉唐衣冠南渡後保留之飲茶文化；一說是因宋朝蔡襄字君謨，出身福建，並任職於該地區，擔任轉運使，負責監製北苑貢茶，精通點試茶藝，著有《茶錄》，故閩南語「工夫茶」又稱「君謨茶」，福建茶起於唐盛於宋，其閩南語「龜毛」與「君謨」諧音也。推知宋代茶事之鬥茶是唐代煎茶的創造性的延伸，且是「工夫茶」的前身之變。

57 「工夫茶」一詞的發現可於〔清〕俞蛟的《夢廠雜著》〈潮嘉風月記〉中講述，是目前為學界公認的有關「工夫茶」最早記錄，也是作為「工夫茶」的命名依據。雖唐代馮贄《記事珠》有「建人謂鬥茶為茗戰」，但「鬥茶」與「工夫茶」是有很大的區別，前者是點茶技藝的競爭，而唐朝還沒有烏龍茶的出現。工夫兩字有多種涵義，一般做「細緻」、「精微」、「講究」、「費時」及「費工夫（精力）」解。由於比較講究選料、製作（烘焙）、收藏、泡茶的方式，對操作手藝、茶具、品飲的要求都非常高，故又稱「功夫茶」。

六　清末民初

　　十九世紀的中國，經過百年來的內憂外患，烽火不斷，整個國境兵燹四起，生民塗炭，生計蕭條，皆在此時發生，一切茶事的景象，早已物是人非，能喝得上一壺粗茶，已經著實無比幸福，尤其當日本人入侵後，喝茶更不甚講究，也變得艱難[58]。聞一多（1899-1946）是一位活在戰亂中的現代學者，曾在一九四六年的演講中說道：「九〇年代，連我輩也垂垂老矣。青雲街的石頭路面和西頭的茶舍，已不知去向。」[59]可見戰亂時局喝茶之不易，但是卻大開文明風氣，成就女性可以走進公眾場合，當然其中包括一些茶館在內。從朱元璋廢除昂貴又費時費工的茶餅改成散茶形式，以及女性公然進出茶館，在在突顯飲茶已在無形中，促進了人權與性別的平等。

文革時期舊日茶館文化

58 轉引周重林、李明合著：《民國茶範》，（臺北市：聯經出版公司，2017 年 12 月），頁 159；「現代作家聞一多 1938 年給前妻高孝貞的信裡，再次吐槽沒有茶吃；有茶吃，就算開葷！」

59 轉引周重林、李明合著：《民國茶範》，頁 165。

第四節 開枝傳承的臺灣茶藝

　　清末民初中國雖有了茶葉無形邊界和疆域，但是地位與重要性，基本上茶葉也成國家最大的致命傷。百年來的內憂外患，臺灣也適逢其事。即使如此，卻仍無法改變臺人長久以來根深柢固的喝茶習慣和習俗。這是我中華民族在飲食上千古不變的文化風格。迄今仍保有舊時傳統的茶風、茶俗，延續華人茶文化。民俗「閩南工夫茶」因此不受影響，在臺灣開枝散葉，綻花結實。及至戰後，中、日民間的交流互動，觀乎臺灣之茶藝，必然深受具禪宗文化的日本茶道影響。加上臺茶品種逐年受到研發改良，內銷大幅暢流，臺灣茶藝百花齊放，蔚為風氣，儼然恢復古漢唐榮景，茶藝初發之濫觴。

　　上世紀冷戰結束，隨著經濟起飛，兩岸互通，人們對於生活與飲食有了急速改變和新的追求。中國傳統文化逐漸突破閉關，疏通開放，展開全面交流與萌芽。其中茶文化相關之茶風，隨之日益崛起；臺茶儼然成後起之秀，茶藝蓬勃發展，百花齊放。九〇年代後期，更不乏後繼者回到內地，重溫中華茶文化風華年代之舊夢。

一　緣起與發展

　　臺灣茶葉正式大規模栽種茶樹是於一八一〇年以後之事，也正是大陸茶葉外銷的盛期，臺灣才較有正式種植與製造的基礎，並運往內地精製和銷售。為能瞭解臺茶這二百年的緣起與發展，勢必又要回到歷史的儀軌裡。權且以臺茶發展之四個階段淺述對臺茶的初識。

清末時期（1860-1895）

　　清康熙年間，臺灣回歸福建管轄，至乾隆時期始有系統性開發，以米、

糖生產為主要，茶、甘藷等作物為次。其中從事茶葉經營者，以近鄰福、泉兩州人士居多。適逢清朝茶葉外銷盛期，臺灣開始有規模的種植茶葉，運往內地精製和銷售。

而讓臺灣茶葉能揚名於世的是英國人約翰杜德氏（John Dodd）。杜氏於一八六五年來臺視察，發現北部所產茶葉品質不差，頗具發展性。隔年即由福建購置茶籽、茶苗，分配農民種植，獎勵栽培，加速臺灣茶葉的種植與發展。一八六七年杜氏收購臺茶，運往福州加工，並試辦運銷，茶之風味因頗受好評，深具信心。一八六八年又於今萬華設茶廠，由福州技師指導，免於回運內地之運費，始為臺茶精製之創始。一八六九年杜氏將臺灣茶以「Formosa Tea」之名輸出美國，奠定臺茶外銷之基礎。之後各洋行以高價收購，使臺灣烏龍茶出口盛況空前。清末臺茶製法，源自武夷岩茶，故清末時期，亦有臺茶「茶業黃金時代」之稱。

■ 日據時期（1895-1945）

若說清末是臺茶的發展基期，日據時代則是產製盛期。一八九五年臺茶是以烏龍茶和薰花包種茶為主。日本占領臺灣積極推廣植茶，至一九四五年的五十年間，臺灣茶類的產製陸續增加條形包種、鐵觀音、東方美人茶、紅茶等茶類。因外銷茶葉的暢旺，茶園栽培面積迅速擴增，二戰結束仍存在可觀的栽培面積；主要產地集中於中北部；至於南部則產茶數量不多。

■ 光復後發展期（1945-1971）

二戰後因戰火破壞，製茶工業尚未復原，臺茶靠著昔日的基礎與民間的努力，加上政府的輔導和融資，在國際茶市有利的情況下，給予臺茶發展有力的時機；茶園復耕，恢復製造，出口又趨於活躍。此時外銷的茶類仍以紅茶為大宗，但因許多因素的困擾，不能媲美東南亞各國所產，在國際市場價

格競爭也趨於劣勢，市場漸次萎縮，紅茶遂淡出國際市場。由於國際局勢的驟變，外銷北非綠茶的市場也頻受挫，市場轉向日本，締造臺灣綠茶外銷的新紀錄。惟好景不常，品質未能提升、石油危機，通膨等因素影響，外銷跌至谷底，重創臺茶產業。一九七〇餘年開始，所有綠茶、紅茶、烏龍茶的產業低迷，市場又萎縮，因此農林廳極力改變本省茶葉產銷結構，由外銷轉為內銷市場，期活絡提升茶產業。

四 內銷榮景期（1971-迄今）

　　一九七一年，臺灣退出聯合國，是與美、日等茶葉出口國斷絕邦交之開始，臺茶面臨出口大幅銳減的危機。當時要如何復甦及擴大內需市場，變成一項重要課題。此時臺灣正值一九七二、一九七四年的十大革新與建設，促使經濟快術發展，國民開始富裕。飲茶之事，遂成追求文化深度的另一種風尚。

　　一九七〇年代初期臺茶文化開始傳播起來，之前的臺茶主要是出口，真正消費量不多；一九八〇年代之後，外銷市場低迷，為瞭解決危機，政府才鼓勵國人喝茶。因此，臺茶文化的傳播才有些許的脈絡可尋，提列如下。

一、一九七五年外銷轉成內銷。

二、一九七五年首次種茶比賽，臺茶產、製、銷技術飛躍，百家爭鳴。

三、一九七六年臺北成立第一家「中國工夫茶館」。

四、一九八〇年臺人生活經濟富裕，茶藝館如雨後春筍，帶動文化需求。

五、一九八一年具名化的臺茶 12、13 號，金萱茶、翠玉茶改良成功。

六、一九九〇年開喜烏龍茶上市，奠定日後市售罐裝飲料的發展。

七、二〇〇〇年代因生活型態和休閒需求改變，茶舘消失，茶空間取代茶藝館，社團茶會快速成長，習茶者漸眾。

八、一九九九年日月潭魚池鄉臺茶 18 號的成功培育，上市銷售。

九、一九八三至一九八六年泡沫與珍珠奶茶興起，以混調茶飲改變清飲法，茶葉開始進入多元化產品模式及多元性茶文化傳播。

十、二〇〇五年後兩岸茶藝交流日漸頻繁，茶藝文化日益擴張。

第五節 茶文化中的茶藝

　　從一系列對「茶」的初識，總歸於茶事的所有內容。明代王陽明曾將其中的「事」作如下解釋：「以事言謂之史，以道言謂之經。」[60]史有容經之體，「經」是本質，包括：歷史、思想、人文、學術、哲學等；「事」則為一種現象，有習俗、藝術、製作、烹煮、醫事、貿易等。舉凡種種，無不相關，無所不包。因此，「文化」自然包含在「事」之內。而「文化」從存在主義的角度去解釋，是為一個人或一群人的存在方式的描述，當然包括主要的「生活」在內所產生的價值與現象。那麼所謂的「茶文化」的茶事，自然就是茶在人的生活用途上，隨著時代的衍變而創造的各種價值的存在現象，「茶藝」就在是存在這種現象中所產生，惟能存在這種價值觀，方才世代相傳，永續發展。

　　因此，學習「茶藝」之前必須先回到文化的原點，當瞭解「茶」的歷史文化與背景後，才能對學習「茶藝」的精神與理念有一共識之遵循，也才能具有前瞻性的學習態度。

60 〔明〕王守仁著，正中書局編輯：《傳習錄》〈傳習錄上〉，（臺北市：正中書局，1954 年），頁 8。

貳──認知篇

第二章

「泡茶」認知概述

　　吾人在日常生活中，「泡茶喝茶」是一個並不陌生的，而且也是人際互動上，人與人之間習慣性的問候語。上自陽春白雪，下至下里巴人，千百年來都已蔚然成習。事實上「泡茶喝茶」文化的豐盛內容與背景，卻非言傳可以學到和體會的。印證所謂「泡茶是工夫，喝茶是學問」。真正懂得，且能入門者應該不多。就像臺灣俗諺上說：「文章、風水、茶，真識無幾個。」意思是這些看似通俗，實際上是一門高深的學問。能懂得此門道者，應該是藝道同尊的「行家」，如同歷史上有名的唐之陸羽、宋的蘇軾等，皆是值得崇敬的全能茶人。

　　「泡茶喝茶」一事，在生活上雖是如此簡單，卻隱含著極深奧的功夫與學問。誠如：要把不同的茶泡好，喝出各種茶的不同滋味；更要在不同的心情、環境的氛圍中，喝出一種不同的感覺；又要在「形形色色的眾人」裡，讓每個人都能釋放不同，但卻又有同樣美好的感覺。換句話說，從「異中求同」的一致性，到「同中有異」的分辨性，如果沒有所謂的基本「功力」，那可真是一件不容易的事。所以，「把茶泡好，喝杯好茶」，看似簡單，其實不易。其中對泡茶的知識、技巧、修養、美學等，皆須「極為熟稔、拿捏得宜、節奏緊湊、一氣呵成」，絲毫馬虎不得。

　　為此，本書出版的主要目的，便是希望讓學習者能從生活品茗藝術中，能具備對臺灣茶葉基本的分類和辨識之能力。並進一步瞭解，要懂得運用適

宜茶具的搭配，使用優質好水等，泡出一壺如同藝術品般的「好茶」，藉以提昇現代茶藝基本泡茶技藝之能力，成為一名深具茶技的藝術家。此為本書每一章節所環繞的重要課題。

首先，將「泡茶」基本觀念上的外在問題，逐項說明與解釋，俾利「茶藝認知學習」的後續發展。

第一節 「泡茶」是茶藝的基礎

「泡茶」是茶藝最基礎的技能。茶泡得不好，客觀上無法真正瞭解茶在實質上所呈現的種種問題，包括「外在口感」與「內涵精神」。所以，「泡茶」基本功的養成與內心轉化過程，是學習茶藝的重要基礎，更是必須具備的基本條件。

其實「泡茶」似同「煮飯」，炊事問題基本上人人都懂，或許也都會，但卻不一定都精。因此，想「泡好一壺茶」確實是和日常「煮好一鍋飯」相似。但也同樣存在些難度和疑問，需要我們努力去克服。而「認知學習」就是克服難度和疑問的最佳方法。

我們都認為「泡茶」是一部「喝茶」的前奏曲，前奏好聽，和悅動人，則整條曲子必然引人專注而讚賞。所以，「泡好一壺茶」就成為「品茗」[1]

1　摘錄北京大學汪鋒：〈語義演變、詞彙競爭與詞彙分層——以「茶」「茗」的興替為例〉《中國語言學集刊》第 13 卷（2020），頁 378。「茶」和「茗」在漢語文獻中，是飲食中最常見的兩個字，而且一直

（喝茶透過美學詮釋的雅稱）生活藝術中的重頭戲，前奏不好，如同苦澀難喝，必然是一壺失敗的作品。

而為什麼「品茗」時，首先一定要把茶泡好？這問題的答案當然見人見智，或許各說各話，各有道理，認同上沒有一定標準，也都不一而同。有人認為，泡茶沒有好壞，只有「茶」才有好壞。也有人說，不苦不澀非茶也，更有人覺得「泡茶」和茶沒有直接關係。心情、氛圍才是決定好壞的關鍵。筆者執教多年認為，把「茶」泡好的目的，無非就是要享受「品茗」當下的生活樂趣。透過「品茗」時的行茶藝術，以各種不同類型的茶、茶器（具）、氛圍、背景、情境之雅逸等，來平撫內心可能的躁亂情緒，安定浮動的外在形骸，進而追求或達到一種幽靜、澄明的心靈精神世界。如果無法將茶泡好，致使茶湯「苦澀不堪、異味欠佳、難以入喉」，將使「品茗」當下失去全部的樂趣。

所以，任何工夫或技藝最上乘的成果，無非達到「盡善盡美」之境界。在《論語》〈八佾〉中，孔子曾對音樂評價：「盡美矣，又盡善也」。「盡」意指工夫達到極致與頂點；茶藝是一種藝術，「泡茶」又是茶藝的基礎工夫的。因此，「泡茶」最終者，就是設法將「茶」努力泡好，將「茶湯」呈現出中庸至和、工夫之善、藝術之美。換句話說，就是茶湯居上，餘皆次之。而最佳茶湯者以「勻和」視為茶技設計核心之所在。如何將茶湯「至和」——茶葉和、水質和、溫度和、時間和、口感和等等，皆是爾後「泡茶」技能逐項學習與考量的重點。

沿用至今。在《現代漢語詞典》中，茶最常用的兩個義項是：「一、常綠木本植物，葉子長橢圓形，花一般為白色，種子有硬殼。嫩葉加工後就是茶葉。是我國南方重要的經濟作物。二、用茶葉做成的飲料。『茗』的釋義是原指「『茶樹的嫩芽或某種茶葉』，今泛指喝的茶。」例子是「香茗，品茗」。相應的也有「香茶，品茶」，意義幾乎一樣，但語感上，前二者比後二者要古雅。

第二節 「泡茶」語詞釋疑

　　古人有曰：「烹茶」、「點茶」、「瀹茶」等。就是將茶葉，或和配料一齊放置於器皿中，用沸水烹煮，稱之「烹茶」；沸水沖茶稱為「點茶」；沸水浸茶則稱為「瀹茶」；經過千古年代，以不同方法，改變操作，將飲茶方式走向簡約化，現代人簡稱為「泡茶」。和近代的潮汕工夫泡茶法之內容略為相同，核心意境也是有所相合。

　　當然「泡茶」和一般炊事雷同，皆是一種操作的動作，沒有「泡茶」，就沒有茶喝；同樣沒有「煮飯」，就沒有飯吃。所以請人來「喝茶」、「品茶」，不是請人來操作「泡茶」一事。正確的說，應該是「請人來喝茶」。就如現在人「看醫生」和「給醫生看」的口語相似。用詞失當，有失禮儀，此點相當重要。

　　當與人茶敘聯誼時，請人喝茶常以「奉茶」之禮行之，或說「請用茶」以代替肢體語言，這是我們一種「客來敬茶」的習俗。華人「喝茶、品茗」非常注重主、客間的茶敘禮節。如果將「奉茶」以「端茶」回應，則立即失去歡迎之意，而是送客之語。所以，「奉茶」、「用茶」、「喝茶」、「端茶」各名詞的雅俗、正反的用法必須釐清字義。此點是「以茶待客」不得不慎的基本茶禮。

最後重點是「泡好一壺茶」與「泡一壺好茶」，兩者語意也有不同。前者以「動詞」作解，其意思為「不論茶之好與壞，努力將茶泡好」，也就是本書敘說的各項學習的重點；而後者作「名詞」之意。換句話說，「泡一壺本來就是優質良好的茶，或是說不需要很費心、很專業，即能泡好的一壺茶」，兩者差異性有不同解釋和操作性。也許有人持不同看法，認為茶泡好、泡壞是一回事，能誠意的奉茶，真摯相待，遠超過一杯好茶的心意。對此，筆者也頗為認同，如果與人茶敘，有「佳茗、嘉客」，共賞時光，確實是件萬般「美事」。

第三節 「泡茶」為何要學習

曾經在某一公共場合裡自我介紹後，有人洽問筆者，泡茶之事乃日常俗事，為何要學習？又如何學習？以及習後有何益處？諸如此類的問題，常常在生活中遇見，也切中真正的話題。「在生活上愈簡單、愈平常、愈認為天經地義、理所當然」的事，才是愈難理解的。顯然泡茶一事，在大多數人的心中仍然是一件雖通俗，但不易的事。印證了「文章、風水、茶，真識無幾個」這句諺語。筆者認為，也不盡然，「泡茶」人人都會，縱然一位從無習茶經驗者，大略說明，即可操作。就像在超市購買物品一般，持說明書閱讀後，一目了然，成效八九不離十。問題出在是否「精要」？簡單的說，就是是否「深入」？是否「通達」？光是如何將茶湯呈現「至和」，就是一項功夫、一門學問。否則「茶藝」一事，絕無可能屹立中華文化達千年之久，且被視為一種「國飲」。

「泡茶」是為了「喝茶」而準備；「喝茶」卻是「泡茶」工夫的呈現。這也是雅致生活的一部分。嚴格地說，是盛世的一種表象，反映出社會的豐

衣足食，方有閒情逸致可言。宋徽宗在《大觀茶論》〈序〉裡曾感嘆言之：「雖庸人孺子皆知常須而日用，不以時歲之舒迫而可以興廢也。」此則所言茶之用，非一般庸人孺子可能知，也是難以體會。一言道盡「喝茶」與社會群體的重要性，非是一般人所能知悉的。可是從反面說，「泡茶」卻是國人歷史文明的驕傲。茶屬民生飲食文化之大物，儒家特別重視說：「夫禮之初，始諸飲食。」也可以視為一種文明之禮。中國號稱禮儀之邦，如此「雅文化」，「禮」之風範是絕對不可輕易對待，是維持社會穩定、以「禮」治國的重要元素和途徑。而這一切之文明，難道不是也從「泡茶」開始，由「喝茶」來呈現嗎？

　　有些人會認為日常生活中，對「泡茶喝茶」飲茶文化的看法，並沒有如筆者所說的與社會群體之間，產生嚴重的影響力。姑且對吧！不妨我們縮小範圍來看「泡茶喝茶」這回事。俗話說：「人上一百，形形色色。」有善、有惡、有好、有壞，為什麼要用心「識人」？否則難免「近朱則赤，近墨則黑」。其影響所及，對人的一生不能不慎。「泡茶喝茶」亦然，「學茶、習茶、識茶、泡茶及喝茶」這一連串的認知學習，無非是提升對茶的辨識度和對話的語言。否則對茶的感覺往往只有「好喝」、「不好喝」兩種，取代飲茶後的一切形容，基本上少了辨識能力，自然也少了滋味的探索。所以，要學「茶藝」，先奠定「泡茶」的基礎，基礎能固，則必能喝出與人不同的感覺，道盡不同的滋味。

　　總之，「泡茶」從個體看，能使一位習茶者，在「泡茶」過程中，心平氣和、定靜專注。再從居敬有禮的「喝茶」中，修身養性、變化氣質，給予生理上的滿足和精神上的愉悅。從廣度來看，能促進家庭祥和、有利健康社會、提高生活美學、弘揚中華文化等。因此，將優良茶風茶俗，傳世流芳，是值得我們靜心學習，用心體悟和勁力推廣的。

第四節　「習茶」心理與態度

　　前述言之鑿鑿，我們要如何面對和學習「茶藝」呢？從多年教學經驗中發現，在多數曾經學習茶藝同學的心裡，總是抱持著：喝茶難眠、花費昂貴、內容複雜等等，諸多心理層面上的隔閡、問題與障礙。事實上，大都是受人訛言誤導所影響。因此，要入門學習「茶藝」，必須有良好和正確的心理準備，方能接受部分雖名為傳統，實為轉換成現代化冗長的技藝與美學。茲提供四項建議如下，作為學習的循規方向：

一　常態學習

　　任何技藝與技能的學習，都是從基礎上的努力與時間投入開始，不可能一蹴可幾，並且還要學習如何在器物上正確投資等。誠如學攝影要相機、書法要文房四寶、音樂要樂器，動靜皆備。不能免除，以最佳、最善器物，達到最理想的學成效果。但是不要奢侈，不須浪費，循序漸進，才是正常而應有的學習態度。茶藝亦然，當我們開始習茶，泡茶的壺器是必須的主件。學習上的邏輯應是從「用壺」、「選壺」、「賞壺」、「藏壺」的觀點，逐次疊高。從不懂壺性、茶理開始，直到能夠善以觀察、運用，到評鑑、收藏。這是一種常態學習，缺一不可的踏實步驟。所以，習茶基本態度，是不可以自持。從既不懂茶理，也不懂壺性，崇貴輕質，重視外貌，講求以「名家之器、名山之茶」，期求速成或縮短學程，欲速則不達。缺少所謂「認知學習」[2]的觀念，如何能達到真正學習效果？

2　「認知學習」是一種學習理論，也是習茶最主要的理論之一。強調學習者在複雜的學習行為中，學習如何獲得、思考、推理、判斷與問題解決等，而這些都是「認知學習」所構成的關鍵和重要影響因素。

二　與茶為友

　　大體上每種茶皆有其不同「香氣、湯色、滋味」的茶性風格與內涵。這是茶之能飲、為飲，讓人歡喜、酷愛的最大成因。我們將茶視為飲品，儼然也成為一種生活、一種心情，不僅是把它泡來喝。可以觀其色、聞其香、賞其味，此外，更須以寧靜的心思，愉悅的心情，從內心深處去認同、去感覺它的存在。並能自在心隨地，選擇適合的茶器（具）、優良的水質、適宜的水溫，泡出令人清心悅神、佐歡解渴、「色美、氣香、味佳」的茶湯。唯有將茶視為知心好友、閒情伴侶，如同蘇東坡對茶摯愛的描述「從來佳茗似佳人」，才能知其茶性，懂得茶理，才能達到泡好茶湯、呈好滋味的境界。這種滋味已非是飲食之「味」，更不是味覺之「味」，而是一種令人精神愉快，精神享受的審美之「味」，也是老子《道德經》所說的：「道之出口，淡乎其無味」之味。

三　認同功效

　　茶飲可使人頭腦清醒、滌心養性，又益於身心、靜化心靈。所以，日常我們可以藉泡茶、喝茶的動作，以及器、環境搭配的生活美學，表現你所要述說的意念與思想。誠如唐代詩人盧仝〈走筆謝孟諫議寄新茶〉膾炙人口的「七碗茶歌」，描寫飲七碗茶中每碗不同的感覺，步步深入，生動傳神，將茶飲功效發揮淋漓盡致。我們也可以學習盧仝對飲茶的心得，藉它用最舒放的姿態，達到陶冶心性的效用。也可以參透趙樸初的〈茶詩入禪〉中所云：「七碗受至味，一壺得真趣；空持百千偈，不如吃茶趣。」的喝茶詩，體悟茶理，慰撫心靈。最後對自己形容，「以茶成癮，無茶不歡」，凡事不如「吃茶去」，寬心怡情，滌心養性，功效立顯。

四　從有到無

　　所謂「從有到無」的意思，並不是「心態歸零」。坦白說，學習茶藝真是一門複雜又難記的藝術。在眾多的茶品、茶器（具）、茶量、水溫、時間等，如何將彼此設計優美、搭配得宜，操作順暢，其實是有方法與模式可以學習和遵循的。譬如「以茶選器」、「定溫定量」、「定時出湯」等，都有量茶器、計時器、溫度計等，輔助操作，幫助學習。然而最重要的就是學會後，必須能將這些刻板方法消化掉，轉化成自己的習慣與風格，再也不依賴儀器量「溫」計「秒」，也就是所謂的從「有法」學習到能「無法」操作。換句話說，就是「從有法到無法，從有心到無心」，學習到心無罣礙的「零負擔」這才是重點所在。

　　每個人在學習上都有自己的風格，將自己的風格用心學習、漸次融入、最終培養成一種「優美」與你自己所要表現的「話題」，拋棄過度依賴的器物，專注節奏律動的養成。譬如「美感」、「美儀」、「美律」的種種，以呈現不同風雅品味，將泡茶方法從「有心」的學習，到化為「無心」技巧的展現。雖然前人的經驗和智慧，可從書籍上得到傳授與瞭解，但是仍必須親身從事、練習與累積，不徐不疾，方能如宋代大文豪蘇東坡所云：「得之於心，應之於手，非可言傳學到者。」再加以運用自如，即是所謂的「心無罣礙，渾然天成」，爾後必然茶藝高超，學而有成。

「習茶」具備的四項心理與態度

「泡茶」觀念的誤解與迷思

臺灣目前喝茶人口甚多，從茶葉的分類中發現茶品（茶經製作後的成品）確實也不少，但是真正能懂「茶」、會「泡」者，其實並不多見。接受傳統觀念的束縛，和網路流傳的說法，以致誤解和迷思者，也不乏其人。雖然筆者之言，或過於貶抑，事實上大環境形成如此。歐風又起，咖啡飲者日盛，而且泡茶之事，也絕非日常生活中不可缺少之事，非得學習不可。但是我們從各種現象和觀念中不難發現，當前「泡茶」觀念的誤解與迷思，其成因大致可分成四項來引述。不希望讀者日後再重蹈覆轍，也才能從心中徹底去除障礙，回歸學習的原點。

一　主觀意識

大凡對茶的認知上，一般多認為昂貴的茶，才能泡出好茶。這種想法有欠中肯。其實泡茶是以正確方法及多年經驗累積，才能泡出一壺具有水準的好茶。當然，貴與好的茶，多少仍會影響茶湯好壞，但不是絕對而直接。仍然要看茶人對「品茶」觀念和實際「泡茶」表現。譬如一泡二千公尺高山手採茶和四百公尺臺地機剪茶，人多數人都認為「高山茶」質勝「平地茶」。價高的高山茶，才能泡出好茶湯，這種的主觀意識著實不可取。其實兩者間皆有所長，也有所短，只是被「人云亦云」所誤導。所以，筆者認為「泡茶是一種工夫，喝茶才是一門學問」，必須真正瞭解後，才可以呈現出「泡茶」的意識徵象。

二　以訛傳訛

誠如有些人認為，泡茶一定要用攝氏一〇〇度的沸水，才能將茶泡開、

泡好。因為惟有沸水，才能將茶葉香氣逼出之說。雖然，明朝張大復在《梅花草堂筆談》中也有精闢的論述：「茶性必發於水」。但是事實上，張氏所指的是「水質」，非是「水溫」而言。加上對「茶葉」又不甚瞭解，也不夠深入，總認為冷茶不能喝，過夜茶也不能喝，第一泡茶更不能喝等等。隨聲附和，盲從跟隨，都在我們周遭浮現。不懂道理的傳訛就變真理，使得好茶一經其手，就變質，變得不對味，也少了茶性獨特的風格。例如綠茶須用低溫泡，即能呈現幽雅的青花香，口感柔和細緻；白毫烏龍茶須以中溫之水浸泡，則能發出淡淡的蜜果香，滋味飽滿柔和；兩者若以高溫沖泡，實則浪費一泡好茶，殊為可惜，其道理極其明顯。

三　相信名氣

吾人買茶、選茶時，常以產地名氣、平地高山、機剪手採，甚至品牌價值，來斷定茶的品質。諸如大禹嶺、福壽山等，相信所產的茶就是好茶。因為產地高冷、人工手採、茶價不菲等，就認為茶好、質好，所以當然就能泡出好茶。基本上邏輯、觀念無庸置疑，而且加上泡茶方法、技術也正確，應有加乘效果。然而，名氣不代表品牌，而品牌亦不代表品質，品質絕對是「泡好一壺茶」的首選條件。不要過於相信名氣與品牌，要相信自己鑑識茶質的能力，機剪或平地茶也能泡出絕頂好茶。所以，應以「仔細選茶」的眼光，「用心泡茶」的工夫，才是「泡出好茶」的主要手段。

四　過於浮誇

「泡茶」是一門藝術，必須「三心」到位，配合沉靜無雜的環境，方能創造出雅致的氛圍。反觀有些茶人在泡茶時，動作誇大，言語激昂，水濺四方，口沫橫飛，泡茶秩序一片混亂不堪。沒有專注的節奏、沒有和諧的優

雅，更沒有寧靜氛圍。恍如市集中的叫賣，引人注目。如此，再好的茗品，也只不過是止渴的一杯飲料而已。不能靜心泡茶，不僅無法專注，更對賞茶者失去一份尊重。

華人品茗重禮，也是介入人際關係的重要文化儀制，是一種行茶內在的意識和外在的表現。孔子在《論語》〈鄉黨〉篇中所說：「食不語，寢不言」是對有關飲食禮儀部分的詮釋。雖然解讀的角度是「養生健康考慮」，但其理也相似。若用在泡茶則意指為：「尊重茶人行茶時的專注，不要因說話影響泡茶者的情緒」亦合乎道理。所以茶人不論泡茶者、賞茶者，均應自我多約束，行茶不語或行茶止語，方不失儀禮與大方，而讓泡茶者專注泡茶一事，才能創作出絕美無瑕的好茶湯。

一、主觀意識　　二、以訛傳訛

三、相信名氣　　四、過於浮誇

「泡茶」觀念的四大誤解與迷思圖

第六節　泡茶的三項基本功

當瞭解「泡茶」基本及正確觀念後，要想「泡好一壺茶」，基本上應該可以達到大家均能認同的水準。然除了這種水準外，必須再擁有「一德三心

五要」的良好而深厚的茶德內涵。由內到外，循序漸進，從逐次的接觸領悟中，有程序、按步驟去「泡茶」，基本上就可以圓滿達成，剩餘不足者，方是經驗的累積。所以，「一德三心五要」是達到泡好茶湯的三項基本功，缺一不可。

內在方面——「品德」雖為首要，更要具備「誠心、專心、細心」泡好茶湯三個最重要的「心」，三心均能到位，就能泡出一壺特色的好茶。所以，「用心」是泡好一壺茶的開始。

外在方面——要能識茶選茶，要會茶具搭配，要能掌握置茶量、沖泡水溫、浸泡時間，以及水質選用等知識，此基礎技能要甚為瞭解，才能有基本行茶能力，最後能常泡又常喝，累積豐富經驗，成為一位標準茶人，則非您莫屬。

一德

三心

五要

茶人泡茶的三項基本功

一　德

人有人品，酒有酒德，茶亦有茶格，茶格即是一種「茶德」，是華人茶事行為「中庸致和」最具風雅的品德。在人格內涵的生活行為裡，茶格在人

的心中內化成一種完美的人格道德與特質，誠如陸羽所云：「精行儉德」[3]，是由內心表現在行為上謙虛、自束的人品德行。當品德有瑕疵而反映在「行茶、泡茶、奉茶」的每一個環節裡，則肯定無法掌握及流暢地表現在一件喜悅而高雅的茶事之中，最終影響整個品茗的氛圍，甚至不歡而散。明人徐渭在其書法作品〈煎茶七類〉第一類敘述特別強調「人品。煎茶雖微清小雅，然要領其人與茶品相得，故其法每傳於高流大隱、雲霞泉石之輩、魚蝦麋鹿之儔。」所以，「茶德」是茶人泡好一壺茶的第一項基本功，是不容置疑的。

二　三心

「誠心、專心、細心」，三心必須確實到位，綿密而連結，縱然非極品好茶、精緻茶器，泡出來的茶品仍是一壺上等「好茶」，因為三「心」已經到位，才能集中精神創造出「色、香、味」俱全的好茶湯。但心若不誠，雖有湯名亦屬無品。湯若無味，其心意誠，仍視佳茗。所以「三心」的訴求是茶人泡好一壺的第二項基本功。

■ 誠心

「誠心」是待人接物中，發之以「至誠」最重要一環，茶人泡茶亦然。當泡好一壺茶來迎賓接客時，茶人的「真心誠意」對賞茶者而言，是一件無上的溫暖，也代表茶人對賞茶者的一項尊崇。

3　吳覺農：《茶經評述》，（北京市：中國農業出版社，2005 年 3 月），頁 1。茶德乃源自於唐代陸羽在《茶經》中所提出「精行儉德」的茶文化理念，其內涵深遠，成為茶人道德修行的法門，影響至深。「精行儉德」四字寓意深刻，飽含哲理。精行，即精進之意。儉德，是謙卑養德之貌。就是要專精一致，努力上進。謙虛，不自高自大，謹慎處事，以謙樹德。茶人以共處於整個茶事活動裡，並影響日常生活和與人處事行為表現之中，在構建和諧社會進程中值得提倡。

二 專心

茶人在泡茶時，必須專注泡茶程序中的每一個環節、分秒時刻皆不可疏忽及掛漏，必須一絲不苟，任何環節都須精準掌握，稍一分心，其茶湯表現就可能立即遜色，所謂「心不專注，事不竟功」，無法沉著達到預期目標，呈現「色、香、味」俱全茶湯之貌。所以「專心」泡好一壺「好茶」，對茶人來說不可不慎重。

三 細心

在泡茶時所使用茶器（具），有些都是心愛珍品，甚至有些是收藏的極品，價值昂貴。而行茶注水的水溫往往都是高溫的沸水，所以在茶事動作上，一定要細心而注意，千萬不可掉以輕心，否則不是摔破，就是燙傷。品茗敘誼、遣寂除煩，本是一件愉快的事。如果遇此壞事，反而變成不可揮去的遺憾。輕者影響泡茶時的氛圍，重者無法再進行或完成一項「茶會」。所謂「一期一會」，頓成泡影，實為遺憾，不可不慎。

誠心、專心、細心，三心綿密連結

三　五要

要會識茶選茶、要懂茶具搭配、要懂泡茶擇水、要懂泡茶三要素、還要經常泡茶喝茶等，此「五要」基礎技術與習慣，必須要瞭解和養成，才能有

行茶基本技能。當然，其中若有疏漏或不及之處，茶湯表現略有差強人意也在所難免。茶湯藝術的表現雖無絕對性的說法，但我們儘可能達到對自己滿意和期望的標準。所以「五要」的理性操作，是茶人泡好一壺茶的第三項基本功。關於識茶選茶、茶具搭配、泡茶擇水，後續另闢專章說明。

其中的泡茶三要素，茶量、水溫與浸泡時間等，是茶人行茶時要注意的操作重點，掌握現況，缺一不宜。且須專心而不語，流暢而精準地斟出茶湯最佳時點。前段提及「用心」是泡好一壺茶的開始，而「無心」卻是茶人泡茶期望最高境界。「心無罣礙，道法自然」與茶默然對話，意境油然而生，才能悟出熟練的「泡茶」本義。

任何的技藝必須從熟稔中登上極峰，自古皆然。所以，要將茶藝之技，躍然而出，「要對經常泡茶喝茶」一事，常記在心，熟稔於手，這是泡好一壺茶，無法改變的事實。對從來沒有泡茶經驗，或不常泡茶者，要想泡出一壺驚豔動人的好茶，不是不可能，而是可能有些機巧。所以，要想泡好一壺茶最佳方法就是「常泡、常喝」，不斷磨出經驗，才能精準而熟練地泡出一壺深具水準的好茶湯。

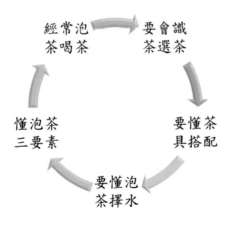

茶人泡好茶基本五大基本要素圖

第七節 完善的茶藝之美

　　茶藝最終目的是展現茶湯的色、香、味、性在各方面，從始到末，完善之過程與結果的工藝作品表現，而泡茶一連串的三項基本功，就是掌握程序的至要關鍵。由內而外，由德而相，循序漸進，以至奉茶，逐一不可掛漏。

泡茶的現代觀，其實就是一件「設計」上的美學。「設計」的目的就是要創造真正的美。「設計」一泡好茶，是泡茶者的最重要任務和目的。當目的達成，表示作品——茶湯——是由泡茶者，經三項基本功的努力而創造出預期效果的美，而不是被週遭另外附加價值襯托、迷惑的美。忽略了真正茶湯本質的設計，是具有另一種為人服務性質的目的。如果將泡茶心力花費在無關泡茶的功夫上，和茶藝最終目的背道而馳，僅在表象中顯現，最後必然無法泡好一壺茶。理由是「美的創造效果是在於真實的自己，而非他人。」

　　這話是荀子所說的：

> 相形不如論心，論心不如擇術。形不勝心，心不勝術。術正而心順之，則形相雖惡而心術善，無害為君子也。形相雖善而心術惡，無害為小人也。[4]

　　荀子認為事物之美，如同人一樣，不在外表容貌，而在於內涵的品德與學問。這種說法就和泡茶的三項基本功如出一轍。茶藝最終所呈現泡茶茶湯之美，創造效果是在於自己，而非他人。所以，三項基本功的第一功——「一德」是唯一不二，屬人的「品德」，指的是「術」。「術」正則「心」就正。

4　摘錄葉朗：《中國美學史》，（臺北市：文津出版社，2011年1月），頁51。

「心」又指的是三心。三「心」到位，人就和，心不亂，相由心生。而學問自然就是對茶深入知識與技能的瞭解，誠如陸羽所言「精行」的道理。這裡的「五要」就是「精行」之義，能夠將「一德、三心、五要」當為則為，無為不爭，茶湯自然美。茶藝之美氤氳貫盈、不虛偽，「茶湯」方能真實呈現出中庸至和、工夫之善、完善茶藝之美。

參——識茶篇

第三章

認識茶葉

認識茶葉是泡茶者對行茶的最基本觀察與瞭解之能力，目的在充分認識茶性與茶況，提升各種辯識度，以作為泡茶方法之基準與出茶湯最佳時點。（按：本章節所認識與介紹之茶葉，端指「臺茶」和早期外來現存或改良的品種而言，其餘均不在本書記載與記述範圍之內。）

第一節　識茶

茶葉會分這麼多種，並非因為茶的品種，而是基於你要喝什麼樣的茶，來決定你要用什麼樣的葉來製作。也就是所謂適製性的問題，唯有最適合製作的茶葉，才能作出適合每人口感的茶品。然而，在眾多茶樹的茶葉所製作

什麼樣的茶葉，
製作什麼樣的茶品。

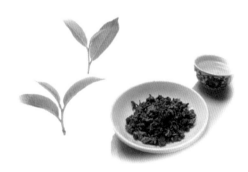

的特色茶中，如何去辨識何種茶葉，並依據其不同品種茶性，選擇適宜的茶器（具）、適當的水溫、精準的浸泡時間，泡出一壺適合眾人皆宜的好茶，才是茶人最基本的能力。

一　茶葉分類

茶葉品種很多，分類也複雜。有品種、色系、製作、季節、產區、焙火、外型、種植等，在需求上，可單獨視之，也有重疊性的區分。

■ 以品種區分

臺灣大致上主要而常用的茶樹品種，最早大部分係由大陸所引進的。直至八〇年代後，才由臺灣陸續自行改良或育成許多品種。目前可依據葉幅大小判斷其親緣、樹型、產期、品種、適製性等不同，進行分類。[1]

一、親緣（葉幅大小）：分大葉種和小葉種兩種。大葉種茶較具沉穩、飽滿、濃厚特質，適製紅茶與綠茶。小葉種則質地細膩、輕柔、香氣輕揚，則具有各種適製各種茶之品種。各有特色。

二、樹型：臺灣目前茶樹的樹型，大約分為小喬木型和灌木型兩種。小喬木型有明顯主幹，分枝部位高，樹高約三公尺以上；野生小

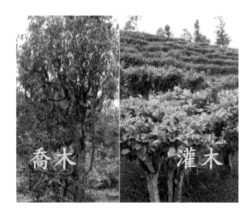

小喬木和灌木外觀差別圖

1　摘錄茶業改良場：〈茶樹栽培技術：臺灣茶樹品種特性簡介〉，（茶業改良場官網 www.tres.gov.tw）。以下所用皆用此文，不復贅出處。

喬木型茶樹更可達十公尺以上。灌木型沒有明顯主幹，分枝也較密，不高，通常僅約為一點五至三公尺高。

三、產期：以春茶萌芽期分早、中、晚生種三類。茶樹萌芽期受各種固有特性種植地區的氣候和剪枝時期不同而有所差異；一般於一月下旬至二月上中旬萌芽者稱早生種。較早生種晚七至十天萌芽者稱中生種。比中生種再晚七至十天，稱晚生種，三類品種採收期約各相差約一星期，可有效紓解春茶採收時，勞力不足的問題。

四、品種：

（一）地方品種：分為三項來源。

1. 原生品種：蒐集到之品種包含山茶及赤芽山茶兩個原生品種，目前多以產區命名，如：南投眉原山原生山茶、高雄六龜原生山茶、臺東永康山原生山茶。

2. 外來品種：多屬大陸福建省早期所移進的品種，如：青心烏龍、青心大冇、青心柑仔、鐵觀音、硬枝紅心、大葉烏龍等，以及印度阿薩姆，較普遍種植。武夷、水仙、黃心烏龍、黃柑、佛手等，為少量種植品種。

3. 臺茶育成品種：經臺灣茶葉改良場多年來育成各種適製品種，分別以臺茶 1 號至臺茶 25 號的編號命名。其中包括部分發酵茶、紅茶、原生山茶及紫芽茶等。被編號的有二十五種（臺茶 1 號～臺茶 25 號），已被命名的計有十四種，如下表所列：

臺茶育成品種編號命名表

臺茶編號	茶名	產期	樹型	適作茶品
臺茶 1 號	無	早生種	小葉灌木	紅茶、眉茶
臺茶 2 號	無	中生種	小葉灌木	紅茶、眉茶
臺茶 3 號	無	中生種	小葉灌木	紅茶、眉茶
臺茶 4 號	無	中、晚生種	小葉灌木	紅茶、眉茶
臺茶 5 號	無	早生種	小葉灌木	綠茶、烏龍茶、白毫烏龍茶
臺茶 6 號	無	早生種	小葉灌木	綠茶、紅茶、白毫烏龍茶
臺茶 7 號	無	早、中生種	小葉灌木	紅茶
臺茶 8 號	無	早生種	大葉喬木	紅茶
臺茶 9 號	無	中生種	小葉灌木	綠茶、紅茶
臺茶 10 號	無	中生種	小葉灌木	綠茶、紅茶
臺茶 11 號	無	早生種	小葉灌木	綠茶、紅茶
臺茶 12 號	金萱	中生種	小葉灌木	包種茶、烏龍茶、紅茶
臺茶 13 號	翠玉	中生種	小葉灌木	包種茶、烏龍茶、紅茶
臺茶 14 號	白文	中生種	小葉灌木	包種茶
臺茶 15 號	白燕	中生種	小葉灌木	白毫烏龍茶、白茶
臺茶 16 號	白鶴	中生種	小葉灌木	龍井、包種茶、烏龍茶
臺茶 17 號	白鷺	早生種	小葉灌木	白毫烏龍茶、壽眉
臺茶 18 號	紅玉	早生種	大葉喬木	紅茶
臺茶 19 號	碧玉	中生種	小葉灌木	包種茶
臺茶 20 號	迎香	中生種	小葉灌木	包種茶
臺茶 21 號	紅韻	晚生種	大葉喬木	紅茶
臺茶 22 號	沁玉	早生種	小葉灌木	綠茶至紅茶全適性
臺茶 23 號	祈韻	中生種	小葉灌木	小葉紅茶
臺茶 24 號	山蘊	生態種	大葉喬木	青茶、紅茶
臺茶 25 號	紫艷	生態種	大葉喬木	綠茶、紅茶

（二）目前臺灣原生山茶樹品種植株特性簡介。

臺灣原生山茶，簡稱「臺灣山茶」是一個真正以臺灣字義為名的茶種（*Camellia formosensis*），是臺灣的原生植物，既不是從其他地方引種栽培，也沒有經過任何的人工改良，樹幹細長，具強韌性，屬大葉種、小喬木型原生野生茶樹品種。區分為南投眉原山原生山茶、高雄六龜原生山茶、臺東永康山原生山茶等，三個地區原生品種。其中原生野生品種都為種子苗，生態茶植株則改為扦插苗。目前已由臺東茶改分場育成第一個本土（未經雜交培育）原生山茶——臺茶24號，命名為「山蘊」。

臺灣山茶生長環境大約在中、低海拔處，高度約介於七百至一千六百五十公尺間，雲霧密布或漫射光環境的山區，已被正式納入臺灣林下經濟產物[2]，原生山茶經加工製作後，可作成多元化不同茶品。茶改場表示未來在民生、保育兼顧下，持續研究推動發展此項特色的新興品種，為臺灣茶界在地的發展注入一股新動力。

由於原生山茶強調滋味獨特與純自然天成，是極具地方性的茶品，未來有機會列入臺茶高值化產品的開發與推廣。

臺灣六龜原生山茶品種及生態茶群落如圖樣

2　廖靖蕙：〈林下經濟飄茶香再添臺灣山茶生力軍三品系區域限定更要友善栽植〉，環境資訊中心，2022年01月03日。

（三）目前臺灣栽植面積最廣的茶樹品種植株特性簡介。

1. 青心烏龍：或稱「青心、種仔、軟枝、烏龍、正欉」等不同別名。為外來地方小葉種，樹形稍小，枝葉較密生，葉形呈長橢圓形，葉肉稍厚，柔軟富彈性，葉色濃綠富光澤，芽葉略呈紫色；種植地區不同、品質有所改變，葉細，纖維化程度較快；低海拔茶區，耐旱性弱，易受蟲害。高海拔的茶樹葉肉較厚，不容易纖維化；屬晚生種，製茶品質優良，適合製作烏龍茶與各種包種茶，深受消費者喜好，為臺灣地區主要栽培及栽植面積最廣的品種。[3]

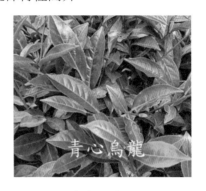

上圖為青心烏龍品種

2. 金萱：臺茶 12 號，俗稱「二七仔」，為臺灣早期育成的小葉茶樹品種，葉片呈橢圓形，葉緣鋸齒較疏，葉肉厚，葉色濃具光澤，芽綠中帶紫，富茸毛，芽密度高，樹勢強，高產量，採摘期長，生

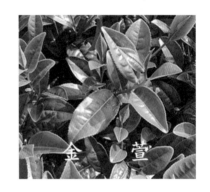

上圖為金萱茶樹品種

長快速、抗病蟲害能力強，為臺灣中、低海拔主力品種。成品具奶香味，品質佳，屬中生種。適製性甚廣，包種茶、烏龍茶甚至紅茶均可，超越青心烏龍品種[4]。目前金萱品種所製成的茶品，為比賽區別烏龍品種，特以「新品種組」參選。

3. 四季春：小葉品種，為木柵農民自行選育而成，樹型橫張，枝葉及芽密生，枝條下部也易長芽，幼芽呈淡紅色，葉型較近紡錘型，兩端較尖銳，

3　摘錄茶業改良場：〈茶樹栽培技術：臺灣茶樹品種特性簡介〉。

4　摘錄茶業改良場：〈茶樹栽培技術：臺灣茶樹品種特性簡介〉。

葉色淡綠，具細且銳之鋸齒，葉肉厚具光澤，茶芽茸毛中等，樹勢強，採摘期極長且收成量高。萌芽期早；屬早生種，抗病能力強，抗旱適中，早春及晚冬都能收成，一年內可作多次收成，故命名為「四季春」[5]；適製烏龍茶與各種包種茶，茶品花香濃郁。

上圖為四季春品種

　　上述三種茶樹品種，是臺灣最主要栽培及種植最廣的品種。從三百至四百公尺的臺地種植區，至最高的二千五百公尺高山峻嶺，都有它們的分布區域，也是大多數飲茶者，人人皆曉的品種。只是有些愛好者，除非直接飲用，排列聞其香、嘗其味不然單看茶渣仍然無法清楚分辨。以實際第三葉的單葉對照方式比較，可辨識其外觀葉型。

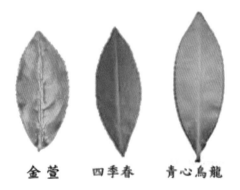

金萱　　四季春　　青心烏龍

上圖為青心烏龍、四季春、金萱等品種茶葉的外觀比較

　　上圖顯示三種不同品種的葉片外形，不需要精細量出尺寸，以目視即可分辨出何種品種。金萱屬肥胖型，四季春屬細瘦型，青心烏龍屬於標準瘦長

5　摘錄茶業改良場：〈茶樹栽培技術：臺灣茶樹品種特性簡介〉。

型。曾有曾人問起：「為何要清楚辨識這三種茶葉的品種？」因為品種不僅和滋味口感有關，最重要的是和作成的「茶價」有直接關係。三種品種的茶價格通常是：青心烏龍＞金萱＞四季春。茶商常以併配的方式，將同一茶區不同品種，或高海拔與低海拔，混合冒充單一茶品。讀者在購買茶葉時，理當慎重選茶。

（四）栽植的茶樹較屬區域性或特別品種的植株特性簡介。

1. 青心大冇：別名「大冇」、「青心」，是臺灣最早的四大名茶之一。地方小葉種，樹型中等，稍橫張性，葉形長橢圓形，葉基鈍，葉尖先端凹入，葉片中央部最闊，鋸齒較銳利，葉肉厚帶硬，葉色暗綠，幼芽肥大，茸毛密生呈紫紅，樹勢強，產量高。

此品種珍貴於它受「小綠葉蟬」叮咬後，會散發出令人著迷的特殊氣息與蜜香（俗稱蜒仔氣）。屬中生種，本品種以桃園、新竹、苗栗等地為主產地，適製性廣，為製作包種茶及東方美人等最佳的茶種[6]。

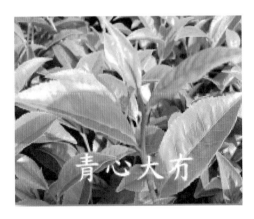

上二圖為青心大冇茶葉品種及小綠葉蟬吸食的「著涎」

6　摘錄茶業改良場：〈茶樹栽培技術：臺灣茶樹品種特性簡介〉。

2. 青心柑仔：為地方外來品種，又名「柑仔種，茶樹大小屬中等；樹型呈橫張或半直立狀，枝葉稍多，葉呈橢圓形，相似柑橘葉，為本品種葉形特色之一。葉形如弧狀，葉肉稍厚，葉質軟滑、富彈性，葉色濃綠多光澤，幼葉呈淡紫紅色，幼芽大小中等、茸毛稍多。適製碧螺春、龍井等綠茶。茶以「色澤濃綠、水色明亮、香氣高、滋味甘醇」為其茶性特色[7]。目前有製作成紅茶，口感與其他小葉種不同。主要分布於新北市三峽。

上圖為青心柑仔茶葉品種

3. 鐵觀音：鐵觀音茶為中發酵、重烘焙的部分發酵茶，有十焙十揉之稱，屬於焙香型球形烏龍茶。樹狀較大，屬晚生種，枝幹稍粗硬，葉面展開呈現橢圓形波浪狀隆起，葉緣齒疏而鈍，葉部厚實有光

上圖為鐵觀音茶葉品種

澤，具明顯肋形，葉色濃綠光潤，葉尖端稍向左凹歪下垂，嫩芽帶點紅色，這是「正欉鐵觀音茶」品種，學名為「紅心歪尾桃」的特色。適製作包種茶的鐵觀音茶，帶有所謂的「觀音韻」，茶湯皆以沉穩醇厚的滋味著名，果香與炭火香兼具。主要產地為新北市木柵區並擴及坪林、石碇、深坑等地區。

4. 硬枝紅心：為臺灣「四大名種」之一，地方外來品種，別名稱為「大廣紅心」，屬早生種，樹型大而直立，枝葉疏生，枝條肥大，多屈曲，質脆弱，葉形較青心烏龍為大，呈披針形長橢圓狀，鋸齒銳利大小不等，葉肉稍

7　摘錄茶業改良場：〈茶樹栽培技術：臺灣茶樹品種特性簡介〉。

厚帶光澤，葉質帶硬，色呈紫紅，幼芽肥大密生茸毛，萌芽期長，生長期早，樹勢強健，種在瘠地亦可生長，抗病蟲能力中，耐旱性尚可，收量居中。主要分布地區為新北一帶，以石門鄉為主要茶區，適製鐵觀音、紅茶、綠茶及各種包種茶[8]。

上圖為硬枝紅心茶葉品種

5. 翠玉：臺茶 13 號，俗稱「二九仔」，和「金萱」臺茶 12 號為同時期選育的品種，屬中生種；樹型較直立而大，芽色稍紫，茶芽密度較低外，葉片也較狹長，葉緣鋸齒疏大且鈍，略大而厚，葉色綠並具光澤；樹勢產量略差，標高一千公尺的地區不適合種植，因其含水量較高，製成好品質的茶葉機率較低；除此其餘特性與臺茶 12 號相近，滋味奇佳，具強烈花香，「清香撲鼻」是翠玉品種最典型特徵；

上圖為翠玉品種

多以集中產植於南投名間鄉和嘉義梅山鄉，適合製造包種茶及烏龍茶[9]。

6. 大葉烏龍：為臺灣「四大名種」之一，屬外來地方品種，又稱「烏龍種」；臺灣早期主要種植於北北基，淡水、石門、深坑、石碇山間；其茶樹樹勢大，枝幹粗強多彎曲，枝葉稀疏，芽心肥大、密生茸毛呈紫紅色，葉面展開呈現長橢圓形，葉部厚實暗綠色，葉肉厚、樹勢強、生長快，收量中上，抗病蟲害能力強，耐旱尚可；目前因北部多受土地開發因素，能種植面

8　摘錄茶業改良場：〈茶樹栽培技術：臺灣茶樹品種特性簡介〉。
9　摘錄茶業改良場：〈茶樹栽培技術：臺灣茶樹品種特性簡介〉。

積逐漸減少，僅少許植栽；適製綠茶、及各種包種茶，花東縱谷好茶，如瑞穗、鹿野，仍可見到以此品種作成「紅烏龍」[10]。

7. 佛手：別名「香櫞種」，又名「雪梨」，形如佛手柑（香櫞柑）。因葉大如手掌故名佛手，產於大陸福建永春縣，為名貴茶種；屬大型灌木，中生種，葉形橢圓、葉緣彎曲，鋸齒不明，芽色有紅、綠二種，以紅芽為佳，具柑果香。茶乾條索圓結而大，梗細小光潤；味甘厚、耐沖泡，香氣清雅馥郁，似香櫞香，滋味醇和甘爽，淡淡的香櫞果香，清新入喉，風味獨特，辨識度高。臺灣南、北皆可種植。適製包種茶、紅茶、佳葉龍茶、紅烏龍等。

8. 阿薩姆：原產地為印度的阿薩姆邦，屬野生大葉早生種，一九二五年品種被引進臺灣，並經過栽培改良，種植於南投魚池鄉地區，成為日月潭紅茶的先驅，為最早用來製作紅茶的茶樹品種。阿薩姆茶是世界三大紅茶品種，味道沉穩中具飽滿，濃郁中不帶苦澀，有著淡淡的麥芽香與蔗糖的焦糖香，入口甜香、澀味較重，

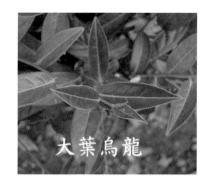

上圖為大葉烏龍品種

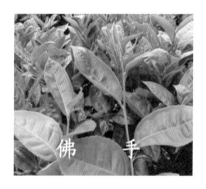

上圖為佛手品種

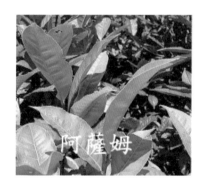

上圖為阿薩姆品種

10 摘錄茶業改良場：〈茶樹栽培技術：臺灣茶樹品種特性簡介〉。

收斂性強，製成茶湯，茶質較強，較適合加入奶精、肉桂等香料「混飲法」飲用。臺灣以臺茶 8 號取名，但仍以阿薩姆名稱之[11]。

9. 白鷺：臺茶 17 號，茶業改良場育成品種，於一九八三年命名。屬早生種，灌木樹形，樹型直立、分枝疏，小葉種，葉形呈長橢圓狀，葉色略顯黃綠，葉芽茸毛特多，萌芽期極早，樹勢強，抗病蟲害性強，耐旱性佳，多屬自然生態茶，是小綠葉蟬最愛的樹種[12]。適製烏龍茶，多以「東方美人茶」或「椪風茶」為首選，近年為配合飲茶風潮，目前也製作「桃映紅茶」，成為桃園市紅茶的統一品牌；大量種植於臺灣中、北部一帶，桃、竹、苗、宜等地區的半發酵茶區。

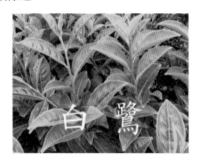

上圖為白鷺茶葉品種

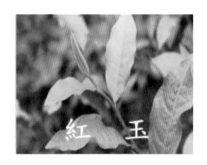

上圖為紅玉品種

10. 紅玉：臺茶 18 號，為緬甸大葉種與臺灣野生山茶，經人工雜交後裔所選育之優質紅茶品種，由茶業改良場歷經五十餘年育成，一九九九年申請命名通過。樹型為直立小喬木，成葉橢圓曲狀，茶芽顏色為淡黃綠色微帶紫色，屬大芽型，早生種，樹勢強，抗病蟲害能力中上，耐旱性強；適製紅茶，所製成之茶葉條索稍粗，色澤墨黑泛紫光，因無茸毛，故不具白毫，茶湯水色金紅鮮明，滋味濃醇鮮爽，香氣中帶有淡淡的薄荷與肉桂香，此獨特的香氣，又被世界紅茶專家評為臺灣特有的「臺灣

11 摘錄茶業改良場：〈茶樹栽培技術：臺灣茶樹品種特性簡介〉。
12 摘錄韓奕圖：〈臺灣的茶樹：白鷺（臺茶 17 號）〉，（www.hanyitea.tw，single-post，no-17）。

香」。主要種植於南投魚池鄉及花蓮鶴崗等地[13]。

11. 碧玉：臺茶 19 號，係臺茶 12 號金萱和青心烏龍雜交後的小葉種茶樹，為茶業改良場歷經四十多年成功育成的茶樹品種。幼芽葉顏色為淡綠色，嫩葉有茸毛，成葉為橢圓型，屬中生種，茶樹萌芽比青心烏龍早。適合栽種於中、高海拔地區，生長勢強，抗病蟲害能力中，耐旱性較弱，製作包種茶其色澤翠綠，水色蜜綠亮麗，幽香且滋味甘滑。適製成部分發酵茶與各種包種茶[14]。碧玉品種經茶改場授權轉移名間培育品種，每年以數百萬株茶苗銷售，顯示目前推廣供不應求。

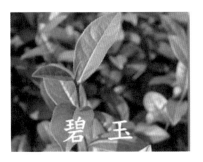

上圖為碧玉品種

12. 迎香：臺茶 20 號中生種，小葉種茶樹，與「碧玉」都是為了改良抗旱性及抗蟲害差的缺點而進行育種改良的品種，

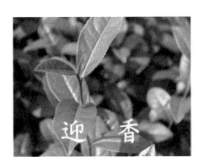

上圖為迎香品種

以二○二二茶樹品系為父本，母本為青心烏龍進行雜交，灌木樹型，樹枝橫張，幼芽嫩葉鮮綠略帶紫色，較容易纖維化，嫩葉絨毛較母本青心烏龍密，成葉狹長，抗病蟲害能力較弱、耐旱性中等。本茶種當時的育種目標是高產量、高品質，適合機械採收以及適製部分發酵茶而研發，茶品富有的濃郁香氣是其一大特色。目前正大力推廣植栽之中，適製作烏龍茶與各種包種茶[15]。

13 摘錄茶業改良場：〈茶樹栽培技術：臺灣茶樹品種特性簡介〉。
14 摘錄茶業改良場：〈茶樹栽培技術：臺灣茶樹品種特性簡介〉。
15 摘錄茶業改良場：〈茶樹栽培技術：臺灣茶樹品種特性簡介〉。

13. 紅韻：臺茶 21 號，為茶業改良場所育成品種，母本為印度 Kyang，父本為祁門 Kimen；本品種於二○○八年正式命名。屬晚生種，大葉小喬木，中葉型，生長勢強，成葉呈長橢圓型，茶芽萌芽早、顏色深綠、絨毛短且密，萌芽後嫩葉易有纖維化缺點，導致摘採期較短，不易摘採好茶菁，以致外觀及色澤不佳。抗病蟲害能力中等、耐旱性強。適製作紅茶，茶湯水色金紅明亮，滋味甘甜鮮爽，茶葉香氣表現極為突出，帶有濃郁花果香，其香氣類似柑橘所散發之花香，是具有高香氣之紅茶新品種[16]。多種植於南投魚池鄉等臺地。

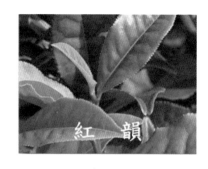

上圖為紅韻品種

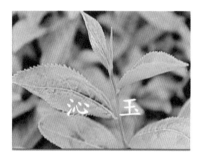

上圖為沁玉品種

（五）目前市面較少見或正推廣茶樹品種植株特性簡介

1. 沁玉：臺茶 22 號，為茶業改良場所育成品種，並於二○一四年命名；為青心烏龍與金萱雜交配種；屬小葉種茶樹、早生種，樹姿橫張，生長勢強，產量高、耐病蟲害及逆勢環境，栽培與製作容易，適合作為中低海拔茶區植栽；製作好茶率高，適製性廣，可製成綠茶、包種茶、凍頂茶、東方美人茶或紅茶，品質均表現優異，所製作之輕發酵包種茶，具濃郁之花香，可取代部分進口茉莉花香片[17]。

16 摘錄茶業改良場：〈茶樹栽培技術：臺灣茶樹品種特性簡介〉。

17 摘錄李臺強、陳右人合著：〈茶業改良場育成茶樹新品種：臺茶 22 號〉，（《茶業專訊》第 91 期，2015 年 3 月），頁 5。

2. 祁韻：臺茶 23 號，是繼臺茶 18 號「紅玉」、臺茶 21 號「紅韻」後，所育成的紅茶新品種，於二〇一七年完成命名。挑選「祁韻一」品系。屬新品種，具有生長勢強、抗病能力強與耐旱性強等特性，又其所製作之紅茶品質表現優良，具有水色橙紅艷麗明亮，香氣芬芳幽雅具甜花果香，滋味甘醇韻濃具收斂性等優點。「祁韻」為小葉種茶樹，四季均可產製優質紅茶[18]。

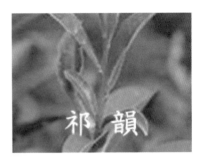

上圖為祁韻品種

（六）研發有成正值栽培推廣茶樹品種植株特性簡介

1. 山蘊：臺茶 24 號，是臺東茶改良場十九年改良，選拔「永康山茶」的品種，也是目前臺茶系列品種中，唯一純臺

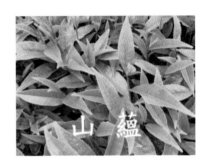

上圖為山蘊品種

灣原生山茶的茶樹品種，相當具有學術及保育上的意義與價值，於二〇一九年命名。屬小喬木型，樹姿橫張，生長勢強，葉披針形不具茸毛，產量高，抗病力及耐旱性強。具有類似菇蕈、杏仁及咖啡的香氣，其獨特風味被視為市場發展及看好的「潛力股」，並帶動山茶產業發展新契機。適製綠茶、紅茶，目前將以花東地區作為主要推廣種植區[19]。

18 摘錄翁世豪、黃正宗合著：〈適製紅茶茶樹品種介紹＞臺茶 23 號〉，（《茶業專訊》第 105 期，2018 年 9 月出版），頁 1。

19 摘錄邱俊翔整理：〈育成品種「臺東分場育成臺灣原生山茶品種」臺茶 24 號（山蘊）〉，（茶業改良場研究成果）。

2. 紫豔：臺茶 25 號，緬甸大葉種 Burma 天然雜交；為臺灣茶業改場歷經近三十年之選育工作，最後篩選出茶芽呈濃郁紫紅的新品系育成品種，也是臺灣茶史上第一個命名之紫芽茶樹新品種；於二〇二一年命名；屬大葉種茶樹，樹型屬小喬木型，樹姿屬中間型，生長勢強，幼嫩芽葉為紫紅色，葉橢圓形具茸毛，耐旱性強，並具良好抗病蟲害能力，其所製成的紅茶水色橙紅明亮，具幽雅蘭花香，滋味甘醇溫和，也可製成綠茶，飲品呈現繽紛色彩變化；除可製茶亦可應用在庭園景觀栽培，兼具飲用及觀賞[20]。

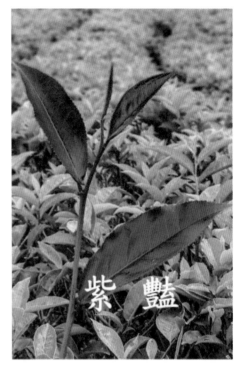

上圖為紫豔品種

 品種的育成？

　　茶樹是雜交植物，用種子播種所得到的茶苗，其生長習性、產量或品質都與父、母本不同。因此臺灣目前均用枝條桿插（阡插），保存母樹之優良性，務使園區之生育狀況一致，利於管理與生產。也由於可利用阡插繁殖，在品種的育成方法上，只要播種後，從實生苗中即可遴得優良的茶樹使之成為一個品種，再利用其繁殖茶苗進行生產，故其育種方法遠較其他作物簡

20 摘錄邱俊翔整理：〈育成品種「魚池分場育成紫芽品種」臺茶 25 號〉，（茶業改良場研究成果）。

單。但由於茶樹初期的生長、產量與品質，受環境影響極大，所以育種的期限極長。除了由種子取得外，茶樹也常會發生變異，很多變異的枝條也可經由阡插而取得新的茶樹個體[21]。

臺茶育成品種金萱、翠玉、四季春，和外來品種青心烏龍、青心大冇，是目前臺灣栽種面積最多的茶樹品種。由於這五種品種製造出來的不論條型或半球型包種茶（俗稱烏龍茶）各具有獨特風味和品質特徵，因此常被獨立出來命名及進行分級包裝，實際上這五大品種製造出來的茶葉皆屬包種茶類的基本品種。

二 以適製性分

一般而言，茶葉可以製作出任何你想喝的茶品，是因為茶樹本身的特性（指物理和化學特性）不同。譬如有些葉部較厚，含水分多，苦澀就多，難製成好茶；有些必須經過小綠葉蟬叮咬後，才能製出具有蜜香滋味的烏龍茶；也有些因季節、高度、外型等不同，影響本身茶質。所以，我們必須「因材施教」，才能製作出發揮其最具優勢的茶品，將茶的苦澀裡的茶多酚和甘甜成分的茶胺酸之間的含量比例，作一適當處理。唯有瞭解茶性，才能決定其製作何種茶品。

根據上述所說的茶性（指物理和化學特性），基本上我們就可以將其適製上區分為──「綠茶、包種茶、烏龍、紅茶及廣適製性」五大類，製成最適性、最合宜的飲用的茶品。主要適製及品種如下表所列：（其中包種茶是一種半發酵茶，發酵程度 8～12%。）

21 摘錄陳右人：《茶樹品種茶葉技術推廣手冊》，1995 年，頁 7-14。

茶葉品種與適製茶類表

適製茶類	品　種
綠　　　茶	青心大冇、青心柑仔、臺茶 12、16、22 號等。
包　種　茶	青心烏龍、青心大冇、大葉烏龍、硬枝紅心、四季春、武夷、臺茶 12、13、14、16、19、20、22 號等。
鐵觀音茶	鐵觀音、硬枝紅心、武夷、四季春、臺茶 12 號等。
烏　龍　茶	青心大冇、臺茶 14、17 號等。
紅　　　茶	阿薩姆種、臺茶 7、8、18、21、22、23、24 號等。
廣　適　製	青心大冇

 烏龍茶種與茶品釋義

「烏龍」一詞之適用，如依「茶種」釋義為青心烏龍、大葉烏龍等；如依「茶品」釋義為白毫烏龍、香檳烏龍、凍頂烏龍、紅烏龍，亦為專指用「烏龍茶種，並以烏龍茶為材料及製作方式加工的成品」之統稱。

 烏龍茶與包種茶釋義

臺灣所稱的「烏龍茶」在學術上稱為「包種茶」；「包種茶」依據成品形狀，可分為條狀、半球形與球形，而條狀包種茶是最傳統的包種茶。一般說的包種茶是指條狀包種茶，也是目前所稱的「文山包種茶」，早期將製好的茶葉，以兩層毛邊紙包裹，置入四兩茶葉，包成長方形的四方包，外層再印上茶名及商號，取名為「包種茶」，「文山」則為產地名。而半球形（球形）包種茶，則是條形包種茶的製程演變而來，例如：南投的「凍頂烏龍茶」，應屬於半球形或球形包種茶，因早期主要以青心烏龍品種為主，往後

習慣性上就如此稱呼，推衍出「高山茶」之類的其他品種的青茶，皆可以代稱之，而在學術上應該還是稱為半球形與球形「包種凍頂茶」。

然而現在正宗的「臺灣烏龍茶」是指「東方美人茶」而言，雖然基於學術上也應該稱條狀「包種茶」，但因為是來自臺灣本土的特色茶的青茶類，外觀白毫顯著，滋味特殊，又稱為「番庄烏龍」、「香檳烏龍」之故。所以，唯一被正式稱為「臺灣烏龍茶」。[22]

三 茶葉以色系區分

吾人飲茶時，一般可從喝茶的茶湯裡，看到不同的茶色，有淡，有濃，也有黃、綠，更有豔紅、深紅，讓我們欣賞湯色呈現不同的美。一般人據此基本視覺，作為分辨各種茶類的一種依據。討論茶葉色系時，並非純指的「湯色」，多數是從成品上的形態描述來訂，如：

一、綠茶的成品茶乾，色澤和茶湯皆以似「清湯綠葉」的特性而取之。

二、黃茶是因茶樹生長的芽葉自然發黃，加上製作工序「悶黃」技術，有別於綠茶之故，以黃茶取名。

三、白茶因成品外觀多為白毫芽頭，形似白雪稱之。

四、青茶又多稱烏龍茶，成品有烏青之狀，「烏青」在《漢語大字典》其中就是指植物葉子的深綠色而言，故名曰青茶。

五、紅茶則是因茶乾沖泡後產生茶黃素及茶紅素之故，茶湯與葉底呈紅色的葉底而得名。

六、普洱茶餅因成品陳年而黑得名。

22 摘錄邱喬嵩、楊美珠、黃正宗合著：〈誰裁是正港「烏龍茶」〉，（《茶業專訊》第 102 期，2017 年 12 月），頁 7。

上列解釋雖有些繁雜難懂，但是習茶而後能識茶，從識茶中瞭解自然界的千變萬化，的確有趣而令人感動之處。難怪孔子教人要「多識於鳥獸草木之名」以「廣大其心」。

經過整理後，基本可將茶色，有條理地區分為：綠茶、黃茶、青茶、白茶、紅茶、黑茶等六大色系的茶。目前以綠茶、青茶、紅茶是臺灣最主要特色茶系，而白茶也在近年裡也急起直追。

臺灣主要茶系與茶品表

臺灣主要茶系	茶　　　品
綠　茶	三峽碧螺春茶、龍井茶等。
青　茶	高山茶、凍頂烏龍茶、鐵觀音茶、白毫烏龍茶、紅烏龍茶、文山包種茶等。
紅　茶	日月紅茶、魚池紅玉、蜜香紅茶、貓裏紅茶、阿里山紅茶等。

色系釋義

色系和茶品不可混為一談，如：白毫烏龍為青茶非白茶，紅烏龍為青茶非紅茶，烏龍茶為青茶又非黑茶。「茶系六分法」往往與「茶品」在認知上產生錯覺，學習茶藝的同好必須要能清楚辨識。

四 茶葉製作的前置準備及相關術語

茶葉製作是「茶種」變成「茶品」最主要的核心關鍵。茶葉在製作前，首先須要仔細選菁和採摘。唯有選好材料，才能製成好茶品。所以必須慎重注意以下五點：

一、選擇優良品種（適作品種）。

二、良好的栽培管理。

三、把握採摘時機與方法。

四、採摘時以一心二葉或三葉最為理想。（理想、優質的茶葉，稱為「茶菁」。）

五、採摘後的茶菁要妥善處理，處理不當，很快就會變質。造成變質的成因一般為：

　1. 茶菁採摘時握得太緊或搬運時擠壓而使葉面受傷（破葉）。

　2. 堆積過厚。

　3. 放置過久。

　4. 採摘品質混雜。

　　茶菁劣變，製作成茶乾成品，將造成：悶味、淡味、黃葉、破葉等相關問題，最終影響茶湯表現。所以，茶葉製作前慎選茶菁（茶菜）的品質，是製作茶品前至為首要的步驟。

　　茶葉「選菁」後，準備製作的茶葉，以是否「殺菁」（有曬、烘、蒸、炒四種方式），決定發酵程度，作為製作不同「茶品」的參考。臺灣茶種類繁多，對臺灣茶葉的製作程序，很難清楚說明，並做好區分。因此，茶業改良場特別依照茶葉的形狀、製作方式之不同，將臺灣茶葉的發酵狀況區分三類：不發酵、部分發酵、全發酵；六種特色：綠茶、紅茶、清香型條形包種茶、清香型球形烏龍茶、焙香型球型烏龍茶、東方美人茶等系列。各類茶作可參閱以下茶葉製作圖[23]。

23 摘錄行政院農委會茶業改良場：《臺灣茶葉感官品評實作手冊》，（臺北市：五南圖書公司，2022 年），頁 86。

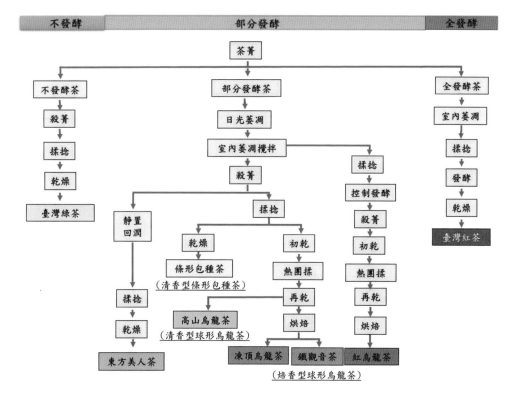

| 不發酵 | 部分發酵 | 全發酵 |

```
                              茶菁
        ┌──────────────────────┼──────────────────────┐
     不發酵茶              部分發酵茶               全發酵茶
        │                     │                      │
      殺菁                 日光萎凋                 室內萎凋
        │                     │                      │
      揉捻               室內萎凋攪拌                揉捻
        │            ┌────────┼────────┐             │
      乾燥          殺菁              揉捻           發酵
        │            │                │             │
    臺灣綠茶    ┌────┴────┐         控制發酵        乾燥
              靜置        揉捻         │             │
              回潤    ┌────┼────┐     殺菁        臺灣紅茶
               │    乾燥      初乾     │
               │     │        │      初乾
              揉捻  條形包種茶  熱圍揉    │
               │  (清香型條形  │     熱圍揉
              乾燥   包種茶)   再乾     │
               │            │      再乾
            東方美人茶      烘焙     │
                    高山烏龍茶  │     烘焙
                  (清香型球形   │
                    烏龍茶)  凍頂烏龍茶 鐵觀音茶 紅烏龍茶
                              (焙香型球形烏龍茶)
```

上圖為臺灣各類茶作茶葉製作分類圖

　　接著讓我們先瞭解茶葉加工製作的專有名詞、目的，和其相關內容，俾利豐富「茶品」製作中的各項基本知識。（以臺茶製作為主，專業數據不在此列述）。

一、室外日光或室內熱風凋萎（氣候不佳，移入室內進行）。葉面萎凋過程中，可使茶葉重量、體積、硬度降低，茶葉水分消散，走水（澀水和苦水）平均，促進化學反應產生特殊香氣及滋味，也俾利後續製程的進行。

二、攪拌（浪菁）：使茶葉細胞摩擦破損，增加多元酚氧化酶及兒茶素作用，目的使葉中水分能平均進行蒸發作用，促進發酵，以控制茶葉發酵的程度。

三、炒菁（殺菁）：藉由熱破壞茶葉中酵素活性，並促使茶葉水分消散、軟化，其目的乃停止茶菁繼續凋萎及發酵作用，並利於後續揉捻成形，及去除茶葉不良的菁味、穩定色澤及香氣。

四、靜置（回潤）：茶葉炒菁出鍋後，以濕布覆蓋，靜置回潤約十至三十分鐘，可使茶葉水分重新分散，避免揉捻產生碎葉且易於成形，並增加蜜香及熟果味，使葉色依程度轉紅。

五、揉捻：使得茶葉緊結，好看，葉液汁黏附在茶葉便於沖泡，揉捻後第一次乾燥後覆炒，調節水分，至適當程度，以利團揉。

六、補足發酵：揉捻後的茶葉發酵程度不足，需將茶葉堆疊進行補足發酵，使多元酚氧化酶與兒茶素類充分反應，生成紅茶的色澤、風味及品質。

七、乾燥及散熱：利用高溫，二次乾燥處理，使其含水量降至百分之五以下，延長保存期限，使茶葉品質固定在理想狀態。

八、布揉或團揉：將初乾後的茶葉加熱至攝氏六十至六十五度，布巾包覆形成布球，置於平揉機下滾動，再回炒鍋解塊，重複上述動作數次使茶葉逐漸捲曲成球狀，包緊結成定型。

九、烘焙：目的除了使葉身體積收縮、茶條緊結，保持茶葉的品質，並改善粗製茶普遍帶有之菁臭味和不良雜味，增加茶葉的特殊香氣及特色性，以利貯藏，茶品完成包裝。

 茶葉相關專語

　　「茶菁」指製茶原料又稱茶菜，茶菁泛指精華部分，可摘取部位，例如：一心三葉皆為茶菁摘取部位；製成後稱茶乾或成茶的茶品，通俗指「茶葉」而言；經過泡茶後的茶葉乃指「茶渣」，泡後湯水稱「茶湯」，最後的茶湯才是泡茶人的「藝術作品」。茶葉相關加工製作至飲用後程序及稱謂如下圖。

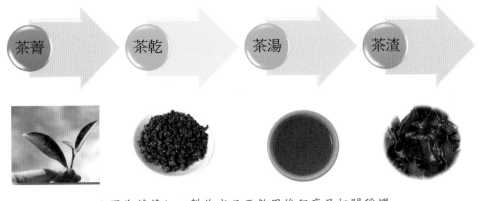

上圖為茶葉加工製作成品至飲用後程序及相關稱謂

五 從發酵程度上分

　　茶葉在加工製程中茶菁會萎凋失水，經攪拌揉捻造成葉片組織破壞，進一步使茶葉內化學成分氧化，包括茶葉中兒茶素等多酚類反應氧化，因此茶葉可因製程不同所造成氧化程度之不同，可區分成：不發酵茶、部分發酵茶、全發酵茶及後發酵。

　　一、不發酵茶：一般製程為茶菁直接經殺菁（炒菁），破壞茶葉內之酵素活性，而抑制酵素氧化作用。不發酵茶主要以綠茶為主，臺灣綠茶產地以北部為主要產區，如碧螺春及龍井等，以條形為主，少數為片狀。近年的臺灣原生山茶也嘗試製作，如：六龜原生山綠茶、臺東永康野生綠茶等，也都

有不錯的茶品製作與風評。綠茶為當天現採，茶菁略微萎凋消水後，直接以高溫進行短時間殺菁，抑制酵素活性，防止茶葉氧化反應，因此顏色多呈現鮮綠色，綠茶製成步驟其製程如下。

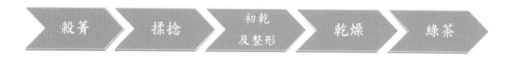

而黃茶和綠茶同樣為不發酵茶，但加製作加工上略有不同，較綠茶多一道「悶黃」渥堆工序為黃茶的特性，是中國特產，臺灣極少茶農嘗試，黃茶製成步驟其製程如下。

殺菁　　悶黃　　揉捻　　初乾　　乾燥　　黃茶

二、全發酵茶：茶菁經適當萎凋失去水分後，進行揉捻破壞茶葉組織使茶葉內酵素釋出，調整適當相對濕度，使酵素與茶葉內容物進行氧化反應，經足夠反應時間後，使茶葉百分之百氧化後完全發酵。

全發酵茶以紅茶為主，臺灣主要以中部南投的魚池鄉為產區。原以大葉種為主要生產品種，自從九二一後，經茶改場多年的研發培育，製作紅茶的品種數量增添不少。如：大葉種的紅玉、紅韻、山蘊；小葉種的沁玉、祁韻等。加上少量地方品種的小葉種產製，紅茶搖身變成臺灣近二十年來的主要茶品，也享譽全世界，這真是臺灣的驕傲與光彩。

紅茶製作是依最後茶葉樣態分條形及碎形兩類，在茶菁採摘後經適度萎凋，即以切碎、揉碎或全葉不切，進行揉捻與解塊之製程。經揉捻與解塊反覆程序中，茶葉進行發酵氧化，後續在高相對濕度下進行渥堆氧化補足反

應，待形成紅茶特有香氣及色澤時，即以高溫停止酵素活性，並乾燥製成產品；紅茶製作步驟如下圖：

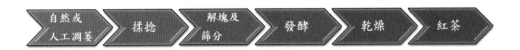

三、部分發酵茶：其茶葉氧化程度介於不發酵茶與全發酵茶之間，其茶葉生產工藝變化較大。部分發酵茶首重香氣及滋味，對於茶菁品質特別要求，因此製茶過程會依照茶菁品質特性，環境溫溼度情況，製造不同特性之部分發酵茶種類。

部分發酵茶之產製過程，在茶菁採摘後，以日光萎凋或室內進行熱風萎凋，所進行均勻攪拌，其目的在於使茶葉均勻消水（走水），在攪拌過程中促進氧化反應，使茶葉產生特有之色、香、味，此一步驟，除了決定部分發酵茶的氧化程度，亦決定此部分發酵茶品質好壞的關鍵。

部分發酵茶種類繁多，是臺灣最主要生產的茶類，發酵程度則以茶葉中兒茶素等多酚氧化程度進行評估，將未氧化之綠茶所含之兒茶素等多酚含量定為百分之百。換句話說，發酵度為零，依此類推如下：

（一）發酵最淺的白茶，加工工序為重度萎凋（四十八小時以上）、不攪拌、不炒菁、不揉捻而直接乾燥製作，發酵度約為百分之十。

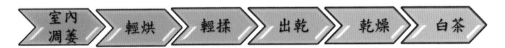

白茶製作步驟製程

（二）包種茶與高山烏龍茶，其發酵程度約為百分之八至二十五。

（三）凍頂烏龍茶發酵程度約百分之二十五至三十。

（四）鐵觀音茶發酵程度約百分之四十。

（五）東方美人茶發酵的程度則有百分之五十至六十。

（六）紅烏龍茶發酵度是其中最高的約至百分之八十五至九十。

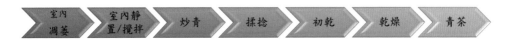

上圖為部分發酵茶（青茶）製作步驟製程

四、後發酵茶：一般都以黑茶來討論，也就是將殺菁、揉捻後的茶葉，在一個相當濕度和溫度的環境下渥堆，進行長時間堆積。使茶葉產生一系列的濕熱化學反應，令茶葉作非酵素性的氧化作用，形成黑茶的品質。

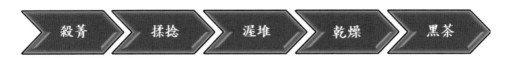

上圖為黑茶製作步驟

綜合六大色系的茶葉，雖因地區不同，製程也略有差異，惟基本製作程序仍有一定步驟，而其過程也會影響其茶葉的品質，以下表簡略說明。

茶葉色系與製作工序表

色系茶葉	製作工序
綠茶	屬不發酵茶，茶菁直接蒸菁或炒菁後進行揉捻後乾燥。
黃茶	屬不發酵茶，茶菁經炒菁後，進行揉捻後悶黃，並加以乾燥。
白茶	屬部分發酵茶，茶菁經長時間萎凋後，以烘菁再加以輕度揉捻，而後乾燥。
青茶	屬部分發酵茶或（半發酵茶），茶菁經萎凋，並經過一段時間之靜置與攪拌，再進行炒菁、揉捻、乾燥與烘焙。
紅茶	屬全發酵茶，茶菁經萎凋後進行揉捻，並給予足夠時間進行發酵氧化，後續加以乾燥。
黑茶	屬後發酵茶，茶菁經殺菁後進行揉捻，並進行渥堆發酵後，再加以乾燥，後續則進一步加以蒸壓成形，形成緊壓之黑茶。

六 烘焙程度區分

　　任何茶葉一經製作完成必須藉高溫烘乾，謂之「烘焙」，目的是去除茶葉中的水分，以維護茶葉的品質，提高保存的效果，否則茶葉一旦受潮後，就容易變質，俗語說：「茶米有焙放過冬」。所以，「烘焙」對茶葉的製作過程中占有極重要的一環。

　　每次焙火後茶葉的香氣、滋味與湯色也隨之改變。若茶葉經過中焙或重焙，茶葉內的苦澀來源的單寧酸會受到破壞與改變，有降低苦澀味的作用，對於飲茶者的腸胃負擔較輕，適合對喝「生茶」較不適者飲用。

　　茶葉要如何「烘焙」，基本上是一種經驗，有道是「烘茶溫度要變化」也是一門專業，非是短時間可以說清與瞭解，我們只要簡單將「烘焙」程序，以「層次法」作基礎性理解即可，大多區分三階段進行（也有採用十分法劃分），道理皆同，三分法沒有七分熟，十分法也沒有十一分之說。如同

烹飪，過熟就是焦，不宜飲用。烘焙區分法與茶性變化的內容表列如下：

烘焙區分法與茶性變化表

三分烘焙區分法	茶性內容
生　茶（輕焙）1～2分	輕焙火烘焙溫度低，較像乾燥，保留茶內原有之清香。
半熟茶（中焙）3～4分	中焙火或中重焙火，烘焙溫度較高，有火味之濃香。
熟　茶（重焙）5～6分	烘焙溫度高，改變茶性，具重火之熟果香。
按一：乾燥和烘焙是兩種不同的內容；乾燥主要是針對茶葉中的水分，烘焙雖然也是可以降低水分，但其目的更是改變茶葉的茶性，增加茶葉的特殊香氣及特色性。 按二：上述區分程度，就沒有七分熟茶，因過火則不宜飲。	

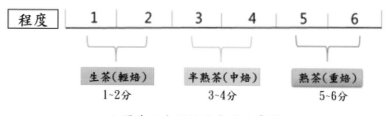

上圖為三分烘焙區分法示意圖

從上述說法，一般認為的「生茶」往往被說成沒有「火味」。其實是有焙火的，只是在輕焙狀況下，保留茶內原有之清香，類似「原味」之意。

「炒菁」與「烘焙」都是製茶步驟上的一門技術。「炒菁」決定發酵程度，「烘焙」則改變茶性，所以，喝茶的「色、香、味」由兩者的多寡與平衡來決定，和溫度中的「火」息息相關。茶葉成品是否完美，端看這兩把

「火」操作的工藝，少了這兩把火，茶葉無法製作，有了這兩把火，又如何善用，才是真正製茶學問深奧的地方。

 ## 特色茶品的思維

　　茶葉經過上述的各種製作工序，顯然將一種或多種的不同茶種，轉變成合於或適宜我們所需要的品項。品項會因地理環境、天候濕度、適製性以及不同的工序製作成「色、香、味、形、性」不同風格的茶品。這就是所謂的「特色茶」的定義。

　　這種「特色茶」的界定是屬於廣泛性的定義，可以從品種上、製作上、人文歷史上、地方上、海拔高度上等等，從單一性或多元性的不同特色思維作基本詮釋。譬如：以「青心烏龍」的品種，可以因海拔高度、天候濕度、適製性以及製作上發酵、烘焙與整形的不同，從「發酵百分之十條索形的文山包種茶」到「發酵百分之十五半球形的高山茶」到「發酵百分之三十半球形的凍頂烏龍茶」到「發酵百分之八十五半球形的紅烏龍茶」等，不同發酵層度的特色茶。也可以製作成具花香、清香、果香或蜜香等各種不同香氣茶品的特色茶。或者因應海拔高度的不同，製作上影響，形成所謂的高山與平地的特色茶。更可以從人文歷史上對「文山包種茶」、「凍頂烏龍茶」的特色說法。如果品種換成「臺茶 12 號金萱」，自然也有「金萱」的另一種解釋。

　　這種思維，主要是因應「因需要而製作，從製作滿足需要。」的市場需求。所以，曾經有人認為「特色茶」說法，其實就是在銷售茶葉的「故事」，出賣茶葉的「歷史」背景，筆者認為只要是對茶的特色「正確」、「可行」、「可接受」的包裝，都是極好的創作思維。

　　當然若從官方（茶業改良場）的立場，對「特色茶」的定義是較為明確

的區分[24]：

> 茶葉因生產加工程序及製程後，茶葉品質特性差異，主要可分為兩種系統：（一）依照茶葉製程加工中茶葉發酵氧化程度區分——不發酵茶、部分發酵茶、全發酵茶。（二）依照茶葉成品外觀色澤及湯色，可分為——綠茶、黃茶、白茶、青茶、紅茶、黑茶。

按官方（茶業改良場）對「特色茶」的定義，茶葉從發酵之有無開始製作、烘焙、整形等程度上的不同，可作成各種特色茶品，如：綠茶、紅茶、清香型條形包種茶、清香型球形烏龍茶、焙香型球型烏龍茶、東方美人茶等。

茶葉發酵與特色茶製作分類表

發酵類別	茶類	發酵程度	製成茶品名稱
不發酵茶	綠茶類	0 發酵	如：三峽龍井、碧螺春、原生山綠茶等。
	黃茶類	0 發酵	（臺灣目前尚無嘗試製作）
部分發酵茶	白茶類	輕發酵茶 10%	如：瑞穗白牡丹。
	青茶類	輕發酵茶 8～25%	如：文山包種茶（清香型條形包種茶類）、梨山高山茶、阿里山石桌茶（清香型球形烏龍茶）等。
		中發酵茶 25～40%	如：鹿谷凍頂茶、木柵鐵觀音茶（焙香型球型烏龍茶）等。
		重發酵茶 50～85%	如：峨嵋東方美人茶、臺東紅烏龍茶等。

24 摘錄茶業改良場：〈製茶加工技術：臺灣特色茶分類及加工〉。

全發酵茶	紅茶類	全發酵 100%	小葉種，如：阿里山（金萱、翠玉）紅茶、沁玉、祁韻等紅茶。 大葉種，如：阿薩姆、紅玉、紅韻、山蘊等紅茶。
後發酵茶	黑茶類	如：普洱茶、康磚、六堡茶等（非屬臺灣茶）。	
按：所有成品茶葉均會因時間、環境，促使後發酵（非酵素性氧化作用）。			

七 按採收季節分類

臺灣茶葉的生長會依不同的環境濕度、海拔高度等，會有不同的採摘（收）季節，採收次數低多、高少。若以平地平均四十五至五十天採收一次，至多可採六、七水（按：第一次採的春茶稱頭水茶，夏一茶為二水茶，夏二茶為三水茶，秋茶稱四水，冬茶稱五水，冬片是六、七水。有些按季節分頭水春茶，二水春，依此類推。），至高海拔可能最多僅有二至三水左右。所以，依照季節平均推算，一年的六、七水茶，就可分為早春茶、春茶、夏一茶、夏二茶、秋茶、冬茶、冬片茶等，四大季節茶。其中因氣候影響，可能包含夏二茶及冬片茶兩種特色季節茶。

一、以四季採收季節的名稱：據此劃分，臺灣茶葉採收季節，就可區分成「春茶、夏茶、秋茶、冬茶」四季，產季的劃分，主要依據二十四節氣訂定。因此每個茶葉採收期採收的茶，舊時代都由節氣名訂定。不同採茶時節的茶，對於茶葉品質影響很大，茶價也產生很大變動。農村茶區流行一句諺語：「茶樹是個時辰草，早採三天是個寶，遲採三天變爛草」。因此茶葉採收時間，對每個茶農而言都要非常慎重。

採茶時間與節氣劃分的對應關係表

季節區分	採收時間及對應之節氣
早春茶	為二月底至三月中旬，不分地點所採收的茶。也稱「頭春茶」。若以季節分，應為「立春、雨水、驚蟄」三個節氣。
春茶（春仔茶）	為三月底至五月初之間，不分地點所採收的茶。又稱春仔茶或頭水茶。若以節氣算應為「春分、清明、穀雨、立夏」四個節氣。
夏茶（夏仔茶）	為五月初至七月底間不分地點所採收的茶。為茶中最差，適合製作紅茶及白毫烏龍茶等。在「小滿、芒種」的節氣採收者為夏一茶。「夏至、小暑、大暑」所採收者為夏二茶。
秋茶（白露茶）	為八月初至十月底間不分地點所採收的茶。又稱「白露茶」，品質介於春茶與夏茶之間的茶葉。以節氣計算為「立秋、處暑、白露、秋分、寒露、霜降、立冬」包含七個節氣。秋茶也可採收二次：第一次「秋茶」，約在八月底～九月中旬；第二次稱為「白露茶」，約在九月底～十月底。
冬茶（冬仔茶）	為十一月初至十二月底間不分地點所採收的茶；以節氣計算為「小雪、大雪、冬至」；若逢暖冬，則翌年一月「小寒、大寒」的節氣或許有冬片採收。

按：茶園正常一年可採收四、五次茶葉。茶葉在冬茶採收後，十二月至翌年一月，小寒、大寒，因氣溫下降，生理代謝及機能逐漸趨緩，或呈休眠狀態，通常天寒茶芽不長，基本上無法採收。但若為中、低海拔地區，因天氣暖化關係造成氣溫不冷，誤以為「春來了」，茶樹又再吐新芽，或許有冬片茶可摘收。這時採收的茶就稱為「冬片仔」或「冬片茶」又稱為「六水或七水仔茶」，主要產地在中低海拔的地區。由於生長於冬季，日照少、茶芽生長緩慢，品質優異，茶湯清揚、甘甜醇厚、不易苦澀的特色，有別於其他季節所生產的茶，亦為高海拔茶區茶所無法生產及媲美，有別於一般四季的茶，為臺灣本土地方少有特色茶之一。

二、四季茶葉的基本特性：春夏秋冬四季所產的茶，由於種植的的高度、土壤、陽光、氣候等的不同，影響茶葉的培植與生長，在四季育成中有著不同特性，列述如下。

（一）春茶（春仔茶）：又稱春仔茶、頭水茶或頭春茶，品質優於其他三季的茶，特徵為香氣濃烈，滋味醇厚；葉質柔軟，葉片鋸齒不明顯，色澤翠綠，芽葉與茶梗肥壯厚實，茶乾條索緊結，成茶顆粒偏大。

（二）夏茶（夏仔茶）：茶到立夏有一夜粗的封號，主要是天氣炎熱，芽葉生長快速，茶湯不及春茶鮮爽，滋味不如春茶濃郁，較為澀，為茶中最差，適合製作紅茶及白毫烏龍茶等。

（三）秋茶（白露茶）：又稱白露茶，茶葉大小不一，夾雜有花蕾，品質介於春茶與夏茶之間的茶，滋味、香氣比較平和淡薄。

（四）冬茶（冬仔茶）：茶葉外觀顏色略呈淺翠綠，初製茶黃片較多整體顏色較不均勻，湯色及香氣較春茶淡薄，苦澀少，韻味高為其特徵。成茶顆粒大小不勻。

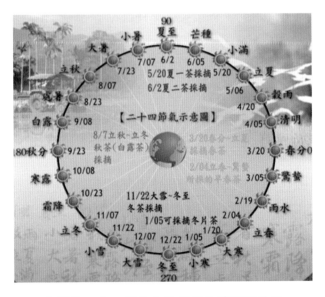

上圖為二十四節氣與採摘茶的時間關係圖

八 以海拔高度及產區分

臺灣地形丘陵、高山居多，影響農作的種植與生長，茶葉亦然。

茶產區海拔高度影響茶性表

海拔高度	茶性
2000M 以上 「高冷茶」 「高山茶」	茶區山系，晝夜溫差極大，土壤有機含量高，終年雲霧繚繞，冬季逢冰雪，成長不易，具有耐沖泡、香氣濃郁的特性，其色澤翠綠鮮活，滋味甘醇，滑軟，且有甜梨果香，葉厚鮮嫩，水色呈蜜綠金黃色，是為人間不可多得的珍品。如：大禹嶺茶（2650M）、福壽山農場長春茶（2600M）、碧綠溪茶（2400M）、華岡茶（2400M）、武陵農場雪峰茶（2000M）、奇萊山茶（2200M）、梨山茶（2000M）、佳陽茶（2000M）等都在其列。
1000M ～ 2000M 「高山茶」	高山茶芽葉肥厚，膠質多，節間長，顏色綠，成茶條索緊結肥碩，香氣馥郁，滋味濃厚。（1600M 以上以青心烏龍茶種為主）。如：翠峰茶區（1900M）、仁愛鄉茶區（1900M）、玉山茶區（1600M）、阿里山茶區（1800M）、杉林溪茶區（1900M）等皆屬此區。
1000M 以下 「平地茶」	平地茶芽葉較小，葉底堅薄，葉色黃綠欠光潤，成茶條索較細瘦，身骨較輕，香氣稍低，滋味和淡。如凍頂烏龍茶、名間松柏長青茶、龍泉茶、坪林包種茶、三峽碧螺春茶等。
按：臺灣高山（冷）茶受人喜歡的原因：一是因高山氣候冷涼，早晚雲霧籠罩，平均日照短，導致茶樹芽葉中所含「兒茶素類」等苦澀成分降低，進而提高了「茶胺酸」及「可溶氮」等對甘味有貢獻的成分。二是因日夜溫差大及長年午後雲霧遮蔽，使茶樹的生長過於緩慢，讓茶葉具有芽葉柔軟，葉肉厚實，果膠質含量高等的優點。	

高山茶採收有其一定的程序，春茶採收是由低海拔漸向高海拔，大致上從三月初採收至六月初；冬茶則由高海拔向低海拔採收，也就是從十月採收至十二月底[25]；我們之所以要瞭解當年的春、冬茶月份採摘時間和茶山的相關高度，主要是讓我們知道，各種茶的採收上市是有其時間性。譬如：三、四月間只有低海拔的茶品，絕對沒有梨山高海拔頭春茶品，而冬茶則是相反的思維。當瞭解後，就不會有買錯茶，喝錯茶的狀況發生，讓自己用高山茶的價錢，去買平地茶。雖然高山茶和平地茶的品質有些都不錯，但是畢竟在價錢上有很大的不同，瞭解後才不會當冤大頭。

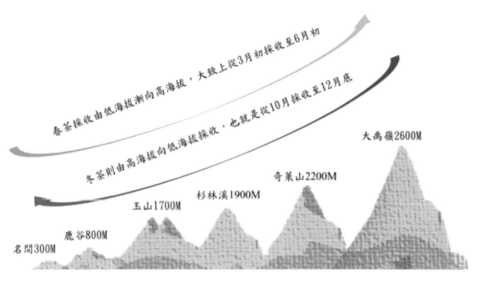

上圖為高山茶採收和茶山高度時序圖

25 剩下的節氣，則依山的高度、濕氣、溫度和採養狀況而論。臺灣部分高山茶區，為了因應飲紅茶的風潮，有些在夏季也嘗試製作小葉種紅茶。雖然與製茶理念略有不合，但因為高海拔製作的茶品多滑口甘甜之故。

從上圖即可瞭解，平地茶區的坪林包種茶、名間松柏長青茶、鹿谷的凍頂烏龍茶，均在三月底就開採春茶，一年四季可採收四至五水，採收期長、成本低、茶量大，茶價較平穩及大眾化。但是高海拔茶區如大禹嶺、福壽山農場等的高山茶，則最晚要到六月中才能採收。換句話說，六月中雖已到芒種、夏至，但此時採收的大禹嶺茶，仍算是春茶。而冬茶則到了十月初開始採收，海拔二千六百公尺山區，一年採兩季，採收期短、產量又少，手採成本高，茶價自然昂貴。

總之，茶葉從四季節氣中的表現與海拔高度的採摘時機與方法，無非關係到茶葉產量、質量和茶樹生長的最適合時機。這個時機其實就是茶農從「當下到長遠」之間，以收成最好、獲利最大、採養最佳的時點作考量。所以，茶葉的「採摘」是茶農生產茶葉中最重要的環節，也是製造好品質茶葉材料的基礎，更是完全呈現茶葉經濟效益的最大保證。

九 以外型類別區分（非指緊結度）

茶葉的成品定型是製作上的一種特色，以「臺式烏龍茶」或是「臺灣烏龍茶」而言，就是「臺灣烏龍茶」最具特色的外型作法。世界各地只要喝到如球狀的「烏龍茶」，一定都知道出自臺灣的產作（雖然可能在國外製作）。而喝到紅茶，必然也是想像中根根俱黑外觀的茶品。出自袋裝的綠、紅茶，大概不外乎說的就是「立頓」茶包。這種約定俗成的想法，似乎已經根深蒂固，無法改變。所以，我們可以根據下列表內所述，透過外型與類別，作為訂定後續泡茶的基準參考。

茶葉外型、類別決定了泡茶時置茶量的多寡。從緊實半球型的茶到細碎型的茶，都有一定茶量的置放標準。多時太濃，少則太淡，雖然濃有濃的滋味，淡有淡的風雅。但是畢竟這是一種極為兩端的自我看法，我們仍然要搭配茶具的容量，依茶葉外型、類別，取以最適量、最勻和的茶量，作為浸泡

的基本數據。唯有如此，才能泡出一杯人人皆適合品味的「好茶」茶湯作品。

茶葉外形與茶品類別區分表

外型區分	茶品類別
緊實半球型茶	高山烏龍茶、凍頂烏龍茶、貴妃茶、紅烏龍、鐵觀音等
細條索型	碧螺春、蜜香綠茶、六龜山茶等。
粗條索型	文山包種茶、白毫烏龍茶、日月潭紅茶等。
扁平緊實型	龍井、普洱茶等。
細碎型茶	部分紅茶及老茶屬之。
茶　包　型	立頓紅茶及一般茶包等。

第二節　茶葉貯存與劣變

　　茶葉無論是不發酵茶、部分發酵茶或全發酵茶，所有經過製造後的成品，都是一種很吸濕性及吸味性很強的食品，再者茶葉之香味成分較不安定又敏感，易自然發散或再氧化變質，使得茶葉在貯存上容易變質及陳化，影響茶湯口感，繼而使茶葉因含水量、光線、溫度、氧氣、時間和吸收異味等劣變，導致茶葉品質下降，因此，茶葉之貯藏壽命遠不如一般乾燥食品久長。基本上影響茶葉品質的最大成因及變化者，分述如下表：

茶葉品質成因與變化表

成因	成因變化之影響
含水量	茶葉含水量不能過高，應在 3％～5％以下才能維持品質及存放，超過 12～15％時，如未再經過烘焙處理，則可能發霉、劣變而產生酸化之慮。如何才知其含水量成分多寡？最簡易方法，是用手捏就可立即測出，亦既可捏碎，基本上尚可達標準；如用力重捏不易碎，表示茶葉已受潮回軟，品質會受到影響。因此，如何維持合格含水量在安全限量內，基本上需作好三項防護措施： 一、茶葉須充分做好乾燥。二、利用防濕、除濕進行包裝。三、任何製作、包裝、貯藏過程中儘可能在低相對濕度下進行，以免受潮。
光　線	茶葉是怕光的，光照使其內在物質容易產生氧化、分解，導致茶葉立即產生變化，是使品質劣變最快速的因子，所以剛做完之成茶，從精製開始至包裝完成，皆應避免照光，尤其嚴忌於太陽光下（含紫外線）進行挑梗、去茶角、去末等工作。所以嚴防茶葉照光，及利用「阻光包裝」是妥善保藏茶葉的必要措施。
溫　度	有光線就有溫度，溫度也是茶葉變質、變壞的原因，尤其「高溫」更是茶葉鮮度的致命傷。所以，利用低溫貯藏被公認為維持茶葉品質最有效的方法。而以 5℃之冰箱冷藏，較為經濟。惟當取出開封使用時，需回復常溫方可沖泡。
空　氣	空氣是水分和雜味的載體，容易使茶葉起化學變化，影響茶湯水色及滋味。所以空氣中含有異味或潮濕，則茶湯立刻反映其品質。而空氣中之氧氣存在與成茶貯藏後，則可能發生「陳味」、「潮味」、「雜味」及色澤劣變、滋味活性減弱等有密切關係。可利用真空或充氮包裝，防止茶葉貯存時期進行在氧化作用。

成因	成因變化之影響
時　間	茶葉存放愈久品質愈受濕氣、光線、溫度、空氣和異味等不利之影響，愈不安定，除非再次處理，否則周遭不利貯存的因素，會隨時間愈久影響也愈多。
空　間	茶葉易吸附空間裡的異味，這些異味對人在生活上或許不構成直接影響，也可能具有調節的功能，但是對茶葉的貯藏，則可能有間接上不利，譬如化妝品、芳香劑等，而不潔的空間雜味對茶葉整體價質傷害更大，所以不得不慎選適宜的貯藏空間。

臺灣飲茶人口甚多，選擇上大多以烏龍茶（部分發酵茶）類為主要飲品，而烏龍茶是所有茶葉製作工序上最繁雜的茶品，它也幾乎囊括所有茶系的製作，所以烏龍茶質上會存有常見之忌味缺點（殺菁、揉捻、乾燥等），這些缺點部分也是其他茶系所具有的，但不是貯存上所發生，而是製程中所產生，必須謹慎區別。

茶改場前廠長陳國任先生曾歸納清香型烏龍茶製作上十大忌味如下表所列，茲提供瞭解，以增加對茶葉成品滋味上的辯識。[26]

26 陳國任：〈優質清香型烏龍茶 10 大忌味〉《茶業專訊》，（桃園市：茶業改良場，2014 年 3 月 87 期），頁 3。

清香型烏龍茶製作忌味表

忌味	茶葉儲藏過程中的成因
陳茶味	兒茶素類自動氧化而導致水色偏黃且暗濁。 葉綠素裂解作用而色澤灰綠。 胺基酸脫氮現象而滋味淡薄。 茶葉吸濕作用導致滋味濁而不清。 茶葉油脂氧化而產生油耗味。 為力求茶葉新鮮度，凡茶樣帶有陳味者，品質上列為嚴重缺失。
澀　味	在清香型烏龍茶製造技術方面，一般來說澀味的形成多半起因於「不當的靜置萎凋及攪拌」。其製程中講究的是發酵程度之適當性，若發酵不足則滋味淡澀，發酵不當則品質呈現粗澀，若攪拌不當而茶葉組織受損，導致水分無法蒸發而呈現積水現象，則品質易形成菁澀味，因此包種烏龍茶類澀味形成之原因來自不當的發酵。
菁　味	栽培管理方面，氮肥施用過多，葉呈暗綠色，香氣不足而滋味淡薄帶菁味，或茶菁原料採摘過於老化亦將導致菁味的形成。 製茶環境方面，茶菁萎凋過程中，室溫低、濕度高，葉中水分散失（走水）不暢，發酵作用無法進行，也是造成菁味原因。 製作流程方面，茶菁幼嫩或清晨露水重時採摘不當，攪拌時易造成葉部組織損傷，水分散失不流暢（積水），製作成品色澤暗黑，呈臭菁味而難以入口。另外，炒菁不足亦易造成菁味的形成。
雜異味	非茶葉應具有之氣味，如：煙味、霉味、油味、酸味土味、日曬味等不良氣味。
淡　味	茶菁原料採摘粗老、製程中發酵及揉捻不足、貯存不當或過久而導致滋味之淡薄，失去高山茶之濃稠性。

忌味	茶葉儲藏過程中的成因
悶　味	炒菁時不適時排除水蒸氣，或團揉製程中不適時解塊，滋味悶而不清，失去茶葉之鮮活性。
火　味	傳統的熱風乾燥方式，不論以瓦斯或油料燃燒為熱源，大都採用八十五至一百度為初乾及乾燥的溫度，為求乾燥適度而行二段乾燥。香味品質優雅的包種茶乾燥溫度以九十度左右為宜，切忌高溫而破壞香味。
熟　味	高山茶水色澤墨綠鮮活、滋味甘滑而富有活性。屬中發酵茶類，產地嘉義、南投茶區，青心烏龍及臺茶 12 號品種所製。優雅之香氣及細膩之滋味為其品質特徵。若烘焙時溫度與時間控制不當而呈熟味，殊為可惜。
酸　味	最後一次攪拌至炒菁前，靜置萎凋過久。 初乾、靜置過夜至團揉前，因含水分高且靜置時間過久。 紅茶發酵時間過久。 貯存期間，包裝不當或過久，導致茶葉吸溼而變質。
水　味 潮　味	茶葉乾燥度不足所致，茶葉內層水分及菁味向外層擴散（俗稱吐菁）。 貯存期間，包裝不當或過久，導致茶葉吸溼而水量增加

　　茶葉的貯藏與包裝實則一體兩面，良好的貯藏有賴妥善的包裝相輔相成，而要如何避免上述製程或貯存期間，包裝不當中忌味的產生，茶葉從栽培管理一開始，直到成品的包裝過程，都應特別注意影響茶葉品質成因的各項重點：一、注重茶園栽培管理。二、力控茶菁採摘標準及成熟度。三、掌握茶葉製造過程每一工序之精準。四、注意烘焙溫度及時間的控制。五、茶葉包裝要嚴格要求包裝材質。（透溼與透氣性低之材質、不可有異味、不可透光、可以耐擠壓。）六、最後茶葉貯放場所要嚴密控管。

 ## 個人茶葉貯存方法與包裝

個人茶葉正確貯存與包裝，是讓茶葉沒有飲用之前，可使茶葉經過儲放而不至品質劣變的正確方法。

▸ 開封後立即丟棄乾燥包，儘可能隔絕空氣，充分乾燥茶葉。

▸ 切勿擠壓或揉搓，造成茶葉破碎及破損。

▸ 使用不透光、防濕之盒、罐等包裝。

▸ 避免使用化學物包覆，應作精緻真空包裝。

▸ 長期貯存儘可能置於陰涼處及高處（臺灣夏季生西南風，易潮濕，茶葉受潮），或以低溫冷藏貯存最佳。

▸ 勿置於有異味空間，使用專用櫃最佳。

▸ 採分包裝置，分包取用。

▸ 短暫貯存器物以不鏽鋼罐＞錫罐＞真空不透光玻璃罐＞真空陶磁罐＞合成紙罐。

 ## 陳年老茶正常貯存與陳化精解

自古品茗貴在嘗鮮，一般加工製成的茶類，絕大多數是講究新鮮的品質。陳年老茶讓人看起來像是貯藏不當的茶，如同早期的臺灣對紅茶看法，觀念上誤認是製作失敗的茶。但臺灣陳年老茶因應普洱茶的風行，其收藏及品茗也隨風而起。主要為臺茶品質優良、製作精實、貯存淬鍊，有別於普洱茶，雖然兩者皆是後發酵茶，臺茶的陳年老茶風味更顯溫潤和後韻，相較於普洱茶的追捧，量少質精的臺灣老茶更顯得是茶中極品。

從臺茶發展歷史演變來看臺灣老茶來源，早年臺灣茶葉的發展是以外銷為主，很少會有庫存茶葉。臺灣人大都嗜飲烏龍茶和包種茶，茶葉講究的是

新鮮品質和滋味，從毛茶[27]開始就可飲用，很少人會留存茶葉把它當作「老茶」貯存，有的話也是茶廠或茶農賣不掉的庫存茶葉或保留自飲的茶葉。所以，能存放的所謂的陳年老茶數量是不多的，因為臺灣老茶的存放是一種機緣，而不是真正產品的作法。

　　普洱茶則屬較為特殊的例子，必須存放進行後發酵，滋味才較醇和滑順。早期普洱茶加工是以綠茶方式製造，由於普洱生茶新製的茶品，易帶有苦澀味，必須貯存氧化進行「後發酵作用」，茶質收斂性、刺激性得到改善，才具有品飲價值，它是一種為真正產品而作。

　　所以，兩者之間懸差甚大，卻各有不同特色。唯一價值者是其「老」的年分，質愈好、年愈老、價愈高。但是問題對「老」的定義，太多不清不楚。老茶之「老」字，應是一種「俗話」的慣用語。但「老」字之定義也應賦以正確而適當解釋，否則就失去界定的依據。根據北宋蔡襄在其著作《茶錄》〈上篇‧論茶〉記載：「茶或經年，則色香味皆陳。」意謂茶葉經過一年，其色香味都陳化，可推論陳年（經過一年）的茶即可謂之「老茶」，符合「賞味期」的定義；所以老茶之認定應是：「經過一定的賞味期者，如春茶到翌年的過春謂之。超過陳年（一年），以存放多少年者，如存放十年老茶。」

　　因此，「陳年老茶」之解釋則為至少存放一年以上者，方能稱之。如此一來才能有效將茶的年分作一適當的區隔。為了加深印象，茶改場特更將茶葉陳化過程做擬人化的分期說明 [28]。老茶的期別、過程及茶湯的顯示如下表所示：

27 尚未再次加工精揀處理的粗製茶，謂之「毛茶」。
28 摘錄楊美珠等：〈陳年老茶品質鑑定〉，（《茶業改良場茶情》第 87 期，2016 年 10 月 20 日）第 1～4 版。

茶葉陳化過程分期說明表

期別	陳化過程	茶樣（湯）顯示
嬰兒期	新茶或茶葉風味尚未轉化。例如：低溫貯藏或真空包裝的茶葉，雖然已貯藏一段時間，但因低溫或缺乏氧氣，使茶葉無法進行後氧化（後發酵）作用，品質風味與新茶差異不大。	 淘汰
羞澀期	茶葉變化初期，帶有陳味、悶味，風味較偏酸，圓滑度稍差。	 給予身分證
轉大人	茶葉酸味減低，圓滑度提升，風味轉為醇和。	 銅牌獎

期別	陳化過程	茶樣（湯）顯示
窈窕淑女	除了風味更為醇和外，同時更帶有陳年老茶特有的香氣，如烏梅酸香、熟果梅酸香。	銀牌獎
中年貴婦 中年男子	除特有的香氣外，風味上顯現老茶之韻味。由於烘焙程度不同，香氣、滋味亦有所差異。未經烘焙的陳年老茶風味醇和細膩，如中年貴婦，而重烘焙的陳年老茶轉化後的風味尚帶有烘焙。	金牌獎
阿　　公 阿　　嬤	兼具老茶香氣與韻味之優質陳年老茶。	茶王

　　茶葉的陳化並非無限期的，在一定的期限內的確會愈陳愈香，但當茶葉中的成分氧化過度，茶葉的品質就會下降，當內容物氧化殆盡，茶葉轉為無味，就喪失了品飲的價值，這種茶我們姑且稱之「忘年茶」。

　　此外，茶葉炭化或帶有雜味、霉味、霉熟味、霉焦味的茶葉都是無法入選成具正常品質的老茶；帶有霉味的茶，即便以高溫烘焙處理，也會有如下圖所顯示的霉熟味或霉焦味，無法完全去除霉味。

炭化	霉熟味	霉焦味
淘汰	淘汰	淘汰

　　臺灣坊間陳年老茶常見者有下列三種樣態：一、自然陳化陳年老茶。二、微生物後發酵陳年老茶。三、經高溫烘焙處理的陳年老茶。

　　自然陳年老茶（按：坊間以每年取出再烘焙，當成陳年老茶模式，是不正確作法。）隨時間增加，從上述擬人化分期中顯示，茶色、湯色均日漸深褐色，葉底愈漸緊結，茶香逐偏酸，但時間愈長，保存良好的茶葉澤會轉化掉酸味，漸次產生醇後的韻味，「醇化」才是老茶品質的指標。

　　品質良好的陳年老茶的評鑑，當從滋味、香氣、水色、外觀、葉底等來評比，評鑑其各期之是否正常變化；品質良好的陳年老茶，以烏龍老茶特色為例：一、色：真正的炭焙老茶，它的茶面不會是油油亮亮的火炭色，看起來有些灰灰霧霧的，泡出來的茶湯看起來純淨。二、香：真正的炭焙老茶泡開後，微帶炭焙香，從第一泡到最後始終如一。三、味：好的老茶沒有生茶的刺激，擁有醇厚樸實、略有梅酸味的口感，茶水柔順而甘喉潤醇，讓人一喝就喜歡上它！四、韻：好的茶能用身體去感受，讓人有氣暢神和的愉悅感，喉韻十足，這就是茶的「真正」陳味。

　　由上述的「色、香、味、韻」的識別所衍生的問題，即可辨明老茶的「真、偽」性。

陳茶茶況真偽辨識法

辨識法	真偽	茶況
聞茶乾	真	微酸味，很雅致不刺激，很舒暢，能感受到風華的味道。
	偽	有非茶味即是加味茶，或帶有很重的炭焦香等刺激味道。
觀色澤	真	茶乾由紅褐色、黑色（黑中帶紅）、淺咖啡色構成，三色協調，茶梗偏紅但與茶葉顏色協調均勻。
	偽	茶乾黑又油亮，連茶梗也轉黑色，茶葉與茶梗顏色明顯對立不協調。
觀茶湯	真	呈現琥珀色，清澈紅潤。
	偽	呈現類似醬油稀釋顏色。
聞茶湯	真	沉而厚實的茶香或帶有淡微酸梅子味，隨時間增長會產生變化，有時帶有微果香，有時帶有微仙草香，更長時間又會轉為微藥香。所帶的香氣絕不會壓過主體的茶香。
	偽	刺鼻炭味、加料味不自然，不是天然的。
喝茶湯	真	入口順暢帶韻回甘，口齒留香，是一種華實的感受
	偽	鎖喉、乾喉，愈喝愈渴，重度烘焙的茶，會感覺不具茶韻卻帶微甜味，但不回甘。

　　現代人平常也有多餘質優的存茶，但要如何存放成「老茶」，提供自我作法如下參考。

　　想自己存放老茶，必須先挑質優的茶，並不是所有的茶都適合存為「老茶」。首先要從發酵度考量，以中發酵、中烘焙的茶品為質優，故建議以選擇茶品發酵介於百分之三十至百分之六十五部分發酵茶，中度烘焙（最好以炭焙古法）製作的茶品來存放最好，如果存放得宜，未來「老茶」的品質會較佳。

其次，所存的茶要具有「葉梗」。茶品要完整保留一芯二葉與部分葉梗（機剪茶與精揀茶的品質會略差），一芯是茶湯甜味來源，第一葉具甘味，第二葉與茶梗有香氣，茶梗除了添香，也是茶葉呼吸、透氣、水分流通的管道，最重要的是茶梗（嫩莖）是茶葉中「茶胺酸」成分豐富的部分約占百分之五十，保留適量的茶梗有利於後發酵與烘焙（梅納反應[29]）進行，轉化後的茶滋味才會更完整。

因存放屬於自己的時光滋味，最好挑選自然友善農法[30]栽種的茶種，讓茶味更富層次感。臺灣茶的品項中，最優雅、穩定也適於長期存放的是烏龍茶，其中又以軟枝種為極品，包種茶也極適合，其次是硬枝紅心鐵觀音亦可。這些茶品作為「老茶」的保存方式，建議如下：茶罐（倉）八分滿、不同茶品不可混放、濕度控制很重要、要通風不見光、不可在陽光直射處、最好的存茶工具、置於離地最高處。

總之，一句話即可包含存放一切概念：

> 茶作老、八分飽、置於梁上是最好；陶罐好、見光少、有風無味放到老。

其意思是家中茶葉做成老茶，以陶罐存放最好，將茶葉置入罐內八分滿，擱於家中離地最高處，不受光害不受潮，通風良好的地方。

29 茶葉「梅納反應」：是指茶葉在製作烘焙時胺基酸成分與還原醣間，藉由加熱所產生的作用稱之，使茶葉具有焦糖香味。

30 「友善農法」與「有機農耕」的內涵雷同，都是為了保護大自然生態環境及飲食安全而設立。前者規定沒有後者嚴苛，較為次級，被視為「有機農耕」的過渡期，返回生態多樣化的必經之路，也較符合茶葉的栽種。

當你認識「茶」之後,也懂得接觸後的各種茶性[31]和茶質,更清楚茶況,在買茶或泡茶前,就不會因此而困擾,更可以善用自己的感觀、知識與基本專業,來判斷茶葉的品質及好壞,再選出經自己認為喜愛或合格的茶品。初步以個人直覺判斷如下表所述:

茶葉茶況判斷表

感觀	茶況
觸覺	用手指輕捏,如易碎即是新鮮茶,否則代表含水量頗高或非當季新茶及過時的茶品,代表此茶影響茶湯的鮮度。
嗅覺	基本上,茶乾從包裝打開後,一般都要有新鮮的茶香味。有些好茶直接即可聞到甜香味而無任何異味,此種茶品就是好茶。
視覺	可用眼睛直接看茶乾外觀色澤、枝梗粗細、碎葉多少等。如果鮮綠、或泛油光、或多完整、枝少葉齊,即是好茶。

綜合以上作初步判斷,大致上就可以鑑別出茶況,除非在茶園栽培與製作工序上有瑕疵,但這也是需要專業性的評估,以及加上味覺(滋味)的鑑賞,否則是新鮮抑或過時的陳茶,從感觀上來判斷茶葉的品質及好壞,基本上應不成問題。雖然某些茶葉,陳茶要比新茶好喝,韻味亦足,發酵過輕,

31 「茶性」不同於「茶質」,「茶性」意指茶葉經工藝製作後,因發酵程度不同,所表現出的茶葉性味(寒、中、溫、燥)也各有不同,包括「苦、澀」度在內,以「強、弱」作形容;而「茶質」是指茶葉本身所表現的品質,亦即茶湯在品嘗後,其感官上所能感覺(聞、觀、味)的各項程度,常以「厚」、「薄」、「重」、「淡」來描述。

對空腹、體虛、胃寒者，總是不適合等，所謂「飲茶之要，在於有道」。但對大多數茶葉而言，仍然是以「新、鮮」為佳。宋人歐陽修在品茶時特別提出「茶貴新」的需要條件。但要如何識別「新茶與舊茶」[32]，基本方法可依下表辨識其茶況。

新茶與舊茶識別基本方法

辨識	茶況
茶乾	新茶顆粒或條索完整較為無破損；陳茶則較碎粒及斷枝。
色澤	新茶青翠碧綠及泛油光；陳茶枯灰無光，茶湯黃褐不清。
滋味	新茶滋味醇厚鮮美；陳茶則味雖厚但滯鈍。
香氣	新茶清香；陳茶低悶。

經慎選好「茶」後，若要試飲鑑味，建議在外可用蓋碗（杯）試茶。（一般在茶家都會以評鑑杯試泡），最能試出茶的真味；在家則宜用壺泡茶，方能泡出茶的特色。所以，在茶山或茶莊買茶應用蓋碗（杯）試茶，買到滿意的茶後，帶回家再慢慢以壺細品，滋味肯定比蓋碗（杯）更佳。

 ## 如何選購好茶

從前述認識及瞭解各種茶性、忌味、劣變後，然後也有了基本選茶知識，那麼要如何有系統去購買自己喜歡、適宜、合格的好茶？

首先必須對茶葉用客觀的角度去判斷優劣，不要主觀看待好壞，只要是

32 此處所謂「新茶與舊茶」，新茶是指當季的茶，舊茶不是指陳年茶，而是過了賞味期的茶。

好茶，是不分春、夏、秋、冬茶都可以買。也沒有高、低海拔之分，都可以品嘗。其次必須慎選合格而優良的茶葉，尤其是選擇安心的茶葉，就需從茶葉的身分證明及基本辨識，去分析判斷，才能選購合宜的好茶。

一　茶葉的身分證明

俗稱茶葉的 DNA，可依據下列方法及步驟去判別：

▶ 製作日期（指鮮度）。

▶ 何種茶樹品種（指製作品種）。

▶ 海拔高度（指平地茶與高山茶）。

▶ 產地在哪裡（指產區）。

▶ 茶樹生長地（指產地）。

▶ 採收入菁時間（指採收時機）。

▶ 自然萎凋還是室內萎凋（可瞭解天候）。

▶ 製造過程狀況（決定茶的品項）。

▶ 茶園管理方式、施肥及農藥殘存之認證碼（證實慣性或友善農法）。

▶ 在哪裡購買（品質的信賴度）。

二　從茶葉的基本辨識（由消費者的立場切入）

▶ 好壞與價格行情是「相對比較」而來（質好價高是必然）。

▶ 沒有零缺點茶葉（適合品味最重要）。

▶ 標示清楚──名稱、級數、價格、工序等（來源要清楚）。

▶ 能提供顧客試飲者為佳（選茶最佳方式）。

▶ 以標準泡法沖泡比較之（評鑑杯最宜）。

三 選好茶的基本辨識

▸觀外形：

- 視茶葉表面色澤，以色度光豔及帶油光為佳。
- 看條索狀況，緊結程度來測出葉的老、嫩、粗、細與輕重。
- 看茶莖、葉的乾燥程度（用手指輕捏，如易碎即是新鮮茶）。

▸聞香氣：

- 香氣愈濃郁愈佳。
- 香氣留（沉）香愈久者愈佳。

▸看湯色：

- 觀湯色，選白底瓷杯為宜。
- 茶湯以明澈生動、濃豔為貴。

▸嘗茶味：

- 茶湯入口，茶味圓滑、甘潤、醇厚者為佳。反之，苦澀味重，味淡者為下品。
- 茶湯入口能使舌、鼻、喉立即起感應作用者為佳。
- 茶湯入口有青臭味，不足取。
- 回甘程度，愈深厚愈甘甜愈佳。

▸審葉底：

- 看葉面展開速度，可測出茶葉的老嫩（嫩快、老慢）。
- 看葉狀的新、舊，整碎及是否全葉情況（愈全愈好）。
- 看茶身厚薄；春茶一般比夏茶厚大，枝梗虛粗，茶質豐富；高山葉後有膠質，平地葉薄較無膠質。
- 看葉底消水程度（走水）。
- 看發酵、焙火程度是否合宜（葉色的呈現）。

四 從信賴度購買商品

農委會宣導及推廣農產品的「標準施肥，安全用藥」的觀念，對所購買的茶葉，必須瞭解茶農家、商店是否為「有機認證」，透過包裝的認證標誌，便能安心飲用。如：

▸慈心有機農業發展基金會（TOAF）。

▸臺灣有機農業生產協會（TOPA）。

▸國際美育自然生態基金會（MOA）。

▸臺灣寶島有機農業發展協會（FOA）等，團體認證的農家、商店購買。

若不甚瞭解如何購買合格茶葉產品，則可選擇信賴度高的農會、合作社或合格的產銷班選購，經 GMP 優良茶葉檢測與「綠盾」標章或 HACCP 認證[33]合格者，如：鹿谷鄉農會、竹山鎮農會、信義鄉農會、名間鄉農會、南投市農會、南投茶商公會、仁愛鄉農會等。

農藥殘毒生化檢驗檢驗合格章

33 此處的「GMP」是指茶葉食品的產品製造和品質管制的基本準則。而「綠盾」作為識別標誌，主要是利用生化檢測的原理，偵測農藥是否在產品中殘留，以確保原物料的安全性。「HACCP」是指食品安全管制系統的一種認證制度（Hazard Analysis and Critical Control Points, HACCP）是一種管理原料驗收、加工、製造、存放及運送等過程的系統制度，用於防治食品安全危害。

總之，茶飲是一種養生又樂活健康飲品；但要選擇在食安上合格的茶葉就必須要認真而實在地查看，確保飲後對我們的健康無虞的茶品，對自己的生活飲食上來說，是不可馬虎的一項課題。

第四節　臺灣茶及茶區介紹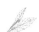

　　臺灣飲茶歷史不久，所有相關文化，最早大部分來自福建；在當時的茶葉，除了南臺灣早有的原生茶種外，大多數經由福建傳入，生產、復原、試驗、改良成為目前多元性的茶品。最具代表性的仍是半發酵茶（烏龍茶與包種茶）。從喝茶人口統計上來看，仍沿襲著喝半發酵烏龍茶的習慣（百分之八十多飲高山烏龍茶為主）。所以，主流茶葉是北包種、南烏龍。包種茶又屬臺灣北部特有的茶類，但隨著土地的變遷，茶區、茶園逐漸流失，摘採、製作茶農逐漸凋零，南烏龍、北包種恐漸成歷史的記載而已，取代的已是多元性的特色茶與咖啡充斥市面。

　　位處亞熱帶地區的臺灣，高溫多雨的天氣型態，孕育出適合茶樹生產的酸性土壤，可產製綠茶、包種茶、烏龍茶和紅茶等各種茶類，大部分以產製包種茶和烏龍茶為主，且聞名全球。惟近二十年來，臺灣的社會結構，逐漸朝都市化發展，鄉村土地流失，結構轉型，鄉村青年人口外流與鄉村高齡化現象，農村大都失去生產及孕育的功能，農村的認同及主體隨著轉型而熱衷不在。目前年產量至二〇一九年大約已減至一四六三六點五三公噸，且有逐年下降趨勢。因農村人口外流，致使摘茶工、製茶師，更是大量的斷層，平地茶仍可機械取代，高山則已無人摘採，人手短缺，製茶師凋零，年輕傳承缺乏等等，也都是臺灣茶產量日漸下降趨勢的另項主因。

　　所幸經過多年高科技業的興起，造就不少農村科技人才，將傳統農業結

合科技資訊，雖然茶葉產量減少，但在新科技的運作下，品質、特色相對提升，也隨著善用臺灣各茶區的氣候、土壤、海拔等自然環境的不同，使所產製的茶葉品質、香氣、滋味、喉韻等，在研發上不斷進步與改良。例如：臺茶 18、21、22、23、紅烏龍、蜜香紅茶、貓裏紅茶，加上原生山茶等，各有不同與特色的推廣。

臺灣茶區全圖

馬祖南竿
雲津茶

桃園縣
龍潭龍泉茶
大溪武嶺茶
復興梅臺茶
蘆竹蘆峰茶
龜山壽山茶
楊梅秀才茶
平鎮金壺茶

新竹縣
六福茶
長安茶
東方美人茶

苗栗縣
頭份明德茶
獅潭仙山茶
造橋龍鳳茶
大湖巖茶
苗栗楢風茶
銅鑼貓裏紅茶

臺北市
南港包種茶
木柵鐵觀音茶

新北市
三峽龍井茶、碧螺春茶
林口龍壽茶
文山包種茶
石門鐵觀音茶
坪林、石碇、新店包種茶
及美人茶

宜蘭縣
大同玉蘭茶
南山四季南山茶
冬山素馨茶
三星上將茶
礁溪五峰茗茶

臺中縣
福壽山長春茶
大禹嶺茶
天池茶
華岡茶
碧綠溪茶
翠巒茶
佳陽茶
奇萊山茶
武陵雪峰茶

南投縣
鹿谷凍頂烏龍茶
竹山烏龍茶
杉林溪高山茶
仁愛廬山茶
信義玉山烏龍茶
東埔沙里仙茶
名間松柏長青茶
武界茶
南投青山茶
日月潭紅茶

花蓮縣
瑞穗天鶴茶
鶴岡蜜香綠茶、蜜香紅茶

臺東縣
福鹿茶
紅烏龍茶
臺東永康山山茶
太峰高山茶

雲林縣
林內雲頂茶
草嶺石壁茶

嘉義縣
仙葉茶
瑞里龍珠茶
太平太興金萱茶
阿里山烏龍茶
阿里山珠露茶
梅山烏龍茶
竹崎烏龍茶

高雄市
六龜原生山茶
那瑪夏茶青山茶

屏東縣
滿州鄉港口茶

臺灣茶區茶葉分布圖

其中最多量產的烏龍茶產區主要分佈在中南部，以南投、嘉義為多，氣候雖然溫暖，但隨著海拔約三百五十公尺台地垂直上升至二千五百公尺的高山，氣溫變化極大，各地年平均溫度介於攝氏十五度至攝氏二十四度之間，非常適合茶樹生長。烏龍茶外觀呈緊結墨綠的半球狀，此茶的典型特徵是喉韻十足，飲後回韻無窮，不僅我們自己喜歡品嘗，「臺灣烏龍茶」也享譽國際，更讓僑居國外臺灣人製作的「臺式烏龍茶」也得以蒙受讚譽。茲以介紹臺灣北、中、南三個目前現有的茶區，可讓愛茶者能基本上瞭解或有機會從茶農的「一條龍」銷售中，接觸茶山、茶莊、茶園、茶農的地方，直接實地、實況的觀摩、操作、品賞當下的佳茗茶品。

一　北部茶區

昔日素有「北茶南糖」之稱的北部茶區，顧名思義，北部多產茶，南部多產糖。惟北部因都市化發展快速，是近年來變化最大、最快的區域，可種植農地逐漸變更成宜居之地及為道路擴充所用，結構轉型，可種植茶區直接蒙受影響，下列所列均以目前仍存在產、製者，以提供參考。

▆ 馬祖南竿

馬澳「雲津茶」，本區品種以烏龍為主。馬祖南竿本非臺灣本島，行政區劃分是福建省連江縣，但管轄權仍歸屬臺灣。所以，將其列入臺灣北部的茶區也不為過。此地更是唯一在水平面以下二十五公尺花崗岩河谷的津沙村落所植栽烏龍茶種的茶區，也是從植栽、摘茶、製作等，花費成本最高的茶區[34]。

34 馬祖南竿雲津茶，由於栽植在最缺水源的馬祖南竿津沙村，每年水資耗費約四十至五十萬；茶工皆來自臺灣嘉義，往返食、宿費用亦甚龐大，所以，本地「馬紅」確屬珍品，在所必然。

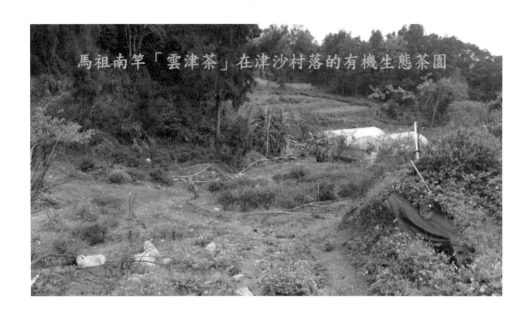
馬祖南竿「雲津茶」在津沙村落的有機生態茶園

其產製的小葉種紅茶——「馬紅」，茶湯艷紅，喉韻飽滿。當於盛夏之夜，追完了絕美夢幻的藍眼淚後，晚宿於南竿四維村「雲津茶坊」，品一盞當地「馬紅」，享受海風漫吹，仰望星斗，沒有市集的喧囂和塵埃的汙染，真是「令居之者忘老，寓之者忘歸，遊之者忘倦。」

二 新北市

坪林、石碇、新店、三峽、林口、三芝、石門等地，皆有茶區。坪林、石碇、新店所產製「文山包種及美人茶」、三峽區的「龍井及碧螺春茶」、石門區的「鐵觀音」、林口的「龍壽茶」等，都有當地不同的特色，均有「綠茶」、「包種茶」及「烏龍茶」茶品的產製。

其中「文山包種茶」，茶湯滋味滑潤、入口生津帶活性，是茶中極品，也是列入臺灣十大名茶之一。從五號高速公路經坪林交流道下，通過坪林拱橋，座落於北勢溪旁，有著山明水秀，古色風格，具江南庭園之美的「坪林

座落於新北市坪林區的坪林茶業博物館

茶業博物館」，介紹「文山包種茶」茶史及人文風景，也可在館內品嘗當地盛名的「文山包種茶」，以清倦神，祛除旅途勞累。

　　三峽的「龍井及碧螺春茶」，臺灣「龍井」為臺灣十大名茶之一，三峽是唯一產地。外觀扁平似劍狀，飲後清香回甘。而「碧螺春茶」更是臺灣最具特色的綠茶，外觀新鮮碧綠，芽尖白毫多，形狀細緊捲曲似螺旋，和大陸芽葉碧螺春，迥然不同。乾茶清香鮮雅、亮麗自然，茶湯碧綠清澈、鮮活爽口，品質獨樹一格。

　　石門的「鐵觀音」以硬枝紅心茶種製成，茶湯泛油光、清澈勻和，滋味濃郁獨特。近年來盛行老茶製作，石門「鐵觀音」也推出精緻化──炭焙陳年「鐵觀音」老茶，香氣濃郁、滋味甘潤，屬老茶類的茶中極品，適合脾胃虛寒者飲用。以地方論，石門是臺灣最北的茶區，其產製的「鐵觀音」和「木柵正欉鐵觀音」相比，不遑多讓。石門「鐵觀音」也可製作成紅茶，茶品稱為「阿里磅紅茶」，是早年外銷日本的一個茶項，目前位於當地「香氣

花園生態有機茶園」的負責人邵章奇先生也嘗試重新製作，看到和人齊高的有機生態茶樹，成功地做出讓老饕能再度拾回被遺忘的老滋味。

當來到石門最北的茶園，不得不用心欣賞此地最美的茶山步道，雖僅二公里長，但前有海、後有山，更有綠油油的茶園能與茶正面對話，一切山海的美妝，都如此樸實、自然。欣賞最美的茶山步道，享受風吹拂的天籟之聲，輕鬆返回後，可擇選重回香氛花園，品嘗一泡天然甜香的「阿里磅紅茶」，或是一盅「鐵觀音」老茶亦或清香的「包種茶」，都是不錯的最佳休憩方式和享受。

三 臺北市

「木柵鐵觀音」和南港「包種茶」為北市最著名茶品。尤其「木柵鐵觀音」是口評「紅心歪尾桃」其所產製是等級最高的品項，稱為「正欉鐵觀音」，值得鑑賞的好茶。

臺北最美的城市茶鄉—南港茶葉製造示範場

　　木柵、南港兩地皆屬北市，雖非精華地區，也受環境所侷限，尤其南港區，更應人口生活型態及結構變遷，號稱為臺灣「包種茶」的發源地，如今茶園風貌已不如往昔，僅剩下分布於舊莊街山坡地一帶的觀光茶園，附近仍存在南港茶葉製造示範場，開放當地茶文化觀摩。

　　「木柵鐵觀音」隨著時代的改變，也呈現出具觀光色彩的茶山風貌，目前成立一座觀光茶園，並且也輔導茶農產作技術，成效俱佳。本茶區臺地之地勢不高（300～350公尺），日照充足，兒茶素中茶單寧成分較多，適合製作高發酵、高烘焙茶品。「木柵鐵觀音」外型重實、緊結球狀，十焙十揉是其特色，有玉珠落盤美名之聲，茶湯金黃清澈，滋味醇厚甘鮮、入口回甘具喉韻（俗稱觀音韻），香氣馥郁而持久，為茶中聖品，也是臺灣十大名茶之一。

四 桃園縣

龍潭「龍泉茶」、大溪「武嶺茶」、復興「梅臺茶」、蘆竹「蘆峰茶」、龜山「壽山茶」皆產於桃園。還有楊梅「秀才茶」及平鎮「金壺茶」等，本縣境內大都產製青心烏龍品種的「包種茶」，而臺灣茶業之首輔——「行政院農業委員會茶業及飲料改良場」也設立於楊梅區。

其中龍潭「龍泉茶」的包種茶也是列入臺灣十大名茶之一，於一九八三年獲時任省主席的李故總統登輝先生命名龍潭鄉所產的茶葉為「龍泉茶」，及以「龍泉飄香」金字招牌而得名。此處具有百年茶廠者計有「協益製茶廠」和「福源製茶廠」，二家都近百年歷史。「福源茶廠」往多元茶產品發展，並與「統一集團」合作，製成「茶裏王」瓶裝的日式無糖綠茶，展現老茶廠新風貌。「龍泉茶」屬於半發酵包種茶，成茶外觀青綠色，基幹具濃烈的蘭花清香，沖泡後，茶香芬芳撲鼻，湯色金黃清澈，茶湯滋味入喉回甘、圓滑甘潤之感；整體具有「香、濃、醇、韻、美」五大特色。

值得一提的復興「梅臺茶」位在北橫的拉拉山（達觀山）[35]，堪稱全臺最新的茶區，早先茶園大多集中在梅花錦簇的巴陵臺地上，蔣故總統經國先生因而賜名為「梅臺茶」，茶園臨山而下；茶區海拔一千至一千八百公尺、氣候冷涼，適合種植高品質的高山茶的新興茶區，此地可貫穿北橫公路，經明池直抵宜蘭。

北橫的拉拉山梅台茶園

35 拉拉山在泰雅族語為「美麗」之意，1975 年 8 月更名為「達觀山」。

大溪「武嶺茶」歷史悠久，起源於清嘉慶年間，原分布於石門水庫一帶，大溪河東的丘陵山區，因水庫的建立，縮小種植面積，目前經營以「精緻茶品」為訴求，加上有座古老的「大溪老茶廠」，可作觀摩及回顧當地的經營盛況，值得愛茶者前來朝聖。

五 新竹縣

峨眉、北埔、橫山、竹東等地，盛產「東方美人茶（椪風茶）」烏龍茶系為主，以峨嵋種植面積最大。

在峨嵋所產烏龍茶，因其茶芽白毫顯著，又名為「白毫烏龍茶」。但是「東方美人茶」之名卻遠勝於此。北埔則稱「椪風茶」，都是同一種茶種，卻有不同茶品名稱，甚至還有稱「膨風茶」、「番庄烏龍茶」，當地客家人亦稱其為「冰風茶」、「煙風茶」。一九八三年時任副總統的謝東閔先生將其取名為「福壽茶」。「東方美人茶」茶品命名傳說甚多，有些都沒有真正佐證資料，和史料也有矛盾之處，卻是鄉土傳說中最可愛之處，我們不妨「姑妄言之，妄聽之」。不管是傳說、學說、鄉土說，「東方美人茶」確實是名聞遐邇，列入臺灣十大名茶之一。二〇一九年還創造出一斤一百零一萬的天價，我們不得不對此茶做另一番崇敬的看法。

「東方美人茶」是半發酵青茶中，發酵程度（約 60%～65%）僅次於紅烏龍茶的茶品。有許多茶種適種，其中以「青心大冇」品質最佳，因「東方美人茶」採收時，茶樹嫩芽經茶小綠葉蟬（小綠浮塵子）吸食後長成之茶芽，稱為「著涎」的茶菁，使茶品散發出迷人的蜜味香氣，即閩南語俗稱「蜒仔氣」而有名。在炎夏六、七月，農曆芒種至大暑間，到此一遊品嘗有「蜒仔氣」的「東方美人茶」，紓解一下夏日暑氣，也是不錯選擇。

富興村落以曾姓為大族，老宅院是現存最著名的古厝。大門的門樓老舊古樸，屋簷覆滿綠藤草葉，大門口則被一棵歪倒的老樹擋住，還未進入宅

上圖為富興茶業文化館（富興百年茶廠）

院，即感受到一股時代的滄桑。富興茶廠製造的紅茶曾經行銷海外，如今風華已過，但曾家子弟厚懷情意，不忘家族舊業，而將茶廠轉型為茶廠文化館，館內展出富興茶廠的歷史及製茶機具、設備等，導覽圖文資料相當豐富。位於曾家老宅院內，館內展出製茶設備，也有對東方美人茶豐富詳實的導覽圖文說明。

六 苗栗縣

　　原產製有紅茶、綠茶、包種茶及烏龍茶，但因綠茶不景氣，遂改製其他茶類。分為苗栗的「烏龍茶」、「椪風茶」及「紅茶」；苗栗「烏龍茶」指頭屋及頭份「明德茶」，是昔日臺灣四大茶區其中的老田寮茶區，一九七五年時任行政院長的蔣故總統經國先生巡視本茶區，品嘗後大為讚賞，並賜名為「明德茶」。曾風光的老田寮，卻因明德水庫的興建，年輕人出外發展，臺

地不高的茶園遂逐漸凋零。獅潭「仙山茶」、造橋「龍鳳茶」、大湖「巖茶」等，也都面臨產區縮減、社區老化、傳承斷層，具二百年歷史的茶區，隨著時代的更迭，傳統茶產業，業已後繼乏力。而苗栗「椪風茶」指造橋、頭屋、頭份、三灣所產的福壽茶（俗稱「椪風茶」），也是白毫烏龍茶系，拜十大名茶——「東方美人茶」盛名所賜，屢次獲獎，頗有競爭力。苗栗「紅茶」指銅鑼的「貓裏紅茶」，以青心大冇茶種製作，發酵度介於「東方美人茶」與紅茶間之工法，類似臺東紅烏龍茶湯的蜜香，滋味飽滿、喉韻甘潤，兩者不分軒輊，可提供愛茶人品嘗。

二　中部茶區

中部茶區是臺灣目前最具競爭力與實力的地區。高山茶有仁愛鄉、平地茶有名間鄉、焙火茶有鹿谷鄉、紅茶有魚池鄉等，都集中在此茶區，且均盛名遠播。所有相關的產季、花季、旅遊、比賽等，也都能盛逢期會，是臺灣茶的封神榜，特色茶的寶庫。

▋一臺中縣

梨山地區[36] 所產製的高冷茶，中外皆知，也都相當有名，其中「天池茶」、「大禹嶺」、「華岡」、「碧綠溪」、「翠巒」、「佳陽」、「奇萊山」等，加上「福壽長青茶」、「武陵雪峰茶」，都是臺灣梨山地區屬高海拔茶產區（平均在二千公尺至二千五百公尺之間），所產製的高冷茶（高山烏龍茶），因海拔夠高，長年低溫，生長緩慢，雲霧籠罩，能孕育優質茶葉的特殊環境。

36 此處梨山地區泛指以梨山為中心，由梨山、松茂、佳陽、環山等四大部落，涵蓋整個和平區的東半部，合稱「大梨山地區」，所以「梨山茶」多屬地區名，非屬實際地點名。例如：「新佳陽茶」、「翠巒茶」，皆屬梨山地區高山茶的實際的茶品。

因此茶葉具高山植物特性，各區茶性、茶質、茶況大同小異，均葉肉較厚，果膠含量豐富，滋味甘醇，入口滑順兼耐泡，茶湯清香幽揚，有臺灣高山茶王美譽，是相當珍貴的茶品。

■ 南投縣

位居臺灣心臟地帶，是唯一不濱海的縣市。四面環山，境內多丘陵地，且氣候日夜多有變化，適合茶葉的生長。縣內的名間、鹿谷、竹山、仁愛、信義、魚池、南投，全縣幾乎都有生產茶，也屬於茶最多、型最眾、產值最大的茶區。鹿谷「凍頂烏龍茶」、竹山「杉林溪高山茶」、仁愛「廬山茶」、信義「玉山烏龍茶」、名間「松柏長青茶」、南投的「青山茶」以及魚池「日月潭紅茶」等。此茶區海拔落差甚大，茶種較多，如名間茶區就有為數眾多

烏龍、金萱、翠玉、碧玉、迎香、武夷、四季春等製作烏龍茶的品種。也有阿薩姆、紅玉、紅韻等，製作紅茶的大葉種。幾乎臺灣特色茶品均集中於此。

鹿谷鄉「凍頂烏龍茶」又稱凍頂茶，是一種知名度極高的臺灣茶，在臺灣茶品中素有「北包種，南凍頂」美譽之稱。凍頂茶的原產地在南投縣的鹿谷鄉，有其非常經典的歷史傳說。鄉內各村，海拔平均高度六百至一千二百公尺的山坡地，尤其在麒麟潭周邊，氣候涼爽，雨量充足，土壤肥沃，日照溫和，晝夜常有雲霧籠罩，是生產優良茶的最佳環境。中發酵 30％～35％的焙火茶，茶性溫和、清香甘醇、滋味濃厚，具有獨特的風味，也是做成陳年老茶的最佳茶品。此處茶區縱橫四周，由東南方至凍頂山、麒麟潭至鳳凰山生態園區，沿路茶園遍集，觸目皆是，春夏交接，霧氣彌漫，像是天上人間。亦可向東行至集集轉水里抵日月潭或信義鄉，或直行杉林溪公路往溪頭與杉林溪，下行向西至茶米之鄉的名間茶區。

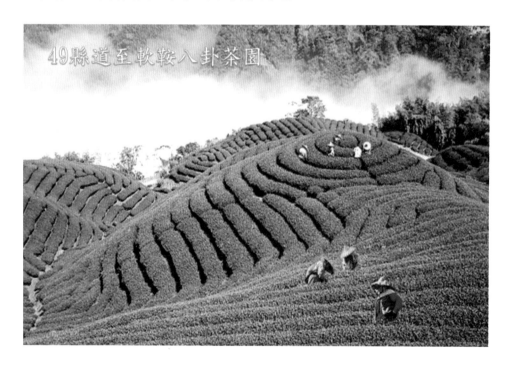

49縣道至軟鞍八卦茶園

凍頂山、麒麟潭，沿路茶園遍集

凍頂出好茶
好茶在凍頂

　　竹山鎮「杉林溪高山茶」，茶園從溪畔（加走寮溪上游）到高山，或以目前的溪頭至杉林溪間都有，以「杉林溪茶」名氣最大，是全臺單一行政區種植海拔落差最大的茶區。面積擴及龍鳳峽、不動嶺、大鞍、軟鞍、番仔田、獅頭湖、三層坪等，海拔從五百公尺至一千九百公尺，終年山林雲霧籠罩，吸收天地精華，出產茶葉嫩厚充實，果膠質含量高，具色澤翠綠鮮活，滋味甘醇，香氣淡雅，水色蜜綠鮮黃，令人飲後回味無窮。加上沿途盡是風景幽美，層層壯麗的茶山，且說軟鞍的八卦茶園，其地形遠眺如斗笠，像極八卦奇陣，令人嘆為觀止。

　　尤其經羊灣，再轉入鹿谷鄉內烏龍茶 最大產區：大崙山著名觀光茶園及武岫銀杏樹林，終年雲霧飄渺，自然景觀，景色清新怡人。欣賞茂盛的銀杏林區，品嘗的杉林溪高山茶，當有另一種與大自然共生起舞的慾望。

大崙山觀光茶園

　　仁愛鄉茶區範圍遍及鄉內十幾村落，種植品種以烏龍、金萱為主，茶區散布，茶區海拔平均一千二百公尺至一千九百公尺，為南投縣第四大產茶區。茶區最早於霧社、高峰等地區開始推廣栽培，此地的茶園，由於位居中央山脈深處，終年氣溫低，溫差大，而讓高山的茶菁保持極佳的品質；雖地廣人稀，但仍有為數眾多的名茶出現，為愛茶人士所喜愛，例如：「翠峰茶」、清境農場的「宿霧茶」、廬山「天廬茶」、「東眼山茶」、霧社「天霧茶」等數十茶區，由上而下都屬高品質的高山茶。愛茶人於產茶季節，逐山追遊，品嘗佳茗，意也樂哉！

　　信義鄉茶區，一個九〇年代才開始闢墾茶園，所以也屬於新興的高山茶區。而當地種植茶園的地區，包含三十甲、羅娜、同富、神木、沙里仙和塔

清境農場茶園為高山示範茶園，由於經常雲霧繚繞，久久不散，因而得名「宿霧茶」。

塔加等地，大部分集中於新中橫公路兩側，茶區極其單純而乾淨，並以「玉山高山茶」稱之。另外也有命名為「沙里仙茶」與「塔塔加茶」的茶品。也可以「玉山茶區」作代稱，包括信義鄉和水里鄉的茶區在內，茶區環境氣溫低，一年四季均可採收，茶湯清香中略帶淡淡花香，茶葉發酵程度輕、輕焙火，並保有高山韻香味，滋味甘醇、香氣淡雅、耐沖泡，具高山茶獨特的另一種不

信義鄉下沙里仙茶園由園中茶聖陸羽守護著

同的風味與特色。玉山茶區有一光觀茶園（草頭坪茶園），茶區環境清爽，一年四季均可採收。茶區在十餘年前，由當地茶農規劃種植櫻花，品種甚多，每至二、三月初春櫻花盛開季節，山上、園間、路邊，花開繽紛，美不勝收，為當茶農地帶來另份觀光商機的收入。

三 雲林縣

境內以古坑鄉的樟湖、華山和草嶺、石壁兩大茶區為主要，又以後者較大，也較靠近杉林溪的番子田及三層坪，海拔略低杉林溪，平均一千公尺至一千三百公尺，種植青心烏龍及金萱最多，終年氣候涼爽，濕度高、日照短，雲霧圍繞、土質肥沃，適合茶樹生長。林內原是「坪頂茶」，則以金萱

草坪頭觀光茶園櫻花盛開情景

為主，其次青心烏龍，翠玉及四季春較少，頗受歡迎。後來才多增加「雲頂茶」的茶區，讓此處茶葉銷售更加多元，也成為居民的經濟來源，並推動當地茶文化休閒產業，不遺餘力。圖為平坦如綠毯的雲頂金萱茶園。

三　南部茶區

嘉義縣

　　嘉義縣自然資源的豐沛，是當前臺灣生產高山茶的重要產區。種植的區域，以梅山區、竹崎區、番路區及阿里山區等四個山區為主。

　　其中梅山茶區百分之九十屬於山區，海拔介於九百至一千四百公尺之間。茶園主要分布於太平、龍眼林、店仔、樟樹湖、碧湖、太興、瑞里、瑞

碧湖山觀光茶園茶田鳥瞰

峰、太和等。村落雖分散，茶園面積總數卻高達約一萬公頃。樟樹湖茶區所產製的茶命名為「仙葉茶」；瑞里、瑞峰、碧湖村及龍眼茶區產製的茶為「瑞里龍珠茶」等，統稱「梅山茶」。其中的「碧湖」亦為臺灣著名觀光茶園，位於太平之上，雲騰霧繞，景象變化萬千，可看見壯闊的雲海、綿延不絕的山脈，以及錯落有致的翠綠茶園，所在地海拔偏高，空氣清新，未有塵囂，從觀景台，俯瞰茶園景致壯闊，令人心曠神怡！

竹崎鄉、番路鄉及阿里山鄉，茶園多位於阿里山公路旁，如瀨頭、隙頂、龍頭、光華、石桌、達邦、里佳、奮起湖等各部落。這些村落所產製的茶品，有竹崎鄉「石棹茶區」、番路鄉「隙頂茶區及龍頭茶區」、阿里山的「山美、頂湖及福山茶區」等，對外通稱阿里山茶。而以「阿里山「珠露茶」最享有盛名也是臺灣十大名茶之一，此茶正是產於石桌。分布於海拔約一千五百公尺左右的高度，氣候涼冷，早晚雲霧籠罩，平均日照短，

品種以青心烏龍為主，製成的茶葉，香氣濃郁，滋味甘醇，廣受飲茶人士喜愛。阿里山茶區含括了阿里山公路石棹、頂湖茶區、龍頭、隙頂茶區和太和達邦茶區，

阿里山公路旁，沿山具是綿延不段的茶園，
一波一波如綠潮般的景觀，令人賞心悅目。

阿里山鄉山區四通八達，經奮起湖可轉入梅山的樟樹湖茶區，此茶區產製高山茶屬較新而茁壯的茶樹，茶湯甘醇滑潤，富有獨特的韻味，也是市場上競爭力強勁的茶品。另或由阿里山森林遊樂區轉自忠過特富野達塔塔加抵信義鄉，品嘗玉山高山茶，實為不錯純山區漫遊的心靈解放。

二 高雄市

　　主要分布在六龜鄉及甲仙鄉。「六龜茶」種植以金萱為主，部分青心烏龍，產期比中、北部提早很多。八八風災後，種植台地損毀，製茶所減少，「六龜茶」已甚少出現，代之而起的是「六龜原生山茶」的蓬勃發展。甲仙鄉那瑪夏原屬中央山脈最南端，屬中海拔一千公尺左右的茶區，以種植青心烏龍及金萱為主。曾經歷八八風災的嚴重衝擊，茶產業一度成陷低潮，惟經二代承接，重新建立「青山茶業」品牌與產銷履歷，目前於近幾年也迅速成長中。

玉打山地區氣候陰冷，雲霧籠罩，加上日夜溫差大，非常適合茶樹培育生長，因而孕育出色澤鮮活翠綠的茶葉，滋味甘醇滑潤，香氣淡雅的極品茶。

三 屏東縣

　　滿州鄉港口村以烏龍為主的「港口茶」，是臺灣最南端茶區，也是目前臺灣本島最低的植區。此地因屏東氣候炎熱、日照較長及落山風的吹襲，以自然生態友善栽培，所產的港口茶入口味苦而後轉為甘甜，這種有淡淡海鹽口味的茶，屬「恆春三寶」之一，極適合當地人，以及號「重鹹」（臺語）口味偏重的消費群。

四　東部茶區

一 宜蘭縣

　　大同鄉玉蘭山茶區所產製為「玉蘭茶」，南山村、四季村茶區的「四季南山茶」，冬山鄉武荖坑茶區所產製「素馨茶」，三星「上將茶」，礁溪「五峰茗茶」等，都是東北部茶區產製的名茶，以烏龍茶為主要品種，金萱次之。也兼具少量 2028 品種。

大同鄉玉蘭茶園，能俯瞰整個蘭陽平原

經過花蓮瑞穗舞鶴臺地，放眼望去盡是一片綿延起伏的茶園。生產的茶葉品種頗多，包含有青心烏龍茶、金萱茶、大葉烏龍、阿薩姆等，此處天鶴茶區所產製的「天鶴茶」、「蜜香綠茶」、「蜜香紅茶」，風味絕佳、芳香甘醇，遠近馳名。曾於二〇〇六年先後勇奪世界冠軍茶，以及一年一收的新鮮柚花與茶共同烘焙而成的「柚花茶」特色茶。茶香兼柚香，清新醒神。天鶴茶區經政府規劃後，目前為「舞鶴觀光休閒茶園」可提供略作休息的停駐及品嘗來自舞鶴與魚池不同風味的蜜香馥郁紅茶。

南行至具中海拔赤科山，晚秋後的茶區，遍布的金針花和茶園相輝映。有名的「凍久茶」，甘甜、耐泡，值得邊賞金針，嘗新鮮無塵的空氣，一啜回韻無窮好茶。

富里鄉的六十石山位於海岸山脈，海拔雖不高，惟背山近海，水氣豐

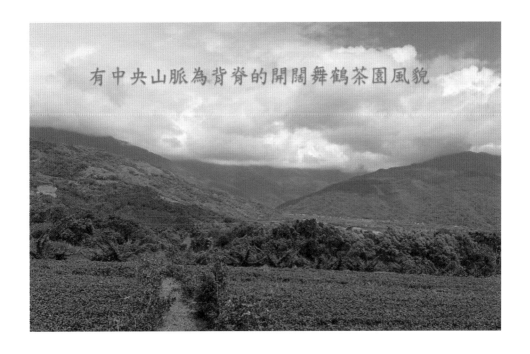

有中央山脈為背脊的開闊舞鶴茶園風貌

繞，擁有茶葉生長的絕佳地理環境。早期種植金針為主，與赤科山和太麻里併稱花東金針三大產區。會開始種植茶葉，是為分散務農風險，提升收益。由於金針採收，一但碰上天災或市場崩盤，整年的生計都會受到影響。而茶可以五收，能和金針採收期錯開，又有環境優勢，因此在當地有愈來愈多人投入茶葉的種植。該區近年來積極推動茶產業，並創立「旦茶六十」為自己

茶品的單一品牌，意思是「一日喝一杯茶，快活一甲子」的寓意，和古諺語：「不可一日無茶」具有異曲同工之妙。富里鄉的六十石山茶多集中於青心烏龍、大葉烏龍及金萱品種所製作成的「蜜香紅茶」、「蜜香綠茶」及部分「烏龍茶」等，滋味香醇，喉韻飽滿。

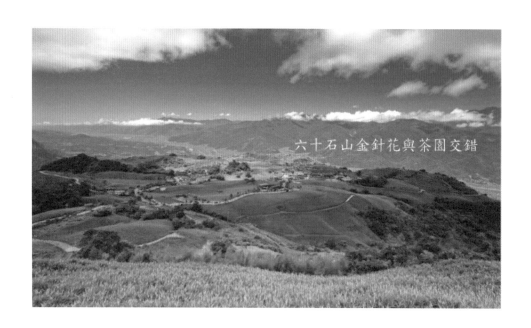

六十石山金針花與茶園交錯

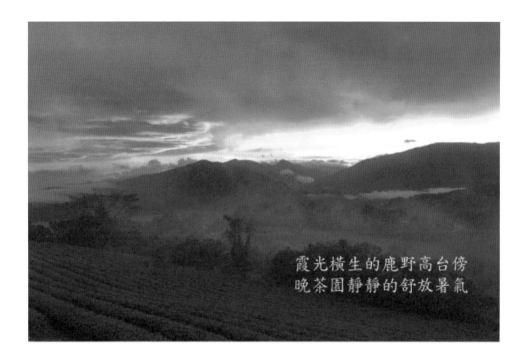

霞光橫生的鹿野高台傍
晚茶園靜靜的舒放暑氣

三 臺東縣

　　鹿野及卑南的福鹿茶區產製的花東縱谷好茶，早期有「博士茶」之稱。後於一九八二年由故總統李登輝先生賜名，改為「福鹿茶」，因此聲名大噪。一九九五年成立觀光茶園，帶動當地茶產業，如今每年的暑季熱氣球旺季，滿高臺的草原，充滿人潮與熱氣球，可鳥瞰縱谷和山下田園之美。尤其高臺草原小徑上，佇立難得仿古現代茶莊，莊主取名逸品，可順道休憩品茶，與老闆暢談茶經，購買物真價實的「紅烏龍」特色茶。

　　由於臺東茶業改良場正設場於龍田村，就近輔導曾經茶園驟降的茶產業，研發當地具有獨特風味的「紅烏龍茶」，使得此處再次站上臺灣新興特色茶的另一個高峰。近年來更復育繁殖當地「永康山山茶」，也期能再次塑造成當地的另一個綠色奇蹟。

逸品茶莊

太麻里金針山也是臺東背山向海的
小型茶區，由於金針山氣候多變，為植
物孕育出絕佳環境。如金針、櫻花、釋
迦、洛神、火龍果等，皆是上品產物，茶
葉也是其中一項。當地茶區產製「高山
茶」，茶香味甘、喉韻絕佳，頗獲愛茶
人所喜歡。並於一九九一年時任內政部
吳伯雄先生蒞臨品嘗，特賜名為「太峰
高山茶」，海峽對岸直稱為「伯公茶」。

依山傍海登峰茶園
時值春茶採收景況

第五節 臺灣特色茶介紹

　　臺灣特色茶的背景極多，有因文化上所產生的歷史、人文、鄉野傳說，如鐵觀音茶、文山包種、凍頂烏龍茶、椪風茶等，也有因地方的氣候、土壤、濕度、高山峻嶺等自然環境的不同，如高山茶、高冷茶，加上所產製的茶葉品質、香氣、滋味、喉韻等，長年在研發上不斷改良及進步下，所產生的特色茶，如魚池紅玉、紅韻紅茶等，更有所謂雁過留名的龍泉茶、松柏長青茶等，都是臺灣的成果與驕傲。如以下臺灣十大名茶（由北至南）：

▶ 文山包種茶。

▶ 木柵鐵觀音茶。

▶ 三峽龍井茶。

▶ 桃園龍泉茶。

▶ 峨嵋東方美人茶。

▶ 臺灣高山茶。

▶ 名間松柏長青茶。

▶ 魚池日月潭紅茶。

▶ 鹿谷凍頂茶。

▶ 阿里山珠露茶。

　　上列臺灣十大名茶，色系上有綠茶、青茶、紅茶；風味上有清香型、火香型、蜜香型；外型上有條索型、包種型與球型等茶品；海拔上有高山茶與平地茶；且根據地理環境、栽種農法的不同，更有其陸續培育與研發不同特色的新興茶，臺灣未來特色茶的發展也是依此為基礎，隨著時代改變、創新，再衍生許多宜人口感，兼具不同風格及高值化的特色茶系。

一　臺灣各茶區特色茶簡介

　　臺灣製茶技術精巧，不論季節變化、海拔高度等，雖是平地茶，都可依
其茶種適製性及特性，製作出許多兼具香氣與滋味之特色的茶品，以因應廣
大市場上需要，更因平地茶在變化及創意上有所突出，產品也不輸高山茶。
且除有十大名茶外，更具有地方特色的新興名茶，如：碧螺春綠茶、紅烏
龍、貴妃茶、紅玉紅茶、蜜香紅茶、蜜香綠茶、貓裏紅紅茶、港口茶、佳葉
龍茶、白牡丹、原生山茶等。

　　臺灣農業這一區塊，包含茶葉在內的「產、量、製、銷」等，因農村人
力，受城市化、少子化之影響，茶農老化凋零，農戶逐漸減少，年輕一輩務
農意願低，加上農地縮小或取得困難，茶產業在在不足，惟產品卻較以往更
顯精緻而具創新，突顯臺灣茶產業面的另一種特色。尤其目前全臺便利的交
通網，使各地方獨有的特色結合茶產業復甦與發展，讓城鄉間一日化行程，
更拉近彼此間距離，臺灣茶「量」的需求漸次以「質」取代，多元性茶飲特
色的興起，更顯「豐富」與「精緻」。甚至拓展外銷市場，享譽國際，前景
可觀。茲提供臺灣各茶區主要特色茶品項簡介如下：

臺灣各茶區主要特色茶品品項簡介

茶品	品項簡介
三峽 龍井茶	三峽是臺灣「龍井茶」唯一產地，也是臺灣十大名茶中的綠茶。茶樹品種為「青心柑仔種」，新鮮茶葉採摘後，置放室內平鋪晾曬，不能受日照，與其他茶葉需日光萎凋不同，屬不發酵綠茶類。每年的春秋兩季，為茶產期。上等的龍井茶由一心二葉製成，製作上除了一般的炒、揉、烘之外，還多了一道碾壓的過程，使龍井茶身形扁平狹長，與眾不同。外觀碧綠帶油光，芽尖毫多，形狀細緊扁平成劍片狀，茶乾香氣清醇自然，茶湯黃綠色、明亮宜人，聞時清香，飲下苦後回甘，滋味醇和甘甜，味道十分特殊。
三峽 碧螺春	產於臺灣北部三峽茶區，係採摘「青心柑仔」及「青心烏龍」品種，屬不發酵條索型綠茶，種植於白雞山，山峰環繞，雲霧瀰密，氣候涼爽，土質良好。清明前當葉片生長至　心三葉時，以手採一心二葉之嫩芽製成的碧螺春綠茶，具「形狀優美、顏色濃綠、香氣凜冽、滋味甘醇」四佳之美。碧螺春茶菁，新鮮碧綠，芽尖白毫多，茶乾形狀細緊捲曲似螺旋，清香鮮雅、亮麗自然，茶湯碧綠清澈、鮮活爽口，品質獨樹一格，是早春飲茶之極品。

文山 包種茶	產於新北市文山、坪林一帶，亦是臺灣十大名茶之一。最初以「青心烏龍」品種製成烏龍茶，用四方形毛邊紙包裝，而成為「包種茶」名稱的通俗由來。「文山包種茶」為輕發酵的青茶類，屬於清香型條索形包種茶，茶樹品種主要為「青心烏龍」及「金萱」品種。茶乾色澤略為黃褐，茶湯色蜜綠鮮艷帶金黃，香氣清新幽雅似蘭花香，滋味甘醇滑潤帶活性。此類茶性香氣愈濃郁，品質愈佳，為茶中之極品。
木柵 鐵觀觀茶	產於臺北木柵，臺灣十大名茶之一。產期短，由鐵觀音茶樹紅心歪尾桃製成「正欉鐵觀音茶」，和「金萱」、「四季春」等製作的「鐵觀音茶」兩種。茶區多屬東照山坡，氣候溫和，長年雨水及霧氣滋潤樹，茶葉生長良好，茶質肥厚。為中度發酵重度烘焙之青茶類，因具有烘焙製程，屬於焙香型球形烏龍茶。目前鐵觀音製法與球型烏龍茶相類似，茶葉萎凋後藉由調控攪拌製程，提升發酵度；製成茶葉再經反覆烘焙，加深焙火程度，茶菁藉火溫轉化成特有的香與味。因此，茶湯深琥珀色，味濃而醇厚，微澀中帶甘潤，並有醇和的弱果酸味，多次沖泡仍芬香甘醇，具回韻者為佳，韻味久留喉間，芬芳不散，也就是所謂的「觀音韻」。

桃園 龍泉茶	「龍泉茶」屬於半發酵包種茶,為臺灣十大名茶之一。主要有「青心烏龍」、「青心大冇」、「金萱」等多元品種。早期以人工方式採茶,採取茶樹的一心二葉當作茶菁,現在改以機械方式採摘,曾在一九八二年榮獲全臺「機採優良包種茶」殊榮。「龍泉茶」和一般烏龍茶製作方法相同,以輕發酵、輕焙火的條索形包種茶最多,半球形烏龍茶次之。近年來,由於口涎茶崛起,經茶改場輔導,也有少量製作「龍泉膨風茶」,但皆以「龍泉茶」包裝上市。成茶外觀墨綠色,條索緊湊、梗細似無,基幹具濃烈的蘭花清香,沖泡後,茶香芬芳撲鼻,湯色淡黃清澈,滋味入喉回甘、圓滑甘潤之感。整體具有「香、濃、醇、韻、美」五大特色。
貓裡 紅茶	是苗栗銅鑼鄉近年來所創立的「紅茶」品牌。稱為「貓裡」其原意為平原生息之地,經劉政鴻縣長正式宣布名為「貓裡」。以「青心大冇」一心二葉的精選茶菁和特殊方法製作,條索形,發酵度介於「東方美人茶」與紅茶間之工法,與紅烏龍製作理念略同,應屬重發酵青茶類。茶湯具有前蜜、中果、後回甘的絕美風味,滋味飽滿、喉韻甘潤,口感濃郁,適宜愛茶人品嘗。

白毫 烏龍茶	為重度發酵的青茶，具有許多別稱，又名「東方美人茶」或「椪風茶」、「五色茶」、「香檳烏龍」、「番庄烏龍」等之稱，是臺灣十大名茶之，主要產於竹、苗一帶，盛產於夏季六、七月時；其品種以「青心大冇」為最佳，特別是茶菁需採自受茶小綠葉蟬刺吸（著涎）幼嫩茶芽，一心二葉，經重萎凋、重攪拌，當炒菁後，用濕布巾悶置回潤，能揉捻成型，成茶外觀白綠黃紅褐相間，猶如花朵，高級者更帶白毫，茶湯水色呈橙紅色，具天然的蜜糖香或熟果香，滋味圓柔醇厚，屬臺茶另類高級茶品。
高山茶	號稱臺灣的茶王，為臺灣飲茶最多的一項茶品，也是臺灣十大名茶之一。在臺灣的飲茶人士所謂的「高山茶」是指海拔一千公尺以上茶園所生產的球型包種茶（俗稱烏龍茶）。主要產地為嘉義縣、南投縣內一千公尺至約二千三百公尺新興茶區。此茶因高山氣候冷涼、日照短、雲霧籠罩，致茶芽兒茶素少，苦澀低。茶胺酸相對高，甘甜富果膠質因此色澤鮮綠，滋味醇厚、滑軟帶活性，香氣淡雅耐沖泡。

松柏 長青茶	松柏坑茶原名「埔中茶」，產於「松柏嶺」，一九七五年蔣故總統經國先生在行政院長任內蒞臨巡視，對此地茶葉香郁芬芳稱讚不已，特命名為「松柏長青茶」。為臺灣平地茶最大種植及集散臺地，亦是臺灣十大名茶之一。名間松柏嶺所生產的茶葉，多數仰賴機械化的處理，故具有穩定的品質。所生產的茶葉，約在海拔四百公尺的臺地上，屬標準平地茶。多製作成半發酵青茶，茶芽葉較小，葉底堅薄，葉色黃綠欠光潤，成茶條索較細瘦，身骨較輕，欠滑軟活性，較不耐沖泡，適合大眾茶飲所用。
凍頂 烏龍茶	產於南投鹿谷鄉凍頂山、麒麟潭一帶，是臺灣最具傳統及代表性的茶品，為臺灣十大名茶之一。以「青心烏龍」為主，「金萱」為次要品種，屬中焙火、半發酵青茶，發酵程度約百分之三十至三十五，用布團揉製茶。茶湯水色呈橙黃、耐泡、味醇是其特色，並帶明顯焙火韻味，是相當注重香氣的茶品。滋味甘醇濃郁，喉韻回甘強烈，讓「凍頂烏龍茶」有了「臺灣茶中之聖」的美譽，也成為優良烏龍茶的代名詞。

貴妃茶	又稱為「蜜香烏龍茶」，因產至於凍頂，故亦可完全以「凍頂蜜香烏龍茶」稱之。「貴妃茶」和「東方美人茶」一樣，都需經過小綠葉蟬「著涎」，不同的是其製作工法略有不同，「貴妃茶」必須經中焙火及團揉處理，始成半球形茶，除了具有蜜香外，更有焙火的香韻，風味特殊，入口茶湯充滿楊貴妃最愛的荔枝味，故曰「貴妃茶」。
日月潭紅茶	日月潭紅茶以大葉種品種，以全發酵、粗條索外觀製成為主，有臺茶 18 號「紅玉」，色澤墨黑油潤泛紫光，湯色金紅，具有淡淡的肉桂味與薄荷香，滋味甘濃甜爽；臺茶 21 號「紅韻」，則具芸香科花香，兩者譜出臺灣高香紅茶新形象。另有早期臺茶 8 號「阿薩姆」，味道沉穩飽滿，濃郁中不帶苦澀，有著麥芽與蔗糖的焦糖香，收斂性強。

蜜香紅茶	是花蓮瑞穗鶴岡茶區以製作成全發酵、條索形紅茶的主要茶品。品種多元，「青心烏龍」、「大葉烏龍」、「金萱」、「翠玉」、「阿薩姆」等皆有。傳統的紅茶重要滋味及韻味，不重香氣，茶改場臺東分場針對紅茶缺失，利用小綠葉蟬（浮塵子）叮咬著涎的原料，研製成「蜜香紅茶」。此款茶品，除注重紅茶滋味外，也提昇其優雅之香氣與不苦澀的口感，甘甜、滑潤，具濃濃蜜香風味，顛覆紅茶飲品的觀念。更因自然農法，以不噴、少噴農藥，維持生態環境平衡為最大特徵的特色茶。當地茶農曾於二〇〇六及二〇一〇分別獲得世界金牌獎肯定。
港口茶	並非名茶，卻是臺灣最南端的茶，也是唯一未經改良的原生種茶樹。產量不多，茶種多以「青心烏龍」、「金萱」、「武夷」為主，原為綠茶，後改成青茶製作，外觀成半球形。茶乾灰綠，色澤如霜，茶湯色重，略苦而回甘。由於恆春冬季雨量少，位置近海，茶樹生長在帶有鹽分的海風山坡上，加上強勁東北季風所形成的「落山風」，不斷吹襲茶園，茶樹生長需比一般厚實，及南部炎熱高溫，陽光充足，能儲存更多養分，致使茶耐泡，茶湯黃綠而濃烈。

六龜 原生山茶	「原生山茶」為臺灣特有茶樹，以六龜為主產地，小喬木、大葉種。六龜原生山茶樹原是禁止採摘，為八八風災後，當地新發茶區天災風損，為照顧居民生活，政府適當開放採摘及部分植株。山茶出自原生天然野生，可製作成綠、青、紅等三種茶品，芽葉幼嫩，茶乾條索細捲，茶湯口味及喉韻，呈現回甘及蜜香，豐富的層次，均不同小葉種人工栽培茶種，泡法冷熱皆宜。因屬原生種環境特殊，不擔心殘留農藥。
紅烏龍茶	「紅烏龍茶」則是茶業改良場臺東分場，為突破臺東中低海拔茶區之困境，利用夏、秋茶生產發酵程度較重之「烏龍茶」，介於傳統紅水烏龍和紅茶間之高發酵、半球形青茶，具有烏龍茶香，又兼紅茶之韻味。因茶湯水色橙紅，明亮澄清有如紅茶的茶湯色澤，特取名為「紅烏龍」。

佳葉龍茶	佳葉龍茶為特殊茶品，就是一種含γ-胺基丁酸的天然茶葉新製品。最早是 1987 年由日本人津志田博士所研究發現，後經農委會茶葉改良場費時十多年研發改良；γ-胺基丁酸英文簡稱 GABA，所以又稱為 GABA 茶。南投名間及嘉義梅山所製作的品質較佳。其工序採低氧發酵製作，有別於一般茶葉需在正常有氧發酵狀態下製成。選擇茶種以「青心烏龍」、「青心大冇」、「金萱」、「白鶴」、「白鷺」、「四季春」等作為原料。茶乾球形狀，類似中發酵茶色，茶湯入喉滋味特別，溫和平順，較無苦澀感。GABA 茶，對人體腦部有安定作用，高含量的 GABA 有助於放鬆和消除緊張情緒。飲用時能兼具保健功效。

茶品釋疑

▶紅茶

「紅茶」是茶的色系，也是臺灣茶品的泛稱，國外以「黑茶」稱之。在品種上，有小葉種紅茶（由青心烏龍、金萱、翠玉、祈韻、沁玉、大葉烏龍等）、大葉種紅茶（由紅玉、紅韻、阿薩姆、山蘊等）二類為製作材料。海拔上分成高山紅茶、平地紅茶；製作上分，則有傳統紅茶、蜜香紅茶；地方區分上，有苗栗貓裏紅茶、阿里山紅茶、六龜原生山紅茶、日月潭魚池紅茶、名間蔗香紅茶、石門阿里磅紅茶等各種不同的特色茶，都是紅茶系列茶

品。依此釋疑，則「青茶」系列的茶品，亦可如此解釋。

▶ 蜜香茶

停棲於茶樹葉片上的小綠葉蟬，經叮食吸吮茶葉後，經加工後讓葉片產生天然花果蜜香（或稱蜒仔氣）的物質。這是茶芽的「茶多酚類」活性增強，「茶單寧」含量也明顯增加，茶菁之嫩芽透過異常代謝途徑生成特殊成分，而形成所謂著涎的特有「蜜香」之成因[37]。

葉片上實景的小綠葉蟬圖像

此類茶品品項不容易區分，其種類釋疑如下：

一、「蜜香綠茶」：是一種不發酵顛覆傳統綠茶的茶品，由於獨特「蜜香」味，使消費者改變對綠茶具有「生菁氣」與「青澀感」缺點的看法。茶湯內胺基酸含量非常豐富，滋味甘甜爽口，能兼具保健功效而新創的新形態綠茶，值得品味的一款好茶。

二、「蜜香紅茶」：一般傳統紅茶重要滋味，不重香氣，茶改場臺東分場針對紅茶缺失亦利用小綠葉蟬（浮塵子）叮咬著涎的原料，研製成「蜜香紅茶」。此款茶品，除注重紅茶滋味外，更提昇其優雅之香味與品質，是花蓮瑞穗鶴岡茶區以製作成全發酵條索形紅茶的主要茶品。目前普及於花東地區，也擴及全省以半球形製作的「蜜香紅茶」。

三、「貴妃茶」：是依循「凍頂烏龍茶」的製作方式，中發酵（30％～35％）、烘焙及團揉的特色茶品。而不同者在於茶菁的材料需經小綠葉蟬

37 摘錄吳聲舜：〈蜜香茶的秘密〉《農政與農情》第 286 期，（茶業改良場，2016 年 4 月）。

（浮塵子）叮咬著涎始成具有火香、蜜香及果香的半球形茶，結合「凍頂烏龍茶」的「韻味」及「東方美人茶」的「蜜香」，形成「貴妃茶」最香醇濃郁的特色茶。

四、「東方美人茶」：茶樹的葉片一樣經由小綠葉蟬（浮塵子）叮咬著涎，惟工序上稍有不同，屬中重發酵（60％～65％）、輕焙，不經團揉，具蜜香兼果香的一心二葉條索形烏龍茶。

五、「蜜香紅烏龍茶」：「紅烏龍茶」是茶改場臺東分場於二〇〇八年所研發的臺灣新興特色茶，同樣經由小綠葉蟬（浮塵子）叮咬著涎後，製作上為結合烏龍茶的香與紅茶的韻之共有特點，屬重發酵（80％～85％）輕焙，團揉而成的一種特殊茶品，具蜜香兼果香的半球形茶。推出後因茶質厚重，入口甘甜、富活性，適合冷、熱泡，廣受愛茶人喜好與品嘗。

六、「口涎茶」：茶樹的葉片經由小綠葉蟬（浮塵子）叮咬著涎後，所製作出來的茶品，不論球形或條索形，不屬上列其中之一者，通常都賦予「口涎茶」名稱，以資區別。

▶原生茶與野生茶

臺灣近年茶界最值得關注重大喜訊是臺灣第一個本土原生種山茶，成功育種，以「臺茶 24 號」的嶄新身分登場，賀喜之餘，我們非常關注的是本土「原生山茶」的誕生所帶來的話題。但是我們卻常看到「原生野生山茶」的茶品稱呼，讓我們有些無法理解「原生與野生」兩者的異同。

「臺灣山茶」是真正以臺灣為名的茶種（*Camellia formosensis*），是臺灣的原生植物，既不是從其他地方引種栽培，也沒有經過任何的人工栽培與改良，這意指的是一種「原生」的最基本定義。如果「原生」茶樹經過園栽，仍然要以「原生」茶稱之；而「野生」茶樹的定義是非經人工園栽培育，可

以為「原生」品種，也可以為外來品種，有些定名為「野放」茶或「生態」茶。據此說法，原生茶與野生茶，原生茶可以野生，也可以人工園栽，而野生茶或生態茶不一定是原生茶，所以兩者無對應關係，不要主觀認為原生茶就是野生茶，而野生茶一定是指原生茶。

▸紅烏龍與紅水烏龍區別

坊間有「紅烏龍」即是一般所稱的「紅水烏龍」之說。事實上「紅烏龍」非傳統的「紅水烏龍」，不論是加工製法或是成品外觀、形狀、香氣、滋味，兩者是完全不同的。

紅烏龍與紅水烏龍成品區別辨識表

紅烏龍	紅水烏龍
葉渣片成深琥珀色	葉渣片為青蒂、綠腹、紅鑲邊
重萎凋、重發酵，發酵程度較重80％～85％	發酵程度較輕25％～35％
茶湯橙紅或深紅色，湯色澄清明亮具光澤	茶湯橙黃或琥珀色
具熟果香滋味甘、甜、圓潤，有活性，冷熱泡皆宜（喉韻）	滋味甘、香、醇、厚、順，適合熱飲（火味）
外觀緊結成半球形、成茶色澤暗紅帶有光澤	外觀緊結成半球形、葉墨綠鮮豔、條索緊結彎曲

臺灣茶葉驗證制度簡介

　　臺灣飲食健康問題，隨著時代進步，品質要求也愈趨嚴謹，茶葉是一種長期性的飲食，其衛生和安全自然也跟著提升；對確認茶葉品質，針對茶品的滋味、香氣、水色及葉底等進行官能品評，申請之茶品需符合該由核發單位組成品質品評小組標準，始能取得標章。

一　臺灣茶葉產地認證標章

　　臺灣茶葉取得產地證明標章主要原因簡述如下[38]：一、確認在地生產與來源，確保茶葉來源。二、確認茶葉衛生與安全，其農藥殘留量需符合國家標準。三、確認茶葉品質，針對茶品滋味、香氣、水色及葉底等，需符合該特色茶品質標準。四、確認標章張貼管控，確保標章公信力，以確保消費者權益。

　　茶業改良場自二〇一七年輔導鹿谷鄉公所、嘉義縣政府、新北市政府及臺北市政府、竹山鎮公所、瑞穗鄉農會、北埔鄉公所、魚池鄉公所、南投縣政府、臺東縣政府及桃園縣復興鄉農會分別取得「鹿谷凍頂烏龍茶」、「阿里山高山茶」、「文山包種茶」、「杉林溪茶」、「瑞穗天鶴茶」、「北埔膨風茶」、「日月潭紅茶」、「合歡山高冷茶」、「臺東紅烏龍」、「拉拉山高山茶」、「南投市青山茶」、「峨眉東方美人茶」、「梨山茶」等產地證明標章註冊，已累計核發使用二百萬餘枚標章於產品包裝上。

　　臺灣其他特色茶類尚多，屬於少數者，仍待認證之中。

38 摘錄茶業改良場：《茶業改良場》〈茶葉驗證制度〉〈茶葉產地證明標章〉

已完成產地證明註冊之標章圖樣

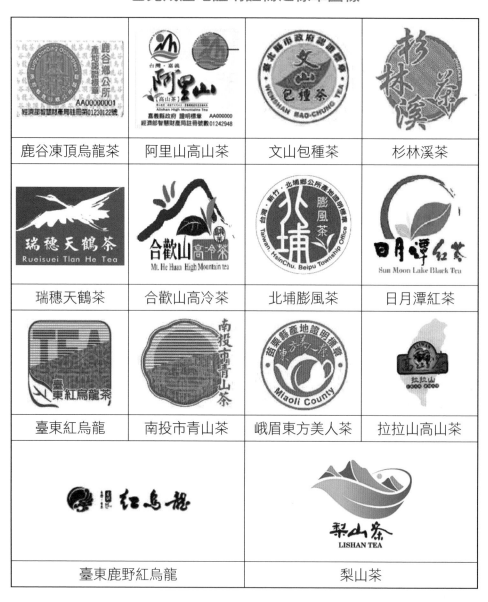

鹿谷凍頂烏龍茶	阿里山高山茶	文山包種茶	杉林溪茶
瑞穗天鶴茶	合歡山高冷茶	北埔膨風茶	日月潭紅茶
臺東紅烏龍	南投市青山茶	峨眉東方美人茶	拉拉山高山茶
臺東鹿野紅烏龍		梨山茶	

二　茶葉產銷履歷制度

產銷履歷茶（Traceability System of Tea），茶葉產品在生產、加工、運銷等各階段，建立可查詢及追溯的機制，讓消費者透過產品上的履歷條碼，查詢產品生產流程中的相關資訊，確保產品品質安全衛生，產品出現問題時可立即追溯回收，實施危機控管，減少消費者恐慌，影響正常產品銷售。以下圖示僅供參考，俾利學習如何能找到合格的茶品。

第七節　茶的保健與養生

常飲茶、益身心，調節體質，養顏美容，健康維持，增強體力，延年益壽，淨化心靈，促進人際關係與和諧。最早《神農本草經》曾記載：「神農嚐百草，日遇七十二毒，得茶而解之。」這裡的「茶」字我們已知，即為後來的茶。因此，首先「茶」能解毒功效，早在數千年前就被我們古人所使

用，雖然其可信度尚不知，但能以茶視為藥用植物，當是漢人祖先所使用的藥草之一。以茶作療病、保健、養生的一劑藥方是絕對肯定無疑的。

唐朝的茶聖陸羽在《茶經》〈茶七之事〉中曾有一段記載：

> 茗，苦茶，味甘苦，微寒，無毒，主瘻瘡，利小便，去痰，渴熱，令人少睡。秋採之苦，主下氣消食。

唐大中年間有一位和尚一百三十歲，宣宗皇帝問他服什麼藥才能如此長壽？和尚答道：「我向來不知藥性，平生只愛喝茶…。」[39]

宋代蘇軾（1037-1101）在杭州任通判時，身體違和，以病告假，因以茶為飲，病不治而癒，身輕體爽之餘，便作詩一首透露親身經驗，詩曰：

> 示病維摩元不病，在家靈運已忘家；何須魏帝一丸藥，且盡盧仝七碗茶。

這是蘇軾自釋飲茶之功效勝過服藥的看法。

明代高濂（1573-1620）在其養生經典《遵生八箋》中也寫道：

> 人飲真茶，能止渴消食，除痰少睡，利水道，明目益思，除煩去膩，人固不可一日無茶。[40]

明代名醫李時珍（1518-1593）在《本草綱目》上對茶的療效說：

39 〔北宋〕錢易：《南部新書》卷九，收入《景印文淵閣四庫全書》，第 1036 冊，頁 245。
40 〔明〕高濂：《遵生八箋》卷 11〈飲饌服食箋上〉，收入《景印文淵閣四庫全書》，第 871 冊，頁 624。

茶苦而寒，陰中之陰，沉也降也，最能降火。……溫飲則火因寒氣

而下降，熱飲則茶借火氣而升散。又兼解酒食之毒，使人神思闓

爽，不昏不睡，此茶之功也。[41]

李時珍《本草綱目》對茶功效的解釋是，茶能清火、退火，又能解酒食
之醉，使人心裡舒服爽朗，精神振奮，這是有完全有賴茶的功效使然。

至於清代溫病學家王士雄（1808-1868）在《隨息居飲食譜》中對茶的
養生也有補說：

茶微苦微甘而涼，清化心神，醒睡除煩，涼肝膽，滌熱消痰，肅肺

胃，明目解渴。[42]

王士雄對茶效的補充更具豐富性，他認為茶微苦而甘，可以讓人神思清
明，閉目養神之時祛除煩惱，清肝清肺，瀉熱化痰，整腸健胃，視力明亮，
消解口渴。

從上述歷代各方記載中清楚瞭解，「茶」除可食之外，「茶」也可療癒，
可解毒、治病、醒神，「茶」更可提升生活安全的基本養生、保健之保障，
從古至今數千年來為多數人所承認，現在已被目前醫界發現其功效，更被世
人同聲所讚。

茶不僅養生、療病，對精神的提振，心靈的療癒，從兩首最著名傳世千
年的古詩中，亦多有所云，如下所敘。

41 〔明〕李時珍：《本草綱目》卷 32〈果之四‧茗〉，收入《景印文淵閣四庫全書》，第 773 冊，頁 84。
42 〔清〕王士雄著，劉築琴譯：《隨息居飲食譜》（西安市：三秦出版社，2005 年 9 月 1 日）。

唐代盧仝（790-835）的〈走筆謝孟諫議寄新茶〉：

一碗喉吻潤，二碗破孤悶。三碗搜枯腸，惟有文字五千卷。四碗發輕汗，平生不平事，盡向毛孔散。五碗肌骨清，六碗通仙靈。七碗吃不得也，唯覺兩腋習習清風生。

唐代皎然（730-799）的〈飲茶歌誚崔石使君〉：

一飲滌昏寐，情思爽朗滿天地；再飲清我神，忽如飛雨灑輕塵。三飲便得道，何須苦心破煩惱。

晚唐劉貞亮（743-813）在〈飲茶十德〉一文中更詳實為茶的「精、氣、神」功效，修身雅志，也做一番深入的詮釋：

以茶散鬱氣；以茶驅睡氣；以茶除病氣；以茶利禮仁；以茶表敬意；以茶嘗滋味；以茶養身體；以茶可行道；以茶可雅志。

茶不僅是理想的天然飲品，同時也具有養生保健之功效，可以說不勝枚舉，從古籍、古詩中均有記載；如能適當飲用健康之茶，就能強生保健。

時代進步，科技驗證茶葉是一種能提神解渴，並具有多種藥理作用，又有益於人體的健康飲料，在有關研究報告均指出，茶葉中的特有成分——兒茶素類及茶的多酚類，具有抗氧化、抗突變，並防止癌細胞的生長。養成長期喝茶習慣，會使人頭腦清醒、專心一致，有助於提高學習效果。

綜合言之，茶葉具有實質的保健效果，是不容置疑。但不宜過飲，應時而宜，因人而宜，因狀而宜，避開禁忌，必能身心俱健，延年益壽。

肆——識水篇

第四章

泡茶擇水之選用

日常生活中喝水，只要水中不含細菌和重金屬等有害物質，喝哪種水其實都不必太講究。但是如果要拿來泡茶用，對茶湯滋味要求的嚴謹，選擇適宜的好水是必須的而且極其講究，才能將茶葉的「色、香、味、性」的特色發揮的淋漓盡致。

第一節 擇水對茶湯的重要性

擇水對茶湯的重要性，從明代張大復《梅花草堂筆談》就強調：

> 精茗蘊香必發於水，八分之茶，遇十分之水，茶亦十分矣；八分之水，試十分之茶，茶只八分耳。[1]

好水泡好茶。古人品茗必須先擇水、試水後再作行茶，可見「水」在茶湯中占有一席成敗的責任。

1 〔清〕陸廷燦：《續茶經》卷下之一〈五茶之煮〉，收入《景印文淵閣四庫全書》，第 844 冊，頁 717。引用〔明〕張大復：《梅花筆談》之說。

唐茶聖陸羽在《茶經》對水的要求的見解是：「其水，用山水上；江水中，井水下」[2]，意思是茶泡用之水，山泉水最佳，其次是江河的水，最差就是井水。所以，從中國飲茶史上發現，實有「得佳茗不易，覓美泉尤難」之說。自古多少愛茶人士，為覓得一泓美泉，花費功夫，為的就是取得宜茶之好水。

宋代蘇東坡認為，水也是泡出好茶的重要組成元素。他曾在〈焦千之求惠山泉〉詩中提出「精品厭凡泉」，其對烹茶細節的執著可見一斑。如屬「惡水」，肯定無法泡出好茶湯。明人許次紓在《茶疏》中說：「精茗蘊香，借水而發。」好水泡好茶，水、茶、壺是構成泡出好滋味茶的金三角。那什麼樣的水才是「好水」，而非「惡水」？應該從「水質」、「水味」兩方面來解析。

基本上，好水的「水質」必須要清、活、軟；「水味」必須甘、冷、甜，如此才是標準泡茶好水。泡好茶，擇好水，與配對茶器都是對等重要，互有關係，也互有變數。唯有三者交集，才能共同創造出最佳的湯色和內涵，讓我們從和諧的行茶中得到真正的自在。

依現代知識融匯水對茶湯的影響可知，沖泡「擇水」在泡茶中的重要性。其沖泡擇水之水質會影響茶湯中，個別兒茶素之含量及茶湯水色、香氣與滋味的表現。茶湯水色、香氣、滋味表現較佳的沖泡水質皆具有 pH＜7 和總硬度低的特點，且茶湯中總個別兒茶素含量亦較高。所以，泡茶最佳擇水，理論上實驗是以 pH6.5 偏酸、ppm 80-120 的水為最佳的泡茶水質。

2 摘錄吳覺農主編：《茶經評述》〈第五章茶的烤煮〉，頁 139。

第二節 目前日常的用水來源與淨水種類

目前人們日常生活的用水來源與淨水種類不外乎下列幾種：

來源與種類	泡茶水況
自來水	為中性水質，pH7 以上，ppm 250～350 間，具三鹵甲烷，屬硬水，當泡茶用水，滋味口感差，茶湯色深紅水，須加處理。
蒸餾水	以蒸餾萃取的純水，ppm 為 0，沒有礦物質和微量元素，茶湯不活，香氣閉塞，不適合用作泡茶水。
電解水	水質屬高鹼性，pH＞7 以上、ppm 值亦甚高，水分子小，泡茶湯色較紅、茶香差、不耐泡，口感鹼澀。
山泉水	中性水質，pH＝7、ppm 藉於 100-120 間，茶湯表現活潑，有獨特適口感，最適合泡茶，茶湯明亮，清爽甘醇，惟須注意來路不明，不易取得的純山泉水。

來源與種類	泡茶水況
礦泉水	中性水質，pH＝7、ppm 藉於 50～80 之間，較適合泡茶，茶湯表現活潑，香氣幽揚，清爽甘醇，惟價格較貴。
鈉濾淨水	中性水質，pH＝7、ppm 80-100 間，能保留人體有需要的礦物質，完全離子化，俗稱「人工礦泉水」。適合泡茶，茶湯激揚，清爽甘醇，惟較耗水。
逆滲透水	偏酸性，pH6.5＜7、ppm 10～50 低，為大分子水，水色明亮，但缺乏礦物質，茶湯不易激發，茶香揚香短暫，亦較耗水。

第三節 不同水質對茶湯的表現

「水質」、「水味」是影響茶湯最大成因，這些成因均表現在我們的感官上，水色的視覺、滋味的味覺、香氣的嗅覺等。雖然每人的感官接觸、反應，程度上略有差異，但基本上還是有共同性的信息表徵，歸納如下。

茶湯表現	影響
水色	自來水屬硬水，茶湯表現最差，電解水次之，呈暗色反應；蒸餾水、逆滲透水、泉水等，較為明亮。
滋味	自來水茶湯最差，電解水次之，濃帶澀；蒸餾水、逆透水、泉水等較為清爽甘醇。
香氣	自來水香氣最差，具異味，電解水土味；蒸餾水、逆滲透水雖香，但不幽揚，泉水因具微礦物，香氣清高而長。

茶湯水色在不同水質、水溫及化學成分之綜合影響下，所呈現大約四種相對性如下湯色圖樣。

第四節 自己配用最佳泡茶水

所謂「最佳泡茶水」沒有絕對性，而是以相對性去瞭解、釋義，否則落入一種在專業性的懷疑；陸羽《茶經》有云：「其水用山水，上；江水，中；井水，下」，在當時，靠著數次嘗試的經驗和對環境的相對性去體會與感覺，絕無現代科技專業精準的分析。所以，品茶固然對水質相對性前提的重要性無可厚非，但也不必一味強調其精確度；因此，理想建議如下：

三分之二 RO 逆滲透水加三分之一自來水，再用麥飯石過濾大壺煮沸水，即可成為最佳泡茶水（經由 RO 逆滲透的小分子酸性離子水融合自來水的小分子的鹼性離子水，煮沸後以麥飯石過濾）。此法雖無正確顯示 pH 及 ppm 之數據，但以多次不斷反覆試驗，尋求最佳用水，其效果都不錯。總之，愛茶之人，如能同宋朝時蘇東坡在〈汲江煎茶〉一詩中，為了飲一盞好茶，不惜於夜間摸黑踩石，臨江取水。取水回家，一邊生爐煎茶，一邊坐聽松濤。雖無精確的「水質」與「水味」，卻在這汲、煎、飲中融為一氣，蘇東坡都不嫌麻煩，更何況就近在家中配用自己需要的好水。讀者又何妨自己嘗試，找出自己最佳泡茶用水的習慣！

　　將 RO 逆滲透水多煮沸數次，pH 及 ppm 大致略能提高，呈現所謂的「老湯」也有不錯效果。

　　將有時不甚摔破的破陶罐，置放水塔儲水靜置，亦可達基本濾水功能，使用時再透過微濾、超濾的淨水器，也能成為好的泡茶用水；此為古方養水與現代基本濾法的結合，可參考使用（唯水質可能仍屬微硬水）。

第五節　煮水的技巧

　　泡茶煮水之水量，以泡一次使用為原則，勿多次煮沸（勿超過三沸），水易燒老（又稱之老湯）。形成軟水（其視別方法，最簡單為燒過後的容器是否有白色水垢），過燒變成硬水，茶湯表現差，易呈暗色反應。

　　煮水時，火不宜過猛，尤其瓦斯爐燒水，更應注意。雖然蘇東坡認為「活水還須活火烹」活火就是具火焰的武火。火太猛則不能燒出溫柔順口的水，應以文火慢煮最佳。

煮水器不同，口感亦不同。如：不鏽鋼壺、鐵壺、銀壺、陶瓷器壺等各有特色，但金屬質的壺，易有腥臊味，當以陶壺最佳。

　　煮水火源，以瓦斯爐最急最猛，電爐次之，酒精爐最溫柔，如古老炭火煮水，最有滋味。但最不便宜，也不合時宜（亦有一氧化碳中毒之危險）。

伍

識器篇

第五章

泡茶器具概述

第一節 認識茶具及組件

在泡茶品茗之賞味與樂趣裡，最重要的是，如何將心愛好茶，搭配適合的茶具，彰顯品茗的效果，泡出精妙好茶。

一 常用的泡茶器

目前泡茶器（具）因應不同沖泡法，最常用者如下：

泡法	適用
小壺泡法	此法適合大部分茶類，以部分發酵茶類最佳。小壺泡茶聚香茶濃，茶香不渙散。
大壺泡法	茶與水比例約 1：50 至 1：100（視茶性濃淡調整）。沖泡約五分鐘後，將茶湯倒出。適合青茶、綠茶、紅茶、白茶等。

泡法	適用
茶娘泡法	用大瓷壺沖泡，常見使用於人多的喜宴中。
蓋碗泡法	因碗口大，適合條索型、鬆散的茶。如：包種茶、香片、白毫烏龍茶等，也適合迎賓招待個人使用。
鑑定杯泡法	茶葉三公克，沖泡五至六分鐘，用於評鑑茶葉品質最佳。
同心杯沖泡	適合個人使用，至喜歡濃度，取出濾杯後飲用。
沖茶泡法	方便、快速及適合細碎茶類沖泡。

二　泡茶器具（皿）主要部分

根據唐代《封氏聞見記》記載陸羽《茶經》之所述：

> 楚人陸鴻漸為《茶論》，說茶之功效並煎茶炙茶之法，造茶具二十四
> 事，以『都統籠』貯之。[1]

從記載上可知泡茶器具（皿）數量甚多。延續今日，泡茶器皿，隨著時
代演進改良具有：方便適宜、美觀精細、深具創意等優點。目前大略可分四
大部分。

泡茶器具與屬件表

主要器具（皿）	屬件
煮水器部分	儲水器、燒水爐（火爐、電爐、瓦斯爐）、注水器等。
泡茶茶具部分	茶盤、茶壺、壺承、茶則、勻杯、茶夾、蓋置等。
飲茶茶具部分	茶杯、杯托、聞香杯等。
輔助茶具部分	茶罐、水方、奉茶盤、都籃、素方（茶巾）等。

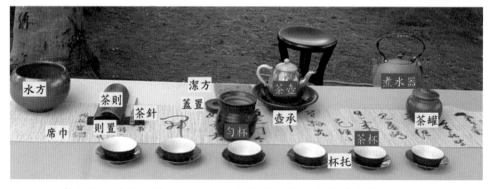

煮水器、茶壺、茶杯、勻杯，為泡茶必須主茶器（藍色標誌）。

1　〔唐〕封演：《封氏見聞記》卷6〈飲茶〉，頁71。

第二節　如何選對茶壺與其他茶具

　　選擇和搭配茶具，泡出一壺好茶，不僅只是置茶量，沖泡水溫和浸泡時間而已，更需要由茶壺來對茶葉做最好的詮釋。這也是茶人泡茶時，最核心的課題，和賞茶者品茗最期待的一件事。因為整個茶事中，茶湯內涵是否能表現其特有之風味及令人賞味，是何等重要的一項等待。所以，茶壺、茶杯、茶海（盅）等主茶器的選擇，是必須認真而慎重。

一　煮水器部分

　　煮（燒）水器是提供茶席使用的主要水源的器具，包括：煮水壺及爐座兩部分。可使用陶、金屬材質，容量約為一千毫升至一千八百毫升之間。火源可以酒精、瓦斯、電等，作為加熱來源。

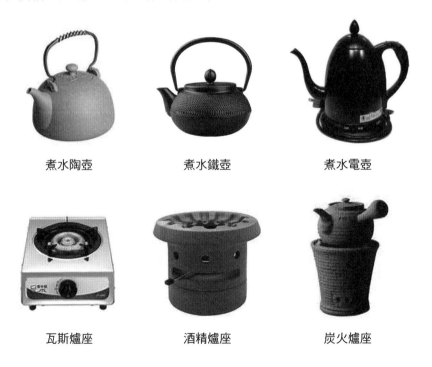

煮水陶壺	煮水鐵壺	煮水電壺
瓦斯爐座	酒精爐座	炭火爐座

二　泡茶茶具部分

由茶盤、茶壺、壺承、茶則、勻杯、茶夾、蓋置等所組成。

一 茶壺

基本上規格有大小、形制、容量、材質、厚度等不同，所以如何選壺泡茶，首先要認識與瞭解「壺」，然後再從「機能性」與「實用性」上作為使用考量。

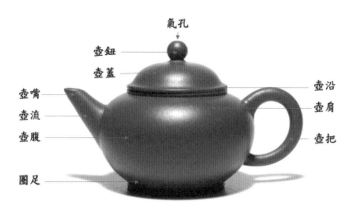

上圖為標準紫砂水平壺

一、選壺時，宜以下列《選壺歌》所列，作鑑識基準。

選壺講機能，實用最適當。

尖嘴大肚腹，戒高身宜胖。

體色當素雅，質純養壺量。

輕扣聲鏗鏘，順手才高尚。

氣孔能緊密，重心求平放。

斷水需明快，流水應順暢。

二、選壺基本程序與方法

（一）茶壺品質：茶壺的外觀質地是否細膩？觸感是否舒服？

（二）茶壺味道：茶壺有無泥味或異味，出水孔是否通暢？

（三）茶壺重量：注水入茶壺，能以單手執壺。

（四）由壺把提起茶壺，觀察壺把粗細與彎度順手否？

（五）茶壺聲音：聲音與茶壺燒結溫度相關。將茶壺置放在手掌中，輕敲壺身傾聽聲響，茶壺質地良好者，聲音結實。

（六）茶壺精密度：注水入壺，提壺倒水時，以食指壓住壺蓋氣孔，如果滴水不漏，表示這把壺「斷水」良好。蓋口與壺沿銜接緊密，泡茶時易保持茶香。

（七）茶壺水流：倒水時，茶壺的水流要直並且流暢，不會濺出水花。沒有殘留茶水沿壺嘴的外壁流出。

（八）茶壺特性：茶壺與茶葉性質須相配合。

（九）茶壺貼合：拿開茶壺蓋，將茶壺倒扣於桌面，觀察茶壺「壺嘴」和「流口」能否與桌面貼合？

一般所說的 A「壺嘴」、B「壺口」、C「壺把」要「三點平」，也就是上端在同一平面上。但是並非是絕對的，後兩點平是基於水流的原理，不得

不平行。但「把」可以依造形的需要調整之，高一點反而好拿些。因此，就有所謂的「飛天壺」創作。

 ## 瓷與陶之關係

陶瓷是陶器與瓷器的合稱，基本上有很大幅度的區別。以黏土為主要原料（或加入天然礦物）燒製，可瓷化的多方面可能，做一原則性考量，燒成溫度中溫（攝氏九百至一千一百度上下為陶）。燒成溫度高溫（攝氏一千二百度上下為瓷）。

歸納陶瓷器特徵

特徵	陶器	瓷器
重量	厚多孔隙較輕	薄而多釉較重
硬度	硬度不高易碎	硬度較高耐壓
音頻	較為低沉而悶	聲音清脆揚高

▶若燒成中加入動物骨骸以強化或改善瓷器的玻化及透光度，是一種低溫軟性瓷器，稱之為「骨瓷」。

▶燒結程度高的瓷壺──適合泡清香的茶、發酵度較低的茶，如綠茶、包種茶，或氣韻味厚的全發酵紅茶。

▶燒結溫度較低的陶壺──適宜沖泡發酵度較高的茶葉。如鐵觀音茶、凍頂烏龍茶、陳茶等。但是，熟稔的沖泡技巧，也可彌補一些茶壺的缺點。

三、壺的大小與容量

一般而言容量四百毫升以下稱「小壺」，以上則為「大壺」。壺的對應杯數等，需考量膨脹係數，及壺與杯對應的大小來計算。

四、壺的形制，約有下列四種，如下圖所示：

紅泥側提壺　　　　　　　　　　章格銘側把壺

紫砂飛天壺　　　　　　　　　　紫砂提樑壺

目前壺的形制，在使用上以側把壺、側提壺、飛天壺、提樑壺等為主，又以側提壺使用率最多，側把壺居次。

五、茶葉對茶壺在材質上搭配有下列數種。可分類為金屬壺、玻璃壺、瓷壺、陶壺、岩泥（礦）壺、紫砂壺等多種選擇。茲以目前臺灣主要茶系，綠茶、青茶、紅茶等，略述茶器（具）選擇，及表列所適宜的壺器：

金屬（銀）壺　　　　　玻璃壺　　　　　　瓷壺

陶壺　　　　　　岩泥（礦）壺　　　　　紫砂（朱泥）壺

茶品	茶性	適宜茶器
綠茶（清茶）	鮮綠爽口，香氣怡人	宜用導熱較快的銀壺、玻璃器皿、瓷壺、瓷蓋杯沖泡較聚香，可展現茶的清爽香氣，且久久不散。
清香型青茶（如高山茶）	滋味醇厚、香氣濃郁、芬芳	宜用較不吸味或保有茶韻之紫砂壺、朱泥壺或瓷壺、瓷蓋，最能表現韻味與香氣。

茶品	茶性	適宜茶器
青茶如烏龍茶、鐵觀音	齒頰留香且清、香、甘、活	宜用導熱較慢之紫砂壺、朱泥壺或老岩壺，最能表現其韻味。
紅茶	韻厚但較無味	壺的選擇以外觀大於茶的內涵為主，故宜以白瓷、骨瓷、玻璃器皿並加彩繪，以表現其浪漫風格。
焙火茶	有火味	以燒結溫度較低的陶壺，使用上可以吸附火味較適宜。
老茶、陳茶	有陳味	以燒結溫度較低的陶壺及岩礦壺，使用上可以吸附陳味最適宜。
條索型茶	形體較大，枝梗較鬆散且長	宜用扁形壺，壺沿較大者，或蓋杯較為適合。
球型茶	形體半球或球型	宜用球形壺，壺沿適中者，利於沖茶時，茶球翻滾，受熱均勻。

 紫砂釋義

　　紫砂為製作茶器具原料，是大陸宜興窯系紫砂礦土，泥礦土屬沉積岩，有紫泥、本山綠泥、白泥、黃泥及紅泥等構成，其中表現紫黑、紫褐色調的，一般統稱「紫砂」。因產於宜興故又稱「宜興紫砂」。燒結溫度約攝氏一千零五十度，收縮比約百分之二十二至二十六，故具透氣性，不易悶壞茶葉。用紫砂壺泡茶，因窯燒造成特殊的雙氣孔結構，故能使茶味雋永醇厚，深受茶人喜愛。

朱泥釋義

　　朱泥也是紫砂材質家族，主要成分是紅泥，是紅泥中之最精緻者。其差別為燒結溫度極高，成品音頻高尖，收縮比百分之三十五至四十較高，不易完製，失敗率較多。因此其胎體壁孔極細，不易吸收茶湯香氣，有利茶香入水的理想沖泡品質，與前者紫砂更適合沖泡具高昂香氣的茶品。

執壺方式

　　執壺對茶人而言，是一種肢體美學，更是一種禮儀，表現出茶人泡茶時的心理語言，一般執壺有下列方式。

▸斟茶執壺時手掌朝下，象徵我們應該永保一份「捨」心，第一杯茶先奉給客人，是對於朋友的重視。

▸壺有大小、型制、重量之分，故執壺時大臂前伸，手肘略彎曲，手腕往下，以單手或另隻輔助雙手成行之，如下圖示。

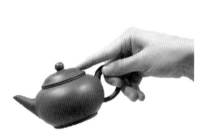

單手執壺

雙手執壺

 ## 如何泡茶養壺？

　　泡茶前後，往往對茶壺有不同的處理方式。例如：溫壺、洗壺、拭壺等，其目的是除了對茶功效的發揮，但最主要的是對壺使用後的完善處理。一般處理方式是清洗後放置亮乾，有些泡完茶後卻置之不理任其擱置發霉，有些則愛不釋手，如同珍寶般呵護、拭擦、欣賞等，甚至養壺是為了保值珍藏而勤作。

　　其實茶泡完後的好習慣，無非是將茶壺、杯等茶器（具）等，使用完畢後作一番基礎性的整理與保養，以便後續再行沖泡，或者歡迎佳客蒞臨。誠如北宋的歐陽修為了要品茶，特地對相關茶器的要求提出講究說法：「泉甘器潔天色好，坐中揀擇客亦嘉。」把整潔的茶器具當作泡茶的美學看待，值得習茶者學習及參考。當然初學者恐不明究理，不懂基本方法，容易使茶壺破損、異味、失去光澤等，以下且說明泡茶前、中、後，保養茶壺基本觀念和方法，供於參考。

- ▶沖泡茶前先沖淋熱水溫壺（消毒、提茶香）。
- ▶泡茶時勿將茶壺浸於水中（壺身易成深淺雙色）。
- ▶泡茶時勿以金屬物通壺嘴（易捅破流口水孔的蜂巢網）。
- ▶泡完後趁熱擦拭壺身（剩餘茶湯可淨拭壺身）。
- ▶泡完茶後倒掉茶渣（避免擱置發霉）。
- ▶壺內勿浸置茶湯（易變質成異味）。
- ▶倒掉茶渣後勿立刻以冷水清洗（壺身易冷縮熱脹龜裂）。
- ▶避免用化學洗劑清洗（易有異味存在）。

　　總之，養壺即是養成好習慣，如紫砂系列之壺，透氣良好，壺經常年使用，每用後必滌拭，自發幽光，入手可鑑。若習慣不好，用之不理，擱置任其渣爛味生，影響日後茶湯表現，也促使壺成賤相而損其觀。

二 壺承

　　茶壺的墊底用具，增加美觀，防茶壺燙傷桌面、沖水濺到桌上等。有時還利用它在喝完茶後，盛放葉底供客人欣賞。種類大致上有高緣「碗狀」與低緣「盤狀」兩種。

「碗狀」壺承

「盤狀」壺承

三 勻杯

　　勻杯又稱為茶盅或茶海，是近代（約八〇年代）所創始的茶器具，主要在於綜合茶湯、沉澱茶渣、避免茶與水浸泡過久產生苦澀，同時還可以彌補

或修正出茶湯的時間。惟缺點可能使茶湯溫度略降，茶湯香氣、風味略嫌流失。茶海（盅）的型制有分無把及有把兩種，材質與茶壺略同，可互相參考搭配。勻杯的型制，有分無把及有把兩種。

上圖為勻杯的型制

上圖為茶海的拿法

四 蓋置

　　泡茶時以放置壺蓋又兼具衛生之功能，大小稍大過壺蓋，型制頗多，常以美觀、實用、創意作為搭配。其目的是預防壺蓋的熱水滴到桌面，或是接觸到桌面，顯得不衛生，所以多採取「托墊式」的蓋置。

托墊式蓋置如上圖示

茶則、茶撥（掏）、則置為一套組件。茶則作為置茶、賞茶所使用，避免用手觸及茶葉，便於視覺上估計置茶量。茶撥（掏）前凹為首，後平為尾，有寬、窄之分，條索形茶用寬，球形茶用窄。則置以便擱置茶掏之用，下圖所示圖一、為茶匙，造型像飲食之湯匙，前微彎曲，可與茶則配用，將茶葉從茶罐裡舀進壺內；圖二、為茶掏，造型為針狀，又稱茶撥、茶針，用於疏通壺嘴，將堵塞的茶葉適時撥開；圖三、茶夾主要功用，凡是用手可能接觸者，可以茶夾替代之；圖四、茶漏是加大壺口寬度，便於置茶、納茶而用。所有為泡茶用者皆以竹製最宜，硬度適中，又兼具文人君子之風。

茶則之則，來自陸羽《茶經》〈四之器〉：「則者，量也，準也，度也……若好薄者減，嗜濃者增，故曰則也。」其意為茶則使用可精準量茶，茶則及附件如下圖：

上圖為茶則

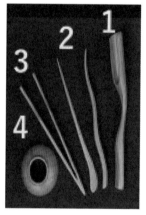

上圖為茶匙、茶掏、茶夾'茶漏

六 茶荷

功用同茶則、茶漏類似，皆為置茶、納茶的用具，通常以木、陶、瓷、

錫等製成，外型多為開口半球形或前窄後寬的葉片形，置茶較能集中賞茶，其形制大多如下圖兩種，也有作家的文創作品，類似蚌殼式。

三　飲茶茶具部分

有茶杯、杯托、聞香杯等，為直接飲用的器皿，基本上都屬小杯（約六十毫升以下屬之），喝茶使小杯香聚，大則渙散。茶杯的稱呼及款式極多，要如何選茶杯，也是不容小覷、茶杯亦能因杯況不同而改變湯色香味的表現。

■ 杯的稱呼

最早為「碗」，改稱「盞」，本作「琖」。許慎《說文》：「從玉戔聲；盞，或從皿。」張揖撰《博雅》：「杯也」。郭璞注《方言》：「最小杯也」。也有稱「甌」，為「小盆」也，古人當「碗」解釋。所以，我們可以稱為「碗」、「杯」、「盞」、「甌」等皆可，不過通俗上現代人多以「杯」稱呼用語也較習慣。

一、杯的形制很多，大體使用上，仍以反口杯、鼓形杯、桶型杯、盞形杯等上述四種最為普遍。另以功用而言有聞香杯、品茗杯兩種標準雙杯組。

四種杯的形制圖示

聞香杯及品茗杯組圖示

二、拿品茗杯時，是美學，也是一種學問，其中包含習俗、歷史、禮節等。追溯最早應該是模擬古代的鼎爐所設計的型式。中國圓鼎爐向來為三足而立，所以，潮汕泡茶拿杯的方法即稱為「三龍護鼎」。即以拇指和食指對角輕拎杯緣，以中指或無名指扣住杯足，如同鼎爐三足，順著桌面平移至胸前，左手掌上前承接，右手腕同時緩緩朝心口輕轉，此時啜茶入口的雙手姿勢如同含苞待放的荷花，也提醒你放下俗事，轉換心情，品茗後你的心境就像一朵即將盛開的花朵。隨著時代的演變，即如圖下拿杯之方式。

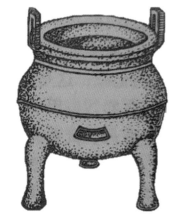

上圖為古代鼎爐設計型式

以拇指和食指成對角輕拎杯緣，以中指或無名指扣住杯足，成三足或三點，順著桌面平移至胸前，左手掌上前承接

三、如何選用品茗杯

▸淡茶宜大濃茶宜小。

▸欲見茶色白瓷最好。

▸釉色宜淺不宜雜花。

▸生青宜瓷陳焙宜陶。

▸冬用高厚夏宜寬沿。

▸壺杯對稱大小相合。

意指喝淡茶用大杯，濃茶用小杯，大小則可自行選定。喝茶觀色、聞香、嘗味，故用白瓷可見茶湯色。杯身以素為佳，過雜色顯見俗味；喝清香茶用瓷杯可聚香、凝香，陳茶則須用陶杯，便以吸附陳味。冷天茶湯易涼，宜用桶形杯保溫，夏日則宜用敞杯（反口杯）散熱快速。品茗之時，壺的選用、大小，則視杯數及多少來決定。

四、大小深度：小壺的品茗杯都設定在三十至六十毫升之間，原因是「杯小茶香聚，杯大則香渙散」。但是小於二十毫升就會看來很小，大於六十毫升又嫌太大。有效容量的深度，盡量保持在二點五至三公分以內，最多不超過四公分（以七分滿計算二點八公分內），湯色顯較真實。以這種小壺茶杯大約一次都會泡上三五道以上，一次喝的茶量也足夠了。

五、品茗杯色：杯子內側如果是白色或淺色，較能看出茶湯的顏色。明代張源在《茶錄》〈茶盞〉中說：「盞以雪白者為上，藍白者不損茶色，次之。」[2]《遵生八箋》也有記載：「茶盞……惟純白色器皿為最上乘，餘皆不取。」[3]故純白色最能呈現茶湯的顏色，可加強茶湯視覺效果。所以，茶的「色、香、味、性」的「色」是品茗中最先在感官視覺上的立即反應。

左圖如炒菁綠茶，白瓷有助於「黃中帶綠」的效果。

2　〔明〕張伯淵：《張伯淵茶錄》〈茶盞〉，https://ctext.org，維基，5 張伯淵茶錄。
3　〔明〕高濂：《遵生八箋》卷 11〈飲饌服食箋上・四擇品〉，收入《景印文淵閣四庫全書》，第 871 冊。

右圖如重發酵的東方美人茶，牙白色的杯子讓「橘紅色」的茶湯顯得更嬌柔可口。

六、品茗杯數：一般在使用上，以四百毫升容量的小壺，六杯是頗為適當的最多數量，超過就要分席。明代張源在《茶錄》〈飲茶〉中也說：

> 飲茶以客少為貴，客眾則喧，喧則雅趣乏矣。獨啜曰神，二客曰勝，三四曰趣，五六曰乏，七八曰施。[4]

其意思是，超過五六人品茗就算多人，超過六人則需另外再設一席。換句話說就是六人六杯為上限，但是有些地方習慣一壺配五杯（日式）。

聞香杯
品茗杯

4　〔明〕張伯淵撰：《張伯淵茶錄》〈飲茶〉，https://ctext.org，維基，5 張伯淵茶錄。

七、壺與杯之對應數：壺的大小是基於杯子的大小與數量而定，壺經常以二杯壺、四杯壺、六杯壺稱之。壺的大小要比杯數量的「總容積」大一些，因為茶葉會占去部分空間，沖泡的數次愈多，所占去的空間愈大。例如：目前以臺灣茶藝席桌上的習慣，以一壺對應六杯為計，選壺的大小應該如下計算之。

若以每杯六十毫升而言，每杯斟茶七分滿（泡茶禮節），則共需斟茶之水量為 $60cc \times 0.7 \times 6$（杯）$= 252cc$，再須視泡何種茶品而論。

若是以高山茶（球狀形）論，以五分之一（平鋪壺底）置茶量，浸泡後茶葉，其膨脹係數約百分之二十五的茶葉，剩餘百分之七十五茶湯。因此，壺的大小容量換算後，扣除茶渣則應為 $252cc \div 75\% = 336cc$。所以，經計算後三百三十六毫升容量的茶壺方能供應六杯使用的量。如果以條索形文山包種茶計算，其膨脹係數設為 10，則茶壺經換算後 $252cc \div 90\% = 280cc$，既二百八十毫升容量的壺即可以支應六杯的杯量。

綜合言之，在準備泡茶品茗時，備茶程序以人數之多寡為優先，人數即為杯數，來決定杯數多少，再以茶選器（壺）的大小、形制、材質，如此計算即不浪費茶量也不傷茶質，能適度而幽雅的招待飲者，豈不兩全其美。

總之，茶葉和茶壺、茶杯、茶盅的對應搭配，如：茶味、容量、色調、質感、層次、主題等，都須精心安排，細心行茶，方能完事，始能泡出玩味好茶。（如何設計與擺設請參閱──茶席設計篇）

三 杯托

杯托為承接品茗杯所用，主要是防杯燙手，蝶形、圓形、方形、高臺、墊形等。視需要、狀況，有不同持用。但須注意茶托的高度、穩定和黏著，最好具有圈足能避免傾倒。

| 蝴蝶杯托 | 圓型杯托 | 方形杯托 |

四 認識輔助茶器（具）部分

輔助茶器（具）甚多，使用時大都按當時需求而置放或陳列，功能明細如下表所列：

副茶器（具）	功能簡介
水方	承接茶渣及廢水之用，為茶碗所演變而來，是渣方與滌方的綜合、也可以作為抹茶泡的茶碗使用，形式上多種，容積基本上至少為壺的三倍量。
茶罐	形制多種，易掀蓋且密合度高者（大為茶倉，小稱茶罐），裝進一、二次茶量，以備泡茶所用，非藏茶的茶器。

副茶器（具）	功能簡介
席巾	席巾就是為品茗環境所布置的墊巾，是擺放茶具的舞臺，材質上有棉、麻、綢、化纖等。有竹、草、葉、紙等編成。也有使用石、磁磚等。可單用亦可混搭，由茶人設計創意選擇，以最適合、最能表現出整體茶席要件為宜。
小潔方	就是小茶巾，一般演變成一小塊拭布，功能是擦拭茶具、茶桌上所溢出茶漬，以保持桌面整潔。材質通常採用便於吸水、耐於清洗。也有從不清洗，以示茶人年資。
都籃	為古代盛茶具的竹籃，可收納茶具或香具之用。陸羽《茶經》記載：「以悉設諸器而名之。」其意為：「因全部茶器物都放在這只竹籃裡而得名。」但是以現代的使用上兼具空間置放的裝飾藝術。
奉茶盤	以盛放品茗杯或兼有聞香杯，由茶侶端茶至賞茶之客人，兼有禮貌、衛生、不燙手的作用。

第三節 茶具與茶湯的關係

茶具是茶湯的外衣，茶湯是茶具的內涵，關係密切，互不可分，故宜：

▸ 須講求衛生，注意保養。

▸ 材質需穩定，安全無虞。

▸ 不同茶葉，當使用不同壺泡，較不易產生異味。

▸ 使用完畢養成清洗歸位習慣。

▸ 勿用敗器（缺角、破損、汙垢）泡茶、盛湯。

陸──茶湯篇

第六章

如何泡好一壺茶

「把茶泡好，喝杯好茶」，看似很簡單，實為極講究，其中對泡茶的知識、技巧、修養、美學等內容，皆須「極為熟稔、拿捏得宜、節奏緊湊、一氣呵成」，誠然是一件「美學設計」，其中的「泡」就是一件存在「設計」上的問題。

$$
\text{「泡」}\left\{\begin{array}{l}\text{內容（所要表達的東西）}\\\text{過程訊息傳遞}\\\text{形式（要如何去表達）}\end{array}\right\}\text{「茶湯」}
$$

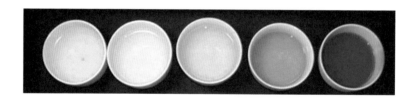

泡茶之所以引人樂趣，就是將茶的苦澀本質與甘甜對比（兒茶素／茶胺酸），拿捏恰到好處，隱藏苦澀味，呈現耐人尋味的好感吧！

所以要如何能泡好一壺茶，當然其中原因甚多，譬如：茶葉要好、水質要佳、茶器（具）要優、時間要精準、心情要舒暢、環境要適當等等，都是重點所需。但是基本上，仍然不可忽略「茶、水、器、火」四項交融、互相

影響[1]，所共同譜出所謂的最佳「黃金茶湯」。我們可以先從泡茶的核心要素去瞭解。

第一節　泡茶三要素

　　置茶量、沖泡溫度、浸泡時間是泡出一壺好茶最基本三項要素。當然，人上一百，形形色色，每個人在感官的接受上各有不同，三項要素不能同時正好兼顧，總有不同體質、不同年齡、不同口感，不同習慣，所喝的茶也不同。所以，很難一言蔽之，但在大數法則之下，仍須有標準作基準，尋找到感官上的共同點，才能合乎普及化、程度上的標準，達到所要茶湯的黃金最佳定律。

一　置茶量

　　茶湯之滋味濃淡原因極多，置茶量的多少是其最主要的因素。置茶量過高，茶葉不易舒張，茶湯雖濃，香氣反低，若希望提高香氣，則量可略少，反之，希望品嘗濃郁的茶湯，則量可酌增。所以，置量多寡和滋味、香氣等，有絕對性的影響，而且也必須視其揉捻、發酵、烘焙等因素，和賞茶者之口感來決定增減與調和。

1　〔明〕許次紓：《茶疏》〈煮水器〉，（北京市：中華書局，1985 年）；「茶茲於水，水藉乎器，湯成於火。四者相須，缺一則廢。」

各種茶型與置茶量標準表

茶型	置茶量
緊實半球型茶	約是容器的 1/4〜1/5，視其濃淡及顆粒之大小決定，甚至鋪平容器不見底亦可。（或平鋪壺底為宜）
細條索型茶	約是容器的 1/3。
粗條索型茶	約是容器的 2/3〜1/2。
扁平緊實型茶	約是容器的 1/5 或平鋪容器底部。
細碎型茶	此茶較少，大部分為茶底、老茶茶渣，酌量既可。
茶包型	因屬固定，故其置茶量以時間或水量調整濃淡。

二 沖泡溫度

泡茶時高溫之水可以沖泡出好香氣，但也容易帶出茶湯中的苦、澀味，例如：以低溫的綠茶就不適合高溫沖泡；而部分茶品若無高溫沖泡，溫度過低，茶葉也不易舒張，滋味與香氣等必然大減；所以，泡茶溫度選項極為重要，大約可分為下列三種溫度作最適宜的選擇。一、高溫：90℃〜100℃。二、中溫：80℃〜90℃。三、低溫：70℃〜80℃。

但在行茶時水溫的拿捏，不能常靠溫度計測量，仍須用經常泡茶的經驗來掌握，當經驗純熟了，就可以用目測或聆聽水聲的方法來判定水沸騰的程度，使泡茶的水溫能恰到基準；各種茶型與茶品的適宜沖泡溫度，如下表示：（目前拜科技所賜水溫是可以用很多方法顯示，如電腦控溫、壺聲、笛聲等）。

茶型	茶品	適宜沖泡溫度
緊實半球型茶	如高山烏龍茶、金萱茶、翠玉茶、貴妃茶、鐵觀音等	高溫 90℃～100℃ 為宜，鐵觀音以 100℃ 最恰當。
焙火茶	如是新茶，火味甚重。	中溫去火味後，再以高溫 90～100℃ 沖泡。
條索型茶	如芽茶類者，白毫烏龍茶、蜜香綠茶等	中溫 80℃～90℃ 為宜。
綠茶類	如龍井、碧螺春	低溫 70℃～80℃ 沖泡為宜。
細碎型茶、茶包型或扁平緊實型茶	原類型茶～	適宜溫度再降約 10℃ 為宜。

三　浸泡時間

　　茶葉浸泡時間對泡好一壺茶是非常重要的，浸泡時間精準、適宜，才能展現出茶的優點與特色。否則時間太短味道未釋出，淡而無味，甘醇度不足；太長則茶湯太濃，浸出咖啡鹼及單寧酸就會增多，或使茶味悶滯而缺乏鮮爽的活性，茶味苦澀渾濁不清。以下提供基本方法作為參考：

一、技巧上可先淡後濃好調整，先濃後淡茶味易走失。

二、海拔及高度也最影響浸泡時間；原則上一般標準八百公尺高度的茶葉，以不溫潤泡，第一道約三十至四十秒出湯後，每增加一百公尺，則約增加三至五秒。譬如奇萊山高冷茶為例：

奇萊山高 2000 公尺，2000 公尺－800 公尺＝1200 公尺

1200 秒÷100 公尺＝12

5 秒×12＝60 秒

60 秒＋基本 30 秒＝90 秒

90 秒＝1 分 30 秒

奇萊山高冷茶第一次沖泡最基本時間應為 1 分 30 秒。

三、程序上任何茶葉均可先用溫潤泡（非必要，不建議使用，但陳茶、焙火茶除外）。

四、溫潤泡主要目的是幫助茶葉的舒展，及去除陳茶味或火焦味，更可使茶激發高揚的香氣。

五、凍頂烏龍茶、文山包種、白毫烏龍茶、金萱茶、翠玉茶、貴妃茶等；如有溫潤泡：第一道約 30-40 秒出湯。第二道約 20-30 秒出湯。第三道後可增長約 5-10 秒出湯，餘類推；惟高山烏龍茶視其高度浸泡時間可能有時須調整至 1 分鐘以上不等。

六、鐵觀音因屬緊揉高焙的茶品，所以先用沸水溫潤泡後：第一道約以 50 秒至 1 分鐘出湯。第二道約 25-30 秒出湯。第三道後 30 秒以上最佳時點出湯。

七、條索型紅茶、綠茶溫潤泡後：第一道約 25-30 秒出湯。第二道約 20 秒出湯。第三道約 30 秒出湯。

八、保持定溫的茶湯容易造成「湯漸紅、味苦澀」；所以，緊實半球型茶，於沖泡第二或第三道後，端視茶葉是否業已舒張，若已成條索狀茶葉時，原則上已視同綠茶沖泡模式，即可關火降溫，讓茶葉保持適溫（中溫）狀態，無須繼續加溫，以致使茶湯苦澀。

第二節　如何評鑑好茶湯

　　所謂「好茶湯」基本上是沒有一定的標準，就如同沒有第一名的茶人一樣，雖然「好茶湯」沒有標準，但必須要有水準；有水準的「好茶湯」定義上是符合心境與感覺，入口就是好茶！所以，從前面內容對「好茶湯」的產生仍然有一種基本上的評鑑，才能表現各種不同茶況的特色與內容。

一　湯色

　　茶的湯色表現是由茶的發酵、高度、烘培、時間等因素，而產生不同之色澤，每一種茶品均有其原色澤，從色澤的表現可視其是否合於正常。

■ 茶種

　　不發酵→部分發酵→全發酵；湯色表現由 淺 → 深 。

■ 高度

　　低海拔→高海拔；湯色表現由 深 → 淺 。

■ 烘焙

　　輕烘焙→中烘焙→重烘焙；湯色表現由 淺 → 深 。

　　茶湯色及色系列順序依次如下圖示：

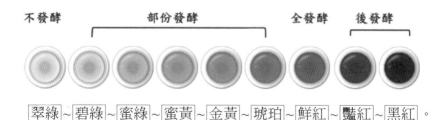

不發酵　　部份發酵　　　全發酵　後發酵

翠綠 ～ 碧綠 ～ 蜜綠 ～ 蜜黃 ～ 金黃 ～ 琥珀 ～ 鮮紅 ～ 豔紅 ～ 黑紅 。

二 滋味

由於茶葉在不同環境、不同製作工序、不同泡茶方法、不同水質、不同化學變化等，會產生不同滋味口感和口味的茶湯。

一 甘

茶湯裡因有胺基酸成分，才有甘甜的滋味，例如：茶葉在高海拔時經常雲霧籠罩，日照少，胺基酸成分高，茶湯自然較平地的茶湯甘甜。

二 澀

茶葉會澀是因兒茶素中單寧酸成分，對茶湯的滋味影響頗大；有時是品種特性，或是製作時走水不順所引起；一般低海拔＞高海拔；夏季＞冬季。

三 苦

茶湯苦味產生，是茶裡含有咖啡因、兒茶素等的緣故，或是品種、茶葉部位（茶芽及嫩葉）含量最高、施肥過多等造成。

四 滑

茶湯入口有滑順、濃稠感覺，是茶湯中富有果膠質的緣故，愈高山所產的茶，其果膠質愈厚。

五 酸

茶葉因時間關係容易變陳或酸化，故其入口多呈現酸味；或揉捻後未乾燥，所含水分過高而產生酸類的化學成分。

鮮味

泛指茶湯的鮮爽滋味，大都指向茶胺酸方面，通常枝梗＞葉片，茶葉愈成熟鮮爽度則相對遞減。

七 醇

是指茶湯入口厚重的單一味，沒有含有任何異（雜）味。

八 韻

茶湯回甘即是韻味口感的表露，如同餘音繞樑、不絕於「口」。

舌根

苦味

澀味　舌面　澀味

酸　　　　　　　酸

甜鮮味

舌尖

舌的味覺分布示意圖

所以，傳統上口腔內滋味的表現，在品茶時從充滿口腔的茶湯之中，經由舌頭品嘗出酸、甜、苦、鮮等不同的感覺。舌尖相對於甘甜味有其敏銳感，舌頭之兩側對酸味有直接的反射，舌根則對苦味有其敏感性，舌面相對於澀味較有深層的感覺。綜合以上滋味的感覺，豈非一朝一夕蓄養所能，仍然需要常泡常喝，方能實際體會。

三　香氣

茶葉的香氣主要可以區分為青香、甜香、花香、果香、焙火香、焦糖香等。茶的獨特香氣呈現，也是由品種、製程、季節及栽培方式，皆會影響香氣成分的組成，同一品種也會因高度、烘焙、時間等的不同所產生之香氣也會有不同。

■ 茶種

一個茶種經製作成不發酵，到部分發酵，到全發酵茶品。香氣呈現依其發酵程度的不同有所變化，大致層次上如下圖的表現：

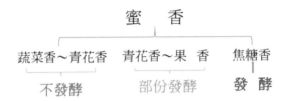

綜合各種色系茶與茶種的茶品經溫潤泡後產生香氣特徵如下表。

茶品	呈現之香氣
龍井綠茶	青草香、蔬菜香、海苔香
文山包種茶	蔬菜香、青花香、蘭花香
高山烏龍茶	花香、甘蔗香、輕發酵香
金 萱 茶	輕發酵～中發酵，香氣變成為花香、奶香、濃花香
翠 玉 茶	輕發酵～中發酵，香氣變成為蘭花香、野薑花香
凍頂烏龍茶	濃郁弱果香、焙火香
鐵觀音茶	濃郁熟果香、焙火香及石鏽香
白毫烏龍茶	弱果香兼帶蜜香（青心大冇），人蔘香（白毛猴）
小葉種紅茶	大部分為蜜香、焦糖香，發酵香
四季春茶	茉莉花、梔子花、玉蘭花等花香
大葉烏龍	糖香、果香
高山迎香	幽揚花香

阿薩姆紅茶	麥芽糖香、蔗糖香、果香
紅玉紅茶	薄荷及肉桂香
紅韻紅茶	柚子及橘子香
山蘊山茶	菇蕈、杏仁及咖啡的香氣

■ 高度

低海拔→高海拔；香氣呈現由：香氣不足 → 香氣上揚 。

■ 烘焙

輕烘焙→中烘焙→重烘焙；香氣呈現由：弱果香 → 熟果香 → 焙火香 。

四 其他品種特有香氣

另外，也有將茶葉透過薰花方式，將花香滲入茶葉內，讓茶葉在沖泡時帶有薰花的花香味，最常用桂花、茉莉花等，作成所謂的「香片」茶。

四　茶湯茶況

一道由湯色、滋味、香氣，所具有的茶湯茶況，可善用我們的感官作我們基礎性初步評鑑，茲以下表從各種感官來檢視茶況：

感官	茶況
視覺	每一道茶的茶湯，因茶種或茶況皆有不同，從視覺上產生湯色亦有不同，太清無味，過重苦澀，過猶不及都不好，惟仍須以每種不同茶種、茶況標準行茶，方能掌握水準。

味覺	茶湯入口的滋味「甘甜、苦澀、滑重、醇厚、回韻、酸化」等，都跟茶葉品質、茶種等，有相當關係存在，如果沖泡技巧正確熟嫻，必然可將茶葉本質及湯韻發揮最佳和最適宜的味覺。
嗅覺	前文提到泡茶前選茶至為重要，要泡好一壺茶，「選茶」步驟不能省略；每一道茶品皆有其特有香氣，雖然也許在時間上、貯存上略有些影響，如能用心掌握行茶技巧仍可發揮極佳茶香。

因此，湯色可從視覺上作辨識，滋味、香氣則可以從品茶中練習辨別。訓練方式及步驟：茶湯以攝氏六十度溫度就口輕啜，初嘗滋味後，第二口則大口飽飲並充滿口腔，讓茶湯浸潤口腔中每個部位，使敏感味蕊平均接觸，第三口合併空氣與茶湯一起飲用後，將茶湯的香氣屆由鼻腔呼出口腔的茶葉香氣，此謂之「穿鼻香」，可完整傳送茶湯所散發出來的香氣；此項練習頗具難度，需經常練習，同時儘可能不要受嗆。

至於專業性的茶葉感官品評，則須有特殊茶室空間和基本器具，按照評茶項目從茶葉的外觀色澤、水色、香氣、滋味和葉底，依序審查。此項品評證照由「臺灣茶業改良場」承辦（請參閱行政院農委會茶業改良場編著《臺灣茶葉感官品評實作手冊》，臺北市：五南文化事業公司，2022 年。）故不予另述，列舉上述基礎性之參考，僅供初步瞭解。

第三節 臺灣特色茶風味輪簡介[2]

自有茶飲以來，茶的風味始終沒有統一的語言，如果對適合口感的茶，

2 摘錄行政院農委會茶業改良場編著：《臺灣茶葉感官品評實作手冊》，（臺北市：五南圖書出版公司，2022 年），頁 86-90。

以現代語的說法，大多數以「好喝」取代飲茶後的一切形容，卻無法詳盡描述感官上敘述茶湯風味的真正「名詞」。對此，茶業改良場終於一〇九年度正式發佈了六大茶系之「臺茶風味輪」，其內容涵蓋了全臺各地所有的特色茶，也讓臺灣特色茶走入國內外消費者可以「言語」的日常生活裡。

風味輪就像是一種索引工具，藉由圖形化和既定詞彙的協助，讓品飲者方便聯想，去描述出他所品嚐到的風味，而不是憑空去想像。透過風味輪的協助，消費者可以清楚明瞭地知道不同品種、不同產區甚至是不同等級茶的風味之差別。為此，茶業改良場依照茶葉形狀、製造方法不同，將臺灣茶葉區分為六大類（如下圖示），包括臺灣綠茶（碧螺春茶）、清香型條形包種茶（文山包種茶）、清香型球形烏龍茶（高山烏龍茶）、焙香型球形烏龍茶（凍頂烏龍茶、鐵觀音茶、紅烏龍茶）、東方美人茶及臺灣紅茶（大葉紅茶、小葉紅茶、蜜香紅茶）。

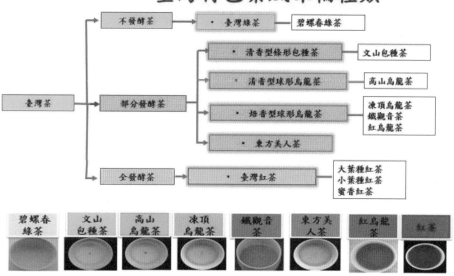

上為臺灣特色茶分類圖，下為其湯色簡易圖樣

從上圖六大特色茶系的湯色中，可發現有一共同性的基本架構。

▸水色：由淺至深。

▸滋味：（如下圖特色茶系風味輪圖示）

▸口感：純淨度（清爽↘悶雜）。

　　　　細緻度（細膩↘粗操）。

　　　　柔和度（滑順↘粗澀）。

　　　　飽和度（濃稠↘淡薄）。

　　　　餘韻感（持久↘短暫）。

▸口味：有酸、甜、苦、鹹、鮮

▸香氣：由內而外，愈來愈具體與細緻。主風味（右上），次風味（左下）[3]

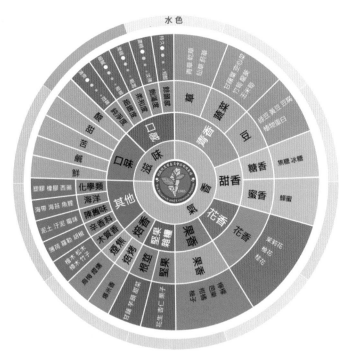

上為臺灣特色茶系風味輪圖示

3　香氣種類與顏色具關聯性，請參閱茶業改良場編著：《臺灣茶葉感官品評實作手冊》，頁 91~101。

臺灣六大特色茶品在 SOP[4]泡茶所呈現各種茶況基本檢索表

茶類	茶品	發酵度	外形	湯色	香氣	滋味
不發酵 綠　茶	碧螺春	0% 綠茶類	捲曲螺狀	碧綠色	蔬菜香	甘甜柔和
	龍　井	0% 綠茶類	扁平狀	翠綠色	綠豆香	菁香細緻
半發酵 青　茶	文山 包種	8～12% 清香型	捲曲條索狀	蜜綠偏黃	幽蘭花香	圓滑甘醇
	高山 烏龍	18～25% 清香型	緊結半球型	蜜黃色	花兼奶香	甘醇滑軟
	凍頂 烏龍	25～35% 焙香型	緊結半球型	金黃色	花果焙香	喉韻甘醇
	鐵觀音	35～45% 焙香型	捲曲球狀型	琥珀略紅色	果實焙香	醇厚甘潤
	白毫 烏龍	60～70% 東方美人茶	彎曲條索狀	琥珀色	熟果蜜香	圓柔醇厚
	紅烏龍	80～90% 焙香型	緊結半球型	橙紅色	熟果焙香	醇厚圓滑

4　SOP 泡茶意指以六大特色茶，用評鑑杯標準泡茶法，呈現風味輪圖示中的香氣、滋味的語言，適合入門習茶者，對茶的「色、香、味」的初步認識。

茶類	茶品	發酵度	外形	湯色	香氣	滋味
全發酵紅茶	蜜香紅茶	85～90%臺灣紅茶	粗條索狀	琥珀橙紅色	熟果蜜香	甘甜蜜韻
	小葉紅茶	100%臺灣紅茶	中條索型	豔紅色	濃郁甜花香	甘醇濃稠
	紅玉紅茶	100%臺灣紅茶	條索原葉型	鮮紅色	薄荷肉桂香	微澀回甘
	紅韻紅茶	100%臺灣紅茶	條索原葉型	桔紅色	柚花蜜香	醇厚回甘

第五節 時尚冷泡茶

傳統的生活飲茶文化，大多以熱水來沖泡，既可享受茶葉散發的優雅香味，品嘗茶中甘甜、味醇的滋味。然而現在年輕人的日常生活中，尤其在夏季，經常以冰品飲料來解渴，外出信手拿著即時享受飲料的方式，直接影響茶的生活文化，冷泡茶就因應而生。

一般泡茶我們都以熱泡為主題，冷泡茶飲用大都屬外購，甚少自行製作，也或是不瞭解如何製作；其實真正冷泡法，是指將茶葉放入冷開水中，經過較長時間的浸泡後，釋出茶葉的物質，屬於較另類的泡茶方法，其優點為：一、簡單方便，隨時隨地可沖泡。二、全新感受，喝出茶葉不同層次的滋味。三、老少咸宜，喝得健康。四、沒有秘訣，也無技巧。

冷泡茶是一種趨勢，茶葉冷水（需煮開的冷水）即可浸泡，不論輕、重焙火的、條索狀、緊結的都可以溶出茶元素，唯時間長短而已，和熱泡法之茶湯，在滋味上迥然不同，其原因為：一、其所溶出之化學成分多寡有關，熱泡＞冷泡。二、冷泡茶湯兒茶素、咖啡因低，而胺基酸偏高，造成冷泡較熱泡甘甜的原因。三、茶多酚內的關鍵成分 EGCG[5]和 ECG 的熱穩定度差，容易被溫度影響而「氧化」，所以，低溫冷泡茶的茶多酚＞高溫。四、茶種、茶型、茶水比例、時間、溫度及置茶量等，在差異上的不同也略有影響。

冷泡茶的用水也有兩種不同，一是用熱泡後置涼，一是用冷開水泡茶。此兩種在意義及結果均顯現不同，需明確使用。熱泡後置涼的冷泡法，由於先熱後冷，基本上也是一種熱泡法的延伸，只是讓茶湯冷卻而已，兒茶素的變化就是熱泡的變化，茶湯含有兒茶素成分的苦澀，較不甘甜；冷開水泡茶則是以冷水浸泡，茶葉不受熱水影響，兒茶素內成分不容易釋放，茶湯甘甜，也不苦澀。

冷泡茶作法，建議以茶：水＝一比五十（濃）至一比一百（淡）比例來作調整性的浸泡最為恰當。使用廣口瓶，置於冰箱內冷藏數小時左右，取出後應在四小時內將其飲完，用過之茶葉仍可再冷水繼續使用，或再以熱水沖泡一次飲用，惟已不如初飲時之甘甜清爽。攝氏四度冷水是一般家庭冰箱內的溫度，可將冷開水浸泡所需之茶葉量，置放於內，冷卻後取出使用。

5　兒茶素的成分中以單寧占的比率最多。單寧是一種化合物，主要的為表兒茶素（EC）、表沒食子兒茶素（EGC）、表兒茶素沒食子酸酯（ECG）和表沒食子兒茶素沒食子酸酯（EGCG），亦統稱為兒茶素。其中的 EGCG 是占成分最高的，可達 50-80%，商品名稱為綠茶素，學術研究證實茶多酚對抗氧化、抗發炎、防癌和調節脂肪代謝方面具有良好的作用。因兒茶素是無色水溶性物質，受熱後會為茶湯帶來澀味，冷泡茶茶湯之所以不苦澀，就是因為不受熱的原因。

茶類最佳冷泡條件比例、溫度、浸泡時間表

茶種	茶型	茶水比例	水溫	冷泡時間
綠茶	條型	1：50	4℃	4 小時
文山包種茶	條型	1：50	4℃	6 小時
原生山青茶	條型	1：50	4℃	6 小時
高山茶	球型	1：50	4℃	8 小時
凍頂烏龍茶	球型	1：50	4℃	6 小時
鐵觀音	球型	1：50	4℃	6 小時
紅烏龍	球型	1：50	4℃	10 小時
紅茶	條型	1：50	4℃	10 小時

按：以上茶葉型態均為原葉，其他茶品可比照臺灣六大特色茶系對照製作。[6]

6 戴佳如、邱喬嵩、陳國任、楊美珠等合撰：〈不同茶類之最佳冷泡條件〉，《茶情雙月刊》第 79 期，
 2015 年 6 月 20 日。

柒

泡法篇

第七章

各種泡茶法概述

當代是飲茶多元性的黃金時期，隨著人們生活作息及各種需求的不同，泡茶方法也因此百花齊放，有些求簡便、省時間，有些求創新、改風味，更有些講美學、爭其豔等，無所不能地讓人眼花撩亂，使初學者無從選擇與適從。有鑑於此，臺灣陸羽茶藝中心遂自一九八〇年即著力於將各種茶法之學理化，歸納出十大茶法，以符合當代生活之需，滿足生活之便。

第一節 十大泡茶法簡介

使習茶或不懂泡茶者，皆可因應各種場合及茶器（具），作適切的茶事處理，享受茶藝生活自在品茗的樂趣。

一 小壺泡茶法

為傳統工夫茶法的延伸，是一種使用小壺茶具泡茶、品茗的基礎泡茶法。適用於正式茶會，或一家人茶敘，或三五友人聚會的場合。

二 蓋碗泡茶法

通常個人使用時兼具泡茶與品茗之功用。數人飲用時，將蓋碗作為沖泡

器，類似小壺茶法的泡茶品飲法。

三　抹茶法

　　使用茶碗為點茶器，將抹茶放入碗中（茶、水比例約 1：100 g/c.c.），沖水後以茶筅點打擊拂，至茶、水交融，碗面形成湯花，直接飲用或以杓子分入小杯飲用。

四　大桶茶泡法

　　在人數眾多的場合，或以大茶杯（100c.c.以上）奉茶時，使用大茶桶，以多量的茶葉和水（茶、水比例約 1：50 g/c.c.～1：100 g/c.c.）冷泡法方式，一次沖泡大量的茶湯供茶品茗法。

五　濃縮茶泡法

　　在需要長時間供茶的場合，或泡茶器不敷使用時，以大桶茶法為基礎，僅將用茶量加倍，如茶量增加為兩倍（茶、水比例約 2：50 g/c.c.），如此約可得二倍濃度之茶湯，供茶時再對熱開水稀釋至正常濃度。

六　含葉茶泡法

　　以 1.5：100（g/c.c.）的茶、水比例，多以蓋碗泡茶，飲用時茶葉和茶湯不分離之泡茶品飲法，可以欣賞茶葉舒展之美。

七　旅行泡茶法

　　準備一組簡單但泡茶功能具足之茶具，將之以包壺巾和杯套包紮妥當；茶葉、泡茶用水皆自備，全部收納於品茗袋內隨身攜帶，無論郊遊、旅行或

戶外茶會，隨時可泡茶享用，既方便、衛生又賞味。

八　冷泡茶泡法

使用約攝氏四度或適溫的冷開水泡茶，茶與水比例為 1.5：100（g/c.c.），一般散茶以得適口濃度之茶湯即可飲用。

九　泡沫茶泡法

先泡妥濃縮茶，調製時加味加料（如牛奶、冰塊、果汁等），盛裝於調茶器（雪克杯）中，不斷搖盪，使茶與冰塊等因撞擊而產生泡沫，可調製多種風味之泡沫茶飲。

十　煮茶法

傳統使用於末茶（茶屑）與調味茶之煮茶法，今天仍見於邊疆民族之飲茶，如酥油茶或應用於紅茶與普洱茶。以茶少水多的方式（約 1.5：100 g/c.c.），文火慢煮，視茶況煮至適當濃度即可。

筆者綜合上列泡茶法的衍生，以時下中華茶藝之傳統風俗、習慣理念、邏輯運作等，為經常泡茶的朋友，列舉時下三種——「小壺、蓋碗、評鑑杯」等，最常泡茶方法，設定一標準操作程序，希望能在現代與傳統間繼續傳承與發揚；各種泡茶方法其擺放及操作流程如下各節所述。

「小壺泡法」，是一種使用中國閩南地區傳統工夫泡茶法所延伸的小壺茶具泡茶、品茗為基礎的泡茶法（部分也融入日本目前的煎茶法），其精闢的泡茶程序是茶人必須深入瞭解的要件。從燙器、納茶、治茶、候湯、洗茶、高沖、低斟、澄清、濾淨、淋壺等，共十道基本步驟。惟不同之處，在於溫杯、奉茶、儀禮等程序，講求潔淨、節水、行禮等。所以，又稱為「潔方泡茶法」。適用於正式茶會、家人茶敘、及三五好友聚會茶誼的場合，是目前臺灣茶藝之主流，並無標準及正式操作規範的模式賴以遵循，僅參考「潮汕工夫泡茶法」及改良後，依現代各方師法的指導來教授，認知上稍有不同，但不外乎下列學習重點。一、禮儀風範。二、茶葉知識。三、茶具搭配。四、泡茶技巧。五、茶湯表現。

一　小壺潔方泡茶法一般操作流程（以單杯為範例）

前置準備：身、心、調息並靜默數秒後，重點檢視如下。

一、周邊環境、人員位置、與進出動線是否順暢無礙。

二、相關茶器（具）之準備、茶巾摺疊與使用等，是否備齊妥當。

三、茶侶及備水、沖水及坐姿高度、距離之調整。

四、準備茶罐中茶葉、煮水器內水與火等，是否適當調節。

五、最後檢視茶具擺放位置如下圖所示，是否正確與流暢。

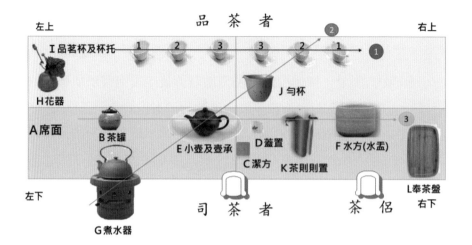

小壺泡茶法單杯茶具擺放明細示意圖

（一）上圖是略為長方形劃分成四個區塊的標準潔方茶（桌）席，屬右手泡茶者所設計，每一項茶器具 A-L 都不能缺少，擺放位置也是最易於拿取（取決於泡茶者雙臂伸展寬度範圍之內），採取使用次數多寡，決定遠近（壺使用最多，置於前；茶罐使用僅一次，就擱置左手遠處，其餘依次類推）。

（二）茶器的擺設依四個區塊有條不紊，分散置放，依次如後。

　1. 藍線為杯組的齊線，以中線畫分左一至三杯，右三至一杯。

　2. 橘線為斜線，由煮水器至小壺通過勻杯再入右二杯，成一系統出湯奉茶。

　3. 綠線最近泡茶者，以壺為核心略偏左少許，兩臂為寬度，左方茶罐，右方水方，平均置放於兩側。

（三）勻杯置於壺的第一區右上塊，和壺呈現一太極圖狀如右圖，呈現

《易經》卦辭「坤上 ䷗ 震下」的〈復卦〉，周而復始，反復不斷[1]；意指壺注水入勻杯，勻杯再斟茶入品茗杯，一而再，再而三之意。壺嘴、勻杯均對準桌角，不對人，完全合乎傳統風俗、習慣理念、邏輯運作之觀念。

（四）圖中泡茶者的左（右）邊是以煮水器為基準而訂。煮水器在泡茶者左邊，就決定茶壺在正中區塊核心之下偏左，由左手持煮水器注水，右手持茶壺（小壺）出湯分杯，反之亦然，合乎儒家「中庸致和」理念，右持小壺，左持大壺，均勻而適中。

（五）持注水壺的手除注水之外，其他全程茶事除須輔助也可由它完成。所以，若是右手持茶壺者，右手泡茶。左手持壺者，左手泡茶。

（六）右手泡茶是逆時針方向泡茶，左手泡茶是順時針方向泡茶。雖然有些僵化感覺，但這就是茶風茶俗習慣的章法與規範，表示「歡迎」之意。

二　小壺泡茶操作之重點

前置問題瞭解後，提供以下泡茶（行茶）重點提示：

一、立於茶桌邊行禮（女性雙手交握，置於臍上，男性則放於丹田下，身體自腰部上半身向前傾致敬禮）偕同茶侶入座後，檢視前置之各項準備。

二、女性左下右上雙手交疊，男性則兩手半握拳分開，約與肩同寬即可，放鬆平放在桌上，頭頂天、腳踏地，不偏不倚，不躬背垂肩，不繁戴飾物。如下圖實景示範：

1　黃壽祺、張善文：《周易譯註》（新北市：頂淵文化事業公司，2004 年 9 月），頁 204。

三、以客為主的桌面物，如花、掛畫等，呈現最美的一面對著客人。

四、所有肢體動作都以圓弧線進行，不帶角度（優雅），不愈茶壺（尊禮）。雙手不可置於桌下。雙手交疊，動右手，左手不動，動左手，右手不動，不可雙手齊動。

五、動作歸位精簡、態度柔和，如同書法行筆，要將書法寫好，必須「意在筆先然後作字」。泡茶亦然，泡茶如能行雲流水般「意在器先然後行茶」的從容優雅，每個階段都不須思考，出湯自然，層次就高（這就是說明，凡是技藝都是要有「得之於心，應之於手」的熟念）。

六、記得所有的努力，最終目的是要泡一壺好茶，用心是必須，無心是境界，這是致勝關鍵。

七、以上前置準備及重點提示的實際作用，是讓泡茶者動作順暢、運作符合邏輯、養成良好泡茶習慣（包括水溫保持、維持適溫等），都須時時注意。

三　小壺泡茶基本肢體動作操作流程

■ 溫壺及溫杯

　　水開後，右手拿起茶壺蓋，放於蓋置，鞠躬行禮後，左手取煮水壺之熱水，注入茶壺內約七分滿，提煮水壺時，應提壺把於中後段，手臂勿過高，亦勿太低，蒸氣孔向外，略與手臂平行即可，以腕部及拇指轉動下壓注水。將煮水壺回放爐座，雙手復位。

　　右手再行提茶壺沖水至茶盅，完畢收茶壺於潔方上沾乾壺底，再以拇指與食指握住茶盅上緣，依次將茶盅內熱水，由中向右三、二、一斟入品茗杯，完畢收回茶盅，並在潔方上沾乾茶盅底，由茶壺後方換至左手（勿愈過茶壺）由中向左三、二、一分杯逐次溫杯完畢後，換回右手，若有餘熱水，則倒入水方，若無則置於潔方上沾乾盅底，歸位於右上方置茶盅之原處。溫壺及溫杯如下示意圖。

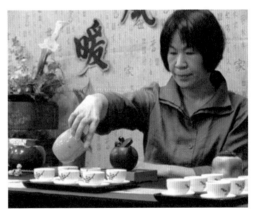

溫壺及溫杯圖示

二 備茶

再次拿起茶壺蓋，放於蓋置，右手以握手方式取茶則至茶壺的正後方，由內向外翻轉，橫向上交至雙手，並平放於席面。左手取茶罐，於胸前打開罐蓋後，將茶罐內蓋向上放置右方位，右手再取茶撥，左手以虛掌（掌心中空）取茶罐，並輕轉掏出茶葉，由右至左，使自然落在茶則上，達預定置茶量後，放回茶撥，蓋上茶罐蓋復歸原位，（此時可借機識別茶況，並冷靜判斷置茶量、水溫及預定浸泡時間）。備茶如下示意圖。

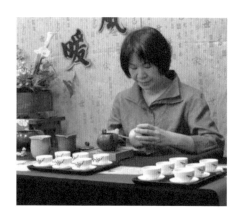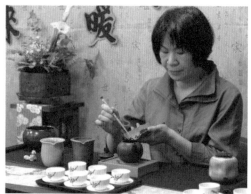

備茶及置茶入壺圖示

三 聞香及識茶

雙手捧起裝有茶葉之茶則（注意衛生），先吐氣再移至鼻下吸氣、聞香、賞茶，完畢後，恭敬的遞交於右方第一位賞茶者，依次類推至左手方的賞茶者（泡茶人不須觀視賞茶進度，由賞客自行傳遞即可）。

四 置入茶葉

賞茶人依次賞完茶乾，交回泡茶者，泡茶者須雙手回接，並輕轉茶則，

開口朝前，左手拿住，右手取茶撥將茶葉緩緩置入茶壺內並撥平之，檢視茶葉量之多寡。如茶量足夠，雙手陸續將茶撥及茶則反轉置放於則置上，歸回原位。置茶入壺如上圖所示。

五 溫潤泡

再次注水入茶壺，讓茶葉快速用熱水淋過約半壺。茶壺上蓋並立即將茶水倒入茶盅，倒出茶湯後，以潔方沾乾壺底，將茶盅內溫潤泡茶湯以右手握住，提起倒水入水方。整個過程必須整潔、條理有序（如不須溫潤泡，(五)亦可省略）。

六 沖第一道茶

左手拿起煮水器，注水入茶壺，注水不可過滿，約九分即可，以免溢出茶壺，再回爐上蓋，靜待出湯（浸泡時間，以熱水沖茶入壺第一時間計算）。

七 出茶湯

從熱水注茶壺開始，心中默算，於表定浸泡時間內將茶湯倒入茶盅，動作須穩定，勿提壺過高，茶水四濺，並於倒完茶湯後，於潔方上沾乾壺底，並輕提茶壺置放壺承上後，半掀蓋（開口向內）散氣，以免悶茶。原先品茗杯內燙杯之熱水，可藉此空檔，以不浸茶為理想的時間，將杯內熱水逐次由右一、二、三杯倒入水方，再由左一、二、三杯，次序交於右手倒入水方，依次歸回杯位。出茶湯如下圖示。

出茶湯入品茗杯圖示

八 分杯

　　將茶盅內茶湯再由中向右三、二、一斟茶入品茗杯後，繞過茶壺後方（不要愈過中間茶壺），換至左手，由中向左三、二、一分杯逐次斟茶完畢後，換回右手，若有餘湯則倒入水方，若無則置於潔方上沾乾盅底，歸位於茶盅處。分杯圖如上所示。

九 奉茶

　　將品茗杯從中間分由兩邊，先右次左奉茶；由右一、二、三至左依序奉出茶湯，再由左一、二、三至右奉出茶湯；奉茶時右方用右手，左手不動，每奉出一杯即收手，並微點頭示意品茗者準備用茶，依次至右邊第三杯；而左方用左手，右手不動，同右邊方式至左邊第二杯，最後一杯第三杯則留給自己，置於壺的左下方；全部奉完後，女性雙手交疊，男性則兩手半握拳分開，行禮後再攤開雙手向賞茶者說聲：「請喝茶」。

　　如果茶桌縱距太小，無法同桌共飲，或需奉茶給前方賞客，則將品茗杯陸續放置右方，茶侶前方，請茶侶步行而出奉茶。如下圖。

茶侶步行而出奉茶示意圖

十 續杯

續杯奉茶之前，均先回收品茗杯（含托）。收杯方式先將自己的品茗杯放在左邊原位（第三杯處），用意是暗示品茗者，即將要奉第二道茶，其他則陸續跟進。（若未行置放者，泡茶者可代為就定位）

十一 品茗結束

當品茗結束（一般約三道或至茶淡味薄時），開始收杯。先收自己品茗杯定位後，再順序由右至左依序收回品茗杯及杯托。

十二 清理茶壺

將茶壺連壺承移至左手邊，水方移至泡茶人正前方。換用左手執壺，右有拿壺蓋置放於蓋置上，取茶夾把壺內茶葉掏出，並回復於壺承上沖一次水略作初清潔，茶渣水倒入水方後，再將茶具回復原狀。（注意清理茶壺時壺嘴須向上，以免受損）

十三 歸位復原

　　為免茶漬留於杯底，方便洗滌，將再次如同溫壺、沖第一道茶的方式，注入熱水後，再依次倒出品茗杯中熱水，入水方，完畢後，置於原位，行禮結束。

第三節 蓋碗（杯）泡法介紹

　　蓋碗單杯泡茶，是將小壺泡茶法的主體（小壺）改換成蓋碗的泡茶法，主要用意是能對粗條索，不容易納壺的茶葉，改成蓋碗，席面上缺少蓋置和泡茶人的執壺不同而已。其一般操作流程與小壺潔方泡茶法雷同。三件式蓋碗茶具準備、擺放及一般操作流程：

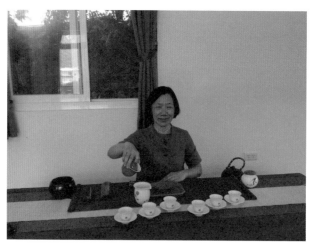

三件式蓋碗茶具準備、擺放、及一般操作準備圖示

行禮→溫碗→溫盅→溫杯→賞茶→納茶→注水→浸泡→出湯→分杯→歸位

等程序和小壺泡大同小異。主體的茶壺換成蓋碗，碗托置於方形平盤狀壺承上，實有天圓地方的氣勢，由於少了茶壺的主體，所以，D 蓋置就不必置放。

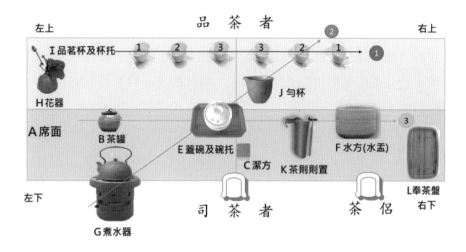

蓋碗泡茶法茶具擺放明細示意圖

　　另一種蓋碗泡茶，稱為「蓋碗茶」乃指客人一、二人少數，或時間不易久候，以蓋碗置茶或（茶包）奉茶的簡易泡茶法。

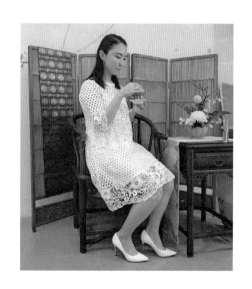

　　當然，此種「蓋碗茶」的溯源，習茶人也須要簡略瞭解，因為「蓋碗」歷史多少和中華文化有相當的連結。「蓋碗茶」風行於大陸四川，「蓋碗」包括茶蓋、茶碗和茶托三部分，代表天、人、地三位一體。「蓋碗茶」

的茶化習俗豐富，從茶具的製作到不同的擺放方式，都能述說著地方史源。譬如當地人說：「蓋碗一定要是跛的！」指的是「蓋碗茶」的碗蓋和茶碗一定不能密合，兩者接合處要有些缺口讓茶透氣，否則就因熱氣吸住而不能掀起碗蓋。而蓋碗的碗蓋須由喝茶人自己掀蓋，旁人無法代掀；再說碗內續沖（添水）客人則以食指及中指彎曲輕扣桌面兩下，代表「謝謝」等等。還有極多置放方式，都是風俗或主客間的肢體語言，不需言語直接表達，可惜時代進步，此些茶風茶俗也隨著潮流漸去，替代的是一種直接的表白，也失去了風雅與古趣。

第四節 評鑑杯泡法[2]

　　評鑑杯泡茶法，主要是運用在選購茶葉時測試茶葉品質的一種泡茶法。一般多使用在茶商、茶行及比賽時專用，當然也可以運用在自己的日常生活上，只是此茶具較小，無法供應多杯品茗。準備三公克茶葉、一百五十毫升品鑑杯一組，一般操作流程如下：

一　基本茶具

■ 審茶盤

　　茶樣盛放於其上，沖泡茶樣取自盤內，同時供審茶葉外觀、色澤、形態之用，材質以黑白兩色、無臭無味之金屬或塑膠為佳。

2　摘錄行政院農委會茶業改良場編著：《臺灣茶葉感官品評實作手冊》，頁 20-46。

二 審茶杯

供茶葉沖泡及香氣品評之用，依國際標準 ISO 3103-2019（E）訂製之白瓷杯組，容量一百五十毫升。

三 審茶碗

供茶湯盛放、進行水色與滋味審查之用，亦為依國際標準所訂製之白瓷碗，容量二百毫升，一般與審茶杯統稱為評鑑杯組。

二　沖泡方法

以電子秤取三公克置入審茶杯，沖入沸水至滿杯，覆上杯蓋，以計時器為準，靜置五至六分後（條型茶五分鐘、白毫烏龍茶五點五分鐘、球型茶六分鐘），將審茶杯橫扣於審茶碗上，使茶湯流入審茶碗中，茶渣留於杯中作香氣審查，放下審茶杯後，以乾淨之湯匙於審茶碗內劃四分之一至二分之一圓，使碗裡渣集中，俾利水色之審查。

三　評茶項目

審茶項目基本上分為茶葉之外觀色澤、水色、香氣、滋味和葉底等，審查標準及項目比重則依茶葉種類及品評目的而異。開湯前先行審查外觀色澤，待茶湯移入審茶碗後進行水色審查，接著鼻吸數次審茶杯中茶渣之香氣，再取適量茶湯入口，震盪舌頭使茶湯與空氣接觸，並使茶湯覆蓋舌面全部，口中茶香再經鼻腔呼出，整合香氣滋味，最後審視葉底，綜合評鑑茶葉品質。

四 評審的記號

　　一般茶葉比賽於感官品評的時候，是可以供民眾於指定區域觀看評審審查的。有看過品評現場的民眾，是否常常看到評審們有「推杯子」的動作呢？所謂的「推杯子」便是以審茶碗為基準點。

　　將審茶杯往前或往後推的動作，這其實是評審們依據茶葉的品質，「暫時」註明好壞的小記號，雖然每位評審的習慣可能不一樣，但通常審茶杯愈往前推表示茶樣品質愈好，往後則表示不佳，如果杯蓋被翻了過來，則表示淘汰。[3]

3　摘錄郭芷君、楊美珠：〈茶業改良場＞茶葉知識庫＞茶葉感官品評〉。

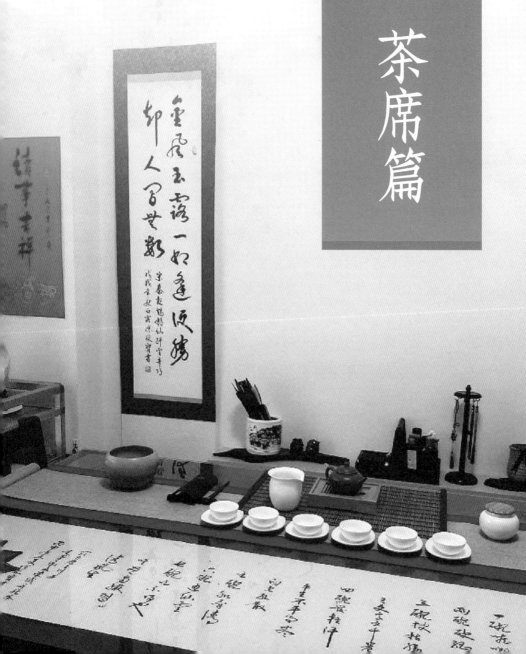

捌

──茶席篇

第八章

茶席及設計與擺放

「席」是物之載臺，承載諸物便於放置與取用，如僅用於茶事者，則應如何稱謂，其使用、功能、美化又如何？讓我們逐一來介紹。

第一節 認識「茶席」

酒有酒席，飯有宴席；而茶當然也有「茶席」；而說到「茶席」，我們會想的什麼？茶的宴席？其實，茶席就是酒席、宴席的衍變。古籍上並未見「茶席」一詞，茶席的含義應從「席」字引申而來，「席」是指用蘆葦、竹篾、蒲草等編成的坐臥墊具。《詩經》記載：「我心匪席，不可卷也。」[1]又引申為坐席、席位。《論語》：「席不正，不坐。」又曰：「君賜食，必正席先嘗之。」[2]可見「席」即是現在的桌子，是「酒、菜、器物」的載臺。漢朝以前的人是席地而坐，席地而眠，在宴飲的時候，席是座位也是食物陳列擺放的平臺，故稱筵席。而「茶席」順理成章的，就成為一種擺放茶器（具）與飲茶時的筵席。

1　〔西漢〕毛亨傳，鄭玄箋，孔穎達疏：《毛詩注疏》〈國風·邶風·柏舟〉，《十三經注疏》，第 2 冊，頁 74。

2　〔晉〕何晏集解，邢昺疏：《論語注疏》〈鄉黨〉篇，《十三經注疏》，第 8 冊，頁 90。

蘇東坡曾在〈行香子・詠茶〉茶詞中有敘述：

綺席纔終，歡意猶濃。酒闌時、高興無窮。共誇君賜，初拆臣封。
看分香餅，黃金縷，密雲龍。[3]

詞裡所說的「綺席」就是華美的宴席，其中也包括「茶與酒」在內的飲食。

明代仕人兼茶藝家馮可賓在《岕茶箋》[4]中臚列了「飲茶食十三宜」，曰：

茶宜：無事。佳客。幽坐。吟詠。揮翰。徜徉。睡起。宿酲。清
供。精舍。會心。賞鑒。文僮。

其中所說的「清供」[5]、「精舍」[6]指的就是類似茶席的擺置與空間。

上所列舉者的「茶席」和「酒席」、「宴席」或許觀點上同出一轍。至
於，真正「現代茶席」演化的由來，應該是一九七〇年代末，茶藝出現之後
的說法。在茶文化發展史上，當代「茶席」一詞，過去沒有真正出現，首次
出現應以浙江童啟慶（1936-）教授編著的《影像中國茶道》[7]說法，不僅意
指席或席上物而言，還包含周邊環境及場所：

「茶席」是泡茶、喝茶的地方，包括泡茶操作場所、客人坐席，以及

3　摘錄唐圭璋編：《全宋詞》，（北京市：中華書局，1998 年 11 月），頁 302。

4　摘錄〔明〕馮可賓著：《岕茶箋》https://ctext.org.wiki 維基百科。

5　「清供」，清雅之供品；意指在室內放置於案頭以供觀賞的物品的擺設，包括：插花、焚香、奇石、鮮
　　果、藝品、古玩等，也也供茶在內。可以在廳堂、書齋等處設置，以增添美感與情趣。

6　「精舍」，是指為人提供修身養性、講學論道的場所。類似書齋、學舍。

7　摘錄童啟慶主編：《影像中國茶道》，（杭州市：浙江攝影出版社，2002 年 1 月）。

所需氣氛的環境佈置而稱之。

又根據中國茶道專家周文棠（1960-）先生在《茶道》[8]一書的說法：

> 泡茶的程序和禮儀是茶藝形式部分很重要的表現。而茶席是茶藝表
> 現茶藝之美或茶道精神而規劃的一個極為重要場所，是茶道中文人
> 雅藝的重要內容。

據此可知，不是任意一個泡茶的場所都可稱為茶席空間。需經過規劃的「茶
藝」表現場所，才能稱作真正「茶席」。

所以，飲茶雅稱為「品茗」，將「品茗」透過一個主題的美化和理想裝
飾的設計，使其形成獨特「茶文化」的表現。將這個單純飲茶，經過席上的
「藝術美學」昇華成另一種靈性生命，融入人們品味的生活，那就是所稱的
「茶席」，也是其精神所在。

一　何謂茶席「設計」

「設計」是一現代語詞，簡單釋義，即是所謂「設想和計畫，設想是一
項目的，計畫是過程與安排。」通常是意指有目標和計劃的創作行為及活
動」。對整個「茶席設計」的字詞解釋就語意清楚。從廣義上說：「將通俗
的飲茶之事，以最適化的方案（設想和計畫）處理，並發揮功能和效用（目
的）」；狹義上解釋，則是「呈現飲茶席上的擺設與放置的內容，以傳遞茶
湯在物與景訊息上的技能」。兩者基本上都是茶會上品茗所表達的問題呈

8　摘錄周文棠：《茶道》，（杭州市：浙江大學出版社，2003 年 3 月）。

現。

　　唐代白居易曾寫過一首，因未能參加一場盛大茶會中的茶宴所表示惋惜的詩文，文中詩云：

> 遙聞境會茶山夜，珠翠歌鐘俱遶身。盤下中分兩州界，燈前合作一
> 家春。青娥遞舞應爭妙，紫筍齊嘗各鬥新。自嘆花時北窗下，蒲黃
> 酒對病眠人。[9]

從白居易詩中顯見當時茶宴的盛況，又如唐蕭茂挺所說：

> 所未忘者有碧天秋霽，風琴夜彈，良朋合作，茗茶間進，評古賢、
> 論釋典，又酒性不多，涓滴輒醉適情緩飲，則樂在終席。[10]

由此可見從唐代茶會中的茶宴上發現，茶會中主要的內容，包括珠翠歌鐘、紫筍齊嘗。也有秋日、琴聲、好友、佳茗、以茶敘誼、切磋學問、砥礪德行等，都在其內。這也是茶席構成和表達的元素，雖然和當代茶會略有不同，但本質上仍然不變其宗。

　　從唐時的茶會中發現，「青娥、良朋」等，都是創造空間「人」的元素，「人」一旦從缺，就沒有茶席，也沒有茶會的產生。所以，茶會是以人為中心，和茶器、水三者，在特定場域，創造出具有藝術特質，並能與觀賞者之間的互動，可以實際應用於品茶的場所，共構成一幅動靜皆宜的空間，

9　摘自〔清〕彭定球等編《全唐詩》卷四四七〈夜聞賈常州崔湖州茶山境會想羨歡宴因寄此詩〉，（北京
　　市：中華書局，1996）。
10　摘自〔唐〕蕭穎士：《蕭茂挺文集》〈贈韋司業書〉，收入《四庫全書》（上海市：上海古籍出版社，
　　1987 年 6 月，第 1072 冊），頁 337。

這個空間經由設計來銓釋後，即成為古今茶人極度考究和共同追尋的目標。

　　所以，理論上茶席設計是以「人」為首要元素，茶器為主體，茶品為靈魂，在一特定空間中，與其他藝術（品）結合，共同形成一個現代獨立主題的茶藝創作組合謂之「茶席設計」。因此，茶席設計不是單純的茶具展示，也不是簡單的茶藝表演，而是人們的創造品茶的文化藝術空間與場所。

二　茶席設計目的

　　所以根據上列記載與說法「茶席設計」之目的有兩方面：一是為了創造品茗環境的幽雅意境，滿足茶會情境的需要。二是為能與其他藝術充分搭配，以呈現出茶會完美的創作。所以「茶席設計是為茶會而設計」。它的最終目的都是為了設計一個具有宜人、宜事、宜景及文化、美學兼具的內涵，又合於茶會為用及實用的茶席，才是茶席設計的根本目的。

三　茶席如何設計

　　「茶席」是以人為中心，將茶品、茶器及周邊藝術「品」，如掛畫、插花、焚香、等物與景互為交融、結合的實用藝術創作。所以它是必須依時空、環境、背景等，布局與經營，並符合主題及需求來規劃提呈，創造出優雅而富意境的品茗空間。

　　茶席設計必須擁有整體文化底蘊，是茶文化的根底和設計理念的綜合體現，如果設計者沒有足夠的文化深度與厚度，也沒有基本理論和學養，那麼茶席就會流於膚淺，僅是擺設茶器皿的物臺而已，也稱不上一項設計上的「創作」。

　　故而，茶席要設計，必須先掌握四項重點：

　　一、首先要有整體相關文化背景和風格作考量。（內容）

二、視為一項藝術的呈現，為茶席的共同目標。（主題）

三、需要有完整性的設計，才能算是一項作品。（成分）

四、茶席設計的美學在於一種靜與雅的淡美。（表達）

四　茶席設計內容

茶席設計內容包含「實體」物與景和「非實體」意與境兩個方面的內容，一般「實體」的包含空間設計、席面設計、茶器（具）組合、裝飾擺置及茶點搭配等五大項，「非實體」包含動（肢體）表達與靜（精神）呈現。

這五大項「實體」內容可繁可簡、可多可少，依需要增減或添加，沒有一定規範，也沒有約束；大致上依主題、內涵、風格、創意作法來布置；通常，一項稱得上為茶席設計的作品，應該有以下幾個特徵。

一、茶席設計是對所在地點空間特質的回應。於是，「空間藝術」就是作品的第一個元素。

二、茶席設計是一個能使觀眾置身其中的「環境」。「人」就是在環境中的主角。

三、茶席設計者，根據場所的時、空特性，結合現有藝術創作的藝術。

四、茶席設計的整體要求是獨立性的空間，在視、聽、嗅、感覺等方面，須不受其他作品的影響和干擾。

五、賞客介入和參與是茶席設計不可分割的一部分，但是須有適當配置。

六、茶席設計與空間的融合，使空間有了不同的生命與意義。

因此，茶席設計沒有想像般的神秘，而是有基本邏輯與規範，對於講究設計的人，他們為了能營造出泡茶、飲茶更好的環境和氛圍，會設想出一個

符合茶席背景的主題。從選茶、備器，到席面上物品的擺飾，周遭環境裝置，以圍繞茶席主題布置，讓茶葉、茶具等物品搭配得當，整體色調協調一致，蘊含層次的主題之寓意即可達基本要求。

總之，茶席之設計、擺放，實為品茗而用，從優雅的氛圍中細啜慢品，嚐茶本味，高於生活，是一門學問，更是一項深具文化的藝術。也難怪為《大觀茶論》著書立說的宋徽宗趙佶則形容：

> 至若茶之為物……袪襟滌滯，致清導和，則非庸人孺子可得而知矣。中澹間潔，韻高致靜，則非遑遽之時可得而好尚矣。[11]

宋徽宗很感嘆說：「至於茶，能祛除心靈的鬱結，滌盪內心的愁悶，帶給人清新平和地感受，這種微妙，非平常之人和婦孺之輩所能領會。飲茶時又能內心淡泊而純和，氣韻高雅而寧靜，則非舉止慌張輕浮的人所愛好的品味。」此則所言茶之用，非誇大具體可以形容。

因此，對於茶人而言，如果不能很明確「設計」在背後所具有茶本質「袪襟滌滯，致清導和……中澹間潔，韻高致靜」的特殊「目的」的期待，僅被茶席設計的外衣之美與名貴的附加價值所迷惑，而忽略了設計應含有「為人服務」的性質，卻將許多心力浪費在無關緊要，毫無意義的擺設工夫上，最後導致與一項具有實質文化內涵的茶席設計，終究背道而馳，無法達到預期的設計目的。

11 摘自〔元〕陶宗儀：《說郛》卷 93 上〈大觀茶論〉，收入《景印文淵閣四庫全書》，第 882 冊，頁 304。

第二節　茶席設計主實體組合

　　茶席設計必須有其主實體為核心，根據主實體核心，周邊景與物則環繞應運而設。從茶湯展現到賞器、賞茶、品茗，內心出發的茶席非表像，而是經過「理想設計」與「賦予理念」，其目標明確的呈現，為的是要讓「茶、器、人、境」成和諧圓融，同時也互為交錯融合，作為完整茶席設計的表達內容。

　　所謂「設計」，著名的美國平面設計師保羅・藍德（1914-1996）說：「設計，就是內容與型式間的關係（Design is a relationship between form and content）」。雖然談的是平面設計，和主題所說的「設計與擺放」的字義上解釋略有顯差，因為茶席美學中不僅有設計，也有擺放的肢體語言表達、有意的溫暖思想傳遞、有時興之境的空間創造、有線條比例完美的插花、更有百變不同的茶品，及深具各種的「色、香、味、性」等湯品（藝術品）。當然若要從「茶、器、人、境」的核心內容陳述，仍然不離主實體的「基本組成、結構方式和題材表現」等三方面作基礎說明。

一　主實體基本組成

　　「茶品、茶器、人」，是茶席設計的主要實體，也是最核心的三物。三者中又以人為中心，使用「茶品、茶器」依主題的時空、環境、背景等，布局規劃，呈現及創造出優雅的品茗空間。

■ 茶品選擇

　　「茶品」應是整個茶會中茶席設計的最初首要考量，也是產生整體設計理念中的主要關鍵之物，無茶則會不成。

一、何種茶品？顧名思義，就是什麼品種及名稱的茶。因為每種茶品均有其獨特的感覺，包括色彩、香氣、滋味、外觀、背景等，透過處理後，可以茶席設計主題裝飾及包裝，凸顯不同的表現；例如：「文山包種茶」的清花香、「凍頂烏龍茶」焙火香、「東方美人茶」的果蜜香等，皆是可以在茶席上思維運作的好茶品；同時也能透過不同茶品有不同的歷史背景設計，陳述文化蘊涵的意義，如「文山包種茶」透過包裝演繹上的懷古幽情，「凍頂烏龍茶」則說明臺人植栽的執著與艱辛，「東方美人茶」更是鄉野傳說的逸趣橫生，值得設計上表述與呈現。

二、什麼時序？就是什麼節氣（二十四節氣），或季節（春、夏、秋、冬）。中國勤農向來順時令、重天象，如「冬吃蘿蔔、夏啖薑」的說法，而文人墨客則重意象之說：「詩寫梅花月，茶煎穀雨春。」等，都非常重視及青睞節氣上的變化，尤其在飲食上對養生的看法更是重視。因此基於時序飲茶的考量，以下說法也當需瞭解為宜。

（一）理念：冬冷冽、夏暑熱、春機現、秋收豐，是茶品色系選擇與設計的依據。

（二）選擇：茶是世間之物，也會遵循春溫、夏熱、秋涼、冬寒，陰陽升降浮沉之道，四時季節更迭各有不同。所以，我們要隨四季氣候選用不同的茶，以發揮茶性的本質與功能。春天時萬物回春，生機盎然，宜選用綠、青茶；夏日暑熱則選用回甘潤喉、利排濕氣的紅茶；秋天熱燥常飲白茶能生津止渴、解暑利濕茶；冬天萬物閉藏，休養生息，需飲用暖胃中和的陳茶，黑茶，才符合四時養生之道。但是仍然可以隨每日時辰的變化選擇合宜的茶品。

依華人體質及生活作習，「日出陽氣生，日中陽氣隆，日西陽氣已虛，氣門乃閉之理」晨昏交替；晨起宜飲用腦神清醒的綠茶、青茶等，以助陽氣

升；日中陽氣隆之時，則取向中發酵青茶，次選白茶等；晚間陽氣虛閉，則宜不利水、低咖啡因之陳茶、老普、紅茶等高發酵茶品。

三、主題為何？何種時令生產何種節氣茶，對傳統生活的認知意義是非常重要。所謂時令節氣茶，就是指「季節茶」，不論是應景情境、抑或時序意境，若是能以茶席美學觀點，配合不同時序來設計品茗主題，更能在心境和情境上，有出人意地反思效果。

「季節茶」的茶品經茶席設計裝飾及包裝後，須賦予正確與適合的主題以活化品茗精神，和生命具有靈動一般，而使茶品能更提昇，有其最終價值。所以「主題」是整體茶席關鍵中至當謹慎考量。譬如：「碧螺春茶」的「迎春茶趣」之運用、「白露豐收」的稻穗想像、「美人回眸」的破顏回韻、「瑞雪紅梅」的祥和之意等。如下四種象徵的圖示，都是依據傳統文化理念而設計，作為有意義的主題而設定。

當一件事有了主題，誠如故事有了書名，作品有了內容和題材，就更有了方向。根據名字、內容、題材，整個茶席的創作設計就產生了中心思想。譬如秋天的茶席，有秋的金色飽滿稻穗、象徵「食」的豐收，設計上就要包含秋意與秋色的鋪陳，「白露豐收」當是最佳的詮釋。

主題的茶品之題材經決定後，就必須逐步以「試茶」步驟，以確定茶品所表達要傳遞內容的特色，應包括如下：季節、茶品、高度、採摘、製作、發酵、揉捻、烘焙、鑑定茶湯、理想茶湯。

茶會最終目的就是將「理想茶湯」的特定訊息，藉著主題的表象傳遞到賞茶者的感官之中，達到茶湯設計的「目的」。

「美人回眸」-夏

「迎春茶趣」-春

「白露豐收」-秋

「瑞雪紅梅」-冬

三 茶器（具）選擇與搭配

　　茶品既定，選擇茶器（具）就必需依茶品的特性作為搭配的考量，「用茶選器」是茶席設計中最聚焦的重點，讓茶器（具）在茶席平臺上能使「茶」表現出最豐富的價值，在整體而言如同「用人唯材」道理一樣，是最重要也是至為關鍵。所以，茶品如能選擇最佳茶器和其搭配，必能創造出最和諧、最優質的湯品，兩者缺一不可，茲以列述如下選擇與搭配重點。

　　一、茶味表現：茶器（具）是茶湯的外衣，茶湯是茶器（具）的內涵，和茶味表現好壞關係至為密切，互不可分。在泡茶品茗賞味與樂趣裡，好茶搭配適宜的茶器（具）在茶席平台上彰顯品茗的效果，甚至能營造出品茗的感觀氛圍，促使茶席物景能生色而加分。

選對壺，是泡好一壺茶的首要條件。品壺之道要「選對壺器」才能「理趣兼顧」，不論型制、色澤、氣韻、適用等，皆因逐項鑑賞，使茶味（滋味、趣味、意味、風味）符合即席的傳遞。茶品與壺器最適宜的對應種類大致參考如下。

茶品與壺器最適宜搭配對應表

壺的圖像	品項性質	宜　泡
	標準水平紫砂側提壺 簡樸 大器	球形烏龍茶（青茶） 武夷岩茶
	白玉瓷側提壺 高雅 玉潤	清（花）香茶 條索型紅茶
	標準水平側提銀壺 華貴 質雅	不（輕）發酵茶 綠茶 文山包種茶

壺的圖像	品項性質	宜　泡
	岩礦側提壺 厚實 古樸	中發酵焙火茶 武夷岩茶 陳茶 黑茶
	玻璃側提壺 清爽 明亮	條索形茶 綠茶 文山包種茶 白毫烏龍茶 紅茶
	材燒側把壺 沉穩 厚實	中發酵焙火茶 武夷岩茶 陳茶 黑茶
	標準側提陶壺 樸實 渾厚	中發酵焙火茶 武夷岩茶 陳茶 黑茶
	朱泥側提壺 素雅 穩重	球形烏龍 包種茶 武夷岩茶

壺的圖像	品項性質	宜　泡
	扁形紫砂側提壺 古逸 典雅	條索型茶 包種茶 武夷岩茶 原生山茶 條索型紅茶
	鑲花白瓷蓋杯（碗） 清爽 素雅	條索型茶 綠茶 文山包種茶 白毫烏龍茶 紅茶

　　二、色彩搭配：品茗所用之茶器（具）以「簡潔、清靜、淡雅」為原則。所以，配合空間色調及合於季節、茶品，為了要呈現「色、香、味、性」的茶湯在感官上和諧的要求，茶的器（具）的選擇色彩以「不搶眼、不爭艷」作為搭配的基礎，色調不可懸差過大。其中品茗杯扮演賞茶者的最直接器物，所以杯色需合於茶品本質的表達。換句話說，席上的顏色和茶器（具），皆可依季節、空間、茶品等，適宜搭配，而唯一呈現最清楚比對者則是品茗杯，杯之內層以瓷白最佳，最能看出湯色的趣味（請參閱第五章第一節茶杯的款式）。故純白者最能呈現茶湯的視覺效果，也方能提升「喫茶趣」之心境。

無法呈現湯色者皆不宜

三、大小組合：茶器（具）大小、容量等，須綜合性的交叉搭配，主副之間要合宜相襯，例如壺與盅、杯、托、承之間大小不合，容易產生茶湯「量」上不足、分配不勻及容易有突兀感，層次不明等問題，都需要細心計量，逐項推敲。

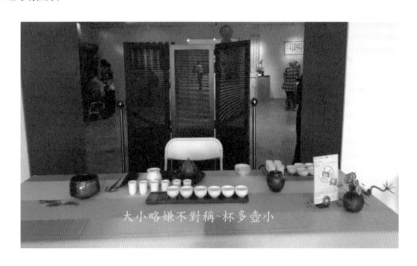

　　四、避免敗器：茶席在設計上，最不可犯的錯誤就是使用了「敗器」。敗器泛指一切不合、不宜、不適、不佳等的茶器。如破損、異味、髒垢及非浸泡茶器（具）等，其中以品茗杯如下圖最為常見，應避免擺設，以免破壞席面布置、品質和氛圍。

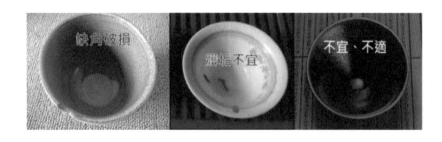

總體上，所有茶器選擇與搭配在視覺、觸覺、味覺及一切感覺，都須速配到位，茶席的基礎上設計大致已跨出首步，如同紅花與綠葉間，紅花主體已成，靜待綠葉的搭配和襯托。

三 茶席主體周邊附屬器具

茶席平臺承載茶器主體，也必須有綠葉襯托，方使更趨完整表達茶席主題所設計的一切，綠葉意指周邊附屬茶席器具，附屬茶席器具協助完成設計中的所有功能。

一、茶席巾：為桌巾加席巾的合稱，指的是茶席整體或部分茶器（具）所擺放的鋪墊物。茶事一切的「啟、承、轉、合」都在此呈現、進行與結束，故亦為茶席生命的舞台及外衣。可依載臺（桌、案、几、臺）的狀況裝飾，桌巾視茶桌狀況可設也可不設，席巾則是必須鋪陳。

茶席巾選用的基本條件首先是要穩定兼具美感（色調、創意），其次講求材質柔軟、不透光，還能承載一切，清楚呈現。

桌巾色調大體上以白、灰、褐等中性色系為設計的基礎；若欲以四季為表現，則可以中華文化的五行色系作基本搭配，以春（青）、秋（白）、夏（朱）、冬（玄）、中土（黃）色系可為參考。

席巾

席巾

惟席巾的色調，在冷、暖色系的「亮度對比」或「飽和度對比」的整體層次搭配，須注意在感觀上的諧調性與奪器之顧慮。

右圖為「亮度對比」或「飽和度對比」範例

左圖為顏色溫度暖色系色階示意

左圖為顏色溫度冷色系色階示意

左圖為顏色溫度中性系色階示意

（一）類型：有布類的棉、麻、綢、化纖等。有竹、草、葉、紙等編成；
　　　也有使用石、磁磚等；可單用亦可混搭，由茶人設計創意選擇，以
　　　最適合、最能表現出整體茶席要件為宜。

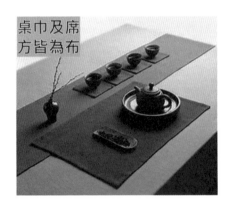

桌巾及席
方皆為布

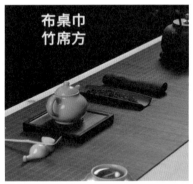

布桌巾
竹席方

（二）外觀：一般有平面、立體、綜合混搭所組成。外觀視空間現況設計，不拘泥、不設限，符合主題最重要。譬如空間狹窄，不宜立體和混搭，反而宜簡為要。反之，空間夠發揮，立體兼混搭，更宜主題的陳述及表達。

（三）色調：席巾選用原則，單色（素）為主色，碎花、雜花色參考使用。布類採素雅為主，有單色、蠟染、印花、毛織等。竹、草、葉、紙大多以原色或炭化色為主色。非茶桌的則以石、磁磚以就地取材以自然原色作主色最佳。

（四）形狀：大多以正方形、長方形為主，其次也有採用三角形、圓形、橢圓形，更有以不規則形用之。依茶席面為設計之參考。

（五）尺寸：最少以能容納所有茶器（具）為基本大小，如果茶桌本身美觀，否則不鋪更顯現自然。最大以不影響行茶事為原則。

（六）布陳：「創意無限美」，故在布陳方面可不必拘泥及約束，可大膽創新和無限陳設。但基本上仍舊脫離不了平鋪、對角鋪、三角鋪、疊鋪、垂鋪（流蘇鋪）等，也有驚嘆的立體鋪或窗簾鋪等。

　　從以上茶品、茶器具等的考量、布置與規劃，只要符合主題的內容設計，皆可不受限制的發揮創意，以達到傳遞茶會的設計訊息。以下以長方形平鋪的茶席為範例參考如圖示：

上圖為長方形茶巾平鋪茶席範例

二、壺承：壺的舞臺（又稱茶船），必須穩定且能與席方完密接觸，高度符合行茶者、不吊手、（高臺壺承、平臺壺承），行茶過程中可做便於推移整理。

壺承造型以圓形略帶變化，稍具揚角壺承與流嘴、壺把不衝突。顏色可與席方同色，不突顯，但可襯托主沖茶器，以亮度與飽和度之對比，取和席方相異之色。

三、品茗杯：前在色調上略有陳述，其主功用是降溫、品香，直接和賞茶者接觸，故「衛生」絕對是首要，接著要奉茶，杯的「穩定」性也是考量的，杯底圈足不能太小容易傾倒，視覺質感、手執觸感皆溫潤適手，容量、厚薄、色調、高度等，也都要在視覺上與功能上與壺、盅協調。

杯底圈足小、口顏大、穩定性略差

穩定

不穩定

四、杯托：「托」象徵主人奉茶的雙手，由於杯承有熱茶湯，不論奉茶人或飲茶者，均有燙手之慮及衛生考量，故設以「托」襯托替之，賓主盡歡。為了適宜奉茶，杯托宜有上揚至少一點五公分以上之高度，俾利於手遞拿，講求穩定性佳、茶湯不易黏著及滑動。材質上有竹、木、銅、錫。不能執拿的，如布、紙等，僅能稱茶墊區分之，不能稱為托。

1.5公分

茶墊

五、茶盅：又稱勻杯或茶海，形制與杯、壺、承協調搭配，既不能高於壺（含壺承）、亦不能低於杯。顏色為飲器的延伸，顏色可相同，斷水須順暢，容量與壺同或稍大，但不可過大，顯得突兀。目前分有把和無把兩種茶盅，壺已有把，盅即無把為宜，避免互撞。

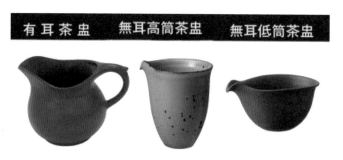

　　六、水方：又稱水盂，是古時的渣方、滌方的綜合盛水容器，有洗滌及盛茶渣之雙重功用，型式如缽、碗、筒，是茶席上最大器物。展演時不能過大，以盛水與茶渣，泡一道茶為用，五百毫升即可，形制須優雅，可如下形式使用，若因非展演，則家庭、好友茶敘聚會可考慮加大。

七、茶寵：皆為茶席上之小物，行茶時必須仰賴的茶器（具），平時或許可以它物代替，之所以稱「寵」，是指司茶人展演時精緻而不可缺的器物，其形制、色調、搭配等，或許不必與主茶器相同。如茶則、則置、茶荷、茶罐、蓋置等；各項功用皆已陳述過，不再贅言。

總之，主體及周邊器物，以最佳選擇與搭配的呈現，將各茶器間的連結適用、合理、協調、合一對話進而對美的藝術展現，才是茶席設計最終的「適用」與「服務」的基本精神和目的。

四 空間背景

任何空間舞台如同人生一樣，都須要背景襯托，但背景都會隨著人、事、時、景、物、裝置等，也就有所謂「一期一會」的說法，而有所改變，所以空間背景可能因晴天陰雨而在室內，也可能清風涼爽而走出戶外，不盡然有固定型式，所以選擇上可依下列方式行之。

一、一般表現形式：採隨機式，就地取景，無特定形式，從清淨室內之一隅一角，到室外自然環境，四處皆宜，自然即可，只要能滿足及融入茶事之物境，充滿茶人生命的能量。即符合一般表現形式。

隨機式，就地取景，即時茶聚，器物簡潔為宜。

四處皆宜，自然即可
一棵遮陽樹、一席無塵草
即能暢飲好茶一盞

二、室內：

（一）特定茶室空間：大者舞臺、大廳、會議室等，其背景固定，可能包
括挂畫、字畫、屏風、木雕、石雕、盆栽，甚至還有燈光設備、帷
幕、牆板等，可取單獨使用，亦可選用及全用，可完全營造出令人
意想不到的背景。

或者小者如玄關、客廳、窗沿、露臺、陽臺、走廊等，端賴茶人對
茶室空間的使用之需要、大小、比率作設計與安排決定等，並能將
室外景觀有效創造成室內空間背景，並塑造出一種融入自然調和的
環境中。

（二）主體茶桌擺放：建築物是固定的，茶桌擺放位置是變化中固定的，
茶桌擺放位置，應在室內正對門的方位或進大門自己的左手邊。

茶桌原則，以長九十至一百八十公分，寬六十公分，加減二公分為
原則，高度較辦公桌、餐桌矮四公分。長寬的比率成最美黃金分割
定律。

長180公分　寬60公分

高75公分

裸狀茶桌的黃金尺寸示意圖

（三）茶室空間：在文震亨所撰《長物志》卷一〈室廬〉[12]篇曾說道：

> 居山水間者為上，村居次之，郊居又次之。吾儕縱不能棲岩止谷，
> 追綺園之蹤而混跡塵市，要需門庭雅潔，室廬清靚。亭臺具曠世之
> 懷，齋閣有幽人之致。又當種佳木怪籜，陳金石圖書。令居之者忘
> 老，寓之者忘歸，遊之者忘倦。

　　所以，好的茶席擺設，可使人如沐浴春風，疲憊盡消，給人身心無
盡的快樂。

（四）茶室空間的裝置體統：包含插花、點香、掛畫、泡茶，完整地呈
現。插花原則上置茶藝師的右後方（不可於正後方和背後）。點香
置茶藝師的左後方，香臺要高於花臺，茶掛懸掛於茶藝師後方中央
稍偏右處（目前均使用簡單的茶席花布置，如果空間受限，則懸掛
與置放處，皆以不影響的茶席擺放和泡茶者行茶）。

12 〔明〕文震亨編：《長物志》卷一〈室廬〉，收入《景印文淵閣四庫全書》，第 872 冊，頁 33。

三、室外：

（一）因無遮掩，空間較大，故背景選擇宜以有支柱為背景，如照相一
般，如樹木、竹林、假山、古厝、湖邊等，以不影響茶事之動線為
上選；並能將室內背景物化成室外的茶境與物景，藉以提昇飲茶品
味，讓整個茶席充滿生命氣息。

（二）室外茶會，茶席的水火來源當列為重要事項，須妥為安排，事先計算用量，完備不缺，也是茶席設計中不可掛漏之事，所謂：「三軍未發，糧草先行。」的道理，有計畫、有準備，完美的茶席設計已成功一半。

　　四、天候時辰：室內無慮，室外避免大風、陰雨、烈陽與蚊蟲。則宜以無陽、背陽、遮陽作選擇布置，無陽者最佳，背陽者採陰，遮陽者備傘。有蚊蟲者，需備驅蚊工具，有煙則將席置於上風等，均要注意考量。所以，時辰上以清晨或近晌午（避免烈陽熾熱）或晚餐後（薄暮時分蚊蟲肆虐）最宜。茶品當以季節特色茶為首選，宜以「早生晚熟」（生茶與熟茶）作選擇，不宜太晚，以免有影響睡眠之慮。

有樹下的自然遮陰
需考量樹上是否有
鳥棲落糞

人工的遮陰，則須考慮
遮陽傘的擺放及數量

第三節 茶席主實體結構方式

茶席結構方式，首先必須以茶器（具）等材質、形態、外觀為前提，其次才是以藝術創意表現作陳設布局。因此有不同的茶席形態，就有不同創意的陳布，以符合各種不同空間距離、視覺感受等的必然章法和邏輯支配，才能稱得上結構完美的茶席。

主、副位置不論是人，或器物均要對稱，主、客安排要和諧，適當的「陳設布局」，讓茶人、茶客、茶器及藝術（品）相互呼應，有條不紊，流暢無礙。且列以下七大方向之作法遵循如下。

一 主體要對稱

一 司茶者與茶器

茶人行茶事雖在茶巾素方天地之上，卻容許在兩臂寬度間，有欠身、彎腰、移位等，均稍嫌不雅，故茶器之擺放必須注意與茶人之間距離的擺置，莫過太大，太大則操作不便，亦不宜太小，太小則顯得小氣與擁擠。

　　司茶人[13]行茶事雖在茶巾席方天地之上，卻僅容許在兩臂寬度間，有欠身、彎腰、移位等，均稍嫌不雅，故茶器之擺放必須注意與茶人之間距離的擺置，莫過太大，太大則操作不便，亦不宜太小，太小則顯得小氣與擁擠。

　　品茗人數也不宜多，古人嘗說：「一人獨飲曰幽，二人曰勝，三四人曰趣五六人曰汎，七八人曰施」其意思是，超過五六人品茗就算多人。否則就必須另設茶侶奉茶、分席或改為大壺泡法。

13 「司茶人」類似唐宋時期大寺院的茶頭，專門煮茶、獻茶的僧者同義；「司」是專注管理或掌管泡茶事宜者稱之；《周禮‧天官‧掌茶》記載：「掌茶：掌以時聚，茶以供喪事。」司茶人目前的職務即類似「掌茶」與「茶頭」。

二 司茶人與賞茶者

司茶人坐定後，依照中國傳統飲食之禮節座位尊卑的基本順序，以確定座位之方位，司茶人宜以坐北向南的王者姿態，正前方是南方，背後是北方，左手是東方，右手是西方。有了以上坐席方位的依據，茶席座位的安排就有所脈絡遵循，這點禮節的演繹非常重要，也是當前茶會最疏忽之處，宜努力推廣之。

司茶人左手邊是東方即東道主座位，右手邊是西方，稱西席，屬老師或貴賓座位。而正前方是一般茶客來賓，大小尊卑由中向兩邊。當然，中國傳統文化對於席位的安排，比較重視的是長幼、輩份的大小，在現代社會生活中，則比較重視個人的身分、地位，主客、陪客的次第，而茶席座位的安排，既是絕對的，又是相對的，承辦人或事主，可依下座次圖狀況安排。

但是一位在社會上地位很高的人，在茶席中，並不一定是主角，如一位部長出席茶會，主人的老師也出席，應以老師為尊，而老師與貴賓也需尊重東家，以東家為主。

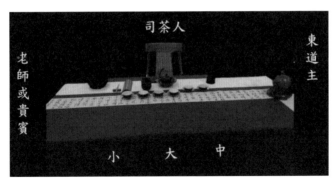

茶席主客座次圖

　　茶客與茶器間距亦須適當，首便於司茶人奉茶，及不妨礙行茶之事。若因茶席環境受限，可以改由茶侶[14]奉茶，使茶客與茶器間保持適當距離，以利茶事之進行。

四 茶器與茶器之間

　　基本上茶器與茶器之間，如同芸芸眾生般，各色各樣，各有其位，並各司其職，雖無一明定擺放規範，然仍在茶事運作中有其一定流暢程序、操作邏輯及層次間距擺設作為考量。故如下圖所示，宜以壺為中心，劃分左右兩旁茶器為大原則，操作上以不愈壺頂、由右而左或由內向外等，為設計之大方向。

14 茶席上協助泡茶者服務席桌或奉茶給非席桌上賞客的茶友，一般簡稱「茶侶」。茶侶角色扮演極其重要，凡是茶席桌上的一切茶事，除了泡茶必須泡茶者專注外，皆由茶侶隨時注意協助與幫忙，甚至包括茶事的專業解讀在內。所以，茶侶選擇必須容貌、服務、茶知識及能力等，都是勝過泡茶者。明末書畫家徐渭在煎茶七類的書畫上曾寫道第六類：茶侶，他描述茶侶是「翰卿墨客，鍽流羽士，逸老散人或軒冕之徒，超然世味也。」所以，茶侶的搭配是非常重要的人選。

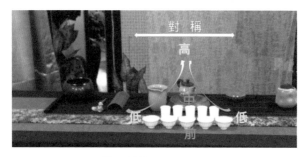

<div align="center">茶器擺放原則示意圖</div>

一、高低有層次：茶席上茶器（具）因在行茶事時所扮演角色各自不同，故會有高低、矮胖、方圓、長短等外形和外觀，擺放在席面上，就如同蘇軾在遊西林寺的詩上所寫「橫看成嶺側成峰，遠近高低各不同」。但強調必須按照行茶程序及步驟，一眼望去，層次分明，井然有序，有條不紊：原則上以高不遮後，前不擋中，左右對應；切記不可雜亂無章。

二、大小須勻布：行茶事時，容器最大，乃屬煮水壺及爐。古人有「爐不上桌」之說，惟拜科技所賜，現代煮水爐具有「精、美、實、潔」集大成之便，亦是席面上重要角色。其次為水方（盂）、茶海、茶壺、茶杯、杯托等。一系列主茶器（具），以及附屬茶器，如茶則、茶荷、茶置等。雖均陳列於茶席的載臺席巾之上，大小必須搭配得宜，布陳均勻，才能互有包容感。

<div align="center">爐不上桌示意圖</div>

三、遠近必考量：前面曾提過，茶人行茶事雖在茶巾素方天地之上，卻容許在兩臂寬度間，茶器之擺放必須注意與茶人行茶、茶客奉茶之間距離的擺置，莫過太大，亦不宜太小，應便於操作為原則。另方面，茶器（具）擺放，

應以較小、常用及多用者,屬近置者,反之則置遠處為宜。

四、布局當簡要:茶席的器物,一般不會有過多及太少的情況發生。「多」可能表現重複和凌亂,而「少」又顯然意味某種不足或殘缺。所以在陳設布局和擺設方面如下圖所列,當須簡要、夠用為原則。切記「簡單就是尊貴」、「尊貴即是完美」。尤其在簡單中又顯樸素,老子哲學「多則惑,少則得」此茶席天下莫能與之爭美。

茶席茶具布置與擺設,簡單就是尊貴、尊貴即是完美。

五、運作應流暢:茶人行茶事首重操作節奏的流暢感,操作不順可能影響整體茶湯的表現,缺乏茶器(具)的穩重性、席面的整潔度、官感的和諧美等等。如同在聆聽一支破音變調的樂曲,無法賞心悅目,更無法專心品茗。

六：背景相呼應：茶席背景是對茶生命內涵與價值的美化，也是整個茶席在物景上獲得平衡的效果，無論在室內、室外，或在空間、距離等。都應從表現主題、茶品、時序、環境、茶器（具）等，以視覺傳達作陳布之考量，避免「文不對題，事不對物」，或俗不可耐，不登大雅之堂的

感覺。如泡高山冬茶宜用暖色調色系，冬松或臘梅意境花藝，「松下問童子言師採藥去」之掛畫等，來呼應表達，更突顯情境及氛圍。

第四節　茶席設計題材思維與呈現

茶席來自日常生活，故題材必然合於自然或創意的情理，構思不必拘泥，重點在於自己的意念與表達方式的思維邏輯是否合乎情理與現況，其題材大約如下幾種。

一　以茶品為題材

一項茶品由於品種、製作及各種相關工序，飲品需求等所影響，必然產生不同的特徵、特性及特色等，供人所需及欣賞，此皆是茶席題材所關注和能運用的項目。

■ 從特徵上

　　茶的特徵除了茶本身具有不同茶種外，尚有不同茶品，如白毫烏龍、龍井、凍頂烏龍等。每種茶也都有其產地、製作工序、品茗意趣方式等不同特徵，都是可以在茶席設計與布置運用上的無限題材。

■ 從特性上

　　泡好一壺茶，除了泡出其茶的「清、香、甘、醇、爽」之特徵，以滿足感官上的享受外，更能從茶席題材展現中，使精神上感受到一種豐富的饗宴，以滿足精神上的需求。如從不同景觀風貌，來獲得回歸自然純樸；不同季節時令，來獲得應景時節樂趣；不同人文風貌，來詮釋茶品的語言及故事；這些都是從正確、創意、精緻的茶性題材中用心設計與規畫。

■ 從特色上

　　每種茶品各有其特色，首先從獨有湯色的視覺中表現出來，而湯色正是每種茶品特色裡，最具有題材文章的章節。如碧螺春茶的鮮綠色、白毫烏龍茶的琥珀色、臺茶 18 號紅玉紅茶的豔紅色等，都可善加運用與發揮；其次香氣和滋味，如金萱烏龍茶的冷凝奶香、臺茶 18 號紅玉紅茶的肉桂薄荷味，凍頂烏龍茶的熟果香亦可在題材考量中作參考。

二　以茶事為題材

　　不論以前和現在，與生活相關題材，向來是各類藝術及技藝主要表現的目標和對象。其目的不外乎是一種實證、紀念、探討等有關，往往引起想法上共鳴、情緒上舒展、史蹟上借鏡、更可能是紀念上的表彰，分別列敘豐富的茶席題材，以作為茶事中進行茶席的藝術表現與詮釋。

一 時序性

　　每個時序皆有不同茶品與茶種的製作及生產：如四季茶、冬片、早春、雨前、白露等各種茶。這種時序的茶亦可活用在茶席題材上，命名如：「早春茶趣」、「雨前茶饗」、「明月知秋品白露」等。題材鮮活、望詞生意。

二 紀念性

　　如南投名間松柏長青茶紀念蔣經國先生、新竹北埔福壽茶紀念謝東閔先生等，必須在時間、地點、茶品種皆符合條件與時機上，作為題材使用。

三 臨時性

　　亦可稱「隨機性」，臨機意動，沒有深具任何意義，也可能包含任何有關「人、事、地、物」中，和茶相關聯者，作為題材上的主題。

四 比賽性

　　「比賽」在茶事裡，往往是其價值、內涵與生命的表彰。有「比賽」才有其市場的存在與競爭，故用「比賽」來創造主題，以主題尋覓題材，均有其在競爭力上加分的效果，符合「王道精神」的利益平衡與共享。

五 發表性

　　不論在培植、生產及製作上的新品種茶。如當年的金萱茶、翠玉茶、紅玉茶等。或是茶事「比賽」上，必須透過媒體發表，讓該茶或茶事廣為人知以提昇知名度與普及性，茶事題材選用及發表就深具意義。

三　以茶人為題材

茶人泛指愛茶、嗜茶、對茶有貢獻、以茶為己品德之人；對這樣茶人作為茶席之題材，可說是對人們、歷史、社會深具影響和教化作用，貢獻心力不可謂不大；茶人從古至今，有名無名，為之甚多，可略分如下：

一、以名人為題：陸羽、盧仝、皎然、蘇軾等。

二、相關人為題：如寫〈七碗茶〉詩的詩人是盧仝；著《大觀茶論》的作者是宋徽宗。

三、紀念人為題：臺灣「茶藝之父」吳振鐸教授。

四、當事人為題：大凡以機緣、邂逅、偶遇等平常人，以平常心，因「茶」結緣，與「茶」事有關，如品茗能者、茗器藝者、茶詩作者、製茶行者等，亦可作為題材論交與論茶。

四　表現方法

主題之題材可視內容情節，取單一式或組合式等，穿插、對比敘述。

■ 單一式

可以「物」，或「景」，分別單獨使用。如茶品、茶器之物，或取亭閣、池塘、竹林等，如池塘春色、茂林修竹皆可描述。

■ 組合式

或是以「物、景」組合表達；如碧螺春色喫茶趣、荷塘美人回眸、蟬聲禪趣等，皆可運用。

也可兩者以多與寡、主與副的陪襯方式表現之。

第五節 茶席設計技巧[15]

　　茶席設計，簡單來說是一種實境創造，也是一種設計美學，兩者合而為一，即是茶席的藝術創作。必須要從思維靈感裡由實際運作中表現出奇，快速、簡單、完美、而深具設計意義。

　　茶人擺設茶席的能力，取決於對茶器與美學的修養，也就是懂得裝置造型的技巧，以呈現及發揮整個茶席藝術上，美觀與實用的效能。技巧上可以從以下作法去思考。

一　從靈感創意去發源

　　「靈感」是一種超脫正常心理而表現在偶然狀態下，突然得到另一種不是當下意識裡的啟發和解惑，使原先模糊、不明、無題、無法對焦等問題，又重新在心理上變得清晰，獲得解答，問題聚集。如同打開窗戶，窗戶外面即是答案或解決方案。

　　「創意」顧名思義即是創造意識、意境、意會，可能是藉由動物、文字、圖樣等，去作聯想或形態分析，產生一個與眾不同的物件或作品謂之。

　　「靈感創意」須要靠豐富的學識及經歷，否則腦中一片乾涸的沙漠，貧

15 摘錄喬木森：〈伍、茶席設計技巧〉《茶席設計》，（上海市：上海文化出版社，2010 年 4 月），頁 129-165。

瘠的知識，是無法產生的。所以茶席的「靈感創意」必須對茶事有豐富的知識和技藝，才能從茶事生活的各方面去促使靈感產生，而有創意的作品。茲以有關知識與經驗方面，分別說明。

■ 一 從茶味體驗

「茶」性本苦味本澀，有人說：「不苦不澀不叫茶」，所以用「茶」的苦與澀，來引述人生的苦、人生的味，體驗人生的各種成長，作為設計上運用的技巧是一件不錯的創意。如：「禪茶一味」、「苦盡甘來」等。

■ 二 從茶器玩味

茶器是茶席物景擺設中的主角，擔綱在茶事裡一切感覺，從型態、式樣、材質、大小、顏色、適用等。都必須搭配考量，適宜適用，符合題材。如：「荷趣」、「陽羨風情」等。

■ 三 從生活接觸

「柴、米、油、鹽、醬、醋、茶」自古強調是生活開門七件事。可見「茶」與生活是分不開的。生活多樣百態，生活千變萬化，生活隨著時代更迭，以順應潮流，茶事與茶文化也是在生活中不斷蛻變。所以生活是「茶」的創意泉源，而「茶」自然變成生活中的品飲藝術。故從生活中去捕捉靈感，發揮創意，讓「茶」不僅是飲品而已，更是文化和藝術的表徵。如：「豐收」、「春趣」。

■ 四 從人生百態

「人生百態」道不盡、數不完，是一本人生百科全書，豐富的生活知識，百變人生經驗，都是靈感創意的泉源，取之不盡，用之不絕，「悲歡離

合、酸甜苦辣」其情其景、其事、其物等；只要用心去觀察細心去體會，均可捕捉到運用於茶席上設計技巧，當做訴求、變成情境或情節，無一不可。如：「空寂」、「無我」、「心齋」、「坐忘」等。

五 從知識經驗

知識豐沛，經驗則熟練，「靈感創意」就愈發敏銳。故在茶席擺設技巧中，對茶的文化、專業知識、技能經驗，能瞭若指掌，認識深刻，明白透澈，運用得宜，則都能從中發現符合整體茶席設計的價值內涵和創意特色的獨特技巧。如：四季茶會之鋪陳、構思。

二　從精巧構思去布陳

茶席的「精巧構思」就是對設計構思中所選取的題材進行補充及修飾，以及對作品的主題進行認同和確定，再對主題內容進行陳設與布局，最終對內容的形式和方法進行查驗和對照。整體來說重新再次對原設計構思作精密而巧妙的安排。

- ▸ 用別具創新的技巧，來延續生命的傳承。
- ▸ 用具有價值的內涵，來表現創作的靈魂。
- ▸ 用深具精緻的美感，來展現設計的成果。
- ▸ 用獨具個性的構思，來尋找設計的精髓。
- ▸ 用具體章法的經緯，來布局整體的脈絡。

三　從完美主題去呈現

「完美命題」──完美而令人注目的命題是茶席成功的一半，包括主題

的敏感、鮮明的概括，讓人立即感知作品內容，和深刻的印象。

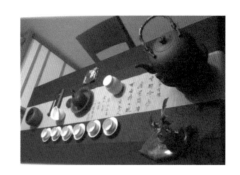

▶ 主題概括要鮮明：要整體驚豔。
▶ 文字精簡需有力：要讓人易懂。
▶ 立意表達頗豐富：要深具內涵。
▶ 意境想像有詩意：要饒富品味。

第六節 茶席設計五大原則

　　茶席設計絕對沒有完全滿意與滿分，就如同喝水一般，冷暖自知，也是口感各有不同、各有說法，但是大體上仍然必須遵守基本原則，方不失偏離或不合茶席設計之初衷（為他人服務）。因此，不論實質上、氛圍上、感觀上、禮儀上，都要達到「眾賞」（大家均能接受）的水平。茲列舉五項原則，提供重點上布局之用。

▶ 合乎完美主題設計原則。
▶ 茶藝術與茶具搭配原則。
▶ 茶具相互配套應用原則。
▶ 突出藝術美原則。
▶ 兼具實用性原則。

第七節　茶席擺設入門七要訣

- ▸整體具美感。
- ▸人器需和諧。
- ▸背景宜適用。
- ▸組件可以繁。
- ▸組數也可簡。
- ▸主副要分明。
- ▸好擺也好收。

　　經前面的敘述茶席如何擺設，總是會陷入煩雜的思考，更不知道要如何設計方符合各種需求與條件，不妨先以最簡單的入門七大要訣，以逐項審視與進行。

第八節　茶帖設計與茶席主題內容撰寫

　　經過上述各種設計技巧的說明後，茶席的「完美主題」就可依此方向著手擬定，也根據主題的內容以合於設計方向、理念陳述的茶帖，藉以說明本次茶席設計的茶品選擇、茶器（具）的搭配、茶席理念等等，都是必須撰寫的重點。筆者曾在第一章第三節「飲茶的發展與影響」中介紹宋代蘇軾的書帖〈啜茶帖〉：

道源無事，只今可能枉顧啜茶否？有少事須至面白。孟堅必已好安
也。蘇軾上怱草草。

釋文：「道源若無事，可否屈駕來舍下喝茶，有事相商。孟堅想必安好。蘇
軾上　怱草草。」這就是基本茶帖的一種。可知茶帖很早就存在，簡單之中
透著品茗論事，也算是一種便條紙而已；但是若要刻意撰寫完美的設計，仍
需用心思考及內容陳述。譬如中國最早的蘭亭序集，雖是文人飲酒取樂，惟
後世也將改成品茗雅趣之事，內文非常詳盡的陳述「羽觴隨波泛」的景趣，
其中文首曾敘說：

永和九年，歲在癸丑，暮春之初，會于會稽山陰之蘭亭，修禊事
也。群賢畢至，少長咸集。此地有崇山峻嶺，茂林修竹；又有清流
激湍，映帶左右，引以為流觴曲水，列坐其次。雖無絲竹管弦之
盛，一觴一詠，亦足以暢敘幽情。是日也，天朗氣清，惠風和暢，
仰觀宇宙之大，俯察品類之盛，所以游目騁懷，足以極視聽之娛，
信可樂也。……

「永和九年，歲在癸丑，暮春之初」講的是時間；「會于會稽山陰之蘭亭」
說的是地點；「修禊事也」做什麼事；「群賢畢至，少長咸集」參與的人；
「此地有崇山峻嶺，茂林修竹；又有清流激湍，映帶左右」對景緻的陳述；
「引以為流觴曲水，列坐其次。」席次的安排；「一觴一詠，亦足以暢敘幽
情」聚會的目的；「是日也，天朗氣清，惠風和暢」是指當日的天候狀況；
「仰觀宇宙之大，俯察品類之盛，所以游目騁懷，足以極視聽之娛，信可樂
也。」呈現意境最終的感覺。

《蘭亭序》經讀其文、品其趣，是一種心境、情境與意境的綜合享受。但最重要的是內容的陳述「人、事、時、地、物」樣樣到位，詳盡寫實，若以當代茶席理念來看，的確是一部極其細膩完備的「茶帖」範本。

一 茶帖設計及內容

讀完《蘭亭序集》後，我們對茶帖的設計方向就有了初步概念，大致可歸納如下。

主　題：（茶事）
時　間：
茶　品：
茶　器：
泡　法：
理　念：（茶境——意境、物境、情境）
司　茶：（茶人）　　　　　茶　侶：（茶人）

二 茶帖內容設計範例

 茶帖內容範例

茶席主題：蟬言・禪趣・清流
時　　間：仲夏的七月九日巳時天朗微風
品　　項：東方美人茶品
茶　　器：青花瓷蓋碗，白玉杯
泡　　法：蓋碗中溫下投沖泡法

茶席理念：

　　盛夏時節，竹風疏影。

　　蟬鳴不絕耳，起聽風甌語。

　　茶湯似清流，妙香淨浮慮。

　　蟬以蟄伏蛻變的等待，沉寂經年破土振飛，熾日炎夏恣意高歌；行茶如「蟬」蛻於濁土，浮游塵埃外，蒼蒼天色，心有所意，品茗猶與茶的對話，卻發現絕妙滋味，藉蟬風、飲清露，而達「坐忘」之禪趣，靜心泡茶悟禪意，氤氳輕颺如妙香。

　　誰識此閒趣，芬芳知茶味，炎夏有清流，蟬風花香生。靜思滌心垢，神形乃舒暢。可謂「生命如蟬，心靈如禪」，領悟人生的純粹，感受悠悠的禪趣！

司　茶：○○○　　茶　侶：○○○　　謹奉

 ## 茶帖圖文範例

第九節　其他附屬景物與裝置

　　茶席是由各種裝飾與裝置元素搭配組合，茶席的茶具是不可或缺之主角，其餘附屬元素雖非主要裝飾，但可能對整個茶席的主題和風格，具有渲染、點綴和強化作用，在設計時可以根據主題，要求選擇全部或部分附屬裝飾，與主茶具作組合搭配，使靜止狀況的茶席變成活潑、生動而富有內涵與價值。

一　茶人服儀

　　茶人的服裝在整個茶席中表現，具有扮演，表現專業、氛圍再造、舉足輕重、畫龍點睛等至為相關的重要性，是體現茶席風格和內涵的重要角色，著實主導整個茶席的成敗，故其選擇與搭配，不可不慎。子曰：「其服也鄉」，意思是說「衣著入鄉隨俗」，什麼場合則穿什麼樣衣服，所以茶服也基此觀念建立。

　　茶服溯源於漢，西晉左思詩作〈嬌女〉詩中描寫紈素、惠芳兩女子候茶情形，其實是最早茶服藝術之記錄。

　　至唐宋時期，從茶事活動中的宋徽宗〈文會圖〉如右的內圖裡，發現歷代茶服之美，並突顯茶人衣飾的深厚底蘊。

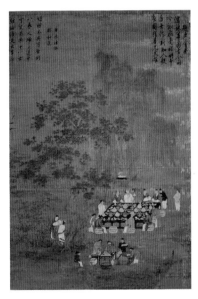

〈文會圖〉

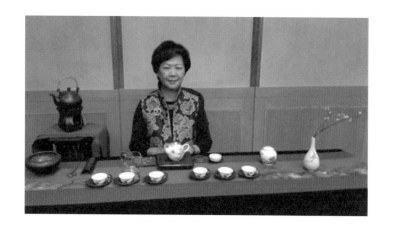

　　茶服具千年不變之歷史（又稱唐服），最初為職業使用，故材質多以苧麻、粗布製作。義取能素雅、方便、質樸、舒適為主，構成「靜、清、柔、和」的條件。後又演變成復古茶服之美，總是透著一股東方神韻，宛如古典水墨丹青的彩畫。

　　線條優美的女性茶服，襯托著東方女性婉約動人。女子似花，微風中舞姿曼妙，淺香低出，如《詩經》中在水之一方的女子；男士茶人服，通常樣式相對簡單樸素。此時，材質便是體現茶人服氣韻的重要載體。

一 內容

　　頭髮髮型、髮飾，服裝造型、色調，裙褲鞋襪式樣顏色，整體紋飾，面貌粉粧等，均屬重點。

二 特性

　　符合時機、時序、民風、體型、背景、年齡、茶器等，作適宜選擇。

三 作用

慶典、聚會、節日、會議及相關茶事等展演用。

四 原則

和諧、美感、簡單、素樸、整
體、得宜。

五 方法

配合主題、題材、色彩、風格。

六 體型

根據茶人體型胖、矮、高、
瘦，作適當穿著調整的選擇與搭
配，並揚長避短，以展現最美及最
理想的部位。須注意的重點：

一、頭髮：要梳緊，勿使散落，
　　否則容易不自覺去梳攏它，
　　會破壞泡茶動作的完整性。

二、妝飾：避免使用氣味太重的香水或化妝品，口紅亦不可太鮮豔，否則
　　會干擾茶湯與喝茶。戒子、手鐲、垂吊耳環能不戴最佳，因容易碰觸
　　到茶具。

三、服裝：不要穿寬袖口的衣服，胸前領帶要用夾子固定，免得撞擊到茶
　　具。

四、雙手：泡茶前洗手，雙手指甲經修剪。

五、姿勢：坐正、自然挺直，兩臂與肩膀不要因持壺、沖水等動作而不自覺歪斜一邊。

六、奉茶：奉茶時輕聲說「請喝茶」，使用奉茶盤時要注意奉茶高度、遠近等。

七、喝茶：喝茶時不出聲，小杯分二、三口喝完，不喝時可向主人表明，主人自然不會繼續倒茶。

八、其他：自然、輕鬆就是美。泡茶時要專心，儘量不說話或短說、少說。

二　茶席花藝

飲茶之風起於中國，本是解渴之物，後與宗教、藝術美學等結合一起，漸漸成為茶文化中之主軸。飲茶之時，不只有茶葉，還要注重茶室氛圍、茶席的佈置，尤其茶席中之花藝更不可缺少。

■ 品茗與賞花

品茗之餘，能夠透過沉靜的情緒、與心靈的淨化，產生美感的心境之餘，賞花之情、意境更有另一番不同的心境。自古品茗為文人所特別嗜好，所謂：「人因茶而有文思」指的就是文人而言居多。所以，宋代有「文人四藝」之說，茶席上的花也可以說是「文人茶席花」，多為文人所設方有千古詩詞流傳，原因如是。

▶ 講究靈性：品茗與賞花之餘抒發靈性的一時文創。

▶ 表達心聲：如雪景、畫竹、插菊等，文人特質興起，吟哦遣興，寄託佳茗之題材。

▶ 注重悟妙：文人體會花的精神所悟。

▶ 隨性自在：隨緣而自在發揮。

三 茶席中的花藝應包含花卉與花器

茶席花裝飾的花卉最好使用四季當令的花，以符合節氣，且不用像花道流派的插花一樣，刻意創造出某種形象之外觀或特別加工，更不需要使用任何插花技巧，只要簡單地修飾後，將花插入花器中，以最自然、原始的方式裝飾在茶室內即可；因為花朵真正的美就在於其自然不矯作的樣貌。

一、花卉：

茶席佈置中的花卉，在茶席中具有畫龍點睛之功效。主要以時令花為主，有時也可用乾花，但一般不用人造花。可以根據季節的不同、茶具的不同、室內光線的不同等來選擇合適的花卉。當然，生活於都市不比城鄉，要恰好時節選對花卉，有時也有難處。所以，花卉擺設不一定選用時令花，也可以另外替代選用。

🍵 **時令花卉**

一月梅花、二月杏花、三月桃花、四月牡丹、五月石榴花、六月荷花、七月月季花、八月桂花、九月菊花、十月蘭花、十一月水仙花、十二月臘梅。

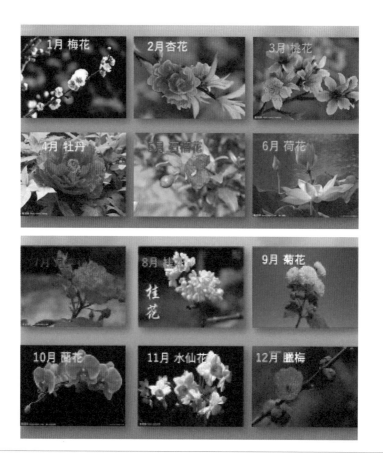

 清康熙對十二花神，以詩句加以讚美，一花一神

一　月水仙：春風弄玉來清晝，夜月凌波上大堤。

二　月杏花：金英翠萼帶春寒，黃色花中有幾般。

三　月桃花：風花新社鷰，時節舊春濃。

四　月牡丹：曉艷遠分金掌露，暮春深惹玉堂風。

五　月石榴：露色珠簾映，春風粉壁遮。

六　月荷花：根是泥中玉，心承露下珠。

七　月葵花：廣殿清香發，高台遠吹吟。

八　月桂花：枝生無限月，花滿自然秋。

九　月菊花：千載白衣酒，一生青女香。

十　月蘭花：清香和宿雨，佳色出晴煙。

十一月山茶花：不隨千種盡，獨放一年紅。

十二月梅花：素艷雪凝樹，清香風滿枝。

按：上述十二花神詩句之內容，也可以作為茶席主題的創作思考！

選材上要選擇花小而不艷，以古樸自然、順應自然為主；如：花、葉、枝、蔓、草等構成，香清淡雅的花材，最好是含苞待放或花蕾初綻的花，且來自自然界中，限制較小。也可以在花店購置。

俯拾皆是的野花也是茶席桌上常客

崇尚簡素，忌繁複。只插一、二枝便能具有劃龍點睛的效果。注意線條和構圖之間的變化，以達到樸素大方，清雅絕俗的視覺效果。

二、花器：花器是花卉外衣，須大器、高雅、品味、內涵，並與主茶器配合與茶室氛圍相協調，為了不喧賓奪主，並相互輝映，適宜選擇花器是須慎重考量。它的形狀、色彩和質地對花材造型有直接的影響，與花相稱、相宜，才能構成作品的整體美。

花器宜以瓶、盤、籃、碗、竹、缸、筒為材質，作用是承載、盛水滋養、襯托、渲染、點題和提高作品的藝術感染力等。要求需要便於懸掛和擺放。大小宜以十至十五公分最適合，達小景

入畫，共同為主題營造最佳品茗意境。下列各圖花與器組合或搭配可參考適用。

▶陶碗、木與燭火的三位一體亦能凸顯席花之特色

◀變形汝窯的陶器搭配黃金葛，能凸顯清新雅俗的幽靜

▶以筒表現冬末初春景象，冬景以枯木表現大地景觀，亦適宜擺設。

◀ 以石作器天然韻成，
　簡單脫俗，氣勢呈現

▶ 竹籃套盆不繁複，有雅逸之風
　也適合隨時換盆、換花使用

◀ 偶然一個壺承變換為花的承器
　也令人有不同的視覺得享受

但是過於繁雜、龐大、色多等，也不適於茶席上擺放，會呈現奪器、移目、專注的影響如：

▶過於複雜茶席花器較不宜

◀陶盆清新質麗，顏色相互爭鋒，具空間層次感，但過大有奪器之勢，不適桌上擺設。

■ 茶藝插花特點

注重或拿捏茶席花之特點，可有效呈現其功效與美感，達到畫龍點睛、襯托意境（造境、借境、引境）的效果和茶席的另一種意象表現。

在茶藝插花中，應選擇花小而不艷，香清淡雅的花材，最好是含苞待放或花蕾初綻的花。崇尚簡素，忌繁複。插花只是襯托，為茶藝服務，切忌喧賓奪主。至於選擇什麼類型的插花，要視具體而有主題的茶藝而定。

四 不適宜茶席花藝之花卉

　　被稱之為茶席花的花，講求自然之美為佳，故宜以自然原野中綻放的花朵為主，非不得已，不以溫室中栽培的花擺放。

　　此外注意，香氣強烈、過於艷麗、帶刺、種子或花粉容易過敏、沒有季節感、傳統習俗上帶有禁忌、人造花等，都不適合用於茶會的茶席上。

五 茶席插花建議的小技巧

▶虛實相宜：花為實，葉為虛，有花無葉欠陪襯，有葉無花缺實體。做到實中有虛，虛中有實。

◀高低錯落：花朵的位置切忌在同橫線或直線上。

▶ 疏密有致：每朵花、每張葉都具有觀賞效果和構
　圖效果，過密則複雜，過疏則空蕩。

◀ 顧盼呼應：花朵、枝葉要圍繞中心顧盼呼應，在
　反映作品整體性的同時，又保持作品均衡感。

▶ 上輕下重：花苞在上，盛花在下；淺色在上，深
　色在下，顯得均衡自然。

◀ 上散下聚：花朵枝葉基部聚攏似同生一根，上部
　疏散多姿多態。

總之，茶席花的作品往往以韻取勝，非是花藝作品的呈現。主要基調在「素、雅、簡」這三個字上，旨在達到與茶席更為和諧的相結合。「貴精不貴多，重意且重形」：簡潔、淡雅、小巧、精緻，畫龍點睛，陪襯主茶席。對線條、構圖，以及其搭配之下的變化，最終達到樸素大方、清雅絕俗、靜而有思的效果。繼而達到茶精神裡另一個角度的展現。

三　焚香藝術

　　焚香又稱薰香，為宋人四藝「煮茶、焚香、掛畫、插花」之一，是古代文人雅士追求典雅、精緻生活的一部分；是一種品味及修養的藝術生活，又稱為「四般閒事」，不宜累家，僅蘊含著文人墨客的生活雅趣，亦是華夏民族多樣豐富的文化層次，更成為最能代表東方世界的生活哲學。

　　明代中葉畫家文震亨（1585-1645）善於琴棋書畫、焚香品茗、服飾器用、造園布景，深具涵養與博通見識，彙編《長物志》一書成為風雅品味的追隨指南，尤以〈卷十二香茗〉對茶與香的陳述，道盡一切詳實：

> 香、茗之用，其利最溥。物外高隱，坐語道德，可以清心悅神；初陽薄暝，興味蕭騷，可以暢懷舒嘯；晴窗拓帖，揮麈閒吟，篝燈夜讀，可以遠辟睡魔；青衣紅袖，密語談私，可以助情熱意；坐雨閉窗，飯餘散步，可以遣寂除煩；醉筵醒客，夜雨蓬窗，長嘯空樓，冰弦戛止，可以佐歡解渴；品之最優者，以沉香、芥茶為首，第焚煮有法，必貞夫韻士乃能究心耳。[16]

16 〔明〕文震亨編：《長物志》卷 12〈香茗〉，收入《景印文淵閣四庫全書》，第 871 冊，頁 86。

選擇一個安靜和宜、典雅高尚空間靜室、伴隨線條婉約的時令鮮花、品嘗一壺清雅香醇的好茶、共賞千古讚嘆水墨書畫，當萬緣放下，也正是共品一爐精彩好香的時刻。

　　焚香是一種不直接點燃香品的品香方式，或稱為隔火薰香；其過程為，點燃一塊木炭，大半置入灰中，在木炭上隔一片雲母片，上放香品（沉香、奇楠、檀香、香丸等），在聞香意境裡，品茗雅談，好不愜意。

　　南宋詩人楊萬里曾在〈燒香七言〉中有敘述：

　　　　琢瓷作鼎碧於水，削銀為葉輕如紙。
　　　　不文不武火力勻，閉閣下簾風不起。
　　　　詩人自炷古龍涎，但令有香不見煙。
　　　　素馨忽開抹利拆，低處龍麝和沉檀。
　　　　平生飽識山林味，不柰此香殊斌媚。
　　　　呼兒急取烝木犀，卻作書生真富貴。

從詩裡看出，千百年來焚香是華人在傳統社會裡，與生活緊緊相連，交融不可分的一項文化。

　　焚香在傳統社會較為盛行，也是一種人們在生理與精神上可以獲得療癒和保養功能的生活追求，唐宋時期與茶文化同時發展的一項香道藝術。惟隨著時代進步由於環保觀念提昇，現代茶藝的茶席設計較少使用焚香作為搭配。加上臺灣品茗重茶香，薰香在茶席擺設時大多簡化而退位，但是若環境允許仍可規劃擺設，如：除潮味、異味等。

　　香爐、香盤等設計材質，以陶、銅、鐵器為主，點香擺放位置於茶藝師的左後方空間，如有花臺則香臺要高於花臺，或置於側位為要。雖非主角，但可能濃郁香味迷漫茶室空間，直接影響茶品。所以，薰香以不奪茶香、不

搶茶風、不遮賞眼，置於側位為要，為設茶席極要之重點。香料選擇、香煙氣流動向等，均須重點考量。則以「清、淡、雅」為首選。

立香

盤香

四　掛畫（書畫）

掛畫又可稱掛字畫，一般而言，有此布置，大柢都是突顯主人的水準、品味、風格，基本上呈現室內最多，諸如：單幅、橫披、對聯等，內容大多以茶事及有關人生境界、態度，生活情趣、意境等為主題，為茶席環境來作嫁。惟懸掛時注意背景大小和字畫、篇幅、內容的對照，是否合宜，否則不適內容，非但對茶室空間無加分效果，可能還貽笑大方。

茶藝的掛畫應該從陸羽《茶經》〈茶經的掛圖〉演繹而來：

> 以絹素或四幅或六幅，分布寫之，陳諸座隅……目擊而存，於是《茶經》之始終備焉。[17]

17 摘錄吳覺農主編：〈第十章、茶經的掛圖〉《茶經評述》，頁 343。

這段話的意思是，用四幅或六幅白色的絹，將《茶經》內容分開書寫，並陳列在座位的旁邊……就隨時可以看在眼裡，記存於心，這樣《茶經》的內容從頭到尾紀錄就完備了。這也許是中國最早與茶相關的書法掛畫的初始，也或許開始了歷史的延續吧！北宋蘇軾曾對茶與畫的關係有過精闢的見解：

> 上茶妙墨俱香，是其德同也；皆堅，是其操同也，譬如賢人君子黔晰美惡之不同，其德操一也。[18]

這是說明茶與墨，茶為飲、墨則書畫，雖然形式不同，但其內涵與美感卻是相通的。

因此，飲茶與掛畫長期以來，經文人的「以茶入畫」、「托茶言志」、「滋味抒發」等，無形中就形成一種品茗必須具有的風格和交融。延續至今形成另一種品茗涵養不可缺少的重要性成分。可以美化茶席，作為裝置藝術，構成茶席之中心，布局茶席位置，傳達主人心意，表達理念。

在茶室空間裡，品茗仍是主軸，其餘者大都是陪襯的裝置藝術，掛畫就是其中一項，它的呈現不是書畫展，因此不需多幅掛滿空間，僅一、二幅即可達到上述成分的功能。

懂得茶藝不一定瞭解書畫。所以，在欣賞之餘，可能無言以對，甚至答非所問，還貽笑大方。故而主人或司茶者須懂些筆墨的基本常識，藉以應對。

■ 掛畫外部基本組成

裱褙專業內容暫不介紹，內、外部接觸較多者包括：外部的畫籤、捆綁

18 〔宋〕曾慥：《高齋漫錄》，收入《景印文淵閣四庫全書》，第 1038 冊，頁 317。

的燕帶、扎帶、曲圈，內部的天、地杆，畫心、落款等。這些基本名詞都應知曉。

天杆
天
對聯
畫心
落款
地
地杆
覆背

立軸內、外部稱語示意圖

扎帶
畫簽
曲圈
曲圈
燕帶
畫杆

茶掛外部名稱圖

作品的款式

作品的款式可分為：

一、豎式：有條幅、中堂、屏條、對聯等，適合在高大的建築物中張掛陳列。

二、橫式：有橫披、長卷、扇面、斗方、冊葉等，作品大多字型較小，字數較多，適合在桌上展開作近距離、移步換景式的欣賞。

豎式各類條幅式樣圖

三 最多及最常見書畫

　茲提供最多及最常書畫之內容如下：

▸ 唐白居易：〈山泉煎茶有懷〉。

▸ 唐盧仝：〈七碗茶詩〉。

▸ 唐皎然：〈飲茶歌〉。

▸ 宋蘇軾：〈人間有味是清歡〉。

▸ 宋蘇軾：〈試院煎茶詩〉。

▸ 宋杜耒：〈寒夜〉。

▸ 「採菊東籬下。」

▸ 「坐看雲起時。」

▸ 「止於至善。」

▸ 「茶禪一味。」

▸ 「和靜清寂。」

橫式匾額式樣圖

橫式扇面式樣圖

▸ 「松柏常青。」

▸ 「喫茶趣。」

▸ 「靜觀。」

▸ 「坐忘。」

五　其他相關藝品

　　有些如石藝、竹藝、古董、
音樂等，亦可酌量（空間較大可
考量）擺設，以創造不同氛圍與

豎式條幅「止於至善」現況式樣圖

風格。更甚能將有關藝術，透過茶席或茶會之介紹，以展現茶文化聯結藝術
的意義。

▸居家式茶室空間掛畫與席上
　書法實景圖

六　茶點（食）茶果

《晉書》〈恒溫列傳〉記載：「恒溫為楊州牧，性儉，每宴飲唯下七奠柈茶果而已」[19]。又清代戲曲家李漁曾作《不載果實茶酒說》：提出檢驗茗客與酒客之法，「果者酒之仇，茶者酒之敵，嗜酒之人必不嗜茶與果，此定數也」。故此猶知品茗需有食、果茶點饌飲在歷史上已存有記載。

茶點（食）茶果是指在品茗過程中，佐茶的點心、水果。主要用意是在品茗時可增添茶誼、茶趣，促進氛圍。或幫助緩胃、解茶、制茶等。其特徵是量少、質精、味合、形美，為必備首選。

◀茶食的準備小巧精緻容易
　入口，且宜少不宜多。

▶如果茶席較長，茶食就
　準備以每人一份為原則

19 摘錄吳覺農主編：《茶經評述》〈第七章茶的史料〉，頁 198。

◀在茶會中，茶食可是扮演
著重要的腳色之一。

種類

　　茶點（食）包括乾茶點與濕茶點等。茶果則
包括乾果與鮮（水）果等，及其他雜食點心。

▶ 乾茶點：指以食用時不沾手的糕、餅、酥、片、
　派等點心。如綠豆糕、蔬菜餅乾、核桃酥、
　杏仁片、蘋果派。

▶ 濕茶點：指會沾手須用籤、叉、匙的凍、餞、
　餃、粥、露等點心。如果凍、蜜餞、煎餃、
　西米露、燒賣、桂花粥。

▶ 乾果：指乾燥後蔬果。如金橘乾、薯條、薑餅、
　葡萄乾、橄欖、陳皮梅、蔬果乾等。

▶ 鮮（水）果：指新鮮水果。如葡萄、芭樂、
　櫻桃、草莓等。又鮮果指類似新鮮水果；如
　菱角、山楂、紅棗等。

▶ 茶食：指各種堅果類。如各種瓜子、青豆、
　花生、米果等。

▶ 其他：魷魚絲、各種肉乾等。

■■ 選用與搭配

一、以茶品作選用

▶ 發酵愈輕或無者，由於含兒茶素等較高，茶
 湯易苦澀，宜選較甜食之茶點（食）茶果，
 以增順口感。

▶ 反之高發酵之茶品或陳茶者，宜選用味較甘
 酸之茶點（食）茶果，以壓制茶的酸陳味。

▶ 另如部分發酵之青茶類，選用茶點（食）茶
 果，宜以堅果食用，以增進氛圍。

二、以俗語用法作準備

「茶點」的搭配是一門常識，也藝術，既可暖

胃、又可解茶、制茶，能達量少、質精、味佳、形美，此真的是茶人必須用
心的課程。如果無法立即選擇和思考，可以依據俗語的用法「酸配紅、甜配
綠、烏龍配瓜子」準備茶點，仍不失大方。

三、以時序作選用

春夏秋冬，一年四季，寒來暑往，產物不同，如冬吃瓜、夏啖薑，無非
是緣木求魚，需吃對食物，才有益健康。品茗之茶點（食）茶果亦同，雖然

品茗茶點（食）茶果，均屬精緻小點或時令鮮果，也須考量選用搭配得宜，以不失雅致為要。

四、以特殊日子與對象作選用

如慶生日、紀念日、周年日、節慶佳日等重要日子，以茶席歡聚，少不了品茗茶點（食）茶果招待，此時端看對象如何選用搭配。如多人大壺泡，則宜不分乾濕茶點及乾鮮水果，多人品茗，則多人賞味為主。如人少小壺泡，則以茶作選用，並視對象宜甜或宜鹹，宜濕或宜乾，宜硬或宜軟，宜素或宜葷等，都須慎重考量與擺放。

五、盛器（皿）選配與擺放時機

品茗茶點（食）茶果盛器（皿）的選配，是茶席進尾聲的戲，無論材質、形狀、大小、色彩、潔淨、適用等，都須配合品茗茶點（食）茶果。

選配原則上宜以輕巧、精緻、色潔為主；材質上無論陶、玻、木、竹、金屬等材質都可派上場使用。

形狀與大小上，因非屬飽食類器皿，故宜以不具形狀要求，大小以不超過主器物為主。

　　色彩上除搭配茶點（食）茶果基本色彩外，宜以原色、白色及淺色為主或茶點（食）茶果的色彩配以相對色；如紅配綠、白配紫、青配乳色為宜。

　　所有盛裝器（皿）潔淨最重要，必要時亦可常墊潔淨食品紙使用，以防油漬、糖漬及水漬。

　　選擇形制原則上，乾點宜用碟、濕點宜用盌、乾果宜用簍、鮮（水）果宜用盤、茶食宜用缽平碗。

　　擺放位置：應擺置於茶席前正中位，或前左、右側邊，以不防礙品茗及便於取食為考量。

　　取用時機：品茗貴在觀茶湯、品茶味、聞茶香，故「品」三口，也代表三巡，方能「品」出真味，也是對主泡者的尊敬；故茶點（食）茶果取用時機應在三巡後開始擺放。

遵生八箋

　　明代高濂在《遵生八箋》中，對飲茶食（茶點）的挑選有其講究之處，重點是希望能在品茶時，能保留茶的原味和香氣作為考量。

> 　　茶有真香，有佳味、有正色，烹點之際不宜以珍香草雜之奪其香；松子、柑橙、蓮心、梅、薔、木犀之類奪其味；牛乳、番桃、荔枝、枇杷之類奪其色；柿餅、膠棗、火桃、楊梅、橙橘之類也。凡飲佳茶，去果，方覺清絕，雜之則無辨矣。若欲用之所宜則核桃、果仁、杏仁、欖仁、栗子、銀杏之類或可用也。[20]

20　〔明〕高濂：《遵生八箋》卷 11〈飲饌服食箋上卷〉，收入《景印文淵閣四庫全書》，第 871 冊，頁 622。

以上為古人養生品茶對茶食、茶點的選擇與講究，可藉以參考，雖不符合現代生活的觀念，但若以真飲茶、評鑑的思維，也不無道理。

七　茶席音樂

　　茶席設計中「品茗」是核心，也是主軸，而茶席的音樂，無論動態或靜態的展演，其目的主要是傳遞一種文化聽覺上的感受，導引感官的聲音美學與情緒，雖然強調品茗更需安靜，但是適宜的音樂，搭配茶席展演，不僅能使整個茶席，從聲樂中獲得沉靜氣氛，也讓聽覺的律動，更直接、更迅速地為賞茶者的心情有所共鳴，亦即可運用聲音來解讀形象與感覺。或更能使主、客體，在彼此間建構無形的共識，並融為一體，深入意境與情境之中。

　　由於茶席設計的空間背景，可能因晴天陰雨而在室內的引境，也可能清風涼爽而走出戶外的實景，不盡然有固定型式，從室內之一隅，到室外自然環境，四處皆宜，自然無礙，只要能滿足及融入茶事之物境和時機，欣賞者多於鑑賞者，興致所至，皆不影響茶席的擺設，期間如需茶席的音樂，包括自然聲音和揚聲樂器音樂的曲目，兩者都可互為交替，上選題材。

▬ 自然的聲音

　　自然的聲音就是撥放自然界的一切聲音，沒有揚聲樂器的人工演奏；如風呼嘯、雨落窗，竹林打葉、樹葉簌簌，蟬鳴鳥叫、鶯聲燕語，高山流水、澗浪湍聲，時而清脆綿心、如彈箏拉胡，時而渾雄厚壯、如鐘鼓和鳴，撩撥心弦之中，不需刻意置放任何人工匠樂，或急或緩、或密或疏、或沉或亮，萬籟俱出，一甌香茗，用心傾聽一曲大自然奧妙的聲音，當下不須選擇旋律，不須安排曲目，僅止於時機、空間環境的使然即可呈現。

二 揚聲樂器音樂

揚聲樂器音樂為匠工之屬，採用背景音樂作為聲音環境傳遞的一種方式，仰賴二胡、古琴、古箏、琵琶等樂器。可使用選曲播放、現場樂手演奏等，來表現茶席主題風格和語言，以表現音律、層次、音韻的不同演奏，形成悅耳動聽的音樂，也是一種可選擇性的音樂作法。

一般而言，茶會受邀的來賓，以品茗為主要核心活動，其餘周邊附屬景物與裝置，依現況需要可有可無，可繁可簡。尤其在茶席音樂及掛畫上，在座品茗者大凡欣賞居多，鑑賞為少。所以，被受邀者基本知識上，都應有認知上的常識，雖不精亦不陋。因此，表列一般基本揚聲樂器介紹如後，始能通曉名稱，以不失大方。

一、弦樂器屬：中國傳統弦樂器，多有千百年以上的歷史，有撥（彈）、拉、擊、敲等數種，可獨奏，亦可重奏或合奏。

（一）二胡，古稱胡琴，屬拉弦樂器，茶席音樂中，甚多以此樂曲欣賞。

（二）琵琶，屬彈撥樂器，有千年歷史，也是茶席音樂中的主要樂器。

二胡　　　　　　　　琵琶

（三）古箏，屬撥弦樂器，是中國音樂中常用的樂器之一，型狀較大，攜帶較不便，卻是茶席音樂中的最常使用樂器。

（四）古琴，原稱琴，名稱頗多，有五弦、七弦之分，屬中國最早撥弦樂器，地位最高雅的樂器，音域廣、音色沉、韻音遠、古味深，較古箏略小，攜帶方便，也是茶席音樂中的最多使用樂器。

古箏　　　　　　　古琴

二、吹管樂器：中國吹管樂器頗多，用在茶席音樂上，大多是以「橫笛、豎蕭」為主要樂器，算是古老的漢民族所吹奏樂器。音色圓潤輕柔，幽靜典雅，可獨奏，也可重奏或合奏。是攜帶最方便的樂器，屬隨機性茶席所常用之樂器。

長笛　　　　　　　　　孔蕭

<p style="text-align:center">長笛獨奏</p>

三 背景音樂內容的選擇

　　雖然舉辦茶會，參與人對於音樂、掛畫、花藝等，也許少數會略有精通及專業，惟大部分人文風雅之事，僅止於欣賞而已。所以，凡屬人文雅事內容的選擇，不宜過於深奧、艱澀，適合平俗易懂與接受。因此，音樂內容的選擇上宜以：

　　一、在時空背景上選擇：古樂曲與現代自然音樂均適宜，如〈漁樵問答〉、〈大自然音樂〉等。〈漁樵問答〉為古曲目，內容呈現青山綠水間，以悠然自得，飄逸灑脫，刻畫豪放無羈的情懷，令人有山居之想的意境。而現代〈大自然音樂〉音樂，主要能配合當時實景的需要，或者缺少樂器及彈奏者，可以現代化電子樂曲撥放，即可充滿猶如樹葉簌簌、竹林打葉；溪水潺潺、蛙鳴蟬噪；欣賞大自然共鳴的交響曲，可使當下令人有心曠神怡，萬籟

俱出的感覺。

二、以四季節氣上選擇：若以春、夏、秋、冬四季的季節考量，如〈春江花月夜〉、〈荷塘月色〉、〈漢宮秋月〉、〈梅花三弄〉等，可符合主題之引境，從各樂曲中尋找配合的曲目，反映出一年四季不同景色與風貌呈現的品茗心情，

三、以宗教信仰上選擇：如道、釋等之不同，需正確而嚴謹的選擇符合的曲目，避免張冠李戴，如〈心靈禪樂〉、〈心經曲〉、〈太極〉等，可表現茶與道、釋之間的直接關係，選擇適當的曲目演奏或撥放，以示尊重和區別，否則寧缺勿錯。

四、以時代風格上選擇：當代樂曲以古樂的演奏，如〈小城故事〉、〈一剪梅〉、〈在水一方〉等，以古樂器演奏或撥放，也有令人耳目清新的感覺，曲風也有另一種風格的意境呈現。

不論內容是何種選擇，惟能符合時宜與時機，方能適時呈現某種意境和理念的引境及造境的表達，以反應某種情感，這就是茶席主題所須要為設計而準備的音樂。

五、以旋律節奏上選擇：旋律是音樂主體，也是其情感的具體表現形式。不論是寧靜、激揚亦是細膩、深沉，都由旋律的變化來體現和表達。因此，不同茶席設計的音樂內容，總是通過不同的表現形式來表達不同情感。旋律的表達，總是與節奏連繫在一起，而節奏更是音樂構成的基本要素。茶席設計作為文化的表現，屬於傳統文化的範疇，歷來都在寧靜的氣氛情緒中進行，故選擇多以平緩、慢節奏的音樂為主，也較符合茶道以寧靜為表達的理念。

茶席展演音樂，一般離不開古曲，樂器演奏也多般使用古琴、古箏，尤其以古箏居多，這是受文化使命感影響。然而時代的演進與樂曲、樂器的改變，如能順應潮流，將背景音樂創意並使用在所謂現代茶藝之中來詮釋，何

嘗不是一種創新與改變！如同因應時代變化的珍珠奶茶的創意使然，不必過於拘泥守舊。

因此，如能將茶席音樂方式創新與改變，使茶藝所傳遞的美學及思想、內涵，能更豐富、更形象與生動化、期能更深刻地展現在傳統文化中，並與現代化音樂連結脫穎而出，何嘗不是一種現代茶藝創新思維的改變，值得我們努力以赴。

玖──茶禮篇

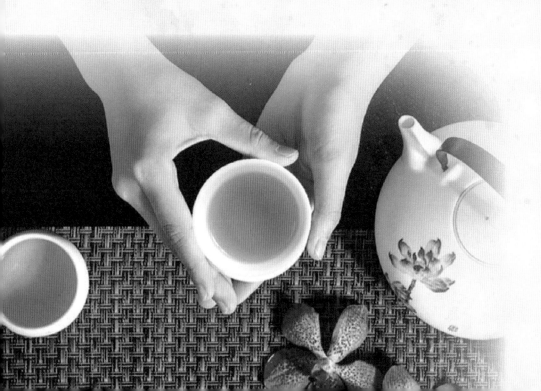

第九章

茶藝禮節

　　儒家經典《禮記》〈禮運〉篇曾明確地表示：「夫禮之初，始諸飲食。」人之一切食禮，莫不依據原始生活運作之發展與文化層次的堆積，見微知著，藉以建立禮儀制度和禮俗規範。茶既為飲食一項，有關以「茶」為飲食的禮儀、禮俗之行為、規定與要求，理當遵從經典中所指導，漸次成型。

　　我們都知道茶乃屬民生飲食文化之大物，是日常生活開門七事中不可或缺的必需品，樣樣都影響日常飲食規範、儀制、禮俗等。而且「茶」自從接觸人文，成為獨當一面的「茶文化」，與禮自然交融，當然「注重禮節」一事，便應運而生。因此，「客來敬茶」、「以茶待客」、「以茶為敬」，即成飲茶中的一項基本禮節，不論是儀制、禮俗都依此而擴大。

　　當然，若談到「茶藝禮節」，可能在「茶文化」中述及的層面會略為廣泛，也可能存在些表演性、藝術性的範疇之內，或說是屬「茶藝師」份內專業性之事。不過學茶藝者，不妨因此而瞭解或養成習慣也不為過。畢竟好禮是對「人、事、物」的一種尊敬，「禮多人不怪」。因為飲茶在我們華人生活裡較偏向「平常」和「隨興」，可以說是「禮貌」是有存在，卻不是一項「嚴謹」的事。所以，論起「茶藝禮節」的相關細節，有經典說、典故說、風俗說，東洋說，更有稗官野史說，不一而論。不管是個人以及茶會，姑且從以下各方面略作詳述，可否適合當前所用，端看大家的習慣和通用性。

　　茶藝的基本禮節，是指在泡茶前後過程中的禮貌和禮節，其中包括容貌

儀表、迎送往來、相互交流的要求和技巧。唐代貞元年間宋氏若莘、若昭姊妹在其所撰的《女論語》書上就曾說：

> 備辦茶湯，迎來遞去。相見傳茶，即通事故。家常茶飯，供待殷勤。敬待茶湯。莫缺禮數。……禮數周全，往來動問，款曲盤旋，一茶一水，笑語忻然[1]。

準備茶席泡茶時，莫缺禮數，而且還要以愉悅的笑容迎客。所以，茶藝禮節自古即有，而且是世代相傳，逐漸成風及俗。

第一節 論個人茶藝禮節的基本要求

　　「茶藝禮節」需先從個人做起，個體皆能瞭解及遵從其中之儀制，方能擴及整體茶會的運作。

一　容貌儀表

　　此處所說，非指實質上「容貌與儀表」的好壞，而是北宋程頤從態度上的一種說法。從外貌上，必須要能「正衣冠、肅容貌、整思慮」，只要能做到對自己尊重的三

1　〔唐〕宋若華、宋若昭：《女論語》卷下〈待客章第七〉，收入陳宏謀：《教女遺規》（臺北市：臺灣中華書局，1984 年 5 月），卷上，頁 5a。

點，就能達到「專司泡」、「主敬茶」，對茶的敬重，受人尊愛。

■ 得體的衣著

子曰：「其服也鄉。」意思是說什麼場合則穿什麼樣衣服。所以茶服也基此觀念建立，茶會宜以著茶服參加。當然，如果平日在家茶敘，隨緣飲茶，衣著簡單樸素、乾淨整潔即可。但是出席正式茶會聯誼時，就必須要注意穿著，尊重自己也尊重他人。所以，出席茶會的衣著，若未穿茶服，也當以樸素、整潔為主，不宜濃妝艷抹，赤足登堂。

■ 齊整的髮梳

與會者不論男女老少，長短頭髮都要梳緊，勿使散落，影響品茗氛圍。不論司茶人、茶侶、賞客，都有可能將髮絲飄進品茗杯或茶點裡，以及容易不自覺去梳攏它，而破壞司茶人泡茶動作的完整性。所以，長髮者應該設法盤起來，短髮者須梳理整齊，或以髮夾束緊，如此儀容必定能容光煥發，儀表出眾。

■ 整潔的手足

《禮記注疏》〈玉藻〉篇記云：「足容必重，手容必恭。」[2]這句話明白地指出泡茶敬奉之間手足的舉止：「走路需穩重帶有力度，手勢則是恭敬而謙和。」當我們奉茶、喝茶或是司茶時，在整個過程中，手足在每次的起落之間，不僅需要持度穩重、恭敬謙和，最重要的是讓人映入眼簾之中的手足，是整潔而無華、無垢。所以，不論是奉茶、喝茶或泡茶者，都要保持清潔、

2　〔東漢〕鄭玄注，孔穎達疏：《禮記注疏》卷 29〈玉藻第 13〉，頁 550。

乾淨，切記勿塗抹蔻丹，儘量不帶戒指、手鐲，以免碰觸而刮傷茶具。

四 姣好的臉龐

茶人不是要容貌美麗，而是需要臉龐樸素無華（脂粉艷紅）。尤其在品茗之時，滿室茶香，不容間雜異味。使用氣味太重的香水或化妝品，會干擾品茶的進行。口紅亦不可太鮮豔，否則會干擾茶湯與喝茶的品味。上述兩者都是奪色、奪香最不好的致命妝扮。

二　舉止儀態

有人說舉止大方、從容優雅、儀態萬千、神色自若，皆指的是一個人的姿態與風度。當我們出席茶會時，與會者基本上都具較高的文化修養和得體的行為舉止。尤其與人往來的禮貌、禮節，儀容、儀表，都不能隨便。俗語說：「站有站相，坐有坐相。」每一肢體動作，都是體現茶人優雅大方的風範，不可疏忽與放肆。

當然，或許話說得太過遷強，基本上每個人都已累積自己多年的生活習慣，總覺得不容易適應，但是不妨將此視為學茶藝的另一種生活文化再教育。有道說：「茶道是將品茗生活達到極致理化境界。」「禮者理也」[3]，理即是禮，化育天下成其禮俗。所以，茶藝是一種「成教化、助人倫」的生活技藝及人文藝術的實踐。基本禮節與禮儀經過時代的精簡後，大致可以如下呈現：

3　〔東漢〕鄭玄注，孔穎達疏：《禮記注疏》卷 50〈仲尼燕居第 28〉，頁 854。

一 鞠躬禮

鞠躬禮是茶藝中最常見的禮儀，即彎曲身體向對方表示敬意，代表行禮者的謙卑與恭敬之意。鞠躬禮又分為站式、坐式和跪式三種，其中華人以站式和坐式最常用，跪式則多用於日本茶道居多。

鞠躬禮又分一般性和表演或招待性兩種，一般性以站姿為預備，兩手平貼大腿徐徐下滑，上半身平直彎曲四十五度，彎腰時吐氣，直立時呼氣。彎腰到位後要略作停頓，表示對賓客的敬意，再慢慢直起上身，同時手沿腿上提，恢復原來的站姿。坐式鞠躬禮，以坐姿為準備，略提臀部彎腰後恢復坐姿，其他要求與站式鞠躬禮一致。

表演或招待性鞠躬禮，則以自然站姿為預備，男生兩手交叉平貼丹田小腹，女生則交叉重疊於臍上，上半身平直自後腰彎曲四十五度即可，彎腰時吐氣，直立時呼氣。彎腰到位後要略作停頓，表示對賓客的敬意，再慢慢直起上身，恢復原來的站姿。坐式鞠躬禮，以坐姿為準備，彎腰後恢復坐姿，其他要求同站式鞠躬禮。

二 伸掌禮

伸掌禮常表示「請」、「謝謝」的意思，是茶藝活動中用得最多的示意禮節。行伸掌禮時應將手斜伸在所敬奉的物品旁，四指自然併攏，虎口稍微分開，手掌略向內凹，手

心要有含著小氣團的感覺。另外，行伸掌禮的同時應欠身點頭微笑，講究一氣呵成。

三 叩指禮

叩指禮，顧名思義，是從典故中所衍用的禮節。現代人經人奉茶後往往不知如何回禮，叩指禮即可用上。相傳是在乾隆皇帝微服私訪下江南時，為了體察民情，低調行事，便讓大臣用「手」代替「頭」，三指彎曲表示跪地，指頭輕叩幾下表示「叩首」，「叩首禮」由此而來。行禮者將食指和中指併攏，同時向桌面輕敲三下，表示向對方致意「謝謝」的意思。目前，叩指禮仍廣泛運用於茶事活動中。

叩指禮隨著時間的推移，因應而改變成三種叩指禮。一、晚輩向長輩，須五指併攏握拳，拳心向下，五指同時敲擊桌面，輕敲三下即可。二、平輩之間，同上併攏兩指，輕敲三下桌面表示尊重。三、長輩向晚輩，則食指或中指敲擊桌面，相當於點下頭即可。如特欣賞晚輩，也可輕敲三下。

現在看來，所見扣指禮，演化成非典故所說的禮節意思，可見這是一個約定俗成的動作，用與不用沒有硬性規定，但人家為你服務時，答之以禮則是個人修養的體現。

四 奉茶禮

奉茶禮就是將泡好的茶恭敬的端給品茗者，奉茶時須用托盤，不可用手指接觸杯緣。端至客人面前時應略彎腰，說「請用茶」。也可伸手示意說「請」。

茶侶起身奉茶時注意不要單手奉茶（除非沒有桌緣邊置放杯盤），要將茶杯的正面對著賓客的一方，有杯柄的茶杯在奉茶時要將杯柄放置在客人的右手邊。將茶杯放在客人面前與右手附近，是最適當的做法。

　　若客人較多時，應注意敬茶的順序：先客人後主人、先主賓再次賓、先女士後男士、先長輩後晚輩。如為一列，由右至左，由中而外。

五 品茶禮

　　當主人上茶之前，會詢問大家「想喝什麼茶」的時候，如果沒有什麼特別的禁忌，可以在對方所提供的幾種選擇之中任選一種，或告之「方便即可」。在一般情況下，都不會向主人提出要求，否則是很不禮貌的。

　　主人為自己上茶時，可以以上述叩指禮回之，或點頭道以：「多謝。」不可視而不見，不理不睬。再次續水時，亦應以禮相還。其他人員（茶侶）為自己上茶、續水時，也應及時以適當的方式向其答謝。

　　如果對方為自己上茶、續水時，自己難以起身站立、雙手捧接或答以「多謝」時，至少應向其面帶微笑，點頭致意，或者欠身施禮。若有剩餘茶，不可任意潑灑於地。品茗時，應小口細心啜飲，不可大口牛飲。

　　品茗端杯時，應以右手三龍護鼎方式執杯。使用帶杯托的茶杯時可以只用右手端杯，而不動杯托。也可以用左手，將杯托連杯，托至左胸高度，然後以右手端杯飲之。除此之外，都是動作不雅，或是不夠衛生。

　　飲茶的時候，萬一有茶葉進入口中，切勿將其吐出，應嚼而食之。飲蓋碗茶時，可用杯蓋輕輕將飄浮於茶水之上的茶葉往前拂去，不要用口去吹。茶湯太燙的話，也不要去吹，或是用另一隻茶杯去來回倒涼茶水，最好待其

自然冷卻。

<u>六</u> 續茶禮

　　為客人端上第一杯茶時，通常不宜斟得過滿。得體的做法是應當只斟七分滿，俗語說：「七分茶三分情」。留下三分表示對客人的情誼，不然就有厭客或逐客之嫌。客人喝過幾口茶後，即應為之續上，絕不可以讓其杯中茶湯見底。

第二節　認識風俗典故禮

　　綜觀中國各民族茶化及民風雖有不同，惟大同小異，只要使用得宜，其變差不大，正所謂「天下茶人是一家」，但之所謂：「禮從宜，使從俗。」[4]各種婚嫁、祭禮、喪禮等，沿用的茶風、茶俗，仍然離不開基本茶禮相關內容與精神之儀制，然而時代的不斷演化，古早的茶禮，尤其婚、喪之禮，雖更形簡化或不宜再用，但是歷史的脈動猶如明鏡般的呈現，歷史的情境也可以讓學習者瞭解曾經擁有的事實。

一　以器示意

　　在中國甚多茶禮是不須亦不多用言語表達，可以茶器皿的擺設與動作，即能瞭解和傳達主客間之意思。以中國最早飲器「蓋碗」飲茶為例，蓋碗是由蓋、碗、托，亦有人稱為天、地、人，三件組成[5]，相傳為唐建中蜀地的

4　〔東漢〕鄭玄注，孔穎達疏：《禮記注疏》卷 1〈曲禮上〉，頁 13。
5　〔唐〕李匡乂：《資暇集》卷下〈茶托子〉，收入《景印文淵閣四庫全書》，第 850 冊，頁 163。「始建中蜀相，崔寧之女，以茶盃無襯，病其熨指，取楪子承之。……人人為便，用于代。」

產物，經使用者長期持用中，悟覺暗含「天、地、人」三和之意，也符合儒家「天人合一」[6]之觀念與精神。在《春秋繁露》〈立元神〉：「天、地、人，萬物之本也。天生之，地養之，人成之。」[7]人何以成之？為此作撰者，漢代董仲舒說是通過「禮、樂」，也就是說，透過文明和文化，乃由人成就在碗中之茶湯，所以，天、地、人「三者相為手足，合一成體，不可一無也。」無天之蓋，茶湯不滾，無地之托，湯不適手，無碗之盛，茶湯不成。

而蓋碗泡茶之泡法、持法，傳入各地，一般相差無幾。惟行茶進行中，品茗者有下列動作，不須告知店家，「以器示意」即可。如奉茶上桌，品茗者溫熱適口，可將茶碗放置於桌上，擱置碗蓋於沿，意為告訴奉茶侍者「溫熱適中」；或將碗蓋斜置於碗一側，則表明茶湯溫度太燙，請沖泡降低水溫，待茶湯降溫後再品。如將蓋鈕向下，蓋內朝天，表示碗裡沒水，請幫沖水。但是將蓋、碗、托分離，排成一行，則是告訴侍者，今日茶水有問題，請人處理等等。所以，有經驗的侍者，皆懂客人的「以器示意」，而圓融、快速處理，避免事端擴大。

在粵式飲茶地區品茶，多為大壺沖泡，餐宴進行時，若壺內沒水，以掀壺蓋告知侍者即可，侍者立刻將壺水續滿，餐宴仍然繼續，也不礙茶趣。

另者，家中奉茶給賓客，賓客不善多飲，習俗有扣杯不喝之意，此舉略嫌粗俗無禮，多以廢除或少見。

總之，「有朋自遠方來，不亦悅乎！」若再精心布置一席雅緻的茶席招待，茶情自然不同，主人品味提升，賓客尊重受邀，兩相合宜，賓主盡歡融洽，其樂融融。但問題是雅緻茶席擺設，壺、器方向決定主、客位置，誰是

6　孔子作《春秋》，上揆天之道，下質諸人性，以《易經》作釋說：「順性命之理。是以立天之道，曰陰與陽；立地之道，曰柔與剛；立人之道，曰仁與義。」萬物是「人與天地參，三者和諧、統一與發展。」

7　〔漢〕董仲舒：《春秋繁露》卷 6〈立元神第 19〉，收入《景印文淵閣四庫全書》，第 181 冊，頁 733。

東家主人，誰是西席尊位、何方又是客位等，皆有規定。以器決定座位，乃
不失禮儀，古人有之，目前似乎較為淡化而隨和，有位即坐，方便即可。另
外，茶壺放置時，壺嘴不能對準品茗的客人，否則，有要客人離席之嫌，是
非常不禮貌之舉。諸此，皆為「以器示意」之列舉，替代主客間言語傳達之
意，尊重茶藝能「行茶禮而持靜」，避免喧嘩之要求。

二　茶三酒四

　　此為潮汕流傳千百年約定俗成的飲茶俗語，雖然詮釋此風俗民情者，說
法甚多，實際上都蘊成些許中國傳統文化的核心理念。「茶三酒四」，「飲茶」
為何曰三？所謂：「無三不成禮」，中國人凡事但求圓滿，清代學者汪中在
《清儒學案五》之文中意指：「故三者，數之成也。以見其極多，此言語之
虛數也。」[8]所以茶客不一定人數為三人，合宜者是品茗以三人為一數，烹、
奉、嘗各一人為之。這是其重要的組成部分，而且須是志同道合、知己摯友
共飲，方能盡興。

　　陸羽《茶經》〈六之飲〉即曰：「夫珍鮮馥烈者，其碗數三⋯⋯」亦可
至五、至七。明代張源稱：「飲茶以客少為貴，客眾則喧，喧則雅趣乏矣；
獨啜曰神，二客曰勝，三四曰趣，五六曰泛，七八曰施。」表示，品茶時人
不宜多，二至四人最佳，五、六人略多，七、八人以上共飲，可能需添加茶
席（桌）為宜，即務求茶湯「勻和、致和」之意，過之則不佳。以究其因，
茶性不宜廣，茶需熱水沖泡，茶器具如陸羽所云：少則二十四事（件），多
則二十八件，若沖一次續一次，貴在前三之作。最多三至四泡，茶味就淡而
無味。故潮汕工夫茶，桌上茶杯永遠擺置三個，構成一幅「品」字型，體現

8　楊家駱主編：《清儒學案五》第 9 冊，卷 102〈容甫學案・釋 39 上〉，（上海：文瑞樓印行，1966 年
　　12 月印製），頁 2。

中國茶化中「和諧、謙讓」的意味，實具茶道「精行儉德」之深義。

　　飲酒就大有不同，酒四之謂四，亦是華夏民族所講究的數字，有「均衡、對等」之意，方能在多人熱鬧中，相互猜酒、勸酒、行酒等，彼起此落，場面熱鬧非凡，且不需加熱，一碗續至數碗皆可，屬性甚是不同。惟茶三酒四，最終對招待茶客，其表達的熱誠仍是一樣的，但因屬性不同，人數、氛圍、器皿、肢體語言等，自然就有差別。

三　扣桌行禮

　　此禮前有陳述過，一般在茶宴或茶會中，接受他人奉茶，常不知如何回禮，以示謝意，有則點頭，有則回謝，或有不知所云，席間呈尷尬局面。為使成統一約定俗成之規矩，「扣桌行禮」，即成目前常用而不需言語的茶風禮俗。

　　話說清乾隆帝曾六次幸巡江南，相傳在私查民情中，來到杭州龍井茶區，喬裝成伙計模樣，店小二忙於雜事，又不識此「客官」身分，便沖泡一壺茶，奉與乾隆，並要求分茶給隨從飲用。此動作，嚇壞周邊隨從，當下不知如何是好，情急之下，便以雙指彎曲（以右手中指和食指併攏），以示「雙膝下跪」，緩慢而有節奏地屈指扣擊桌面，表示「連連叩頭」。君臣之禮：「君使臣以禮，臣事君以忠。」[9]以五倫之尊，事以權變，不因地物之變而有所輕忽，此舉最後傳入民間，以示主人親自奉茶，客對主的恭敬之意，此茶禮風俗沿用至今。如今此風又有新創舉，就是除大拇指外，其餘四指合攏彎曲扣桌，寓意為我代表大家或全體向主人叩首致謝。平輩之間僅需右手食指單手輕敲桌面數下，即可表示感謝之意。

9　〔晉〕何晏集解，邢昺疏：《論語注疏》卷 3〈八佾篇第 3〉，頁 30。

四　以茶代酒

當茶漸次在飲食上盛行，民間始有「以茶代酒」之舉，尤其在各種宴會席上所見甚多。因為「酒」之飲品並非是每人都能暢飲，遇上不喝失禮，喝又不適，權宜之計，「以茶代酒」即成替代禮節，乃主客均能接受的權宜方式，此法無損彼此禮節，更有體恤之情。宋人杜耒詩云：「寒夜客來茶當酒，竹爐湯沸火出紅。尋常一樣窗前月，纔有梅花便不同。」敘說的便是此事。「以茶代酒」，在中國歷史的記錄上，由來已久。在《三國志》中記載其典故已有敘述，也是從儒家君臣間之「燕禮」所衍生之禮。好傳統、好習俗，至今仍廣為流傳，更是值得推廣的風俗。

自古「茶」被定位成王道之飲，大凡人文、社情、宗教、民生等，無不強調茶的益處，以致茶飲之風，歷久不衰，是其最大原因。加上社會的發展，生活水平不斷提昇，觀念也隨之改變，因「酒」誤事、肇事，已被部分人視為亂性之源。故而「以茶代酒」，呈現愈來愈多趨勢，已非僅止君臣之禮、君臣之義，而是擴張為人際間的另一種禮貌用語。

五　捂碗謝茶

華人社會上，人際間送往迎來，對客不論喝茶與否，主人都會敬奉熱茶，且很禮貌的說上「請用茶」，賓主皆歡，表示歡迎與祝福之意。客人接茶後，若不想喝茶，或覺得已夠，而不意續水，起身告辭時，客人會將右手掌手心向上平攤，左手相反手心向下，移向杯處，捂在茶杯（碗）之上，輕按謝茶一下。此舉本意是，謝謝你，請不再續水！主人見此動作，當意會，停止續水或奉茶。這種方式，類似以器示意，心靈相通，不必言語，〈中庸章句〉：「誠者不勉而中，不思而得」[10]。自然瞭解，極富儒家哲理，更富情味。

10 〔南宋〕朱熹：〈中庸章句〉《四書章句集註》，（高雄市：復文圖書公司，1985 年），頁 31。

六　淺茶滿酒

　　敬茶敬酒時，中國民間習俗，常有「茶滿欺人，酒滿敬人」，或說「淺茶滿酒」，亦有「三分茶七分酒」之說。意味著，沖茶熱水，主人奉茶，因茶至燙，奉茶不易，也不易拿杯立飲，即燙茶傷人。而酒是冷的、溫的，冷酒、溫酒，好拿、好喝，既使大飲仍不致於燙嘴，至古人常有勸酒不勸茶之舉，其因在此。故而民間始有敬客「茶七、飯八、酒十分」之說法，即「斟茶七分滿，盛飯八分滿，酒需十分滿滿滿。」以示誠意與好客之心，邏輯亦在此。民俗將此邏輯說成「從來茶倒七分滿、留下三分是人情。」意為以茶待客，斟茶七分為敬，不宜過滿，滿則熨燙其手，其實也就是「淺茶滿酒」，也是儒家強調「過猶不及」的負面「禮節」本義所在，勉而為之，則有「恭而無禮則勞，⋯⋯直而無禮則絞。」[11]之情狀，可知敬茶行禮在遵守和諧原則下，也當適時保持彈性為宜，方能無偏無頗、無過而無不及，以致無往不宜。

七　端茶送客

　　客人到訪，當賓主入座，主人除熱情寒暄招待外，總有作客不宜久留之時。可能時已太晚，或主人另有他事，也或許話不投機等。主人意欲趕人，又不好意思直催，除非客人瞭解主人之意，起身致謝道別。也有用習俗以待之，其意為主人若嫌客久坐，可先取茶甌自送己口，客亦隨之。待僕人連聲高呼「送客」二字，俗謂「端茶送客」[12]。此俗來自宋習「客辭敬湯」，宋代學人袁文（1119-1190）就有如下之言：「古人客來點茶，茶罷點湯，此常

11 〔晉〕何晏集解，邢昺疏：《論語注疏》卷 8〈泰伯篇第 8〉，頁 70。
12 〔民國〕徐珂編撰：《清稗類鈔》〈禮制類〉，（北京市：中華書局，2010 年 1 月），第 2 冊。

禮也。」[13]。目前此俗已不若往昔，從時代中漸漸退去，其一家庭多是無僕人建制；其二是賓客拜訪多以預約時間聯繫，客較無久坐之例。況且工商社會，時間就是金錢，此習已不符時代潮流。

八　鳳凰三點頭

此俗目前仍有不少地方尚在使用。「鳳凰三點頭」其實指的是泡茶的具體動作與要領，以及泡茶的技巧和藝術而言。配合壺器使用，以寬口的杯（碗）為宜，壺口較窄，不適操作。操作方法，將欲泡之茶葉用溫潤泡浸過後，再次向杯（碗）內沖水，注水器宜由低向高連斟三次，即是俗稱「鳳凰三點頭」，務使杯（碗）的沖水量恰至七分滿為止。其意為，一是能觀看到杯「碗」中茶之翻滾，猶如鳳凰展翅之般，再是因高低沖水，茶湯能上、下，左、右迴旋，濃度均勻一致。但是，此動作蘊涵著另一種意義，就是主人迎接客人的來到，在行茶中以形似「三鞠躬」代表之意雷同，表示尊重與禮貌。將人性與茶性相融合後，又能以器示意，行茶不語，除泠泠盈耳水聲之外，品茶氛圍，達到「持靜」以禮待人的「居敬」品茶之功。即如朱熹所言：「專靜純一」，而以優美茶藝替代展現迎賓之禮。

九　從人喻俗

中國地大物博，文化淵藪，茶飲王國，飲茶文化長期紀錄中，依各地、各族民風、民俗、習性，所存在或累積不少約定及成規，有以擺器示意、有以酒風轉成茶俗、也有以情理、習慣化作茶禮等，不一而是。惟最使人津津樂道者，應屬「從人喻俗」唯其茶藝表現的最佳詮釋和意義。如關公巡城、

13　〔北宋〕袁文：《甕牖閒評》卷 6，收入《景印文淵閣四庫全書》第 852 冊，頁 457。

韓信點兵等。主要是將所扮演之人物，歸納於「忠、義、善、和」從人喻俗為表，由品茗之中，能趨人從善，意動致和。「忠」則致力表現茶藝中「和、靜、怡、真」之精行精神。「義」宜以權變，濃淡適宜。「善」為敬之以茶，多多益善。「和」以雅致意趣，和諧共賞，呈現人與茶結合最完美的處世哲理喻意。

十　意會成俗

　　品茗有時，常不須言語，而以意會隱示，或以肢體（扣桌行禮）、器皿（淺茶滿酒）或以行茶（鳳凰點頭）之意等，表現茶藝中的意會，漸久成俗，以成行茶、無言知會之標準。如：「葉嘉酬賓、烏龍入宮、春風拂面、重洗仙顏、內外夾攻、遊山玩水、捧杯敬茶、喜聞高香、初品奇茗、含英咀華、端茶送客」等等。各種語意，表達待客之道與欣賞茶境之美，各族各地，茶風茶俗，因應約定之俗成，族繁不及備載，內容無非充分顯示中國儒家文人的「溫、良、恭、儉、讓」五德的精神與態度，讓待人接物的行為準則，能使茶藝在儒理蘊成中，意會成俗表露至善，適用得宜。

　　總之，中華茶藝在茶事應對中，多民族的各種「茶風茶俗，典故傳說」不管是寓意也好，或禮俗規矩、尊重（紀念）前人、習慣傳承等等，都是一種對「茶」的認識、啟發和尊重，也是對中華茶藝精神的發揮與運用。只要得宜恰當、無傷大雅、不扭曲原意、以和為貴、止於至善，而能觸發品茗者的茶情、茶理、茶趣，以增進賓主情誼，提高雙方親切感，演化或發揮最終效果。真可說是「看山非山，看海非海，看茶已非茶，茶藝禮佳，茶之道高矣！」

第三節 茶會應有的禮節

　　茶藝有個人禮節，也有茶會禮節，有如此的約束或約定，無非是對與茶相關「人、事、物」的一份尊重，失去這份尊重，則茶的精神、功能就無法發揮，更別談意境優雅。所以說：「茶因人有成就，人因茶得以文明。」因此，舉辦一場茶會就必須循禮而成，如同婚禮一般的講究與慎重。

　　茶藝界前輩范增平先生曾將舉辦的茶會系統化的詳列成三個過程——「準備過程、執行過程、結束過程」。此三個過程也是三個階段，而每個階段都有每個階段應遵循的禮節，本章節將其整理後，陳述應有及相關重要的內容供入門學習者，期能對茶會禮節有基本的認識。

　　所謂茶會「禮節」，就是參加茶會的「禮節規矩和儀制」。

一　準備過程的禮節

　　一場茶會的參與人，包括主事及來賓的人，以喝茶之物，行交誼之事，其間的「敬、奉」等，皆須遵守事項，茶會在眾者之間，方能高雅圓滿，和諧順利地舉行。

■ 主事方應注意的事項

一、擬定茶會的時間、地點。

二、為何要辦？如何辦？邀請哪些人？

三、發出請柬（帖）並同時註明茶會形式（室內、室外，坐禮、跪禮）、來賓配合事項、茶會地點路線。

四、並詢問受邀人是否出席，出席時交通工具。

一、核實邀請的主人、時間、地點，有無對服裝等的要求。

二、儘早回覆對方是否出席，以表尊重。

三、出席時間要掌握好。

四、最好能攜帶一份伴手禮，以示對主人之敬意。

五、衣冠不求華美，但須整潔。

六、妝扮以素雅為上，口紅、眼影、指甲油等淡薄，不濃妝艷抹，珠寶配飾盡量不戴。

七、切勿攜帶寵物同行參加。

二　執行過程的禮節

一、抵達茶會地點，先將隨行衣物、行李等，放在指定地方，衣帽不加之於他人衣帽上。過門不踐踏門檻，主動問候主人，見長者趨前致敬。

二、以目欣賞茶會環境及景物陳設等，不可輕易翻動、觸摸。

三、入席則長幼有序，依次而座，主人下座。

四、席上坐相、坐姿要端正，身後沒有依靠時，上身挺直稍向前傾，兩臂自然下垂，兩手輕鬆置於腿上，兩腳自然著地，與肩同寬。

五、入座要輕柔和緩，端莊穩重，非必要不可隨意起坐，避免座椅亂響，小心桌上茶器等。背後有依靠時，不能任意將頭往後傾靠。不橫肱、不伸足，勿展腳如箕。

六、坐姿保持端正外，更須輕鬆自如、落落大方，顯得文靜優美。

■ 席間談話禮貌

言語是一個人內在德行的外化表現，從誠敬內心，優雅氣質中，自然流

露以禮待人的言語。因此，在與人交談時，言語有禮是很重要的涵養。

一、泡茶開始，注意前三道「行茶不語」，以免干擾泡茶者的專注。

二、如可以交談，不道人短，不說己長，勿談與茶無關的事。

三、與人同桌，尊重左右鄰座，如不相識，可先自我介紹。交談敘誼，有應有回，不須多言。

四、應答要顧望，他人正談話，勿中間插言。

五、不隔席談話，高聲喧嘩擾亂視聽。

■ 敬茶果禮貌

一、品茶三巡後方進茶點（果）。

二、先長後幼，先尊後卑，先生後熟。

三、主人須先舉杯敬茶。

四、不可徒手抓食茶點（果）。

■ 品茶禮貌

一、多贊美言，不挑剔茶食，杯中不留餘茶。

二、若要咳嗽，以手掩口，轉身向後。

三、主泡人儀容儀表，更要遵守茶會禮節，特別注意頭髮要束齊，不可垂髮。

四、不隨意在茶會室內翻閱信件、文書。

五、客食未畢，主人不先起。

六、茶會將結束，起席告辭，主人謙遜說慢待各位，客人須感恩道謝。

七、主賓退席後再陸續告辭。

八、出席茶會，正點或提前二、三分鐘到達。確實有事需提前退席，應向主人說明後悄悄離去。也可事前打招呼，屆時離席。

一、茶會進行中，不慎杯器打翻，或茶器摔落地上等等，應沈著不必著急，可輕輕向鄰座（或向主人）說一聲「對不起」。

二、茶水打翻濺到鄰座身上，應表示歉意，協助擦乾；如對方是婦女，只要把乾淨餐巾或手帕遞上即可。

三、總之，參加茶會行為舉止，時時按禮節行事，古人云：「不學禮，無以立。」

五 品茗其他禮節

一、以自然端莊之姿（不論立、坐、跪姿等）飲茶。

二、賞茶乾時不宜用手觸動茶葉，但可觸摸茶渣。

三、聞茶葉或聞香氣時只能吸，離開時再吐氣。

四、主人奉或倒茶時，可以手扶杯托或杯身以示謝意。

五、端茶時，小杯單手，大杯雙手取拿。

六、取蓋碗飲茶時，應連蓋托拿起。

七、飲茶時不可吹茶湯，亦不可呼嚕作響（除鑑定時外）。

八、使用聞香杯時，不可雙手搓動，若茶杯太燙，可握杯緣。

九、女性口紅印，每次喝杯放置時，可輕巧擦掉。

十、主人再次奉茶時，客人可以主動移動杯子，以方便主人斟茶。

十一、不可自帶飲杯，或嫌茶品，否則失禮。

十二、主人示意下，始可詢問有關茶葉、茶湯及泡茶之問題。

十三、不想繼續喝茶時，可向主人表示，勿留著茶湯不喝，以免失禮。

三　結束過程

一、茶會結束時，客人應主動把茶杯歸回，送還主人泡茶位置。

二、尊重及肯定主人的招待，若認為稍嫌不周，亦應體諒。

第四節　結語

　　禮儀是一個人學識修養、內涵氣質、交際能力的外在體現，是我們為人處世、做人做事的基本儀禮規範。茶事活動中的禮儀涉及方方面面，程序略顯繁瑣，好在禮數雖繁，卻無不顯示著中華民族傳統禮儀文明的精要內涵，同時也更能從細微末節中，體現出事茶者的個人修為與功力的風範。

　　總之，食禮是一切禮儀制度的基礎，茶藝為食禮的一項飲食文化之藝術，其中的茶敘的禮節或禮儀可養成待人接物，親切有禮的生活習慣。因此，喝茶能促進人際和諧關係的發展是必然成勢，愛茶的朋友讓我們共同將茶趣，落實在你我的生活當中！

拾 — 茶會篇

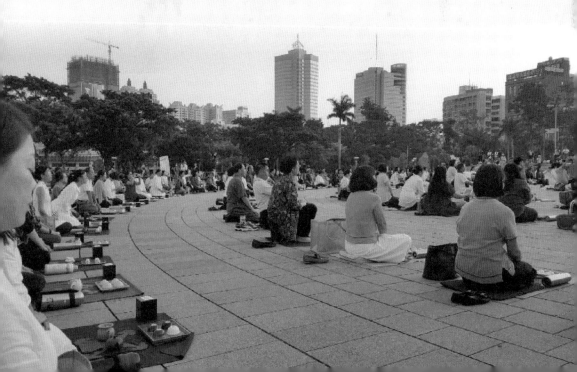

第十章

認識茶會空間

前云:「茶席是為茶會而設。」而「茶會」是泛指一群愛茶、酷茶、癡茶等人士,在特定的空間、時間、地點,以「茶」為基調,設定各種不同主題進行創作、表演、及交流的社交活動。

但是「茶會」並不是現代的產物,最早見諸於唐代詩人錢起的五言律詩〈過長孫宅與朗上人茶會〉之詩裡。

偶與息心侶,忘歸才子家。玄談兼藻思。綠茗代榴花。

岸幘看雲卷,含毫任景斜。松喬若逢此,不復醉流霞。

作者詩詞中展示,遙望雲天、構思詩文、疏影半斜的空靈境界中品茗玄談,餘意不盡,文思泉湧的當中,無論是畫中人,還是欣賞者,皆陶醉於一種深深的禪境之中,俗念全消。其因皆茶的滋味所引起,極言茶味之美,「茶會」之樂。

由此可知,茶會逐漸形成文人聚會、集會的一項雅事,形式非隆重,質樸而無華,不拘泥形式,以茶談心,品茗敘誼,茶會歡愉之情,溢於言表,完全顯現中國飲茶文化的平常與隨興、自在與隨和。如此社交風尚,也隨之外傳至歐美,方有下午茶之緣起,英國、德國等,於十七、十八世紀時,飲茶成風、品茶聚會,形成一種樂事。二十世紀初的「茶會」已成世界上最時

尚的社交活動之一。

「茶會」和其他各類型的社交活動，最大不同在於「茶」永遠是聚會中的核心基調，並與聚會的主調互為表裡關係，不意味要多隆重，可大可小，三五好友相聚，以茶會友，觀景賞花，吟詩書畫亦可。延續至今，也是茶藝最主要的表現形式。

第一節 臺灣茶會的起源和發展類型

臺灣早期就有「茶會」名稱存在，如新春茶會、歲末關懷茶會等。但實際以各式非茶為飲品，如：汽水、咖啡，雞尾酒。「茶會」只是泛名詞而已。直至八〇年代以後，以茶為主軸的茶會文化才漸次興盛；到了九〇年代因生活型態和休閒需求改變，茶會內容與主題愈來愈繁複，茶會的類型也因性質、內容、目的，呈現上有所不同，且迅速成長與流行，如雨後春筍，百花齊放，風格上更是爭奇鬥艷，嘆為觀止。

一 茶會四大類型

臺灣茶藝發展至目前，可以說是熱絡非常，幾乎所有活動都藉著各種不同的「茶會」型式來呈現。當前流行的「茶會」，在空間上大致分為室內、室外二種。性質上有主題與非主題之區別。與會者採開放式及封閉式參加。不一而足，很難在同一標準下作歸類，可獨立也可重疊地舉辦。但集會方式大致可區分下列幾種模式：

▇ 室內茶會

　　室內茶會規模較小，目前大多是私人或家庭茶會，以品茗聯誼為主，採封閉式（不開放外人），分席（有席及無席）、定位、專人小壺泡，席間多以品茗為主調，分享心得。

◀聚眾式表演無席次室內茶會

室內分桌定位式有席次茶會▶

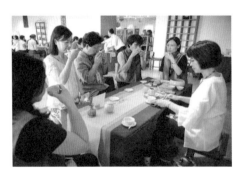

◀家庭式有席位室內茶會

專題演講式有席次室內茶會 ▶

二 室外茶會

　　多以時序、節慶、訪山、賞花、郊遊品茗聯誼為主，由主辦者或個人，攜帶茶具、茶食，在郊外及風景區舉辦，也是多採封閉式舉行。主題是以「茶」結合其他藝術、人文等，作為「茶會」的常態性型式。

◀分桌定位式有席次室外茶會

劇場式有席次室外茶會 ▶

◀聚眾式表演無席位室外茶會

遊走式無席位室外茶會 ▶

三 主題茶會

　　主題茶會是目前較為正式，且最具創意及可與其他藝文結合的複合式型茶會。譬如：與音樂會、藝術品、書畫等結合，可說是室內茶會變奏跨界呈現的版本，品茗以由主調變為基調，一般都須要投入大量人力、物力、經費及事前精心規劃。

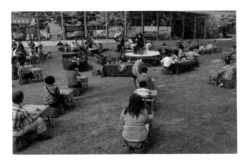

「八卦」茶會

「櫻花」茶會

目前是全臺最有組織、人數最多的「茶會」型態。其規模可大可小、可內可外，泡茶方法並無約束，且常採取開放式互動型式，可說是最大眾化的「茶會」型式。主題可有可無，是目前非主題性「茶會」的代表。

無我茶會簡介

無我茶會是一種茶會的形式，人人自備茶具、茶葉圍成一圈泡茶，如果規定每人泡茶四杯，那就把第三杯奉給左邊三位茶侶（也可規定奉給左邊第二、第四、第六位茶侶），最後一杯留給自己。

如此奉完規定的泡數（如規定泡三泡），聆聽一段音樂演奏後（也可省略），收拾茶具，結束茶會。無我茶會主要是以下四項操作重點。

會前器具準備

參加茶會前一晚，須將器具準備妥當，包括：

▶品茗袋。

▶一壺一盅四杯（含包壺巾二條、杯套四個）。

▶泡茶巾（如以包壺茶巾代替，則免準備）。

▶奉茶盤。

▶坐墊與地衣。

▶茶巾與計時器（計時器以手錶代替亦可）。

▶保溫小熱水瓶（以七百毫升左右為佳）。

品茗袋

單席擺放圖示

無我茶會四大演練項目圖

無我茶會程序公告事項範例表

茶會名稱	○○○無我茶會				
時間	2000 年 5 月 25 日（週六）上午 10：00 開始				
地點	某處				
人數	廿人				
泡茶種類	不拘	泡幾道	三道	泡幾杯	每道四杯
奉茶方法	第一道（端茶杯）：奉給左鄰三位茶友及自己。 第二道（持茶盅）：奉給左鄰三位茶友及自己。 第三道（持茶盅）：奉給左鄰三位茶友及自己。				
品茗後活動	靜坐一分鐘（收拾茶器具後，不須互道再見，自行離開）				

茶具取出放置及移位之流程圖

茶友杯位擺放位置圖

無我茶會遵守的七大精神

▸無須指揮與司儀→遵守公共約定。

▸抽籤決定座位→無尊卑之分。

▸茶具與泡法不分→無地域流派之分。

▸依同一方向奉茶→無報償之心。

▸接納欣賞各種茶→無好惡之心。

▸努力把茶泡好→求精進之心。

▸席間不語→培養默契展現團體律動之美。

無我茶會七大精神實況操作圖

無須指揮與司儀 ▶
遵守公共約定

◀抽籤決定座位
　無尊卑之分

茶具與泡法不分 ▶
無地域流派之分

◀依同一方向奉茶
　無報償之心

接納欣賞各種茶▶
無好惡之心

◀努力把茶泡好
　求精進之心

席間不語 ▶
培養默契展現團體律動之美

中華國際第十六屆無我茶會舉辦全景氣勢磅礴

 四序茶會簡介

　　「四序茶會」又稱「四季茶會」，緣起於天仁茶藝文化基金會前祕書長林易山先生所創制，結合了「點茶、焚香、掛畫、插花」的生活四藝，透過群體參與的茶會呈現大自然的圓融律動。以「四季山水圖」，及「名壺名器名山在，佳茗佳人佳氣生」對聯詮釋出了「四序茶會」的主題精神。

　　為能強化茶席文化之廣度，雖僅只一杯茶湯，但和傳統生活文化需有其連結，非普羅大眾所能體悟，應從基本人文生活哲思去闡述，方能融於生活茶學之意境。

　　中國人是最懂得「敬天惜地」，也最講究「天人合一」生活哲學思想的民族，更是東方文化傳承之圭臬。從一年四季當中，天地孕育萬物，輪替「春、夏、秋、冬」應有節氣特色和自然作息。四季萬象，春生、夏長、秋收、冬藏得以順序有方，運行無礙，萬物賴以共存，故亦以「四序」稱之。

　　「茶」是自然作物，在中國緣起，生根、發芽、摘採、製作等，自當也受四季節氣影響，接收日月大地滋養，生生不息，長久有著和華夏飲食文化的深切關係，淵源流長。另方面「茶」，又從藥用到品飲，從「茶學」到「文化」，從「生活」到「藝術」等，更是中華文化、民生發展的本源，創造另類的人文基因。「茶」即是代表東方主流文化。

　　傳統中華文化多來自儒、釋、道等各家思想與精神，故其源自於太極、陰陽五行之說，人文生活哲學等，是有其「因」的存在。但較不限於「茶風俗」、「茶儀式」的範疇。是故，「四序茶會」存在的內涵呈現與詮釋，必然也是結合中國既有的基本傳統，以人文生活、五行哲學為架構作為藍本。並連結風雅人文（君子）四藝「點香、掛畫、插花、品茗」之生活藝術，配以周邊長物、適宜音樂，彙集成為特有的茶道藝術，也是茶道美學的文化體認與實踐。

一　「四序茶會」時、空規劃和文化內涵

　　品茗或飲茶首先必須要考量茶的環境與場所，也就是前面所說的「茶席設計」的規劃，而「四序茶會」當然和四季相關，所以，它的規劃四季皆有不同，尤其中國是以農業為主的社會，在傳統上對四季的看法與說法，都極其尊重和重視。茶自當也受四季節氣影響，四序茶會的品茗環境基本規劃如下：

◼ 茶境借引

　　一、凸顯主題：茶境首要須賦與正確與適合的主題以活化四季品茗精神，和生命具有靈動一般，而使茶會中之茶品，能更提昇有其最終價值，所以「主題凸顯」是當季主題關鍵中至當為慎其考量。

　　二、五行和諧：傳統上在中國談及環境都致力於體現「天人合一」的理念，強調人與人、人與自然、自然與自然，萬物均為和諧一體的觀念。因環境最終要求，就是「自然」為「人」提供良好修身養性之處，而四季之生、養、作、息，五行相生，順勢而為，即可為茶境借引作最高境界的詮釋。

　　例如：依「春季」茶會而言，則茶席可置於「東方」，茶席巾以「青、綠」色呈現，依此五行和諧理論設席，基本上即符合為春季茶會設席的的概念，依此類推即達要求。

五行	木	火	土	金	水
五色	青	赤	黃	白	黑
五方	東	南	中	西	北
五季	春	夏	季夏	秋	冬
五獸	青龍	朱雀	黃麟	白虎	玄武

三、空寂寧靜：「靜」是中國茶道修習極致的唯一途徑，也是專注的本源，行「心」、「境」不靜，就無法專注，茶湯之作品肯定無法呈現。

四、簡樸適器：《道德經》云：「多則惑、少則得」；《茶經》亦說：「精行儉德」。是告訴我們茶味的苦澀是顯現出適宜簡樸的環境，與茶性相搭配的行茶場所，要簡樸無華，適器可用，不須崇貴而輕質，如此品味方能展現「空寂」靈性之美。總之，「簡單即是尊貴」是茶席器呈現的最高指導原則。

■ 茶席擺設

一、橫式位奉茶：依循五行哲學——「東、南、西、北」四方位分別設置茶席與司茶，依序為「春木、夏火、秋金、冬水、中土」四季。茶席各鋪以「青、赤、白、黑」四色桌巾及茶席器，作為茶席布置。

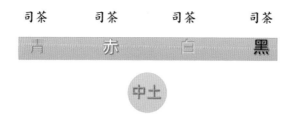

上方位(司茶人、茶侶)

空間變化所成，不具五行座向，仍有四季嬗遞。

司茶	司茶	司茶	司茶
青	赤	白	黑

中土

橫式位品茗茶席圖示

橫式位品茗茶席實像圖示

春季茶席

夏季茶席

秋季茶席

冬季茶席

茶席上邀請二十位賓客，安排於四季茶席一同品茗，加上四席司茶人共計四位，代表二十四節氣。茶席正中央置一花香案舖設黃色桌巾，隨著四季運行，輪替四席品茗。

下方位來賓

□□□□□	□□□□□	□□□□□	□□□□□
1春春春春春	夏夏夏夏夏	秋秋秋秋秋	冬冬冬冬冬
2夏夏夏夏夏	秋秋秋秋秋	冬冬冬冬冬	春春春春春
3秋秋秋秋秋	冬冬冬冬冬	春春春春春	夏夏夏夏夏
4冬冬冬冬冬	春春春春春	夏夏夏夏夏	秋秋秋秋秋

四序茶會品茗四季遞嬗來賓位置圖

二、四方位品茗：亦是依五方位分別設置茶席與花臺、香爐。依序為「春木、夏火、秋金、冬水、中土」，四季及中央的至中和。茶席各舖以「青、赤、白、黑」及中土的黃色桌巾，配置茶席器，「春、夏、秋、冬」四季茶席圍繞中土運行。

四方位品茗茶席圖示

茶席上邀請二十位賓客，安排於四季茶席一同品茗，加上四席司茶人共計四位，代表二十四節氣，隨著四季運行，輪替四席品茗。

四方位品茗茶席實像圖示

三 花藝布置

茶席花藝布置於四序席之左上角，插置描述該季節的「花」，是為「使花」。「使花」不豔，不奪器為主。中央花臺擺設「主花」及「香爐」，寓意為天、地代表。

四季花藝布置示意圖

花器上插以「主花」，擇該茶會舉辦時之季節花材為「當令主花」，「主花」與「使花」互相呼應，反映茶境在主客體的合諧與統一，也說明大自然的節序與生命之美。花藝布置，旨意為——「春、夏、秋、冬」依序流轉，「木、火、金、水、」能量變化，生生不息」。

四 其他裝置

如：掛畫、立扇、書帖等裝置，內容之寓意、立志、象徵。例如下列：

 書帖理念範例

書帖的理念，說明茶席設計所呈現和表達主題的意境，範例如下：

▶「春暉」：春天氣候和煦溫暖，春陽普照大地，嫩芽的樹梢，透著豐富的生命力，大地生機蓬勃。

▶「夏語」：夏天午後的蟬鳴，或涼夏夜裡的蟲聲，特別悅耳動聽，如低語傾訴、如高亢和鳴，是最有美妙動人話語季節。

▶「秋心」：秋天大自然顏色，瑰麗紅豔總讓人悸動不已，在這個豐收的季節裡滿心感動。

▶「冬節」：寒冬雖處逆境，松柏與梅花卻不懼嚴冬，更有歲寒然後方知松柏之後凋，凸顯其堅忍毅力與節操。

二　四序茶會品茗文化美學的茶學藝術

「四序茶會」是一門品茗文化的應用學，從茶葉的基本認知與沖泡技巧必備知識，茶人習茶熟知茶湯特性，及選擇適合表達四季的感受之茶葉，以運用技巧將每泡茶品泡出當季茶湯，依序奉出，使品茗的四季茶友，將依季節的變遷輪替，喝到四個不同季節茶湯。

例如「春」季。當春天來臨時，萬物復甦，春嬌嫩草，萌蜂蝶嬉遊，鮮綠清新傳遞豐富活潑的生命力，用以銓釋這個季節的感應。而茶人則用心行茶，本著恭敬誠信之心奉茶，藉茶修養心性，共趨合諧之意境。

總之「四季茶會」的呈現，其實就是一種運用時間與空間的應用藝術，使茶藝環境設計能夠符合及追求生活品味最高藝術，然後以此作基準，作為其他主題茶會設計美學環境、擺設之參考依據。

三　「四序茶會」進行程序

一 司樂
播放代表當季或四季「春、夏、秋、冬」相關之樂曲、接序四季的來臨。

二 祈福獻香
司香乙爐，燃香敬奉藉以敬謝天地，感恩大地的賜予和製茶者的辛苦，更為靜觀調息，以歡迎賓客蒞臨之意。

選擇茶品可針對季節提供對應的茶品，如：

「春季」青：三峽碧螺春茶——以綠色茶席器沖泡三峽碧螺春茶——初春新採碧螺春茶，滋味鮮美，香氣鮮活、嫩綠、明亮的湯色，猶如春天如茵青翠的原野，泛著朝氣與生機。

「夏季」紅：日月潭紅玉紅茶——以紅色茶席器沖泡日月潭紅玉紅茶——紅玉紅茶湯色猶如豔紅琥珀般的動人，恰似夏天傍晚天際邊的落日。

「秋季」白：舞鶴白牡丹茶——以白色茶席器沖泡舞鶴白牡丹茶——舞鶴白牡丹為花蓮稀有茶種，一心一葉，湯色杏黃或橙黃，像似秋天般的黃葉，蕭瑟片片飄入碗底。

「冬季」黑：木柵陳年鐵觀音茶——以黑色茶席器沖泡陳年木柵鐵觀音——陳年木柵鐵觀音，湯色鐵鏽色，喉韻醇和，滋味回甘，呈現鏽韻，猶如冰冷嚴冬與玄色，在寒冬季節如竹爐湯沸火初紅溫暖的感覺。

上述所云說，皆為參考茶品，也可單獨舉行主題茶會時，依季節的不同，提供相關特色茶品分享。

第二節 如何舉辦茶會

要舉辦一個茶會，不論主題、無我或四季，雖然略有些複雜，其中包括許多「人、事、時、地、物」相關的事宜，但是仍有其系統遵循。首先最重要是確立茶會的「主題」，也就是舉辦這個茶會的意義和目的。

一　首先茶會的「主題」必須構建在五個要素上

一、什麼人參加茶會？

二、什麼時間舉行茶會？

三、在什麼地方舉辦茶會？

四、為什麼舉辦本次茶會？

五、如何舉辦暨用什麼茶品？

主題建構的五大要素圖

二　茶會根據五大要素內容，列一茶會計劃表著手進行下列事宜。

一、首先：人員編組。

二、其次：著手規劃、設計、布置及採購。

三、再來：茶會計劃表（一）、（二）頁次參考如下。

四、最後：根據茶會計劃表核對查驗、彩排、缺點改進、定案。

茶會計劃表頁次（一）

主　　　　　題：＿＿＿＿＿＿＿＿＿＿＿＿＿＿＿＿＿＿＿＿＿＿

主辦人（單位）：＿＿＿＿＿＿＿＿　日　　期：＿＿＿＿＿＿＿＿

場　　　　　地：＿＿＿＿＿＿＿＿　時　　間：＿＿＿＿～＿＿＿

主　　持　　人：＿＿＿＿＿＿＿＿　聯　絡　人：＿＿＿＿＿＿＿

邀　請　單　位：＿＿＿＿＿＿＿＿＿＿＿＿＿＿＿＿＿＿＿＿＿＿

來　　　　　賓：＿＿＿＿＿＿＿＿＿＿＿＿＿＿＿＿＿＿＿＿＿＿

第一巡茶品項：＿＿＿＿＿＿＿＿　沖泡方式：＿＿＿＿＿＿＿＿

第二巡茶品項：＿＿＿＿＿＿＿＿　沖泡方式：＿＿＿＿＿＿＿＿

主　　泡　　者：＿＿＿＿＿＿＿＿　奉茶人員：＿＿＿＿＿＿＿＿

控　場　人　員：＿＿＿＿＿＿＿＿　接待人員：＿＿＿＿＿＿＿＿

 茶會計劃表頁次（二）

茶具配備	數量	顏色	材質	負責人
主茶具				
壺承				
茶杯				
茶盅				
水方				
茶罐				
煮水器				
其他附屬用品				
茶點內容數量				

三　範例：辦理「秋冬溫馨送暖關懷茶會」社區公益事例。

　　首先擬定五項要素：

一、什麼人參加茶會：社區弱勢者。

二、什麼時間舉行茶會：午後至傍晚三小時。

三、在什麼地方舉辦茶會：社區室內活動中心。

四、為什麼舉辦本次茶會：為關懷社區弱勢者所舉辦公益性茶會。

五、如何舉辦暨用什麼茶品：採定位式賞茶及遊走式茶宴，綜合方式舉
　　辦；茶品使用與主題關聯之寓意式茶品。

【茶會主題】：「秋冬溫馨送暖關懷茶會」

【茶席主題】：〈秋風送暖〉一席；〈冬來富貴〉一席

【背　　景】：金色布幔代表秋收，以秋風送暖為景；玄色桌席代表冬藏，
　　　　　　　以冬來富貴為景

【茶葉及選器】：其一取紅色蓋碗，主泡紅烏龍茶，暖在心頭。

其二取紫砂球形壺，主泡黃金烏龍茶，祈求富貴發達。

【茶席理念】：溫馨關懷送暖，希望能透過茶會活動，以實景布陳、茶器展
現，茶品選擇，茶人奉茶等，來表達承辦單位用心，對來賓
關懷送暖，更能以茶會方式，集眾人之心，略盡棉薄之力，
為社會之一隅，提供溫馨的一面，以達止於至善的理念。

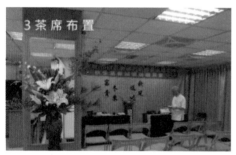

7 花藝欣賞

8 茶點享饗

9 茶席欣賞

10 茶藝表演

11 行禮請用茶

12 為來賓奉茶

13 奉茶長輩

14 長輩賞茶

15 奉茶長輩

16 長輩品茗

17 茶宴時間

18 長輩饗宴

四　茶緣分享

茶人於出席「茶會」品茶之後，最重要的事，也是不可忘的是「感謝」招待的事主，並相約再敘茶情，增進茶誼，廣結善（茶）緣。

第三節　茶會對茶文化的意義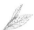

「茶」雖讓人直覺小道，但在文化層面卻影響頗大，隨著時尚進步與流行，對整個「茶文化」亦產生許多正面與頗富內涵的議題，也對人類的精神文明提供不朽的貢獻。

一、茶會能創造精神文明的正確議題。
二、議題可以引發茶文化的深度內涵。
三、飲茶內涵創造茶文化的普世價值。
四、價值增添茶文化厚度的永續發展。

總之，所有茶會不論形式、大小、有無主題、類型如何，均可使用如上所述之計畫表及範例進行有系統籌劃。

後記
————— P R E F A C E —————

本書的催生最要感謝二〇二〇年任職於高雄師範大學經學研究所所長，也是筆者論文的指導教授蔡根祥先生。若沒有他的鼓勵，個人不可能嘗試撰作此書。畢竟墮性是人的天性，再說已屆古稀之齡，無欲無為，淡然處事，不妄勞作。但是老師的諄諄教誨、勤勤勉勵，猶言在耳，加上出版社、接洽者等，全部安排妥當，一切只欠東風——作品的完成。於是誠惶誠恐之中，懷紙呓筆，著手撰文，經過數月的整理，將歷年來的授課資料彙集、分類、編撰等；以及拜訪數位師長、學者、專家，給予甚多指導，雛作終於定稿。回想寫作日子，瞬間而過，一切恍如夢焉，幸有拙荊的全力支持與噓寒問暖的照顧，心中真的充滿無限溫暖和感激。

數十年的茶藝教學生涯，拜讀不少古今、名人、專作茶書，能夠全方位撰寫者不多，大都侷限一隅。此次將茶藝所應學習的基本學科，融會作為茶學常識的內容，讓初學者能一睹全貌並普遍接受，希望能藉此提升及改變學習者對習茶的基本態度，甚至對中華茶文化的重新認知，這也算是一種對自我期許和未來期望，以因應「文人永遠是茶藝最佳傳播者」的由衷之言。更期望一本書改變一個人，多本書陶染一群人，百本書影響眾百人，能「止於至善」處處皆茶香，「以茶代酒」減少開懷暢飲之憾事。

筆者在〈茶的初識〉篇章中開宗明義地說：「茶是華人數千年來古老高

度文明的王道飲料。」但是飲茶一事也會隨著時代遞嬗而有所衍變。所以，本書或許僅止於當前狀況撰寫。未來有新的茶種、茶品、泡法等，都可能隨時創新或改變。因此，希望此書能夠為日後習茶者，以「尋找經驗的法則」的方式，鑑古融新，開創更新的茶藝思維和茶道方向，使茶文化強化、深耕與推廣。最重要的是符合現代化的觀念，建構合情合理，具備「自我文化意識」認同與共識的「現代茶藝」本務為前提。在吾輩茶人勠力推廣下，「中華茶藝」方能永續傳承與發展。

參考文獻
PREFACE

一　《十三經注疏》臺北市 東昇出版事業公司（按朝代排列）

第 1 冊　尚書注疏　　（西漢）孔安國傳、孔穎達疏

第 2 冊　毛詩注疏　　（西漢）毛亨傳、鄭玄箋、孔穎達疏

第 3 冊　周禮注疏　　（東漢）鄭玄注、賈公彥疏

第 4 冊　儀禮注疏　　（東漢）鄭玄注、賈公彥疏

第 5 冊　禮記注疏　　（東漢）鄭玄注、孔穎達疏

第 8 冊　論語注疏　　（　晉　）何晏集解、邢昺疏

二　收入《景印文淵閣四庫全書》 臺北市 臺灣商務印書館發行　1986 年（按朝代排列）

第 181 冊　　春秋繁露　　（漢）董仲舒撰

第 850 冊　　資暇集　　　（唐）李匡乂撰

第 1037 冊　鐵圍山叢談　（宋）蔡絛撰

第 852 冊　　甕牖閒評　　（宋）袁文撰

第 1036 冊　南部新書　　（宋）錢易撰

第 1038 冊　高齋漫錄　　（宋）曾慥撰

第 730 冊　　王氏農書　　（元）王禎撰

第 591 冊　　蜀中廣記　　（明）曹學佺撰

第 871 冊　　遵生八牋　　（明）高濂撰

第 773 冊　　本草綱目　　（明）李時珍撰

第 858 冊　　日知錄　　　（清）顧炎武撰

第 844 冊　　續茶經　　　（清）陸廷燦撰

第 1031 冊　格致鏡原　　（清）陳元龍撰

三　古籍之屬（按朝代排列）

（晉）常　璩　華陽國志　北京市：中華書局　1985 年

（晉）陳壽撰、裴松之注　新校本三國志注　臺北市：鼎文書局　1987 年

（唐）封　演　封氏見聞記　北京市：中華書局出版社　1985 年

（唐）宋若華、宋若昭合撰　女論語　臺北市：臺灣中華書局　1984 年

（五代）劉　昫　新校本舊唐書　臺北市：鼎文書局　1987 年

（南宋）朱　熹　四書章句集註　高雄市：復文圖書出版社　1985 年

（明）王守仁　傳習錄　臺北市：正中書局　1954 年

（明）許次疏著　茶疏　北京市：中華書局出版發行　1985 年

（明）文震亨編　長物志　北京市：中華書局出版發行　1985 年

（清）徐　倬編　全唐詩錄　上海市：上海古籍出版社　1993 年

（清）王士雄著、劉築琴譯　隨息居飲食譜　西安市：三秦出版社　2005
　　年

四　今人著作之屬（按出版時間排序）

楊家駱主編　清儒學案五　第 9 冊　上海市：文瑞樓　1966 年

方國瑜主編　雲南史料叢刊　昆明市：雲南大學出版社　1998 年

陳彬籓主編　中國茶文化經典　北京市：光明日報出版社　1999 年

黃壽祺、張善文合撰　周易譯註　新北市：頂淵文化出版社　2004 年

沈冬梅　茶與宋代生活　北京市：中國社會出版社　2007 年

黃清連　茶酒文化　臺北市：中華飲食文化基金會　2009 年

陳寅恪　金明館叢二編　北京市：三聯書店　2009 年

喬木森　茶席設計　上海市：上海文化出版社　2010 年

徐珂編撰　清稗類鈔　北京市：中華書局　2010 年

葉朗　中國美學史　臺北市：文津出版社　2011 年

陳香白　潮州工夫茶　新北市：水星文化事業出版社　2017 年

五　期刊之屬（按出版時間排序）

戴佳如、邱喬嵩、陳國任、楊美珠等　〈不同茶類之最佳冷泡條件〉茶業改
　　良場《茶情雙月刊》第 79 期　2015 年

李臺強、陳右人　〈茶業改良場育成茶樹新品種——臺茶 22 號〉茶業改良
　　場《茶業專訊》第 91 期　2015 年

楊美珠等　〈陳年老茶品質鑑定〉《茶情雙月刊》第 87 期　2016 年

吳聲舜　〈蜜香茶的祕密〉《農政與農情》第 286 期　2016 年

邱喬嵩、楊美珠、黃正宗　〈誰才是正港「烏龍茶」〉　《茶業專訊》第 102
　　期　2017 年

翁世豪、黃正宗　〈適製紅茶茶樹品種介紹——臺茶 23 號〉《茶業專訊》
　　　105 期　2018 年

汪　鋒　〈語義演變、詞彙競爭與詞彙分層——以「茶」「茗」的興替為例〉
　　　《中國北京大學中國語文學集刊》第 13 卷　2020 年

施振榮　〈王道領導哲學與實踐〉「科技管理學會年會 30 周年」 2020 年
　　　12 月 11 日

廖靖蕙　〈林下經濟飄茶香　再添臺灣山茶生力軍　三品系區域限定更要友
　　　善栽植〉 環境資訊中心　2022 年 1 月 3 日

六　茶書專著（按出版時間排序）

（日）山岡俊明　類聚名物考　歷史圖書社　1974 年

陳右人　　　　　茶樹品種茶葉技術推廣手冊　1995 年

童啟慶主編　　　影像中國茶道　杭州市：浙江攝影出版社　2002 年

周文棠　　　　　茶館　杭州市：浙江大學出版社　2003 年

吳覺農主編　　　茶經述評　北京市：中國農業出版社　2005 年

周重林、太俊林　茶葉戰爭　臺北市：遠流出版事業公司　2013 年

蔡榮章　　　　　現代茶道思想　臺北市：臺灣商務印書館　2014 年

周重林、李明　　民國茶範　臺北市：聯經事業公司　2017 年

行政院農委會茶業改良場編著　臺灣茶葉感官品評實作手冊　臺北市：五南
　　　出版事業公司　2022 年

七　網路書作

茶業改良場官網 https//www.tres.gov.tw 書作如下：
　　茶樹栽培技術＞臺灣茶樹品種特性簡介 茶業改良場

製茶加工技術＞臺灣特色茶分類及加工製程圖茶業改良場

製茶加工技術＞臺灣特色茶分類及加工製程簡介茶業改良場

製茶加工技術＞臺灣特色茶分類及加工 茶業改良場

育成品種＞臺東分場育成臺灣原生山茶品種＞臺茶 24 號邱俊翔整理

育成品種＞ 魚池分場育成紫芽品種＞ 臺茶 25 號邱俊翔整理

郭芷君、楊美珠合撰　茶業改良場＞茶葉知識庫＞茶葉感官品評

韓奕圖　臺灣的茶樹──白鷺　https://www.hanyitea.tw › single-post › no-17。

（明）張伯淵撰　張伯淵茶錄　https://ctext.org.wiki 維基

（清）俞蛟　夢廠雜著　https://ctext.org.wiki 維基

（清）萬斯同　明史　https://ctext.org.wiki 維基

（明）馮可賓　岕茶箋　https://ctext.org.wiki 維基

文化生活叢書・茶文化叢刊 1303001

博雅茶藝 至善入門

作　　者	陳筱寶
責任編輯	張晏瑞
實習編輯	尤汝萱　徐宣瑄　張嘉怡
	陳巧瑗　陳宛妤　黃郁晴
	楊佳穎　葉家褕　蔡佳倫

發 行 人	林慶彰
總 經 理	梁錦興
總 編 輯	張晏瑞
編 輯 所	萬卷樓圖書股份有限公司
	臺北市羅斯福路二段 41 號 6 樓之 3
	電話 (02)23216565
	傳真 (02)23218698

發　　行	萬卷樓圖書股份有限公司
	臺北市羅斯福路二段 41 號 6 樓之 3
	電話 (02)23216565
	傳真 (02)23218698
	電郵 SERVICE@WANJUAN.COM.TW
香港經銷	香港聯合書刊物流有限公司
	電話 (852)21502100
	傳真 (852)23560735

ISBN 978-986-478-764-7 （平裝）
2022 年 10 月初版
定價：新臺幣 660 元

如缺頁、破損或裝訂錯誤，請寄回更換

國家圖書館出版品預行編目資料

博雅茶藝, 至善入門 / 陳筱寶著.
-- 初版 . -- 臺北市：萬卷樓圖書股
份有限公司, 2022.10　面；　公
分 . -- (文化生活叢書 . 茶文化叢
刊；1303001)
ISBN 978-986-478-764-7(平裝)
1.CST: 茶藝 2.CST: 茶葉 3.CST:
文化 4.CST: 臺灣
974　111016590

本書由國立臺灣師範大學 111 學年度
「出版實務產業實習」課程學生，參
與部分編輯工作。

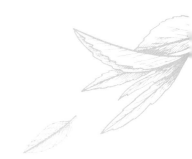